디자인 법률 사용설명서

서유경

디자인 법률 사용 설명서

2024년 9월 10일 초판 발행 • **지은이** 서유경 • **펴낸이** 안미르, 안마노, 오진경
편집 소효령 • **디자인** 표고프레스 • **마케팅** 김채린 • **매니저** 박미영 • **제작** 세걸음
글꼴 AG최정호체 Std, Onul쑈이써60, AG최정호민부리 Std, Apple SD 산돌고딕 Neo

안그라픽스
주소 10881 경기도 파주시 회동길 125-15 • **전화** 031.955.7755 • **팩스** 031.955.7744
이메일 agbook@ag.co.kr • **웹사이트** www.agbook.co.kr • **등록번호** 제2-236 (1975.7.7.)

ISBN 979.11.6823.079.8 (03600)

디자인 법률
사용 설명서

서유경

안그라픽스

좋은 디자이너가 되고 싶었다. 정확히 말하면, 일의 체계와 원리를 깊이 이해하는 디자이너가 되고 싶었다. 디자이너가 어떻게 돈을 벌고 일하며, 창작물을 어떻게 보호하고, 경력을 어떻게 관리하는지 궁금한 것이 많았다. 그런데 선배들에게 질문을 해도 명확한 답을 얻기 어려웠다. 디자인에 대한 호기심과 창의성은 중요하다고들 했지만, 정작 일의 구조나 계약 조건, 업무 환경에 관해 묻는 것은 금기처럼 여겨졌던 것 같다.

싸락눈이 흩날리던 어느 겨울날, 서점으로 향했다. 법률 서적을 펼쳐보니 낯선 용어들이 눈앞에 가득했다. 분명 한글로 쓰여 있었지만, 외국어처럼 읽혔다. 법률이 사회적 상식과 규범을 바탕으로 한 것이라면, 왜 이렇게 어렵고 복잡하게 표현될까? 법적 문제를 겪는 사람들은 이 복잡한 내용을 어떻게 이해할 수 있을까? 수많은 법률 중에서 디자인 분야에 필요한 법적 개념과 원리는 무엇일까?

그날 이후 내 관심은 법률로 옮겨갔다. 만약 디자인을 계속 공부했다면 '경험디자인'을 선택했겠지만, 나는 법과 제도를 어떻게 하면 더 쉽게 이해할 수 있을지 고민하기 시작했다. 법률도 디자인처럼 수요자의 입장에서 쉽게 접근할 수 있는 방법이 필요하지 않을까? 이 발상이 내 진로를 바꾼 중요한 계기가 되었다. 그 후, 변호사와 변리사 자격을 얻었고, 법률사무소 아티스를 운영하면서 디자인을 보호하는 지적재산권법과 부정경쟁방지법의 종합적인 체계를 연구하여 박사학위까지 마쳤다. 결코 쉬운 길이 아니었지만, 그 과정에서 디자인 산업계를 법과 제도의 관점에서 복합적이고도 깊이 있게 바라볼 수 있게 되었다.

디자이너를 위한 기존 법률 강의를 조사해 보니, 대부분 지적재산권 보호에 집중되어 있었다. 물론 지적재산권은 중요한 주제가 맞다. 그러나 더 중요한 것은 거래 경험과 계약에 대한 이해다. 일의 내용에 따라 계약 유형과 수익 구조가 달라지고, 그에 따라 지적재산권에 대한 접근 방식도 달라질 수 있다. 따라서 계약법의 관점에서 자신의 역할과 권리의무를 명확하게 이해한 다음, 그에 따른 지적재산권 문제를 다루는 것이 더 효과적이다. 디자인 산업계 종사자들에게 실질적으로 필요한 것은 합리적인 방식으로 일하며, 건강한 수익을 창출하고, 성공적으로 거래를 이끄는 경험이다.

『디자인 법률 사용 설명서』는 디자이너들이 실무에서 겪는 다양한 법적 문제를 이해하고 현명하게 대응할 수 있도록 돕는, 사례 중심의 실용적인 가이드로서 총 5부(10장)로 구성되어 있다.

1부: 디자이너의 계약과 협상

모든 프로젝트는 '계약'이라는 중요한 약속에서 시작되지만, 그 전에 협상을 통해 합의를 끌어내야 한다. 1장은 계약을 어떻게 설계하고 관리할지, 협상에서 원하는 결과를 얻기 위한 실질적인 전략을 제시한다. 디자이너가 자신감을 갖고 협상에 임할 수 있도록 돕고, 협상 전 체크리스트, 소통 방법, 비공식 협상 시 주의 사항 등 실무에 바로 활용할 수 있는 유용한 팁도 제공한다.

2부: 디자이너의 근로계약

디자인 산업의 근로계약은 창작의 특수성을 반영하면서 고용주와 직원의 입장을 균형 있게 고려해야 한다. 2장은 디자이너를 채용할 때 발생할 수 있는 법적 이슈, 프리랜서의 법적 지위, 근로자로서의 권리, 개인정보 보호, 퇴사 시 법적 권리와 책임을 다룬다. 3장은 임금 원칙과 성과 보상 체계를 설명하며, 인하우스 디자이너의 저작권 문제, 회사 계약에서 발생하는 특수 약정, 창작 성과에 대한 보상 개념을 다룬다.

3부: 디자이너와 클라이언트

공급계약을 중심으로, '서비스'와 '용역'의 개념을 비교하여 디자인 계약의 적절한 정의를 모색한다. 참고로, 많은 디자이너가 클라이언트와 체결하는 계약을 '용역'이라고 부르지만, 이 용어가 디자인 작업의 실제 성격을 반영하는지 고민할 필요가 있다.

4장은 디자인 공급계약의 기본과 작업의 완료, 대가 지급, 하자보수 및 손해배상 문제를 해결하는 방법을 다룬다. 5장은 견적서 작성법을 설명하고, 대가 산정 기준과 실무에서 활용할 수 있는 팁을 제공하며, 비교 견적서 문제도 다룬다. 6장은 계약서 작성과 해석 방법을 집중적으로 설명하고, 표준계약서를 바탕으로 계약 후 발생할 수 있는 문제 해결 방안을 제시한다.

4부: 디자이너의 공동작업

디자이너가 크루나 팀으로 창작하거나 스튜디오를 동업할 때 발생하는 문제와 해결 방법을 제시한다. 7장은 공동 작업을 할 때 필요한 소통과 결정의 기술, 의견 충돌 및 책임 문제 해결 방안을 다루며, 어시스턴트의 법적 지위와 권리 등 간과하기 쉬운 사각지대를 조명한다. 8장은 스튜디오를 공동으로 운영할 때 발생하는 동업의 법적 이슈를 설명하고, 동업계약서 작성 가이드를 통해 책임과 권리를 명확히 규정해 안정적인 협업을 돕는다.

5부: 크리에이터와 플랫폼

디자이너가 크리에이터로 변신하여 플랫폼을 활용하는 과정에서 직면하는 법적 이슈를 다룬다. 9장은 디자이너가 크리에이터로 변모하는 과정에서 직면하는 기회와 도전을 다루며, 수익 창출 방법, 저작권 보호, 상표권 등록의 중요성을 설명한다. 10장은 크리에이터의 법인화 과정을 다룬다. 프리랜서, 개인 사업자, 법인 사업자 형태를 비교하고, 법인을 설립할 때 발생하는 저작권 귀속 문제와 법적 실무를 설명한다. 11장은 플랫폼 비즈니스에서 발생하는 법적 이슈와 수익 정산 방식을 정리해, 크리에이터가 플랫폼에서 수익을 최적화할 수 있도록 돕는다.

디자이너가 계약을 이해하려면, 법조인처럼 이론부터 공부하기보다는 자신의 거래 경험을 바탕으로 어떤 상황에서 분쟁이 발생하는지를 먼저 파악하는 것이 효과적이다. 즉, 경험을 통해 원리를 이해하는 방식이다. 모든 사

건의 본질은 분쟁이 발생한 후에야 비로소 드러난다. 진흙 속에서 피어나는 연꽃처럼, 분쟁을 통해서만 얻을 수 있는 중요한 교훈과 깨달음이 있다.

갈등과 분쟁의 발생은 당시 당사자들에게는 분명히 비극이다. 그러나 시간이 지나 불순물이 가라앉고 혼란스러웠던 것들이 정리되면 그 일이 왜 발생했는지, 교훈이나 의미는 무엇인지 제대로 이해할 수 있게 되고, 사건은 비슷한 문제를 예방하는 데 중요한 역할을 하게 된다. 예방만으로는 충분하지 못해 불가피하게 발생하는 사건이라도, 문제의 쟁점과 해결 원리를 알 수 있다면 합리적으로 해결하여 피해를 최소화할 수 있다.

하지만 모든 분쟁을 직접 겪을 필요는 없다. 중요한 것은 분쟁을 예방하고, 문제를 미리 해결하는 방법을 아는 것이다. 이 책은 바로 그런 예방적 관점에서 쓰였다.

이 책에 담긴 이야기들은 대부분 각색되었거나 새로 쓰였지만, 그 바탕에는 디자인 산업에서 실제로 분쟁을 겪은 분들의 경험과 목소리가 담겨 있다. 그들의 문제와 깨달음이 법률의 언어로 정리되었고, 그 과정에서 디자인 산업에 필요한 '법률 사용 설명서'로 완성되었다.

법과 디자인은 인간을 이해하고, 사람들이 보다 나은 세상에서 살 수 있도록 돕는 중요한 수단이자 방법이다. 앞으로 디자인과 법의 다리를 더욱 튼튼하게 놓는 일을 하며 세상에 기여하고 싶다. 이 책이 아직 법적 문제를 겪지 않은 사람에게는 문제를 예방하는 지침이 되고, 현재 문제를 겪고 있는 사람에게는 해결의 실마리가 되며, 이미 문제를 겪어낸 사람에게는 위로와 회복의 지혜가 되기를 바란다.

1부 디자이너의 계약과 협상

"굶주린 야만인은
나무에서 과일을 따서 먹는다.
개화된 사회의 배고픈 시민은
나무에서 과일을 딴 사람에게서
과일을 산 사람에게서
과일을 산 또다른 사람에게
그것을 산다."

– 칼릴 지브란

1장. 계약과 협상

1. 디자이너가 계약과 협상을 알아야 하는 이유

디자이너 개인의 한계

연애와 마찬가지로 계약과 협상도 책에서 모든 것을 배울 수는 없다. 삶의 중요한 교훈 중 일부는 경험을 통해서만 습득할 수 있지만, 모든 경험을 직접 해보라고 권하기는 어렵다. 그저 쓰라린 경험에서 교훈을 찾는다고 정신 승리하기에는 잃을 게 너무 많기 때문이다. 연애에서의 실패는 새로운 만남으로 극복할 수 있지만, 협상이나 계약의 실패는 실질적이고 객관적인 불이익을 감수해야 한다. 폭풍이 몰아치는 바다를 굳이 항해하지 않는 것처럼, 안전한 항구에서 충분한 지식을 갖추고 항해하는 것이 현명하다.

"시장 좌판에서 흥정하는데 미국에서 배운 계약법을 들이밀면 되겠습니까? 대기업에서 강의해서 돈을 버는 건 몰라도요."

한 디자인 회사 대표가 내게 한 말이다. 비아냥거리는 투가 아니라, 진심으로 걱정스럽다는 어조였다. 디자인 관련 법률을 다룬다고 하면 생소한 협상법이나 계약법을 알리는 것보다는 강의료가 높은 대기업을 대상으로 '저작권 보호 가이드' '디자인 권리 보호 노하우' '지식재산권 보호 전략' 등을 강의하는 것이 효과적일 것이라는 말이었다. 하지만 나는 이렇게 생각하는 사람이 있기 때문에 오히려 디자인 산업계에 맞는 계약과 협상을 교육해야 할 필요가 있다고 생각한다.

대기업은 이미 대형 로펌의 자문을 받거나 자체 법무팀을 갖추고 있다. 대기업은 소비자에게 디자인을 공급하는 공급자이자, 디자인 스튜디오

나 에이전시로부터 디자인을 공급받는 수요자다. 대기업은 계약과 협상의 경험이 풍부하고 이해도가 높다.

그에 비해 디자인 스튜디오나 프리랜서 디자이너 들은 분쟁이 터지고 나서야 비로소 인터넷을 검색해 보고, 설사 변호사를 소개받더라도 "선임비가 그렇게 높나요?" 하면서 뒤로 물러선다. 거래에 필수적인 회계, 법률, 세무 등의 지식을 배운 경험도 거의 없다. 계약이나 비용 문제는 어떻게든 처리되는 정도로 만족하고 더 신경 쓰려고 하지 않는다.

산업 시장에서의 디자이너는 일방적인 공급자로서의 역할에 익숙하다. 대부분 용역계약을 통해 매출을 올리며, '갑'의 요구에 순응하는 '을'이 된다. 즉 협상이나 권리를 주장하는 데 익숙하지 않다. 그런데 어렵고 익숙하지 않다는 이유로 업계에서의 비합리적인 거래 경험이 반복되면 어떻게 될까? 관행이 되어 문제가 점점 확산된다. 비정상적인 상황이 정상으로 받아들여지고, '원래 그렇다.'는 식으로 합리화된다. 결국 시장이 개선되지 않는다.

원래 그런 것은 없다

'관행'이란 편리한 도구다. 무언가 요구하거나 거절할 때 관행만큼 효율적인 방법이 없다. '왜 이렇게 하는 거지?' 하고 고개를 갸웃거리면 업계를 잘 이해하지 못한다고 평가절하당하기도 한다. 그런데 관행은 누가 정하는 것인가? 협상의 여지없이 하던 대로 하기 위해 관행을 제시하는 것은 아닌가? 같은 업계에서도 서로 이해하는 관행이 다르다면?

관행은 오랫동안 유지되어 온 일반적인 행동 양식이나 규칙을 의미하지만, 구체적으로 어떤 행위를 가리키는 것인지 규정할 수 없다. 관행은 상대적이고 주관적인 해석에 기반한다. 따라서 산업계가 어떤 관행을 따르고 있다고 할 때 그것이 실제로 무엇을 의미하고, 왜 따르고 있는지 비판적으로 고민하고 성찰하는 것이 중요하다. 즉 행위의 본질을 이해하고 그것이 현재 상황에 적합한지, 어떠한 가치에 부합하는지 평가해 보아야 한다.

관행으로 굴러가는 세계에서 일하는 것은 안개가 자욱한 숲길을 걷는 것과 같다. 돌부리와 웅덩이가 나와 길이 맞는지 불안해도 상대가 "이 길이 맞다. 원래 그렇다."고 하면 아니라고 할 도리가 없다.

그에 비해 권리와 의무가 분명한 세계는 지도와 이정표를 보고 가는 것과 같다. 이 길이 맞는지, 얼만큼 더 가면 되는지 분명히 알 수 있으며 길을 불신하며 에너지를 소모할 필요가 없다. 관행과 권리가 대결하면, 권리가 이긴다.

2. 계약을 디자인하다

예술계의 계약

디자이너는 예술적 창조성과 산업적 실용성, 두 세계의 경계에 있다. 디자이너는 예술계의 비정형적 관행을 따르기도 하고, 산업계의 정형화된 체계를 따르기도 한다. 또한 예술적 가치가 강한 거래에서는 조건을 세밀하게 따지는 것에 대해 부정적인 평가를 받기도 한다.

예술적 성향이 강한 디자이너들은 주로 애매모호한 거래 관행 때문에 어려움을 겪는다. 예술계에서는 계약서 한 장보다 말 한마디로 거래가 이루어진다는 속설을 떠올려보자. 좋게 말하면 신뢰를 바탕으로 한다고 말할 수 있으나, 법조계 사람들은 이렇게 불명확하게 일하는 것이 위험하다고 여긴다. 이들은 '도장 찍기 전 까지는 모른다.' '입금 전까지는 끝난 게 아니다.'라고 돌다리도 백 번 두드려 보듯 매 순간 신중하게 확인하기 때문이다.

예술계는 구두 약속이나 간단한 합의로 계약하는 상황이 일반적일 수 있지만, 이렇게 계약을 하면 법적 분쟁 시 증거가 부족해 권리를 보호받기 어려울 수 있다. 정부나 공공기관에서는 표준계약서를 권고하고 있지만 많은 경우 계약서를 작성하지 않고 인보이스 발행으로만 대체하기도 한다. "왜 계약서를 쓰지 않으셨나요?"라고 질문하면 내용이 어렵고 일일이 작성하는 것 자체가 번거롭다는 대답이 돌아온다.

계약서에 대한 고정관념을 버리자. 모든 거래에서 반드시 복잡하고 긴 계약서가 필요한 것은 아니다. 간단한 거래에서 복잡한 계약서는 오히려 부담이 된다. 업계의 상황과 맥락에 맞는 적절한 계약서가 부족했던 것뿐이다.

산업계의 계약

대기업 디자이너는 정형화된 소통법과 비즈니스 구조를 학습하며 계약 조건에 일일이 개입하지 않아도 된다. 그러다 보면 디자인 작업 자체는 창의적으로 해야 한다고 생각하면서도, 계약 구조나 일하는 방식에 대해서는 둔감해지기 쉽다.

대기업에서 근속하며 계약 경험이 풍부한 인하우스 디자이너 중에서는 자신이 계약과 협상에 대해 잘 안다고 과신하는 경우도 있다. 하지만 언제까지나 '갑'의 입장일 수는 없다. 퇴사하고 독립하여 '을'의 입장으로 전환되면 비로소 자신이 몰랐던 계약의 이면을 마주하게 된다.

인하우스 디자이너가 조직을 떠나 독립하는 순간 그들의 세계관은 변한다. 특히 지식재산권에 대한 인식이 바뀐다. 과거에는 외부사가 클라이언트에게 지식재산권을 모두 넘기는 것이 당연하다고 여겼을 것이다. 회사로서는 한 번의 계약으로 최대의 이익을 얻으며, 인하우스 디자이너가 외부사와 일일이 조건을 협의할 필요도 없었다. 하지만 자신의 스튜디오를 운영하게 되면 협상의 여지없이 무조건 매절(賣切, buyout)할 수밖에 없다는 것이 어떤 의미인지 비로소 실감하게 될 것이다.

리걸 디자인

다큐멘터리 〈오브젝티파이드〉(Objectified, 2009)에는 "우리가 아는 위대한 디자인은 매일 생활 중에 사용된다."라는 말이 나온다. 좋은 디자인은 누구나 쉽게 사용할 수 있고 의식하지 못하는 사이에 사람의 행동을 개선시킨다. 계약도 마찬가지다. 잘 디자인된 계약서 한 장은 법률을 이해하고 활용하는 데 도움이 된다.

디자이너를 대상으로 법률 강의를 할 때 늘 강조한다. 계약을 체결하고, 일을 수행하고, 보수를 받는 일련의 과정 또한 디자인 영역이라고. 계약서도 그 내용과 목적을 분명히 하고 효과적으로 수행되도록 디자인할 수 있는 대상이다. 좋은 계약서 또한 좋은 디자인과 마찬가지로 명확하고 간결하다. 모든 조항과 조건이 모호함 없이 분명하고 이해하기 쉬운 언어로 기술돼 있다. 중요한 부분과 부차적인 부분이 잘 구분돼 있기도 하다.

디자인 방법론으로 법률문제에 접근하는 것을 리걸 디자인(legal design)이라 한다. 리걸 디자인은 복잡하고 어려운 법률 서비스와 문서, 법적 절차 등을 보다 사용자 친화적으로 만드는 일로, 아래와 같은 방법이 있다.

① 계약 과정의 디자인화: '이 계약의 핵심 목표는 무엇인가?' '협상 과정에서 어떤 톤 앤 매너를 사용할 것인가?' 같은 질문을 통해 체계적이고 창의적으로 계약을 다룬다.
② 시각적 도구의 활용: 수익 분배 구조, 계약 조건, 권리와 의무 등을 시각적으로 표현해 보자. 인포그래픽, 플로우차트, 마인드맵 등을 활용해 복잡한 개념을 단순화하여 이해하기 쉽게 만들 수 있다.
③ 사용자 중심의 접근: 클라이언트의 관점에서 생각하자. 그들의 필요와 우려를 이해하고, 이를 바탕으로 협상 전략을 세우고 계약서를 작성할 수 있다.
④ 협업과 소통의 중요성: 디자인 프로젝트에서와 같이 법적 과정에서도 팀워크와 효과적인 커뮤니케이션이 중요하다. 법률 전문가, 클라이언트, 기타 관련 당사자와의 원활한 소통을 통해 보다 나은 결과를 도출할 수 있다.

디자인 분야는 복잡하고 어려운 것을 단순하고 쉽게 만드는 방향으로 발전하여 왔다. 디자이너의 관점에서 자신의 문제, 곧 계약서를 잘 디자인하는 것 역시 좋은 디자인 활동이 될 것이다.

3. 일의 약속, 계약

계약자유의원칙과 한계

계약은 시장에서 만난 사람끼리 질서 있게 거래하기 위해 하는 약속이다. 법적으로 말하면 일정한 법률효과를 목적으로 하는 의사표시의 합치로서, 누구에게 어떤 권리를 행사하고 어떤 의무를 이행할 것인지 합의하는 것이

다. 계약자유의원칙에 따라서 당사자와 상대방이 법률관계의 내용을 자유롭게 합의할 수 있다. 즉 국가는 법률관계 형성에 간섭할 수 없으며, 나아가 법률관계가 형성된 대로 구속력을 인정하고 법적으로 실행해야 한다.

계약자유의원칙에 따라서 당사자에게는 ① 계약 체결의 자유, ② 상대방 선택의 자유, ③ 내용의 자유, ④ 방식의 자유가 주어진다.

① 계약 체결의 자유: 계약을 체결할지 자유롭게 정할 수 있다. 반드시 계약을 체결해야만 하는 것도 아니고, 누구도 강요해서는 안 된다.
② 상대방 선택의 자유: 누구와 계약할지 선택할 수 있다. 상대방의 신분, 재산, 자격 등으로 인해 그 자유에 제한을 당하지 않는다.
③ 내용의 자유: 당사자가 계약 내용을 자유롭게 정할 수 있다. 즉 자신의 필요와 상황에 맞춰 조건, 의무, 권리 등을 설정할 수 있다.
④ 방식의 자유: 계약은 원하는 방식으로 체결할 수 있다. 구두로 합의한 계약도 성립할 수 있다.

그러나 계약자유의원칙에는 다음과 같은 몇 가지 중요한 한계가 있다.

① 법적 제한: 모든 계약은 해당 국가의 법률과 규정을 준수해야 한다. 불법적인 거래나 부당한 조건을 포함하는 계약은 법적으로 유효하지 않을 수 있다.
② 공공질서 및 미풍양속: 공공질서나 미풍양속에 반하는 계약은 무효 또는 취소될 수 있다.
③ 평등과 공정성: 때때로 강력한 당사자가 약자에게 불리한 조건을 강요할 수 있다. 이런 경우 법률은 보다 약한 당사자를 보호하기 위해 개입할 수 있다.
④ 소비자 보호: 소비자보호법은 종종 계약자유의원칙에 제한을 두어 소비자가 부당한 계약 조건으로부터 보호받을 수 있도록 한다.

계약 과정

시장에서는 계약을 체결해 법률관계를 형성한다. 예를 들어 클라이언트가 디자인 발주를 청약하고, 디자이너가 수주를 승낙하면 계약이 성립한다. 이러한 계약 과정을 총 5단계로 구분할 수 있다.

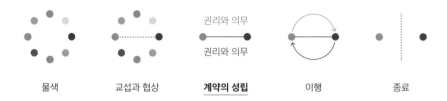

권리와 의무

권리와 의무

물색 교섭과 협상 **계약의 성립** 이행 종료

계약의 단계. 각 단계에서는 적절한 행동을 해야 한다.
가령 협상하고 있을 뿐인데 계약을 체결한 것처럼 행동해서는 안 된다.

① 물색: 적절한 거래 상대방을 찾는다. 인맥을 이용하거나 포트폴리오를 수집할 수 있다.

② 교섭과 협상: 물색한 후보에게 조건을 제안한다. 계약을 체결하기 전에는 주요 내용을 조율할 수 있다. 분쟁이 발생하면 절충안을 찾는다.

③ 계약의 성립: 당사자끼리 의사표시가 합치하면 계약이 성립하고 권리와 의무가 발생한다. 의사표시가 합치하려면 청약한 내용과 승낙한 내용이 서로 일치해야 한다.

» 청약: 계약 체결을 상대방에게 청하는 의사표시다. 청약을 하고 나면 마음대로 철회할 수 없다(민법 제527조). 즉 승낙할지 거절할지를 상대방이 선택하게 된다. 상대방이 승낙하면 바로 계약이 성립되므로 지키지 못할 제안을 해서는 안 된다.

» 승낙: 청약에 응해 계약을 성립시키는 의사표시다. 일부만 승낙하는 등 조건을 변경해 승낙하면 기존 청약을 거절하고 새롭게 청약한 것으로 본다(민법 제534조). 이때 기존 청약자와 승낙자의 입장이 바뀐다. 기존 승낙자는 새로운 청약자가 되고, 기존 청약자는 새로운 청약의 승낙 여부를 결정하게 된다.

④ 이행 : 계약한 내용대로 정당하게 권리를 행사하고 성실하게 의무를 이행하는 것이다. 만일 고의나 과실로 해야 할 일을 하지 않으면 채무불이행 책임을 질 수 있다(민법 제390조). 채무불이행 손해배상책임 소송에서는 원고가 피고의 채무불이행 사실을 증명해야 하고, 피고는 자신에게 귀책사유가 없다는 점을 증명해야 한다. 이때 소통 내역이나 업무 일지 등이 중요한 증거자료가 된다.

⑤ 종료 : 거래와 계약관계를 마치는 것이다. 때로는 사후관리까지 해야 할 때도 있다. 계약대로 거래가 완성되기도 하지만, 계약한 다음 이러저러한 사정이 발생해 계약을 해제·해지하거나 합의를 통해 다른 계약으로 변경할 수도 있다. 계약을 마친 후에는 종료 합의서를 쓰기도 한다. 계약이 공식적으로 종료되었다는 점을 명시함으로써 그동안 부담했던 책임에서 자유로워진다는 것을 확인하기 위해서다. 계약 종료 후에 필요한 후속 조치(예: 자료 반환, 비밀정보의 보호 등)에 대해서도 적는다.

법률관계와 호의관계의 미묘한 긴장감

법률관계란 법에 의해 권리와 의무가 발생해 서로를 구속하는 관계다. 반면에 호의관계는 말 그대로 호의에 의한 관계로서 서로에게 구속력을 발휘할 수 없다. 호의(好意)란 친절한 마음씨를 가리키는 것으로서 아무런 대가나 보상을 바라지 않는 행위다.

일상생활에서 법률관계인지 호의관계인지 헷갈릴 때가 많다. 가령 법률관계를 형성해야 하는 관계가 서로 좋아서 하는 것이라며 호의관계가 되기도 한다. "궁금한 것이 있으시면 언제든 물어보셔도 됩니다." "추가로 필요한 것이 있다면 말씀해 주세요."와 같은 말들은 비즈니스 관계에서 통상적으로 쓰는 문장이다. 따라서 법률관계인지 호의관계인지는 상황과 맥락 속에서 파악할 수밖에 없다. 행위의 동기와 목적, 경제적 또는 법적 의미가 판단에 중요한 역할을 한다. 법률 효과와 법적 구속력의 존재는 법률행위의 해석 문제로 귀결된다.

[Case study] 호의가 권리인 줄 안다면?

디자인 컨설팅을 하는 A사의 대표는 기존 클라이언트에게 최선을 다하면 새로운 클라이언트가 연결될 것이라는 기대를 갖고 클라이언트를 성심껏 대했다. 그러다 보니 계약한 업무 범위를 넘어선 일을 도와주거나, 담당자의 개인적인 부탁까지 들어줄 때도 있었다. 클라이언트는 A사 대표에게 고마움을 표했고 입소문이 나서 실제로 신규 고객이 늘기도 했다.

그런데 최근 A사 대표는 경쟁 업체인 B사의 대표에게 전화를 받았다. "A사가 워낙 다 들어주니 클라이언트가 우리에게도 비슷한 요구를 해요. A사는 추가 금액도 없이 다 해준다고요." 사실 A사 대표도 고민이 되었다. 처음엔 고객을 위하는 마음으로 친절을 베풀었지만, 일이 자꾸 늘어나고 클라이언트도 선을 넘어 부탁하기 시작한 것이다.

예를 들어 처음엔 클라이언트가 찾기 어려워하는 자료를 찾고 정리하는 일을 도왔는데 어느새 그 자료를 문서화하는 일이 떠넘겨졌고, 클라이언트가 대표를 거치지 않고 직원에게 바로 연락해 일을 요청하기도 했다. 고민하던 A사 대표는 클라이언트에게 "요청하신 업무는 추가 업무로 진행하면 어떨까요? 사실 당연히 해드리는 업무가 아니라서 앞으로는 계약서에 추가 비용도 청구할 수 있게 하는 게 좋을 것 같습니다."라고 설명했다. 그러자 다음과 같은 대답이 돌아왔다. "그래서 요청한 건이 안 된다는 뜻인가요?"

A사 대표가 프로젝트와 무관하게 클라이언트의 부탁을 들어준 것은 계약 사항이 아니므로 법적 구속을 받지 않는 호의지만, 기존 계약을 이어가고자 하는 일종의 전략적 행위였을 수도 있다. 이러한 상황에서는 법률행위인지 호의행위인지 명확하게 구별하기 어렵다. 그러나 클라이언트가 적극적으로 추가 업무를 요구하는 것에 대해 "Yes!"를 외치는 순간 법률문제로 전환될 수 있으니 유의하자.

4. 좋은 협상과 나쁜 협상

디자이너의 강점을 발휘해 대화하기

좋은 대화를 나누는 것이 곧 좋은 협상을 하는 것이다. 제대로 된 경청은 상대방의 말하기에서 출발하는 것이 아니라 나의 관심과 질문에서부터 출발한다. 좋은 질문을 하려면 사전에 상대방의 배경과 경력, 주요 업무에 관해 파악하고 상대방이 무엇을 필요로 할지 예상해 보아야 한다.

디자인 일의 특성을 고려하면 관심과 질문은 더욱 중요하다. 몇몇 디자이너는 자신의 관심사에 맞게 일을 골라서 할 수도 있겠지만, 대부분의 디자이너는 들어오는 대로 다양한 분야의 일을 한다. 전문 기술, 의료, 법조 분야의 일을 할 수도 있다. 이때 생소한 용어나 전문 지식을 듣게 되면 내용이 잘 이해되지 않을 수도 있다. 그럴 때 가만히 듣기만 한다면 내용 파악이 어렵고 대화의 비중이 기울어지게 되어 협상도 불리해진다.

어렵고 낯선 전문 분야를 대할 때는 해당 분야를 공부하는 것도 방법이겠지만 한계가 있을 것이다. 이럴 때는 디자인에 필요한 핵심적인 질문을 미리 준비하자. 아무리 특수한 분야라도 디자인 방법론에는 교집합이 있다. 가령 현재 무엇이 문제인지, 기능적·심미적으로 개선할 점이 무엇인지 물을 수 있다. 디자이너로서 의견을 말할 때는 자신감이 있어야 한다. 일 관계에서는 당당한 사람에게 끌린다. 되는 것은 되고, 안 되는 것은 안 된다고 확실하게 전달하는 것이 좋다. 디자이너 역시 전문성을 발휘하는 직업인이라는 자부심과 신조를 갖고 추진력을 발휘하길 바란다.

100%를 피하라

협상은 본질적으로 서로의 의도와 관점을 이해하고, 상호 이익을 위해 힘을 합치는 과정이다. 한자 '協(협)'은 힘을 합친다는 뜻이고, '商(상)'에는 장사라는 의미뿐만 아니라 '헤아리다' '짐작하여 알다'라는 의미까지 있다. 서로의 입장을 고려해 협력하는 과정은 협상에 필수적이다. 협상에서 원하는 것을 100% 얻으려는 시도는 바람직하지 않다. 하나라도 손해보지 않으려고 아득바득하면 결과는 대체로 두 방향으로 이르게 된다. 힘의 균형이 한쪽에

기울어져 있다면 약자가 강자에게 굴복하는 상황이 되고, 비슷하다면 충돌할 수밖에 없다.

승자독식과 패자몰락의 협상은 나쁘다. 협상 결과물은 나눠 가져야 한다. 10:0이 나쁘면 5:5는 좋은 협상일까? 5:5는 이상적이라 도달하기 어렵고, N명의 사람이 N분의 1씩 의사결정을 하고, 성과물을 나누어 가지는 것이 공정한 것도 아니다. 맥락 없이 같은 몫을 할당한다면 표면적 갈등은 최소화하더라도 교착상태에 빠질 것이다. 균분하는 것으로 정해져 있다면 협상할 이유도 없다.

그렇다면 좋은 협상의 비율은 얼마일까? 경우마다 다르겠지만 6을 얻고 4를 내어주는 정도가 적당하다. 정말 유리한 협상을 한다면 7을 얻고 3을 내어주는 것까지 목표로 삼을 만하다. 이때는 내가 6 또는 7을 얻고 상대방이 4 또는 3을 얻게 될 분명한 이유가 있어야 한다. 만약 α라는 이슈에서 6:4로 귀결되었더라도, β라는 이슈에서 4:6이 될 수도 있다. 얻은 만큼 내주고, 내준 만큼 얻으며 균형점을 모색해야 한다.

1, 2, 3, 4, 5, 6, 7, 8, 9의 원칙

글로벌 콘텐츠계에서 굵직한 이력이 있는 한 크리에이터는 협상 상황을 시뮬레이션을 할 때 '1, 2, 3, 4, 5, 6, 7, 8, 9의 원칙'을 따른다고 한다. 중요도에 따라서 협상의 우선순위를 정하는 것이다. '1, 2, 3'은 절대로 놓칠 수 없는, 가장 원하는 조건이다. 1, 2, 3을 희생한다면 계약의 의미가 없기 때문에 그 즉시 테이블에서 일어서야 할 만큼 중요한 조건이다. 이 조건에 대해서는 미리 최대치와 최소치를 정하고 득과 실을 면밀히 검토해 시나리오를 만들어두는 것이 좋다.

다음으로 '4, 5, 6'은 상대가 우리에게 원하는 조건이다. 밀고 당기는 과정이 있더라도 수용할 수 있는 범위 내에서 상대가 원하는 것을 얻을 수 있게 해야 한다. 마지막으로 '7, 8, 9'는 상대의 뜻대로 따라도 무방한 조건이다. 원하는 것을 얻기 위해 내가 양보하거나 감수해야 할 조건일 수도 있다. 물론 버리는 카드라고 해도 그것이 어떤 의미가 있는지는 이해해야 한다. 필요 없어서 버리는 게 아니라 전략적으로 양보하는 것이기 때문이다.

이러한 과정을 통하면 자신감 있게 협상에 임하고, 협상도 게임 공략집을 만드는 것처럼 재밌을 수 있다. 앞서 말한 크리에이터와 협상한 대기업 관계자는 다음과 같이 협상 소감을 밝혔다.

"까다롭지 않았다면 거짓말이죠. 하지만 크리에이터가 원하는 것이 분명한 만큼 우리도 구체적으로 제안할 수 있었습니다. 그 태도를 보며 '이 계약은 꼭 해야겠구나.' 하는 내부 공감대가 있었고요. 협상하는 과정이 어렵지, 계약하고 나면 더할 나위 없이 좋은 파트너가 될 거란 믿음이 생겼습니다. 그는 우리가 뭘 원하는지 정확하게 알고 있었고, 그걸 우리에게 줬으니까요."

진짜 스펙을 채우려면

디자인 업계에는 '스펙 작업(spec work)'이라는 그림자가 있다. 디자이너가 확실한 계약이나 보수 없이 창의력과 시간을 투자해 디자인을 제공하는 것이다. 특히 열정 넘치는 젊은 디자이너가 스펙 작업의 늪에 빠진다. 그들은 치열한 경쟁 속에서 이름을 알리고 경력을 쌓기 위해 유명 클라이언트나 스타 디자이너와의 협업을 추구한다.

클라이언트는 낮은 비용으로 다양한 디자인을 받으니 좋고, 설사 디자인이 마음에 들지 않더라도 법적 부담을 감수하며 해지를 통보할 필요도 없기 때문에 편리하다. 스타 디자이너들 역시 열정적인 젊은 디자이너가 자발적으로 찾아오는 것을 마다하지 않는다. 고용 계약의 부담 없이 '크루'로 협업하며 그때그때 인력을 활용할 수 있다.

스펙 작업을 통해 성공한 디자이너도 있지만 이 관행은 많은 이들을 혼란스럽게 하며, 산업계의 건전한 질서를 심각하게 손상시킨다. 건강한 경쟁을 약화시키고, 저가 경쟁을 조장하며, 노동 착취를 정당화하는 악순환을 만들어내기 때문이다. 게다가 스펙 작업을 거부하는 디자이너는 열정이 부족하다는 평가를 받게 하기도 한다. 스펙 작업이 더는 자발적이지 않게 되는 것이다.

만약 자신의 의지와 관계없이 스펙 작업을 요구받는다면 그 테이블에서 일어서라고 말해주고 싶다. 세상에 테이블이 하나만 있는 것은 아니다.

테이블이 없으면 새로운 테이블을 만들 수도 있다. 진정한 스펙은 다른 사람의 이름과 성과물로 얻어지지 않는다. 조금 느릴 수는 있지만 자신만의 포트폴리오를 구축하고 건전한 거래 경험을 쌓아보자.

5. 원하는 것을 얻기 위한 4단계

1) 원하는 것이 무엇인지 알고 있는가?

인생에서 원하는 것을 얻기 위한 첫 번째 단계는
내가 무엇을 원하는지 결정하는 것이다.

— 벤 스타인 Ben Stein

협상에 나설 때는 내가 무엇을 원하는지, 거래를 마쳤을 때 내게 무엇이 남길 바라는지를 설정해야 한다. 거창하지 않아도 된다. 가령 지난 해에 포스터 하나를 만들고 100만 원을 받았다면 올해는 50만 원 정도 올려보자는 것도 좋다. 충분히 실현 가능하기 때문이다.

원하는 것이 여러 가지라면 내용에 우선순위를 매길 수도 있다. 그리고 '항아리에 돌 넣기' 전략을 쓰자. 항아리에 크기가 서로 다른 돌을 모두 담으려면 어떻게 해야 할까? 가장 큰 돌부터 넣어야 한다. 자갈이나 모래를 먼저 채우면 큰 돌이 들어갈 자리가 없다. 협상에서는 사소한 문제에 집착하다 소탐대실하지 않도록 주의해야 한다.

원하는 것이 뚜렷한 사람과 그렇지 않은 사람은 협상에서 차이가 난다. 만약 아래와 같은 태도로 협상에 임한다면, 자신이 얻은 것과 잃은 것을 모르는 채로 끝날 가능성이 크다.

사례 ① : (이해도가 낮은 유형) 상대방의 이야기를 계속 들었어요. 무슨 의미인지 정확하게 이해되진 않았지만, 그냥 알아듣는 척하면서 장단을 맞췄습니다. 예의 바르게 보여야 할 것 같아서요.

사례 ② : (성의 없는 태도를 쿨한 것으로 착각하는 유형) 해도 되고 안 해도 되니 무슨 말을 하는지 일단 들어보려 했죠.

사례 ③ : (나쁜 조건을 합리화하는 유형) 적은 금액은 맞아요. 하지만 클라이언트가 우리 업체 수준에 이 정도 금액도 꽤 잘 쳐주는 거라고 했어요. 경력이 짧으니 그럴 수도 있겠죠.

사례 ④ : (기세에 눌리는 유형) 상대방이 제시한 조건이 승낙하기 어려워서 그건 곤란하다고 했는데 상대방이 꼭 해야 한다고 강하게 말하니 당황해서 어영부영 그 조건이 통과됐어요.

2) 흐름을 파악하고 있는가?

어느 곳을 향해 배를 저어야 할지 모르는 사람에게는
어떤 바람도 순풍이 될 수 없다.

— 미셸 에켐 드 몽테뉴 Michel Eyquem de Montaigne

같은 동풍이라도 동쪽으로 가고자 하는 사공에게는 순풍이고, 서쪽으로 가고자 하는 사공에게는 역풍이다. 내가 원하는 것이 뚜렷하더라도 상대방과 조응하는 흐름이 순행인지 역행인지 따라서 협상의 흐름은 달라진다.

시간, 공간, 사람, 세 가지가 핵심이다. 의사결정은 때와 장소에 맞아야지 내가 원한다고 억지로 맞추려 해서는 안 된다. 협상 과정을 통해 적절한 기회와 상황이 마련되어 있는지 살펴보자. 만일 여러 가지 프로젝트가 맞물렸다면 시간이 허락하지 않는 것이고, 클라이언트가 아무리 좋은 조건을 제시하더라도 정작 자금줄이 막혀 지급불능이 예상된다면 계약할 상황이 아닌 것이다.

첫 번째 단계에서 원하는 것을 명확하게 설정했다면 눈과 귀에 포착되는 정보를 통해 두 번째 단계에서 이 흐름이 순행인지 역행인지 파악하기 쉬울 것이다. 반대로 원하는 것 없이 '일단 뭐라고 하는지 들어보자.'는 태도로 임했다면 흐름을 파악하기 위한 정보는 어느새 휘발되어 사라졌을 것이다.

3) 원하는 것을 쉽게 말할 수 있는가?

두려움 없이 협상을 하지 말라.
그렇다고 협상을 두려워하지도 말라.

<div align="right">— 존 F. 케네디 John F. Kennedy</div>

원하는 것을 말하는 것은 어렵다. 확신이 없거나 원한다고 다 얻을 수 있는 게 아니기 때문에 말해야 할지 말지를 고민한다. 불확실하고 예측할 수 없는 것은 어렵다. 반대로 확실하게 예측할 수 있다면 모든 일이 쉬워진다. 회귀물 장르의 주인공이 모든 역경과 고난을 쉽게 헤쳐 나가는 이유는 경험과 정보에서 우월하기 때문이다. 원하는 것을 말하는 과정도 시원하게 내지르며 말하는 것과 쉽고 정확하게 말하는 것에 차이가 있다. 전자는 마음이 답답하지는 않겠지만 즉흥적이고 책임을 알지 못하며 때론 무례하기까지 느껴질 수 있다. 후자는 특유의 당당함이 있다. 자신의 권리와 의무가 무엇인지 정확하게 아는 사람이 신뢰도가 높을 수밖에 없다.

4) 상대방도 원하는 것을 얻게 될 것인가?

성공적인 거래는 당사자 모두에게 이익이 되어야 한다.

<div align="right">— 스티븐 R. 코비 Stephen R. Covey</div>

좋은 협상은 당사자 모두에게 이익이 되어야 한다. 얻기만 하고 주는 것이 없어서는 안 된다. 또한 나와 거래한 상대방도 잘되어야 한다. 경쟁 시장의 분배 정의를 흔히 '파이 자르기'에 비유한다. 하나의 파이를 나눠 먹는 게임이라면 한 사람에게는 파이를 자를 권한을 주고, 다른 사람에게는 파이를 먼저 선택할 권한을 주자는 것이다. 이를 디자인 계약에서는 제품 매출에 따라 수익 분배 비율을 정하는 것 등으로 적용해 볼 수 있다.

그런데 디자인 계약이 반드시 경쟁 원리를 따르냐면 꼭 그렇지 않다. 디자이너와 클라이언트의 계약은 하나의 파이를 나눠 먹는 게임이 아니라

서로 원하는 파이를 교환하는 게임이다. 그래서 협상의 포인트는 '얼마나 먹을 것인지'가 아니라 '내가 먹고 싶은 파이를 상대방이 제공해 줄 수 있는지'다. 따라서 상대방의 취향과 기호를 잘 알아야 협상이 성공한다.

디자인 업계에서 디자이너와 거래한 클라이언트가 잘 되는 것은 중요하다. 클라이언트는 디자인의 수요자일 뿐만 아니라 디자인을 세상에 선보이는 주체다. 내 디자인이 세상에 인식되고 시장에서 반응을 얻을 때 디자이너는 비로소 직업인으로서 존재감이 생기고 다음 비즈니스 기회를 얻게 된다.

6. 협상 체크리스트

경로 의존성 속에서 '왜'라고 질문하기

'경로 의존성'이란 일정한 경로에 의존하면 그 경로가 비효율적이라는 것을 알게 되어도 경로를 벗어나지 못하는 경향을 의미한다. 익숙해졌기 때문에 쉽게 바꾸지 못하는 것이다. 경로 의존성이 무조건 버려야 할 것은 아니다. 이미 적응한 시스템을 바꾸려면 논의가 필요하고 대안을 모색해야 하고 합의도 이뤄야 한다. 바꿨다가 실패할 위험도 있다. 기존 질서가 존중받는 데에는 나름의 이유가 있다.

그렇지만 오래된 지도는 오늘의 환경을 반영하지 못한다. 과거에 성공적이었던 계약 방식이 현재의 시장 상황, 고객의 요구, 새로운 법적 환경에 부합하지 않을 수 있다. 새로운 길을 찾으려면 번거롭지만 경로를 벗어나야 한다. 디자인을 할 때 '왜'라는 질문이 새로운 발상을 하게 돕는 것처럼 거래에서도 '왜'라는 질문을 해볼 수 있다. 다음은 디자이너가 계약의 새로운 경로를 찾기 위해 해볼 수 있는 질문이다.

① 왜 이 프로젝트를 선택해야 하는가?: 자신의 전문성과 열정에 맞는 프로젝트인지 평가하며, 자신의 기술을 최대한 활용할 기회를 찾고자 한다.

② 왜 이 클라이언트와 일해야 하는가?: 클라이언트의 명성, 업무 스타일, 그리고 장기적 파트너십의 가능성을 평가하여 장기적인 관점에서의 득실을 고려한다.

③ 왜 이 계약 조건에 동의해야 하는가?: 계약 조건이 공정하고 자신의 권리를 보호하는지, 장기적인 관점에서 유리한지를 평가한다.

④ 왜 이 가격을 제안해야 하는가?: 자신의 작업 가치를 평가하고 시장 가격과 비교해 합리적이고 경쟁력 있는 가격을 책정한다.

⑤ 왜 이 시점에 협상을 시작해야 하는가?: 프로젝트의 시기와 긴급성을 고려해 최적의 협상 시점을 결정한다.

⑥ 왜 이 협상 전략을 사용해야 하는가?: 상황에 따른 다양한 협상 전략의 효과를 평가해 가장 유리한 협상 결과를 도출할 수 있는 전략을 선택한다.

⑦ 왜 이 변경을 요구해야 하는가?: 프로젝트 진행 중에 발생할 수 있는 변경 사항의 필요성과 그 영향을 평가해 변화가 필요한 이유를 명확히 한다.

협상 타이밍

협상에도 타이밍이 있다. 결과적으로 조건이 맞지 않아 계약하지 않을 수도 있지만, 불필요하게 시간을 낭비하지 않도록 해야 한다. 협상 과정이 지리멸렬하게 이어진다면 소통 내용과 방법뿐만 아니라 시간 관리 측면에서도 문제가 있는 것이다.

클라이언트는 늘 자신의 일정이 제일 급하다. 내부 검토가 필요하다는 이유로 협상 안건에 대해서는 미적지근한 반응을 보이면서 실무부터 해달라고 요구하기도 한다. 실제로 디자인 회사는 계약이 모호한 상태에서 일에 착수하기도 한다. 심지어 프로젝트를 마치고 정산을 위해 요식행위로 계약서를 쓰는 경우도 있다. 이때 디자인 회사는 변호사에게 "클라이언트가 급하다고 하니 내일까지 검토해 주실 수 있을까요?"라고 의뢰하기도 한다. 변호사에게 하루 이틀만에 계약서 검토를 해달라는 것은 너무하다. 변호사도 하루에 여러 가지 업무를 저글링하듯 수행한다. 그렇다면 변호사는 그 요청

을 어떻게 처리할까?

"내일까지 회신을 드리긴 어렵습니다. 클라이언트에게 연락하셔서 여유 시간을 확보하시기를 바랍니다." 변호사로서 이렇게 대답하는 것이 최선이라고 생각한다. 촉박하게 업무를 수행하는 것이 부담스러운 것은 제쳐두더라도, 궁극적으로 의뢰인에게 이롭지 않기 때문이다. 서둘러 일을 처리하면 부실하게 처리될 수밖에 없고 그 피해는 의뢰인이 지게 된다. 하물며 계약서와 같이 법적 관계를 규정하는 중요한 문서를 서두르면 어떤 결과를 초래할지 모른다.

데드라인과 라이프라인

라이프라인(life line)이란 지키면 살 수 있는 생명선을 의미한다. 정신과 전문의 오은영 박사가 방송에서 벼락치기 습관에 대한 예방책으로 제시해 유명해진 개념이다. '안 하면 죽는' 데드라인(dead line)이 아니라 '하면 살 수 있는' 라이프라인으로 발상을 전환해 보라는 것이다. 데드라인과 라이프라인의 개념을 살짝 변형해 협상하면 도움이 된다. 협상이 차일피일 미뤄지는 상황이라면 협상이 가능한 기간을 알려주자. 이때 기한이란 어기면 곤란한 데드라인이자, 지키면 원활하게 협상할 수 있는 라이프라인이다.

방법은 간단하다. 이메일을 발송할 때 말미에 "희망하는 회신 기한은 ○월 ○○일까지입니다. 가급적이면 이 날짜까지 답변을 듣고 싶습니다."라고 정중하게 쓰는 것이다. 기한 자체만으로는 법적 구속력이 발생하지 않고, 상대가 그 기한 내에 회신할 필요도 없지만 핵심은 예측가능성이다. 상대가 기한 내에 회신한다면 일이 순조롭게 흘러간다는 뜻이고, 기한 내에 회신하지 못한다면 문제가 있다고 예상할 수 있다. 내부적으로 의사결정을 하지 못했거나 다른 상대와 교섭 중일 수도 있다.

또한 상대방의 태도에 대해서도 알 수 있다. 의무가 발생하지 않는 기한이라 해도 묵묵부답인 상대보다는 희망한 회신 기한을 지켜주는 상대와 일하는 것이 수월할 것이다. 내가 클라이언트인 상황이라면 "저희가 추가로 검토하고 있는 부분이 있어 ○일 시간을 더 주시면 좋겠습니다."라고 이유를 설명해도 좋을 것이다.

시간 압박 전략

협상에서 긴장감이 조성되는 순간이 있다. 원하는 답을 언제까지 내놓지 않으면 불이익 조치를 취하겠다고 할 때다. 가령 상대의 잘못을 지적하면서 시정 조치를 요구하거나 계약을 해지하면서 손해배상을 받고자 할 때, 내용증명이나 경고장에 이런 문장을 필수적으로 쓴다.

"이번 주 금요일까지 귀사의 의견을 정리해 알려주십시오. 그렇지 않다면 당사는 이번 계약을 진행하기 어렵습니다."

월요일 아침에 이런 이메일을 받았는데 금요일까지 답변하라는 압박을 받으면 곤혹스럽다. 머릿속이 복잡해지고 아마 그 주 내내 답변해야 하나 말아야 하나, 조건을 받아들여야 하나 말아야 하나 고민하며 업무가 손에 잡히지 않을 것이다.

시간에 쫓기면 합리적인 판단을 하기 어렵다. 판단할 수 있는 시간이 얼마 되지 않는다는 압박감에 사로잡힐 때 덫에 걸렸다는 것을 깨달아야 한다. 상대방이 긴장감을 조성하며 언제까지 답변을 달라고 요구하더라도 반드시 답할 필요는 없다. 상대의 압박에 바로 반응하면 실수하게 될 우려가 있다.

이 협상을 이어갈 필요가 있다면 상대가 왜 이 시점에 계약을 성사시키려고 하는지, 이 계약을 체결했을 때 얻게 될 것은 무엇이고 이행해야 할 것은 무엇인지 다시금 체크하자. 이때 상대가 제안한 시간이 촉박하면 간단한 이메일을 써서 기한을 늘리고 법률 상담을 받길 권한다.

디자이너의 공간에서 협상한다면?

협상의 핵심은 서로가 서로를 알아가는 것이다. 그리고 공간에는 유·무형의 정보가 있다. 당신이 상대를 더 알고 싶다면 상대의 장소로 가고, 상대가 당신을 알고 싶어하면 당신의 장소로 들어오게 하면 된다.

디자이너가 자신의 공간에서 협상을 하게 된다면, 첫째로 공간을 깔끔하게 정리해서 인상을 잘 관리해야 한다. 출입구는 첫인상을 결정하므로 신경 써서 청소해 두고 동선이 방해받지 않게 쓸데없는 물건은 과감히 치우자. 공간 관리가 깔끔한 사람이 일도 깔끔하게 한다는 인상을 줄 수 있다.

둘째로 협상 공간과 업무 공간을 분리해야 한다. 이때 다른 업무가 노출되지 않게 잘 보관해야 한다. 상대가 공간을 둘러보다가 다른 회사의 프로젝트 기획안이나 목업(mock-up, 실물 모형)을 보게 되면 뜻하지 않게 프로젝트를 노출할 수도 있고, 부주의하다는 인상을 줄 수도 있다. 체계가 잡힌 기업일수록 실제 업무 공간을 노출하지 않고 별도의 회의실을 잡는다. 경영과 보안적 측면에서 업무 공간을 노출시키지 않아야 할 이유는 많다.

셋째로 협상 시간 15분 전까지는 준비를 마치자. 상대방이 도착하고 나서야 준비하는 어수선한 분위기에서는 제대로 된 인사를 나누기 어렵다. 미리 준비하면 상대방을 여유 있게 응대하며 순조롭게 협상을 시작할 수 있다.

넷째로 함께 일하는 동료나 직원을 대하는 말투와 행동에 유의하자. 사회적 상식을 갖추었다면 비즈니스 미팅에서 상대에게 무례를 범하지 않는다. 그러나 '내 식구'에 대한 언행은 몸에 배어 있어 무심결에 나오기 쉽다. 정작 나와 내 식구는 익숙해서 넘어갈 수 있지만 그 언행을 눈과 귀로 포착하는 상대는 그렇지 않다. 가장 좋은 예방법은 평소에 서로 존중하고 배려하는 것이다.

클라이언트 디자인 스튜디오 실장이 추가 자료를 찾는다며 직원을 호출했어요. 그런데 테이블에서 소리를 높이더니 "○○아, 이리 와 봐!"라고 부르는 거예요. 순간 귀를 의심했습니다. 직원이 회의실 문을 열고 들어오자 손가락을 까딱하며 "지난 번 ○○ 자료 있지? 그거 갖고 와." 하고 지시하더군요. 아무리 사람 좋은 얼굴로 회의를 하더라도, 평소에 어떤 모습으로 일할지 그려지더라고요. 자기 회사 직원에게 고압적인 자세로 반말을 하는 모습이 좋지 않게 보였어요.

상대방의 공간에서 협상한다면?

시간적으로 쫓기지 않는다면 나는 상대의 회사나 업무 공간에서 협상하는 것도 즐긴다. 핵심적인 이유는 상대의 업무 현장을 확인하고 그 분위기를 탐색할 수 있기 때문이다. 공간의 질서감, 임직원의 표정과 말투, 응대하는

태도, 시설과 설비, 자료를 정리해 놓은 방식 등 모든 것이 살아 있는 정보다. 보안이 철저한 대기업은 초대를 받아야 하지만 거래 시작 전에 현장을 방문할 수 있다면 최대한 응하는 것이 좋다.

어차피 협상은 떨릴 수밖에 없다. 익숙한 공간이라고 해서 심리가 반드시 안정되는 것도 아니고, 상대방의 공간이라고 해서 꼭 더 긴장하거나 주눅드는 것도 아니다. 공간이 어딘지에 따라서 미묘하게 좌우될 요소는 분명히 있겠지만 핵심은 나와 거래할 상대를 파악하고 거래에서 원하는 시나리오를 구성하는 데 있다.

노마드형 프리랜서

모바일 오피스를 운영하거나 디지털 노마드로 일한다면 이메일이나 화상회의를 통해 협상을 진행해도 된다. 서로 시간과 비용을 아낄 수 있어서 효율적이다. 이때 회의 자료는 미리 주고받고 내용을 파악하자. 노마드형 프리랜서라면 자신의 포트폴리오를 접근 가능성이 높은 매체, 즉 웹사이트로 정리해 두는 것이 필수다. 디자인 회사라면 오프라인에서 협상할 때 실물이나 자료집을 보여줄 수 있지만 프리랜서는 그 점이 불리하다.

프리랜서는 노트북 하나로 작업을 해내기도 한다. 회의용 컴퓨터와 작업용 컴퓨터를 분리하는 사람도 있겠지만 평소에 회의용 자료를 미리 만들어 두지 않는다면 아래와 같이 아찔한 사고가 생길 수도 있다.

클라이언트 한번은 우리 사무실에서 디자인 미팅을 했죠. 그런데 디자이너가 보여주고 싶은 자료가 있다는 거예요. 미리 공유된 자료가 아니었죠. 그래서 디자이너의 컴퓨터에 프로젝터를 연결하고 같이 보기로 했는데 바탕화면의 폴더가 정리되어 있지 않고 혼란스러운 거예요. '아, 이 사람하고 같이 일하면 안 되겠다.'라고 생각하는 계기가 되었어요. 작업 파일을 찾는 과정이 그동안 일한 클라이언트와의 정보를 노출시키는 것이나 다름없었죠.

공간의 분위기와 가구

협상 공간의 테이블이나 의자 같은 가구도 신경 쓸 필요가 있다. 좋은 가구를 갖춰야 한다기보다는 사용하기 편한 가구, 몸에 불편하지 않은 가구를 갖추면 된다. 가구의 형태나 배치에 너무 얽매이지 않아도 된다. 언제 어떻게 무슨 내용의 협상이 진행될지 모르기 때문에 일일이 가구를 바꾸고 재배치하는 것도 비효율적이다. 적당히 실용적인 가구에 청결하고 깔끔한 분위기를 조성하는 것이 핵심이다. 요즘은 공유 오피스를 이용하기도 해서 가구에 대한 부담이 낮아지기도 했다.

협상학 책을 보면 테이블이 사각인지, 원형인지에 따라서 앉는 자리와 구도 역시 고려해야 할 대상이라고 한다. 가령 사각 테이블은 자리가 대치되기 때문에 긴장감을 준다거나, 원형 테이블은 적대적인 느낌을 줄이고 원만한 분위기를 조성한다는 것이다. 협상의 규모가 크고 협상에 많은 노력을 기울여야 하는 경우라면 이런 분석도 참고해 볼만하다. 물리적 공간을 넉넉하게 확보할 수 있는 기업이라면 각기 다른 테마와 콘셉트가 있는 협상 전용 룸을 만들고 담당자를 배치할 수도 있다.

디자이너　　서로 원만한 분위기로 회의를 해보자고 원형 테이블을 구매했는데 이용하면서 단점을 알게 됐어요. 회의하는 인원이 적으면 테이블이 너무 커요. 180도로 앉으면 서로 멀리 느껴지죠. 회의하는 사람이 많으면 원형 테이블로 수용할 수 없는 경우도 있어요. 사각형 테이블처럼 이어 붙일 수도 없고요. 한번은 급해서 남는 사각 테이블을 갖고 와서 배치했는데, 마치 조선 시대의 검상하지 않는 양반집 같은 분위기가 되더군요.

7. 협상의 소통 방법과 자세

소통은 이슈별로 나눠서

미국의 경제학자 제임스 토빈(James Tobin)의 그 유명한 "계란을 한 바구니

에 담지 말라."는 말에 빗대자면 협상 역시 한 번에 다룰 수 있는 내용에 한계가 있다. 한 번에 많은 문제를 제기하지 말자. 한두 가지 문제만 잘 풀려도 성공적인 협상이다. 비교적 덜 중요한 안건 때문에 전체 회의를 낭비해서도 안 된다. 협상 전에 큰 그림을 한번 그려보고 힘을 들일 순서를 정하는 것이 좋다. 긴 호흡의 프로젝트라면 더욱 그렇다.

신의성실한 자세로

협상의 본질은 결국 사람과 사람 사이 소통이다. 성실하게 대화하고, 예의를 지키자. 신뢰 관계를 형성하는 단계라면 상대의 정당한 이익을 배려하고 손해를 입히지 말아야 한다. 의사결정에 이를 때는 속이지 말고 중요한 정보를 알려줘야 한다.

아직 협상 단계라고 해도 계약 교섭 자체를 부당하게 파기하는 경우라면 민법상 불법행위책임이 발생할 수 있다. 계약이 확실하게 체결되리라는 정당한 기대를 부여해 상대방이 신뢰에 따라 행동하였음에도 상당한 이유 없이 계약 체결을 거부해 손해를 입혔다면 신의성실의원칙에 비추어 볼 때 계약 자유의 한계를 넘는 위법 행위 요건을 구성한다.[1]

반드시 합의에 이르지 않아도 된다

협상 전문가 류재언 변호사는 "최후의 카드는 협상 테이블에서 먼저 일어나는 것"이라고 강조한다. 협상을 한다고 반드시 합의가 도출되어야 할 필요는 없다. 류 변호사는 매몰 비용의 오류에 빠져서는 안 된다고 지적한다.[2] 매몰 비용의 오류란 이미 지출된 비용(시간, 돈, 자원 등)을 회수할 수 없음에도 이러한 비용에 너무 많은 가치를 부여해 비합리적인 결정을 내리는 경향을 말한다. 과거에 투자한 것에 과도하게 집착하여 현재와 미래의 결정이 영향을 받는 것이다.

1 대법원 2016. 12. 1. 선고 2015다240904 판결 등 다수 판례에서 인정하고 있다.

2 류재언, 『류재언 변호사의 협상 바이블』, 한스미디어, 2018, 287-279쪽

디자이너가 이 오류에 빠지는 경우를 생각해 보자. 특정한 프로젝트에 이미 많은 자원을 투자한 상황에서 프로젝트를 포기하지 못해 계약 조건이 나쁘더라도 끝까지 마감하려고 할 수 있다. 디자인에 대한 애착이 강하면 수익이 낮아도 응하거나 창작자의 권리를 포기하면서 계약을 체결하려고도 한다. 당장은 손해더라도 포트폴리오가 되고 미래의 이익이 될 수도 있기 때문이다. 그러나 이런 경우에도 잊지 말아야 한다. 현재 상황, 시장 변화, 개인의 가치와 목표를 고려해 계약을 검토하고 때로는 과감히 떠날 수도 있다는 것을 말이다.

때로는 보이콧을 해도 괜찮다

어느 업계나 마찬가지겠지만 디자인계에도 악질로 불리거나, 소위 블랙리스트에 오른 업체가 있다. 악명에도 불구하고 이들이 계속 존재하는 이유는 높은 명성, 강력한 자금력, 시장 지배력 등도 있지만 무엇보다 이들과 계속 거래하고 부정적 행위를 용인하는 사람이 존재하기 때문이다.

이러한 상황에서 보이콧은 효과적인 대응법이 될 수 있다. 물론 이 결정은 경제적으로나 일적 관계를 고려할 때 쉽지 않을 수 있다. 그리고 모두가 보이콧에 동참하는 와중에 일부가 이익을 취할 가능성도 있다. 그러나 보이콧은 장기적으로는 단순한 거부의 표시를 넘어 산업계 전반에 건강하고 윤리적인 산업 환경을 형성하는 데 중요한 역할을 한다. 보이콧은 부당하고 불공정한 관행에 맞서는 강력한 수단이며, 새로운 협상 기회를 열고, 대안을 마련하는 계기가 된다.

8. 통화와 녹음, 말로 협상할 때

목소리에는 생각보다 많은 정보가 있다

선입견이나 편견일 수도 있지만 협상 테이블에서 겪었던 경험에 비추어보면 목소리는 성격과 밀접한 관련이 있는 것 같다. 예를 들어 한 사업가의 목소리는 크고 카랑카랑하다. 말을 많이 하고, 화법과 설명력이 남다르다. 기

본 두세 시간 동안 혼자 말할 수 있을 만큼 스태미나도 좋다. 이 사업가와 한 테이블에 앉는 사람은 주로 듣는 입장이 될 것이다. 서로 말하려고 하면 기 싸움이 일어날 수도 있다.

한편 어떤 디자이너의 목소리는 작고 느리며 숨을 머금은 것 같다. 말 투도 우물우물한다. 내향적이고 신중한 성격일 것이다. 이 디자이너와 한 테이블에 앉는다면 주로 말하는 입장이 될 것이다. 이 디자이너는 낯선 사 람 앞에서 자신의 생각을 바로 드러내는 것이 부담스러울수도 있다. 그러니 이때는 디자이너에게 즉답을 요구하기보다는 생각해 본 다음 답변을 달라 고 청하는 게 나을 것이다.

통화로 협의하는 상황

협상 전문가 허브 코헨(Herb Cohen)은 『협상의 기술』에서 어떤 통화든 전 화를 건 사람(발신자)이 유리하고, 전화를 받는 사람(수신자)이 불리하다고 지적한다.[3] 발신자는 내용을 예상할 수 있지만 수신자는 그럴 수 없기 때문 이다.

다음과 같은 사례를 생각해 보자. 퇴근 시간을 앞둔 금요일 오후 5시 30분에 클라이언트로부터 전화가 온다. 디자이너는 운전 중에 전화를 받았 고, 클라이언트는 운전 중이라는 말을 듣고 짧게 요지를 밝힌 다음 끊는다. 그런데 클라이언트가 말한 내용 중에 디자이너가 아직 결정하지 못했거나, 기억이 명료하지 않은 부분이 있었다. 다시 전화를 걸어 확인하고 싶지만 운 전 중이라 쉽지 않다. 휴게소에 도착하면 담당자는 퇴근을 했을지도 모른다.

이 상황은 통화로 이루어지는 협상의 단점을 보여준다. 디자이너는 예 상하지 못한 순간, 그것도 운전 중에 전화를 받았다. 메모할 수도 없었고 통 화 녹음도 하지 못했다. 게다가 주말을 앞둔 금요일 퇴근 직전 시간이다. 반 면 클라이언트는 퇴근 30분 전에 각종 자료와 컴퓨터, 소통할 수 있는 상사

3 허브 코헨 지음, 양진성 옮김, 『협상의 기술 1』, 「Chapter 10 비대면 전화협상에서 합의 각서는 필수」 중 "발신자에게 유리하다" 편, 김영사, 2021

와 동료가 있는 환경에서 요지를 준비한 상태로 전화를 걸었다.

지금 자신이 불리한 상황이라면 통화에 응해서는 안 된다. 운전 중이라면 "운전 중이라 통화를 할 수 없습니다. 나중에 연락을 드리겠습니다."라고 해도 된다. 거절 메시지 기능을 통해 '현재는 통화할 수 없습니다. 용건을 남겨주시면 회신하겠습니다.'라고 메시지를 발송해도 된다. 다음은 통화로 협의해야 하는 상황에서의 팁이다.

① 통화에서 다루는 안건 수 줄이기: 한 번의 통화에서 안건은 한두 가지로 족하다. 세 가지 이상이면 내용이 복잡해지고 중요한 안건이 묻힐 수 있다.

② 상황을 시뮬레이션 해보기: 안건을 미리 적어보고, 상대의 반응에 따른 경우의 수를 생각해 봐도 좋다. 상대가 항상 응한다는 보장이 없다는 것을 염두에 두자.

③ 미리 통화 시간과 안건을 알리기: 메시지로 용건과 통화가 가능한 시간을 알리면 상대방도 미리 생각하고 정리해서 답을 준다. 그렇지 않으면 전화를 거절당하거나, 여러 번 전화가 오가야 하는 번거로움을 겪을 수 있다.

④ 필요한 자료를 미리 살펴보기: 정보를 미리 살펴보면 정확하고 빠르게 대응해 잠재적 오류를 최소화할 수 있다. 상대방에게 신뢰감을 줄 수도 있다.

⑤ 자신의 말이 기록되고 있다고 가정하고 신중하게 말하기: 녹음된 말은 더는 자신만의 것이 아니며 예상치 못한 방식으로 활용될 수 있다는 사실을 명심하자.

⑥ 통화로 합의한 내용은 요약해 공유하기: 가급적 이메일로 통화 내용을 요약해 알리는 게 좋고, 어렵다면 메시지로 발송해도 된다.

업무상 녹음, 어떻게 할까

스마트폰에서는 자동 녹음 기능을 합법적으로 지원하고, 이로 인해 언제 어디서든 녹음이 가능해졌다. 특정 분야, 예를 들어 법률사무소나 심리 상담

소에서는 녹음 전에 동의를 구하는 것이 일반적이다. 하지만 업무 관계에서 상대방과 녹음에 관해 합의하는 것은 정서적으로 어려울 수 있다. 결과적으로 많은 사람이 상대의 동의 여부와 상관없이 대화를 녹음하게 된다.

이런 상황에서는 종종 자신에게 불리한 발언을 피하고, 상대방으로부터 불리한 말을 끌어내려는 경향이 생긴다. 법적 문제를 떠나서 이러한 행동은 상호 간의 신뢰를 약화시키고 의사소통의 질을 떨어뜨리게 된다. 게다가 상대도 같은 방식으로 대화를 녹음해 공개할 우려도 있어 더욱 복잡한 상호 불신의 고리를 만들 수 있다.

클라이언트 회의하다가 의견이 잘 맞지 않아서 허심탄회하게 얘기해 보자고 제안했습니다. 저는 나름대로 속내를 밝히며 진술하게 얘기했는데 상대방 핸드폰을 보니 파란색 불빛이 깜빡거리는 겁니다. '아, 지금 녹음하고 있나?'라는 의심이 들더군요. 불쾌해서 바로 회의를 중단했죠.

디자이너 클라이언트와 통화하다가 좀 미묘한 말이 나와서 '아, 이 말은 녹음해 둬야겠다.'라는 생각에 녹음 버튼을 눌렀어요. 그런데 갑자기 녹음을 알리는 경고음이 뜨는 거예요. 순간 정적이 흘렀죠. 클라이언트가 "지금 녹음하시는 거예요? 저한테 먼저 물어보셔야 하는 것 아닌가요?"라고 항의하더군요.

업무상 녹음은 필요하다. 정보 수집, 회의 내용 기록, 법적 증거 확보 등 다양한 목적으로 이용될 수 있기 때문이다. 그러나 무단 녹음은 법적 문제를 일으킬 뿐만 아니라, 업무 관련자들 사이의 신뢰를 해친다. 녹음을 남용할 경우 명성에도 흠집이 생긴다. 업무상 녹음을 실행하기 전에는 절차를 준수하고 관련 당사자들의 동의를 얻어야 한다.

업무상 녹음할 때 유의할 점

녹음을 할 때는 법적 문제, 윤리적 문제, 프라이버시와 관련된 민감한 문제에 유의해야 한다. 음성권은 인격권의 일종으로서 헌법 제10조의 행복추구

권과 헌법 제17조의 사생활과 비밀의 자유에 따라 보호받는 기본권이다. 무단으로 녹음을 하면 형사처벌을 받거나 민사 손해배상책임 등 법적책임을 질 수 있다.

형사책임

타인 간 대화, 즉 제3자의 대화를 녹음하는 것은 통신비밀보호법 위반으로 형사처벌을 받을 수 있다.

> § 누구든지 공개되지 아니한 타인 간의 대화를 녹음 또는 청취하지 못한다(제3조 제1항 본문).
> § 누구든지 공개되지 아니한 타인 간의 대화를 녹음하거나 전자장치 또는 기계적 수단을 이용하여 청취할 수 없다(제14조 제1항).
> § 만일 타인의 대화 비밀을 침해한 녹음 또는 청취라면 재판 또는 징계절차에서 증거로 사용할 수 없다(제14조 제2항, 제4조).
> § 공개되지 아니한 타인 간의 대화를 녹음 또는 청취한 자 또는 이에 따라 알게 된 통신 또는 대화의 내용을 공개하거나 누설한 자는 1년 이상 10년 이하의 징역과 5년 이하의 자격정지에 처한다(제16조 제1항 제1호, 제2호).

민사책임

당사자 간 대화는 법의 적용 대상은 아니지만 불법행위로서 민사 손해배상책임을 부담할 수 있다. 법원은 구체적 사안에서 상대방 동의 없이 대화를 녹음하는 것은 음성권 침해에 해당할 수 있다는 취지로 판시했다. 즉 음성권의 부당한 침해는 불법행위이다. 그러나 녹음자에게 비밀 녹음을 통해 달성하려는 정당한 목적이나 이익이 있고 필요한 범위 내에서 사회윤리나 통념에 비추어 용인될 수 있다고 평가받을 경우에는 침해에 해당하지 않는다.[4]

앞으로는 상대방의 동의 없는 녹음에 대한 민사책임이 보다 강화될 전망이다. 법무부는 2022년 4월 5일 「민법 일부개정법률(안) 입법예고」를 발표하며 개인과 법인에 대한 인격권을 명문화하겠다고 밝혔고, 이는 2023년

11월 국무회의를 통과했다. 민법이 개정되면 불법 촬영이나 녹음은 인격적 이익을 침해하는 위법한 행위가 되며, 침해를 배제하고 침해된 이익을 회복하는 데 적당한 조치를 할 것을 청구할 수 있고, 침해할 염려가 있는 행위를 하는 자에 대하여 그 예방이나 손해배상의 담보를 청구할 수 있다. 또한 불법행위로서 손해배상청구권도 행사할 수 있다.

녹음 동의서, 어떻게 받을까?

업무상 녹음할 때도 동의를 받는 것이 좋다. 녹음 동의서를 받는 방식을 리걸 디자인으로 풀어보자. 녹음 절차, 사용 범위, 파일 보관 기간과 삭제 방침에 관한 중요한 정보를 시각적으로 강조하고 도식화하여 사용자가 쉽게 이해하고 동의할 수 있는 녹음 동의서를 개발해 보는 것이다. 이렇게 접근하면 녹음과 관련한 복잡한 법적 절차를 단순하게 인식할 수 있다.

화상회의

비대면 화상회의를 한다면 회의 링크와 함께 안건을 발송하는 것이 좋다. 문서로 정리해 첨부파일로 제공하거나 공유 문서로 줘도 된다.

① 소음과 하울링 방지 : 마이크를 사용할 때 키보드 소리, 주변 소리, 상대방의 말하는 소리로 인한 하울링이 발생할 수 있다. 소음 방지를 위해서는 가능한 한 이어폰을 사용하고, 발표자 외에는 음소거를 하길 권한다. 이때 호스트에게 음소거 설정 권한을 부여하고 잡음 제거 목적으로 음소거 대상이 될 수 있다는 점을 알리자.

4 2018년 10월 서울중앙지방법원 1심 재판부는 "누구나 자신의 음성이 함부로 녹음되지 않을 헌법상 기본권을 가진다."라고 판단해 법조계의 주목을 받았다. 항소심 법원은 그 판결을 지지했고, 대법원은 소액사건심판법 제3조에 따른 상고허용사유에 해당하지 아니하다는 이유로 상고기각처리를 하였다. 서울중앙지방법원 2018. 10. 17. 선고 2018가소1358597 판결 원고 패소, 서울중앙지방법원 2019. 7. 10. 선고 2018나68478 판결 항소기각, 대법원 2019. 10. 31. 선고 2019다256037 판결 상고기각

Video Conference Reservation		
주제	DESIGN NEW WAVE 계약 미팅	
일시	20○○년 ○월 ○일 오전 10시부터 오후 12시까지	
참석자	클라이언트	○○○ 팀장 (프로모션 1팀, ○○○@client.co.kr) ○○○ 대리 (프로모션 1팀, ○○○@client.co.kr)
	디자인 스튜디오	○○○ 대표 (○○○@design.studio) ○○○ 팀장 (○○○@design.studio)
접속	링크	https://webvideo.conference/○○○○○○
	Number	1○○-2○○-3○○○○
	Password	○○○○
	호스트	○○○ 팀장
안건	화상회의에서 다룰 안건을 정리하였으니, 필독하여 주시기 바랍니다. • [회의안건 문서 다운로드 하기]	
가이드	• 회의 중 잡음이 발생할 수 있습니다. 발표자 외에는 음소거하시기 바랍니다. 이때 호스트는 잡음방지를 위하여 발표 중이 아닌 참석자에게 음소거 설정을 할 수 있습니다.	
참고사항	• 회의 내용을 기록하기 위하여 자동 녹화 기능이 실행됩니다. 만일 녹화를 원하지 않으시면 회의 전날 24:00까지 이메일로 알려주시기 바랍니다.	

화상회의 안건 공유 예시

② 환경 설정 문제 : 대화 환경 설정 가이드도 정리해 미리 공유하는 게 좋다. 잘못하면 화면 조정이나 마이크 점검 등으로 시간을 낭비할 수 있다. 간단한 조작법을 제공해도 된다. 회의 중 음성이 전달되지 않을 때 설정 확인을 해야 하는데, 이러한 문제를 해결하는 방법은 화상회의 서비스를 이용하는 웹사이트에서 문서로 배포한다.

③ 발표 순서와 진행 : 회의에서는 안건에 따라 발화 순서를 잘 정해야 한다. 그렇지 않으면 한 사람이 발언을 독점하거나 말이 뒤섞일 수 있다. 또는 누군가 채팅창에 계속 질문을 올려서 집중을 분산시키

기도 한다. 클라이언트에게 진행 룰이 있다면 그를 따라도 좋지만, 직접 진행할 수도 있다. 직접 진행하게 되면 협상에서 보다 유리할 수 있다.

④ 자동녹화 기능 알림 : 화상회의는 녹화 기능을 지원한다. 통화에서는 즉흥적으로 말하기도 하지만, 화상회의는 미리 약속을 잡기 때문에 준비된 상태에서 말할 수 있다. 회의 기록을 남겨야 한다면 이메일에 '회의 내용을 기록하기 위하여 자동 녹화 기능이 실행된다'는 점을 고지하고, 녹화를 원하지 않으면 회신해 달라고 하면 된다.

9. 협상의 마무리

왜 회의 기록을 남겨야 할까?

회의를 마치면 논의한 내용을 기록해 업무 관련자들과 공유하자. 가능한 한 당일에 하는 것이 좋다. 일시, 장소, 참여자와 같은 형식적 정보를 적고, 논의하고 결정했던 내용의 요지를 간단히 적으면 된다. 이메일을 보내면서 수정하거나 추가할 내용이 있는지 확인하고, 없다면 정리한 대로 업무를 진행하는 것으로 알겠다고 쓰자. 언제까지 회신을 요청한다고 꼭 표시해야 한다. 이렇게 마무리하면 다음과 같은 법적 효과를 기대할 수 있다.

① 상대방이 내용에 대해 수정 또는 추가 사항이 없다고 하면 그 내용대로 하겠다고 동의한 것으로 간주할 수 있다.
② 상대방이 지정된 기한 내에 수정 또는 추가 사항에 대해 회신하지 않으면 이를 암묵적 동의로 해석할 수 있다.
③ 이메일 기록을 통해 협상 내용을 문서화하고 보존하여 문제가 발생했을 때 참조할 수 있는 공식 문서로 사용할 수 있다.

보낸 사람 : 기획사 ○○○ 담당자
받는 사람 : 고객사 ○○○ 담당자

날짜 : 20○○년 9월 1일 오후 18:00
제목 : ○○○ 프로젝트 계약의 건

회의	일시	20○○년 9월 1일 오후 14:00 ~ 16:00	
	장소	기획사 회의실	
	참여자	고객사	○○○ 이사, ○○○ 과장, ○○○ 대리(총 3명)
		기획사	○○○팀장, ○○○ 대리(총 2명)
내용	계약명	○○○ 프로젝트 계약의 건	
	계약 기간	20○○년 9월 1일 ~ 20○○년 12월 31일(총 3개월)	
	대가 금액	총 100,000,000원(금 일억 원정) • 분할 지급 : 착수금(30%), 중도금(40%), 잔금(30%) • 지급 일정 : 착수금은 계약 시작일에 지급, 중도금과 잔금은 계약서를 쓸 때 논의하여 결정함.	
	업무 범위	[첨부파일 1] 참조	
고려사항	1. 대가 금액 범위에서 제반 경비가 해결되길 바람. 2. 저작재산권은 최종 결과물 제공 시 양도함.		

안녕하세요, ○○○ 담당자님.

오늘 합의한 내용을 간단히 정리해 보았습니다.
수정·변경 사항이 있으면 알려주십시오.
이상이 없다면 간단하게 확인했다고 답변해 주셔도 됩니다.
더불어 귀사에서 작성한 회의록을 공유해 주실 수 있을까요?
가능하다면 답변 이메일에 파일로 첨부하여 주시기 바랍니다.

다음 주부터 계약서 작성 절차로 진행할 수 있도록 준비하겠습니다.

감사합니다.

회의 기록 이메일 예시

합의한 만큼만 근거를 남겨두라

계약과 협상 과정에서는 종종 불안한 공백 기간이 있다. 구두로 논의하긴 했지만 계약서 작성 절차를 생략할 때도 있다. 프로젝트 일정이 급하다고 즉시 실무부터 돌입해야 할 때도 있다. 여러 이유로 프로젝트가 끝난 뒤 계약서를 쓰기 위해 변호사를 찾는 의뢰인도 있다.

이론적으로 양쪽 당사자가 동의하면 사후 계약서 작성도 가능하다. 주로 구두 합의를 문서로 만들어 거래 세부 사항을 명확하게 하기 위함이다. 하지만 이렇게 뒤늦게 계약서를 작성하는 것은 법적으로 위험할 수 있다. 기존 합의 내용과 시간이 지난 후의 합의 내용이 달라졌을 수도 있고, 사후 계약서에 독소 조항이라도 있으면 예상치 못한 낭패를 본다.

계약이 완벽할 필요는 없다. 일할 수 있을 만큼 정도로 합의된 내용이 있다면, 그 내용만큼만 기록을 만들면 된다. 가능하면 문서로 만드는 게 바람직하겠지만 아직 다 결정된 것이 아니라 부담스럽다면 중요 내용을 공식 이메일로 발송하고 확인해 달라고 요청하면 된다. 잘못 기재된 내용이 있다면 수정을 요청하고, 수정이 없다면 "그대로 진행해도 된다."는 문장을 기재해 회신해 달라고 한다. 만약 전화로 답변이 온다면 답변을 메모했다가, 이메일로 "지난 번 통화 때 언급하신 바와 같이" 라는 간결한 문장을 기입하여 기록을 남겨도 된다.

이메일로 해결하기 어려운 중요한 내용이라면 양해각서나 조건부 계약서를 써서 위험을 관리하자. 두 문서는 현재까지 도달한 논의 내용을 반영하고 문서화하여 미래의 오해와 법적 문제를 예방하는 데 도움이 된다.

양해각서

양해각서(MOU, Memorandum of Understanding)는 당사자 간에 합의된 주요 사항을 문서화한 것으로서 향후 구체적인 계약을 체결하기 전에 의도나 이해를 공식적으로 정리한 것이다. 법적 구속력이 없거나 제한적이긴 하지만, 협의 내용과 의도를 명확히 하는 데 큰 역할을 한다.

예를 들어 엔터테인먼트 회사와 패션 브랜드 회사가 협력해 한정판 컬렉션을 출시하는 것을 긍정적으로 논의하고 있지만, 아직 계약을 한 상태는

아닐 때 양해각서에는 두 회사가 협력하기로 한 목적과 범위, 서로 기대하는 역할과 방향성을 적는다. 지식재산권의 귀속 문제나 수익 및 비용의 분배 방식에 관해서는 일반 원칙을 기재하고 구체적인 사항은 계약서에서 명시하기로 한다. 양해각서를 통해 두 회사는 공동의 목표를 설정할 수 있으며, 공식 문서를 통해 양측의 기대치를 현실적으로 관리할 수 있다.

이때 현재까지 결정된 내용과 결정되지 못한 내용을 구별하여 적어야한다. 양해각서에 적힌 내용이라고 하더라도 당사자가 동의한 내용이라면계약상 효력이 발생할 수도 있으니, 확신이 없는 내용이라면 '추후 논의함.' '별도 합의함.'과 같은 유보적 문장을 기재하는 것이 바람직하다.

조건부 계약서

조건부 계약은 특정 조건이 충족될 때까지 최종적으로 확정되지 않는 계약이다. 조건을 충족해야만 계약이 유효하다는 '조건부 조항'을 넣으면 된다. 조건이 충족될 경우 계약이 종료된다는 조항을 넣을 수도 있다. 당사자들은 조건부 계약을 통해 서로에 대한 기대치를 설정할 수 있다. 일정한 조건이 충족될 때 비로소 서로의 의무가 시작된다는 점을 알고 있기 때문에 과한 요구를 하지 않고, 불확실한 상황에 대비해 법적 위험을 줄일 수도 있다.

예를 들어 한 부동산 개발회사가 오래된 건물을 리모델링해 임대하는 사업을 계획하고 있다고 하자. 이 회사는 건축 디자인 회사와의 계약 체결 당시 아직 리모델링 허가를 받지 못한 상태였다. 정부의 규제 강화로 허가 과정이 예상보다 복잡해진 가운데, 건축 디자인 회사는 특정 기한까지 허가가 나지 않으면 계약을 자동 해지할 수 있는 조건을 설정했다. 만약 부동산 개발 회사가 기한 내에 허가를 받지 못한다면 건축 디자인 회사는 디자인 시안 비용을 받고 계약을 해지할 수 있다.

조건부 계약의 핵심은 계약이 특정 조건에 의존한다는 점이다. 이러한 조건은 명확하고 구체적으로 정의되어야 한다. 모호하거나 해석의 여지가 있는 조건은 법적 분쟁의 원인이 될 수 있다. 조건부 계약은 복잡한 법적 문제를 내포할 수 있으므로, 법률 전문가에 의한 철저한 검토가 필요하다. 이는 계약의 법적 유효성을 확보하고, 미래의 법적 분쟁을 예방하는 데 도움이 된다.

2부 디자이너의 근로계약

일하지 않은 세계는
미지의 영역이다.
일해보지 않은 세계는
이해할 수 없다.
우리는 일을 통해 세상을
알아가며, 많이 일할수록
더욱 실존의 무게를 느낀다.

2장. 디자이너의 채용과 근로계약

1. 프리랜서 디자이너도 근로자일까?

근로의 개념

노동이란 사람이 살아가기 위해 하는 육체적 또는 정신적 활동을 의미한다. 이와 관련된 법률인 노동법 중 하나가 근로기준법이다. 근로기준법은 근로자의 근로 조건과 권리를 정하는 법률이다. 민법에도 고용에 관한 규정이 있지만, 근로기준법은 민법보다 우선 적용되는 특별법이다. 이론상 고용인과 피고용인의 관계가 대등할 수는 있어도, 실제로 사용자와 근로자 사이에는 권력 차이가 있기 때문이다. 근로기준법상 중요한 다섯 가지 개념이 있다.

근로계약과 용역계약

근로자	직업의 종류와 관계없이 임금을 목적으로 사업이나 사업장에 근로를 제공하는 사람
사용자	사업주 또는 사업 경영 담당자, 그 밖에 근로자에 관한 사항에 대하여 사업주를 위하여 행위하는 자
근로	정신노동과 육체노동
근로계약	근로자가 사용자에게 근로를 제공하고 사용자는 이에 대하여 임금을 지급하는 것을 목적으로 체결된 계약
임금	사용자가 근로의 대가로 근로자에게 임금, 봉급, 그 밖에 어떠한 명칭으로든지 지급하는 모든 금품

근로기준법 중요 용어

프리랜서 디자이너가 법률 상담에서 '예술 노동'이란 개념을 언급할 때 변호사로서 긴장한다. 예술 노동이란 예술가의 노고가 어린 활동이 노동으로 평가받을 수 있는지에 관한 진보적인 담론이 형성되면서 나온 개념이다. 최근 젊은 예술가들 사이에서 논의가 뜨겁게 이뤄지고 있고, 철학적 측면에서 유의미한 개념이다.

그러나 당면한 현실의 문제에 법을 적용해야 할 때는 철학적 담론으로는 해결할 수 없는 일도 있다. 프리랜서라는 점에서만 살펴보면, 프리랜서 디자이너는 '임금 체불' 사건으로 '노동청'에 신고할 수 없다. 프리랜서는 근로계약을 체결한 근로자가 아니라 용역계약을 체결한 공급자이기 때문이다. 프리랜서 디자이너가 받지 못한 돈은 '임금'이 아니라 '보수'고, 이에 대한 법적 절차의 무대는 노동청이 아니라 '법원'이다.

그런데 아무리 계약서의 제목이 '용역'이나 '위탁'으로 기재되어 있어도 실질적으로 근로계약에 해당할 여지가 없는지는 좀 더 궁리해 보아야 한다. 이때 계약이 어떻게 체결되었는지, 사용자와 어떤 관계를 맺고 일했는지, 대가로 받은 돈의 성격은 어떠한지를 살핀다.

디자이너 대학을 막 졸업한 스물네 살에 사업자등록을 했어요. 그땐 정말 사회에 대해 모르는 게 많았죠. 졸업 전시를 마치고 선배가 소개해준 스튜디오에서 일하게 됐습니다. 대표님은 일주일에 몇 번만 나와서 일하라고 하시면서 사업자등록증과 사업자용 통장을 만들라고 했어요. 선배가 소개한 곳이라 크게 의심하지 않았죠. 회사원처럼 일하는 줄 알았어요.
하지만 1년쯤 지나 부모님이 왜 회사에서 4대 보험을 들어주지 않는지 걱정하셨어요. 알고 보니 저는 외주 용역 사업자로 계약했고, 정규직 근로자가 아니었기 때문에 4대 보험 혜택이 없었던 거죠. 퇴직금을 요구했을 때도 외주 용역이라 퇴직금이 없다고 하더군요. 나중에 알게 된 건 직원 채용이 부담스러워서 사업자등록을 시키고, 지급하는 돈을 스튜디오 경비로 처리해 세금을 줄인다는 거였습니다.

이 디자이너는 직원처럼 일했지만 스튜디오와 체결한 계약서의 제목은 근로계약이 아니라 용역계약이었다. 그렇다고 해서 이 디자이너를 순전히 외주 디자이너라고 할 수 있을까?

이 디자이너가 실질적인 근로자로 인정받게 된다면 스튜디오 대표는 사업주로서 노동법에 따른 법적책임을 져야 한다. 위 사례에서 발견할 수 있는 문제점만 해도 두 가지가 있다. 첫째로 직원을 한 명이라도 고용한 사업장이라면 4대 보험 가입 의무가 있는데 이를 위반했다. 둘째로 디자이너가 1년 이상 근무했다면 퇴직금 청구권이 생긴다.

사용자가 억울함을 호소하는 이유

사용자의 관점에서 보자. 어떤 프로젝트를 위해 직접 직원을 채용하는 것보다 아웃소싱하는 것이 경영상 유리하고 효율적일 때가 있다. 그래서 외부 인력과 다양한 형태로 협업하고, 프리랜서 외주 또는 용역계약을 체결하기도 한다. 그런데 어느 날 갑자기 외부 인력이 자신의 근로자성을 인정해 달라고 한다면?

사용자1 외주계약을 맺고 프리랜서로 일하기로 했습니다. 계약서도 명확히 작성했죠. 원천세는 근로소득이 아닌 사업소득으로 처리했습니다. 계약 기간은 단지 1년이었는데, 계약이 끝나자마자 퇴직금을 주지 않으면 노동청에 진정하겠다고 해서 정말 억울합니다.

사용자2 계약이 끝날 무렵 갑자기 자신을 근로자로 대우하지 않았다며 법적 문제를 제기하겠다고 했습니다. 법적 다툼은 그렇다 치고, 저를 악덕 대표로 몰아 업계에 문제를 공론화하겠다고 협박했죠. 소송을 고려했지만 큰 문제로 번질까 봐 걱정되어 결국 합의금을 지불하고 마무리했습니다. 이건 퇴직금을 인정한 것이 아니라, 일을 키우지 않기 위해 비용을 치렀던 겁니다.

사용자3 몇 번 시달리고 난 다음부터 외부 디자이너와 1년 이상 프로젝트 계약을 맺을 때 훨씬 더 신중해졌습니다. 프리랜서와 일할

때는 사업자등록증이 있는 사업자와 거래하길 선호합니다. 가능하면 개인 계좌 대신 사업자 통장을 요청하고, 계약서 제목에도 '외주 용역계약서'라고 명확히 표시합니다.

사용자로서는 외부 인력이라고 생각한 상대방이 근로기준법상 근로자로 분류될 경우 예상치 못한 법적책임에 직면할 수 있다. 그로 인해 노동청에서 절차를 밟아 다투게 되면 그 과정 자체가 부담스럽기도 하지만, 형사처벌을 받을 수도 있고, 사내 분위기가 저하되거나 외적 이미지가 실추될 수 있다는 심리적 압박감이 크다.

근로자성은 형식뿐만 아니라 실질적 측면까지 고려해 판단한다. 무엇보다 최근에는 근로 형태가 다양해짐에 따라 법적 근로자성이 보다 폭넓고 다양하게 인정될 수 있다. 이런 맥락에서 아웃소싱을 하려는 사용자에게 도움이 되는 두 가지 팁을 소개한다.

첫 번째는 형식적으로 정확하게 계약서를 쓰는 것이다. 외주 용역계약을 체결하고자 한다면, 이 책 3장의 '디자이너와 클라이언트'에서 다루는 내용을 참고하길 바란다. 프리랜서 계약이라면 좀 더 단순하게 정리하면 된다. 온라인으로 프리랜서 계약서 양식을 찾을 수 있지만 디자인 외주계약에 실제로 필요한 내용들이 상세하게 기재되어 있지 않거나 표준적인 내용에 부합하지 않을 수 있으므로 유의해야 한다.

두 번째로 아웃소싱 인력을 회사 내부 직원처럼 대하지 않아야 한다. 차별하라는 뜻이 아니라 직원과 다르니까 다르게 대우하라는 뜻이다. 사용자가 프리랜서를 직원처럼 대하면 실질적 근로자성을 인정받기 쉽다.

반대로 직원과 같으면 같게 대우해야 한다. 예를 들어 프리랜서 디자이너인데 지정된 시간에 출퇴근하고, 사용자의 장소에서 사용자가 정한 업무를 수행하며, 사용자의 상당한 지휘나 감독을 받고, 월별 고정급이나 기본급을 받는다면 사실상 직원이라 봐도 무방하지 않을까? 프리랜서 디자이너가 회사에서 이렇게 일한다면 계약직 직원으로서 대우하며 근로계약을 체결하기를 권한다.

실질적 근로자성

근로기준법의 목적은 근로자를 보호하는 것이다. 사용자와 근로자의 관계가 근본적으로 비대칭적이라고 보기 때문이다. 사용자는 상대적 강자로, 근로자는 약자로 본다. 실질적 근로관계인데도 강자인 사용자가 도급, 위탁, 위임 등을 내용으로 하는 계약서를 마련해 약자인 근로자에게 서명하라고 할 때, 임금을 받아 생계를 꾸리는 근로자가 현실적으로 쉽게 거절하기 어렵다고 본다.

대법원은 "근로기준법상 근로자에 해당하는지는 계약의 형식이 고용계약인지 도급계약인지 위임계약인지보다 근로 제공 관계의 실질이 근로제공자가 사업 또는 사업장에 임금을 목적으로 종속적인 관계에서 사용자에게 근로를 제공하였는지 여부에 따라 판단하여야 한다."라고 판시한다.[1]

이때 문제가 되는 것이 '위장도급'이다. 일부 회사들이 실질적 근로계약관계에 있으면서도 도급계약이나 위임계약을 맺는 방식으로 사회보장제도의 법령상 의무를 회피하려 하거나 퇴직금을 지급하는 것을 피해 오기도 했다.

우리 대법원은 이를 사용자가 경제적으로 우월한 지위를 이용해 임의로 정하였다고 볼 여지가 있다고 지적하며 "기본급이나 고정급을 정하였는지, 근로소득세를 원천징수하였는지, 사회보장제도에서 근로자로 인정받는지 등의 사정은 사용자가 경제적으로 우월한 지위를 이용해 임의로 정할 여지가 크다는 점에서, 그러한 점들이 인정되지 않는다는 것만으로 근로자성을 쉽게 부정하여서는 안 된다."라고 판시하기도 했다.[2]

1 대법원 2021. 11. 11. 선고 2019다221352 판결 등.
2 대법원 2003. 11. 28. 선고 2003두9336 판결, 2006. 12. 7. 선고 2004다29736 판결, 2007. 1. 25. 선고 2005두8436 판결, 대법원 2007. 3. 29. 선고 2005두13018, 13025 판결 등.

[Case study] 프리랜서? 실질적 근로자? 퇴직 후 외주계약의 진실

C는 출판사에서 편집 디자인을 전담으로 하던 직원이었다. 2년 전 출판사의 재정 악화를 이유로 많은 직원이 사직을 권고받았고, 이때 C도 퇴직했다. 그 후 출판사는 C에게 연락해 당분간 편집 디자인을 외주 용역으로 맡기고 싶다고 제안했고, C도 이직 전에 생활비를 벌 목적으로 동의했다.

체결한 용역계약의 주요 조건은 다음과 같다. ①계약 기간은 1년으로 하되, 만료일 1개월 전 별도의 종료 통지가 없으면 같은 조건으로 1년씩 갱신, ②C는 최소 주 3회, 9:00부터 18:00까지 출판사에 출근해 업무를 수행, ③업무는 출판사 편집부 담당자가 지정, ④보수는 월급으로 ○백만 원을 지급, ⑤중도 해지 시 상대방에게 최소 1개월 전에 통지해야 한다는 것이다.

C는 이전에 직원으로 있던 때와 별반 다르지 않게 일했다. 출퇴근 시간을 기록해 보고하고, 편집부 담당자가 지정하는 책을 편집하며, 업무보고서도 작성했다. 출근하기 어려울 때는 사전에 '병가' 또는 '휴가'를 알렸다. 다만 출판사는 월 보수에서 3.3%를 원천징수한 나머지 금액을 지급했다. C는 4대 보험에 가입되지 않았다.

용역으로 일한 지 1년 6개월이 지났고, C는 계약서를 꼼꼼히 읽지 않아 계약이 자동으로 갱신되는 것을 간과해 계약은 1년 더 연장되었다. C는 이직처를 알아보기 전에 공백 기간을 메우려 외주계약을 맺었으나, 원하지 않던 개인 사업자 생활이 길어지게 되자 출판사 대표에게 다음 달에 일을 그만두겠다고 통보했다.

그러나 대표는 계약 기간이 6개월 남았고, 다른 회사에 취업하겠다는 이유가 계약을 해지할 부득이한 사유가 아니라고 반박했다. 계약을 일방적으로 해지하려고 한다면 현재 진행 중인 편집 디자인 업무가 중단되어 발생할 손해에 대한 책임도 져야 할 것이라고 경고했다.

이 상황에서 C를 근로자가 아니라고 단정할 수 없다. C는 출판사가 정한 시간과 장소에서 편집부 담당자가 지정한 업무를 수행했다. 이는 출판사의 지휘와 감독하에 종속적으로 일하고 있음을 나타낸다. 출판사가 C에게 업무에 필요한 장소와 도구를 제공하고 있을 가능성이 높으며, C를 개인 사업자로 등록시킨 것은 근로자성을 부인하려는 시도일 수 있다.

C의 실질적 근로자성이 인정된다면, 고용 기간의 약정이 없는 경우에 해당하므로 C는 언제든지 계약 해지, 즉 퇴사 의사를 밝힐 수 있고 의사표시를 한 날로부터 1개월 후에 퇴사가 가능하다(민법 제660조 제1항, 제2항). 그렇다면 출판사는 1개월 동안 인수인계와 후임자를 찾아야 하고, C는 퇴직금을 받을 수 있다.

2. 디자이너 채용 시장의 역설

회사는 사람으로부터 시작한다

모든 일은 사람에서 시작해 사람으로 끝난다. 아무리 취업률이 낮고 구직난이 심각하다고 해도 회사는 항상 적절한 인재를 찾기 위해 고군분투한다. 채용은 그 자체로 중요한 일이지만, 채용 후 새로운 팀원과의 조화를 이루는 것은 또 다른 문제다. 새로운 사람은 미지의 소우주와 같아서, 그 안에 블랙홀이 있을지 화이트홀이 있을지 모른다. 미국의 경영 컨설턴트 피터 드러커(Peter F. Drucker)는 채용의 중요성을 강조하며 이렇게 말했다. "채용에 단 5분만 투자한다면, 잘못된 채용으로 인한 문제를 해결하는 데 5,000시간을 소비하게 될 것이다."

스튜디오 채용 담당자	바둑의 수를 두는 것처럼 회사가 어떤 행보로 나아갈지 그 한 명 한명에게 달려있습니다. 회사도 기존에 하던 일을 안정적으로 하기 위한 인력이 필요한지, 새로운 분야로 도전하기 위한 인력이 필요한지 고심하게 돼요. 지원자의 포트폴리오나 이력서 이면에 있는 것까지 우리와 잘 맞을지도 생각하죠.

　　회사는 채용을 결정하기 전까지는 많은 선택의 자유가 있다. 하지만 한번 채용이 확정되면 엄격한 근로기준법이 적용되어 여러 제약이 생긴다. 새로 들어오는 직원이 기존 팀원과 잘 어울릴지는 알 수 없다. 만약 직원이 회사 생활에 만족하지 못한다면, 그들은 인터넷의 익명 커뮤니티에서 자신

의 불만을 표현하거나, 근로기준법이 보장하는 '퇴사의 자유'를 선택할 수 있다. 그러나 회사 측에서는 직원의 문제점을 공개적으로 지적하기 어렵다. 이런 이유로 인사 담당자들은 큰 스트레스를 받곤 한다. 디자인 업계는 대체로 중소 규모로 운영되기 때문에 개인의 영향이 크다. 이 때문에 디자인 스튜디오는 팀의 분위기와 잘 맞는 사람을 찾기 위해 일반적인 채용 공고 절차보다는 추천을 통해 서로 알고 있는 사람을 뽑는 방식을 선호한다.

구직난과 인력난

디자인 업계는 항상 구직난과 인력난이 병존한다. 한국디자인진흥원의 '2023 디자인산업통계조사'에 따르면, 디자인 회사에서 인력 채용이 어려운 이유로 중복 응답 기준, 1위가 '구직자 기대 불일치(54.5%)', 2위가 '사업체에서 요구하는 경력을 갖춘 지원자가 없기 때문(50.1%)', 3위가 '타 업체와 격심한 인력 유치 경쟁(31.0%)'으로 나타났다.[3]

국내 디자인 전문 기업은 취업하고 싶은 매력도가 낮아서 우수 인력을 채용하기 어렵고, 설령 채용한다고 해도 회사에 오래 머물지 않고 경력을 발판 삼아 대기업으로 유입되거나 개인 사업체로 독립한다. 한국디자인진흥원은 우수한 디자이너가 대기업으로 이직하면 디자인 전문 회사의 역량이 떨어지고, 중소 디자인 회사의 디자인 품질이 낮아지면 매출과 근무 여건이 나빠져 결과적으로 우수한 인재를 뽑기 더 어려워지는 악순환을 지적하며 외부 조정이나 개입이 필요하다는 점을 강조한다.[4]

디자인 회사 채용이 중요하다는 건 알고 있지만 현실적인 이유로 그때그때
대표 1 임시방편으로 사람을 뽑을 수밖에 없는 어려움이 있습니다.
 또한 그래픽 디자인 업계가 용역계약 중심인 점도 원인의 하
 나라고 생각합니다. 수주를 받기 위해 다수의 디자인 업체가

3 한국디자인진흥원, 「2023 디자인산업통계(2022년 기준 총괄보고서)」, 2024, 98쪽
4 한국디자인진흥원, 「디자인이 궁금해」, 2022, 106쪽

가격을 낮춰서 경쟁합니다. 다운그레이드죠. 버는 돈이 뻔하니 유의미한 매출을 내기 어렵습니다. 괜찮은 직원을 뽑더라도 일하는 것보다 월급이 적다고 하면서 다른 업체로 이직하거나, 독립해서 프리랜서로 활동하거나, 개인 스튜디오를 운영합니다.

업체 대표끼리는 이런 이야기를 합니다. 사람을 뽑아도 오래 있을 것이란 보장이 없고, 회사도 잘 챙겨줄 수 없는 상황이라면 서로 기대하지 말고 적당히 해야지, 안 그러면 서로 지치게 된다고요.

디자인 회사 대표 2　스튜디오 정도의 규모에서는 지원자의 인력 풀도 한계가 있을 수밖에 없습니다. 그래서 적당한 사람을 뽑아서 일을 가르치거나 배우라고 합니다. 스튜디오가 숙련도가 낮은 사람에게 급여를 많이 책정할 순 없지 않겠습니까.

젊은 업계와 관리직 디자이너

디자인 업계 인력은 굉장히 젊다. 디자인에는 창의력이 중요한데 나이 든 디자이너는 불리하다는 편견도 있다. 그렇다면 그 많던 디자이너는 30대 중반 이후 어디로 가는 것일까?

한국고용정보원의 2013년 기준 조사 결과에 따르면 디자인 인력의 평균 연령은 33.9세로 전체 취업자 평균 연령 44.7세에 비해 약 10년 정도 젊고, 20대와 30대가 전체 인력의 75.6%를 차지한다.[5] 언론에서도 디자인 직종에서 장기 경력자로 활동하려면 취업 후 3~5년을 잘 넘겨야 한다는 점을 지적한다.[6]

한국디자인진흥원은 디자이너가 타 직종보다 10년 정도 일찍 퇴직하거나 전업하는 현실에 대해 산업계의 전문 역량이 상대적으로 숙성되기 어렵다는 점을 지적한다. 경험과 노하우를 바탕으로 방향을 정의하고 문제를 해결하는 능력이 부족해지며, 상대적으로 피상적인 스타일을 표현하는 방식으로 업계의 인력이 활용되고 있다는 뜻이다.[7] 디자인 업계에 젊은 디자이너만 가득하다면 실무는 왕성하더라도 업무 관리가 제대로 되지 않을 가

능성이 높다.

　업무 관리란 무엇인가? 이는 단지 일을 배분하거나 일정을 관리하는 것만을 뜻하지 않는다. 경력이 쌓이면 크고 작은 사건·사고들을 견딜 수 있는 경험과 연륜을 갖출 수 있다. 젊음과 패기만으로, 재능과 독특함만으로 승부를 볼 수 없는 것들이 있다. 아무리 재능이 뛰어나도 업무 관리가 미숙하면 정당한 디자인 권리를 주장할 수 없는 계약서를 쓰거나, 히트한 디자인을 터무니없이 낮은 금액으로 매절해 버리거나, 잔뜩 일했지만 클라이언트의 마음에 들지 않는다는 이유로 돈을 받지 못해 속앓이하거나 분쟁을 겪을 수 있다.

　경험과 연륜 있는 관리직 디자이너가 업무 지식을 체계화할 때 업계는 보다 튼튼해질 수 있다. 실무직 디자이너들은 '우리 팀장은 나와서 크게 하는 일이 없는 것 같다, 디자인은 우리가 다 한다.'는 오해를 할 수 있다. 관리직 디자이너는 직접 실무에 뛰어들지 않더라도 프로젝트의 성패를 좌우할 수 있는 전략적 결정을 내리고, 클라이언트와의 협상을 주도하며, 팀 내에서 발생하는 문제를 해결하는 중요한 역할을 담당한다. 이제 관리직 디자이너에 대한 재평가가 필요한 시점이다. 디자인 업계에서 관리직 디자이너의 가치와 역할을 새롭게 인식하고, 이들에 대한 지원과 교육을 강화하는 것이 필요하다.

5　권우현 외 3인, 「디자인 인력수요 전망」, 한국고용정보원, 2014, 101쪽.
6　KBS 뉴스, 「디자인 직종, 취업 후 3~5년이 고비」, 2014년 11월 27일 자, https://news.kbs.co.kr/news/view.do?ncd=2974304
7　한국디자인진흥원, 「디자인이 궁금해」, 2022, 104쪽.

3. 채용 서류와 포트폴리오의 검증

허위 포트폴리오의 유혹과 책임

디자이너의 이력과 포트폴리오의 중요성은 채용에 있어서 두말할 것도 없다. 디자인 업계에서는 어느 회사에서 몇 년 일했다는 사실보다 어떤 포트폴리오를 갖추고 있는지에 더욱 주목한다. 좋은 포트폴리오는 디자이너의 이력과 능력을 보여주는 척도다.

그런데 디자이너의 포트폴리오는 어떻게 증명할 수 있을까? 어느 분야든 경력 부풀리기나 허위 이력 기재 등이 문제가 된다. 디자이너 채용 시장에서도 마찬가지다. 학위나 자격증이야 공식적으로 확인할 수 있겠지만, 디자이너가 제출한 포트폴리오 속 작업물이 실제로 그 디자이너가 한 것인지를 정확하게 확인하기는 어렵다.

귀여운 수준으로 경력을 살짝 부풀리는 경우도 있지만, 윤리적으로나 법적으로 문제가 되는 경우도 있다. 만일 하지도 않은 일을 했다고 하거나 남의 작품을 자신의 포트폴리오로 둔갑시키는 등 명백한 허위 경력을 기재했다면 윤리적 질타를 받는 것은 물론이고 법적인 책임까지 질 수 있다.

포트폴리오를 객관적으로 검증하는 것은 어렵다. 디자이너에게 "이 포트폴리오가 정말 당신의 것이 맞습니까?"라고 질문하는 것 자체가 고역이다. 창작에 대한 윤리, 디자이너로서의 양심, 개인의 자존심과 관련된 문제이기 때문이다. 몇몇의 사람이 물을 흐린다고 해서 눈앞에서 면접을 보는 디자이너에게 의심하는 투로 질문을 던지는 것 자체가 매너가 아닐 수도 있다는 점에 대해 공감한다. 그러나 그럼에도 불구하고, 검증은 필요하다. 포트폴리오는 그야말로 디자이너가 창작자이자 직업인으로서 근본적으로 어떤 사람인지 물어볼 수 있는 근거 자료이기 때문이다.

포트폴리오의 '멋짐'에만 현혹되면 정작 그 사람이 어떤 사람인지 알기 어렵다. 포트폴리오를 기반으로 평가할 때는 구체적인 질문을 미리 준비할 필요가 있다. 포트폴리오에서 개인의 성과와 회사의 성과를 구별할 수 있는지, 소통과 협업 능력은 어떠한지, 퇴사하는 상황에서 관계는 어떻게 마무리되었는지 전체적인 관점에서 질문을 구성하는 것이 좋다.

가장 기본적인 질문은 포트폴리오에서 밝힌 프로젝트를 혼자서 했는지, 다른 사람과 공동으로 했는지, 회사의 소속 직원으로서 했는지를 물어보는 것이다. 혼자서 하지 않았다면 맡은 역할과 기여한 내용을 확인하는 것이 좋다. 포트폴리오에 발주처나 프로젝트 결과물만 있고 크레딧 표시가 없거나, 지원자의 경력 대비 나올 수 없는 수준의 결과물이라면 보다 분명하게 짚고 넘어가야 한다.

[Case study] 거짓말은 하지 않았다. 진실을 말하지 않았을 뿐

한 브랜딩 전문 회사는 3년차 정도 경력의 디자이너를 채용하기 위해 지원서를 받았다. 인사 담당자인 팀장은 접수된 서류들을 살펴보다가 지원자 D의 포트폴리오를 유심히 보았다. 다른 지원자보다 확연하게 훌륭했기 때문이다. D는 해외 광고 에이전시에서 일한 경험이 있고, 그곳에서 참여한 프로젝트 중 하나는 세계적으로 유명한 디자인 어워드에서 수상하기도 했다. 팀장은 별다른 결격사유만 없다면 D를 1순위로 채용하고 싶었다.
면접까지 해보니 D는 밝고 쾌활한 인상에 외국어도 유창했다. 포트폴리오가 어떻게 이렇게 훌륭한지 물어보니, 이전 에이전시에서 동료들과 협업하면서 시너지가 났고, 그들로부터 많이 배웠다고 했다. 이 회사에 지원한 이유는 좀 더 능동적이고 적극적으로 일해보고 싶어서라고도 했다. 팀장은 D가 실력도 좋고 겸손한 인재라고 판단했고, D는 순조롭게 정규직으로 입사했다.
그런데 프로젝트에 투입된 D는 기대만큼 성과를 내지 못했다. 팀장은 적응 기간이 필요하지 않겠냐고 하며 지켜봤지만 이후에도 D는 기대 이하의 실무 능력을 보였다. 같이 일하는 팀원도 D에 대해 불만을 내보이기 시작했다.
그런데 어느 날 한 팀원이 레퍼런스를 검색하다가 발견한 것이라고 하면서 팀장에게 해외 유명 디렉터의 웹사이트를 보여줬다. 팀장은 그 디렉터가 D가 입사지원서에서 수상 이력으로 기재한 해외 디자인 어워드 작품의 디렉터라는 사실을 알게 됐다. 팀장은 이메일로 디렉터에게 D를 아는지, D가 해당 프로젝트에 참여한 것이 맞는지 물었다.
디렉터는 해당 프로젝트는 자신이 담당한 프로젝트였고, D는 단기 계약직으로 잠깐 참여했을 뿐 프로젝트의 핵심 인력은 아니었다고 했다. D가 크레딧을

표시하는 것은 용인할 수 있지만 자신의 포트폴리오라고 여긴다면 대단히 유감이라는 의견을 덧붙였다. 팀장은 D가 제출한 포트폴리오가 크게 과장되었다는 것을 알게 되었다. 직원을 잘못 뽑았다는 생각에 괴로워하던 팀장은 D와 면담해 포트폴리오의 진실과 업무 능력에 관해 솔직하게 말해 달라고 했다. D는 면접에서 전적으로 자신의 포트폴리오라고 주장한 사실이 없고, 에이전시의 동료들과 함께 했던 프로젝트라는 점을 밝혔고, 브랜딩 회사에서 근무했던 경험을 어필하기 위해 이전 회사에서 수행한 프로젝트의 이미지를 삽입했던 것일 뿐 허위 이력을 제출하거나 경력을 사칭한 사실은 없다고 항변했다.

자신을 돋보이게 하고 싶은 유혹은 달콤하고, 미숙한 상황에서는 충분히 벌일 수도 있는 잘못이다. 단순히 이력이나 포트폴리오를 부풀렸다는 점 자체만으로 법적 책임이 발생한다고 보기도 어렵다. 그러나 적극적으로 허위 사실을 기재해 회사의 채용 업무에 현저한 지장을 준다면 형법상 업무방해죄 혐의로 처벌될 수 있다. 허위 사실을 뒷받침하기 위해 가짜 입증자료를 첨부했다면 사문서 위조·변조 및 동행사죄로 처벌될 수도 있다.

다만 우리 대법원은 한 대학 시간강사가 허위 신청 사유를 제출해 기소된 사건에서 "충분히 걸러질 수 있는 허위 내용을 대학 업무 담당자의 불충분한 심사로 인해 그대로 믿은 것이므로 업무방해를 했다고 볼 수 없다."라고 판단하고 무죄를 선고한 바 있다.* 이는 채용절차에서 지원자가 허위 서류를 제출했다고 하더라도 채용 담당자가 충분하게 심사를 해야 한다는 뜻이다. 그런데 디자인 업계 종사자 중에서 채용 서류의 진위 여부를 검증하는 것을 훈련을 받은 사람이 있을까? 무슨 서류를 어떻게 검증해야 한다는 뜻일까? 회사 입장에서는 부담스럽게 여겨질 수 있지만 최소한의 대비책이 필요하다.

★ 대법원 2008. 6. 26. 선고 2008도2537 판결

채용 서류를 어떻게 검증할 것인가?

채용절차의 공정화에 관한 법률(약칭: 채용절차법) 제6조에 따라서 구직자는 구인자에게 제출하는 채용 서류를 거짓으로 작성해서는 안 된다. 상식적인 내용이지만 구직자가 이 의무를 위반했을 때 채용절차법에서 별도의 제

재 조치를 규정하지는 않는다. 결국 채용 업무 담당자는 채용 서류의 진위 여부를 충분하게 심사해야 한다.

채용 서류 양식은 정해져 있지 않지만, 채용절차법 제2조에서 정의하는 최소한 기초심사자료, 입증자료, 심층심사자료는 필요하다. 디자이너의 경우 포트폴리오가 심층심사자료에 해당할 것이다. 채용 담당자가 포트폴리오에 의문이 생긴다면 구직자에게 포트폴리오 각 프로젝트의 목표, 사용 도구 및 기술, 그리고 맡았던 역할을 자세히 질문할 수 있다. 추가로 경력증명서나 수상 이력 증명 문서도 검토할 수 있다.

만약 디자이너가 허위 경력을 기재하거나 문제가 될 만한 경력을 숨긴 채 채용되었다면 채용 취소나 해고의 이유가 될 수 있다. 채용 시 고려하는 경력이나 이력은 고용 계약을 체결할 때뿐만 아니라 고용 관계 유지에도 중요하다. 특히 외국계 기업에서는 경력을 더 중요하게 여긴다. 그러나 허위 경력이나 경력 은폐가 발견되었다고 해서 항상 해고할 수 있는 것은 아니다. 근로기준법 제23조 제1항에 따라 근로자의 귀책 사유가 심각할 정도로 중대하다고 판단되는 경우에만 허위 이력서 제출을 이유로 한 징계 해고가 가능하다.

채용 서류	상세한 서류
기초심사자료	응시 원서, 이력서, 자기소개서
입증자료	학위증명서, 경력증명서, 자격증명서 등 기초심사자료에 기재한 사항을 증명하는 모든 자료
심층심사자료	작품집, 연구실적물 등 구직자의 실력을 알아볼 수 있는 모든 물건 및 자료

채용 서류의 종류

해외 학위 인증 서류 제출

디자이너 중에서는 해외에서 유학한 경우가 많다. 대학의 학위증명서는 채용 서류 중 필수적으로 제출해야 하는 입증자료다. 그런데 해외 학위증명서는 어떻게 받을 수 있을까? 지원자에게 졸업장 사본만 받고 믿어야 할까? 조금만 검색해도 '페이크 디플로마', 즉 위조 학위증을 만들어주는 업체가

다수 검색된다. 인쇄 골목을 잘 살펴보면 음지에서 위조 학위증에 들어가는 스탬프, 홀로그램 스티커 등을 제조하는 업체를 발견할 수도 있다.

해외에서 대학 또는 대학원을 졸업한 경우 공신력 있는 절차를 거친 서류를 받아야 한다. 미국과 같이 아포스티유 협약국에 소재한 대학의 졸업자는 아포스티유 확인서를 발급을 받아서 제출해야 하고, 아포스티유 비협약국에 소재한 대학을 졸업한 경우 해당 국가의 한국영사관 또는 주한 공관에서 졸업증명서 또는 최종 성적증명서에 '영사 확인'을 발급받아 제출해야 한다.

영국 소재의 대학을 나왔다면 주한영국문화원을 통해서도 학위 증명서를 발급받을 수 있다. 중국 소재 대학 졸업자의 경우 중국교육부 학위인증센터 또는 CDGDC(China Academic Degrees and Graduate Education Development Center)라는 기관에서 학위증서를 받아서 제출해야 한다.

직원에 대한 평판 조회

그 사람이 어떤 사람인지는 결국 겪어봐야 안다. 지원 서류, 포트폴리오, 면접만으로 지원자가 어떤 사람인지까지 알기는 어렵다. 사람을 잘못 채용하게 되면 감수해야 할 리스크가 크기 때문에 회사는 채용을 결정하기 전 직원에 대한 평판 조회를 하기 마련이다.

디자인 업계는 인력 풀이 좁다. 대학 선후배 관계일 수도 있고, 교수가 스튜디오에 추천해 취업하는 경우도 있다. 그러다 보니 평판 조회를 하지 않더라도 그 인물에 대해 알고 있을 확률이 높지만 인맥이 닿지 않는 경우라면 채용 전문 플랫폼이나 헤드헌팅 회사에 경력을 조회해 달라고 의뢰할 수도 있다.

영미권 국가에서는 평판 조회가 보다 일반화되어 있다. 우리나라에서도 기존에는 임원급 중심으로 평판 조회가 이뤄졌지만 '일 잘하는 똑똑한 경력직'을 선호하는 경향이 짙어지면서 보다 낮은 직군까지 평판 조회가 활성화되고 있다. 회사 입장에서는 후회하지 않을 선택을 하기 위해 나름대로 최선을 다하는 것이다.

평판 조회 전문 회사의 업무는 통상 세 가지 절차로 진행된다. 먼저 지원자와 관련된 인물을 취재원으로 선정해 평판 조회를 실시할 것을 고지하

고 비밀유지 서약을 받는다. 다음으로 취재원에게 지원자에 대해 질문하고, 사실관계를 확인하며, 지원자의 업무 능력, 소통 능력, 품행과 인성 등에 관한 인터뷰를 하며 자료를 구축한다. 마지막으로 취재된 자료를 바탕으로 평판 조회 보고서를 쓴다.

평판 조회 자체는 법으로 금지하지 않는다. 그러나 블랙리스트 작성과 같이 취업 방해를 해서는 안 된다. 회사끼리 소위 말하는 '문제아' 직원에 대한 명단을 작성해 공유하는 경우라면 형사처벌을 받을 수도 있다. 따라서 평판 조회는 필요한 범위 내에서 정당한 방법으로 수행해야 한다.

그리고 지원자가 재직 중인 상태에서 이직하려는 경우라면, 그 회사에 재직하는 사람에게는 가급적 평판 조회를 하지 않는 것이 매너이자 불문율이다. 이직에 실패한다면 재직 중인 회사로부터 각종 불이익을 받을 수 있기 있고, 이직에 성공한다고 해도 퇴사 과정에서 잡음이 발생할 수 있기 때문이다.

근로기준법 제40조(취업 방해의 금지) 누구든지 근로자의 취업을 방해할 목적으로 비밀 기호 또는 명부를 작성·사용하거나 통신을 하여서는 아니 된다.

위반한 경우 5년 이하의 징역 또는 5,000만 원 이하의 벌금(근로기준법 제107조)

근로기준법상 취업 방해의 금지 및 벌칙 조항

4. 개인정보 수집과 보호

회사가 지원자들로부터 제공받는 각종 정보는 개인정보에 해당한다. 회사는 가능하면 지원자에게 '개인정보 수집·제공 동의서'를 필수적으로 받는 것이 좋다. 또한 처음부터 모든 정보를 받는 것이 아니라 채용절차 단계별로 나눠서 받기를 권한다.

회사가 간과하기 쉬운 것이 주민등록번호 수집이다. 입사 지원서나 이력서에 생년월일 정도만 기재하면 충분하고 주민등록번호를 수집할 이유가 없다. 근로계약서 역시 주민등록번호를 반드시 기재하지 않아도 된다.

채용을 확정하고 직원이 입사한 후에 4대 보험 가입이나 연말정산에 필요한 목적으로 제공받으면 된다.

개인정보보호법 제24조의2(주민등록번호 처리의 제한) ① 제24조 제1항에도 불구하고 개인정보 처리자는 다음 각 호의 어느 하나에 해당하는 경우를 제외하고는 주민등록번호를 처리할 수 없다. <개정 2020. 2. 4.>

1. 법률·대통령령·국회규칙·대법원규칙·헌법재판소규칙·중앙선거관리위원회규칙 및 감사원규칙에서 구체적으로 주민등록번호의 처리를 요구하거나 허용한 경우
2. 정보 주체 또는 제3자의 급박한 생명, 신체, 재산의 이익을 위하여 명백히 필요하다고 인정되는 경우
3. 제1호 및 제2호에 준하여 주민등록번호 처리가 불가피한 경우로서 보호위원회가 고시로 정하는 경우
<본 조 신설 2013. 8. 6.>

위반한 경우	3,000만 원 이하의 과태료(개인정보보호법 제75조 제2항 제7호)

개인정보보호법상 주민등록번호 처리 제한 및 벌칙 조항

5. 퇴사의 자유와 무단 퇴사

사직서를 냈는데 마음대로 퇴사할 수 없다고?

퇴사 통보를 했는데 회사에서 "후임자가 구해질 때까지 퇴사할 수 없다."며 무단 퇴사로 몰고 가는 경우가 있다면 어떻게 해야 할까? 일반적으로 근로기준법은 근로자의 퇴사 자유를 보장한다. 사용자는 폭행, 협박, 감금, 그 밖에 정신상 또는 신체상 자유를 부당하게 구속하는 수단으로써 근로자의 자유 의사에 어긋나는 근로를 강요하지 못한다(근로기준법 제7조).

회사에서는 물리적 수단보다 정신적 압박을 이용해 퇴사를 방해하는 경우가 더 많다. 예를 들어 필요한 기간을 채우지 않으면 급여를 지급하지 않겠다고 위협하거나, 퇴사하면 업계에서의 평판이 나빠질 것이라고 협박하는 경우가 있다. 책임감이 없다며 인성을 비하하는 가스라이팅을 하기도 한다. 이러한 행위들은 근로자의 자유 의사를 심각하게 침해할 수 있다.

일반적으로 사직 의사를 밝힌 후 한 달이 지나면 퇴사할 수 있다. 퇴사

시점을 단체협약이나 취업규칙을 통해 특별히 정할 수도 있지만, 사용자가 이러한 규정을 근거로 퇴사 시점을 늦추려 할 때는 해당 규정이 법에 저촉되어서는 안 된다. 따라서 퇴사에 관한 규정이 고민된다면 근로기준법의 법적 근거를 정확히 이해하고 필요시 법적 조언을 구하는 것이 중요하다.

직원의 무단 퇴사, 회사는 어떻게 대응해야 할까?

회사는 직원의 퇴사를 막을 수 없다. 즉 직원이 무단으로 퇴사하거나 결근하는 경우에도 직원을 강제로 출근하게 할 수 없다. 그러나 무단결근이나 퇴사로 인해 회사에 손해가 발생하면 법적 손해배상을 청구할 수 있다.

만약 직원이 공식적인 통보 없이 무단으로 퇴사하거나 당장 내일부터 출근할 수 없다고 통보한다면 이는 위법하다. 그러나 손해배상을 청구하더라도 손해의 발생과 그 손해가 무단 퇴사 때문에 발생했다는 인과관계를 입증하는 데에 어려움이 있을 수 있다. 만약 인과관계를 입증하지 못하면 법원은 회사에게 패소 책임을 지울 것이다.

일부 사업체 대표는 무단 퇴사한 직원에 대한 괘씸죄로 임금을 지급하지 않겠다고 으름장을 놓기도 한다. 하지만 이미 발생한 임금은 법적으로 퇴직일로부터 14일 이내에 지급되어야 하며, 이를 지키지 않을 경우 직원은 고용노동부에 임금 체불로 진정을 넣을 것이다. 대표가 피진정인으로 조사를 받을 때 근로감독관에게 아무리 무단 퇴사로 인한 손해를 읍소를 하더라도 근로감독관은 "사정은 안타깝지만, 임금 지급과 손해배상청구는 별개의 문제입니다."라고 답할 것이다.

회사는 무단 퇴사에 대비해 몇 가지 대응 방안을 마련하는 것이 좋다. 먼저 취업규칙과 근로계약서에는 사직 통보를 최소 30일 전에 해야 함을 명시해야 한다. 이 기간을 단축하는 것은 바람직하지 않다. 만약 직원이 무단으로 퇴직을 통보한다면 문자나 우편 등 기록이 남는 방법으로 출근 지시를 하고 이를 남겨두는 것이 중요하다.

또한 무단결근에 대한 징계 규정을 명확히 설정하고, 근무일 수가 줄어들 경우 급여를 일할 계산하는 방법을 적용해야 한다. 사직의 효력이 발생하기 전까지는 무단결근으로 취급하고 임금을 지급하지 않을 수 있으나,

정해진 급여일에는 반드시 급여를 지급해야 한다. 만약 근무일 수가 줄어들었다면 비로소 임금을 차감할 수 있다. 또한 최종 근무 월에 근무일 수가 줄었다면 3개월 동안의 평균 임금도 감소해 퇴직금 역시 감액할 수 있다.

　　손해배상청구를 고려할 때는 손해 발생과 그 인과관계를 입증하기 위한 근거 자료를 철저히 확보해야 한다. 법원은 손해가 발생한 사실을 인정하더라도 구체적인 손해액 증명이 어려운 경우 변론 전체의 취지와 증거조사를 종합해 상당하다고 인정되는 금액을 손해배상액으로 정할 수 있다. 실제로 인정되는 손해배상액은 적을 수 있다. 손해배상을 청구하는 것은 손해를 회수하려는 목적보다는 직원에 대한 실망이나 불만을 표현하려는 의도가 더 클 것이다.

디자이너 근로계약서

사업주 [＿＿＿](이하 "갑")와 근로자[＿＿＿](이하 "을")는 다음과 같이 근로계약을 체결한다.

제1조 (계약의 주요 내용)

근로 기간	개시일	20__년 __월 __일	
	만료일	□ 기간의 정함이 없음	
		□ 기간의 정함이 있음 (20__년 __월 __일까지)	
근로 장소			
근로 시간			
직위			
업무 내용			

제2조 (협의 사항)

"갑"과 "을"은 상호 독립적 관계에서 서로의 인격을 존중하며 신의성실에 따라서 본 계약을 이행하여야 하며, 본 근로계약뿐만 아니라 취업규칙, 단체협약을 준수하고 성실하게 이행하여야 하며, 「근로기준법」 「저작권법」 등 관련 법령을 준수하여야 한다.

제3조 (계약 기간)

① 근로 개시일은 20__년 __월 __일으로 정하되, 근로계약의 만료일은 양 당사자의 합의에 의하여 아래에서 선택하기로 한다.

　　□　기간의 정함이 없는 근로계약

　　□　기간의 정함이 있는 근로계약

② 본 조 제1항에서 기간의 정함이 있는 근로계약으로 체결한 경우 "갑"은 계약을 연장하거나 갱신하기 위하여 근로조건을 명확히 하여 계약 기간의 만료

일로부터 [___]일 전에 "을"에게 통지하여야 한다.

제4조 (근로 시간 등)

① 근로 시간은 제1조(계약의 주요 내용)에서 정한 내용으로 하며, 만일 변경이 필요한 경우 최소 [___]일 이전에 양 당사자가 합의하여 정한다.

② "갑"과 "을"은 「근로기준법」 제50조 내지 제53조에 따른 근로 시간(1주간 40시간, 상호 합의 시 연장 근로 1주간 12시간 포함)을 준수하여야 하며, 이 경우 대기 시간 및 보조 업무의 수행을 위해 필요 불가결하게 걸리는 시간을 포함한다.

③ "갑"은 "을"에게 1일 근로 시간 8시간 기준으로 하여 1시간 이상의 휴게시간을 근로 시간 중에 주어야 한다.

④ "갑"은 "을"이 1개월을 만근한 경우 「근로기준법」에 따라서 1일의 유급 휴가를 주어야 한다.

⑤ "갑"은 "을"에게 매주 정기적으로 휴일(___요일)을 부여하되, 요일은 양 당사자의 합의에 따라서 변경할 수 있다.

⑥ "갑"이 5인 이상의 직원(어시스턴트 포함)을 두는 경우 "갑"은 "을"에게 「근로기준법」에 따른 연차 휴가를 부여한다.

제5조 (임금)

① "갑"과 "을"은 아래와 같이 임금을 정한다.

연봉	금 [_____]만원 (금 __천 __백만원)
월급	금 [_____]만원 (금 __백 __십만원)
상여금	☐ 있음 (상여금 기준에 대한 회사 내부 정책 기준 기재)
기타급여	☐ 있음 (가족 수당, 자격증 수당 등 지급하기로 한 것이 있으면 기재)

② "갑"은 매월 말일 "을"이 지정한 은행 계좌번호로 임금을 지급하여야 하며, 기타 현물이나 유가증권 등 현금이 아닌 방식으로 임금을 지급하여서는 아니 된다. 이때 지급일이 공휴일에 해당하는 경우, 그 익일 영업일로 한다.

③ 양 당사자가 합의하여 "을"이 추가 근로를 하게 될 경우 아래와 같은 방식으로 가산하여 지급하여야 한다.

연장 근로	1일 근로 시간 8시간 초과하는 근로	시간당 통상임금의 100분의 50을 가산함
야간 근로	오후 10시부터 오전 6시까지 근로	
휴일 근로	8시간 이내의 휴일 근로	
	8시간을 초과하는 휴일 근로	시간당 통상임금 이상을 가산함

④ "갑"은 "을"에게 임금을 지급함에 있어서 월 임금(기본급+초과수당)에서 근로소득세 및 보험료 중에서도 근로자의 부담 부분을 공제한 후 지급하여야 한다.

제6조 (사용자의 의무)

① "갑"은 사용자로서 "을"이 업무를 수행할 수 있는 환경을 마련하고, 근로에 필요한 시설, 설비 등 인적·물적 자원을 제공하여야 한다.

② "을"이 동일한 장소에서 고정적으로 근무하는 경우, "갑"은 "을"이 근무 장소에서 충분히 휴식을 취할 수 있도록 편의를 제공하여야 한다.

③ "갑"은 "을"의 인격을 존중하고 "을"의 성별, 종교, 연령, 단기 고용 등을 이유로 하여 차별하여서는 아니 된다.

④ "갑"은 "을"의 동의 없이 사용자의 지위를 제3자에게 이전할 수 없다.

제7조 (근로자의 의무)

① "을"은 "갑"의 대상 프로젝트가 원활하게 진행될 수 있도록 최선을 다하여 업무를 수행하여야 하며, "갑"의 업무상 지시에 성실하게 따라야 한다.

② "을"은 업무를 수행함에 있어서 타인의 지식재산권, 명예, 인격 등 법적으로 보호될 수 있는 권리를 침해하지 않아야 한다. 또한 "을"은 타인의 지식재산권을 이용하게 되는 경우, 그에 대한 지식재산의 창작자 표시, 출처 표시에 대한 자료를 구비하여 "갑"에게 제공해야 한다.

③ "을"은 "갑"의 동의 없이 본인의 근로 제공을 제3자에게 대리하게 하거나 대행하게 할 수 없다.

제8조 (보험)

① "갑"이 사업자로서 "을"과 근로계약을 체결하는 이상 "갑"은 "을"을 위하여 「산업재해보상보험법」에 따라서 산업재해보상보험에 가입하여야 하며,

"을"이 업무상 재해를 입은 경우 보험에 따라 보상을 받을 수 있도록 업무 처리에 성실하게 협조하여야 한다.

② "갑"은 "을"과의 근로계약의 내용상 고용보험, 국민연금, 건강보험에 가입할 사유에 해당한다면 이에 성실하게 가입하여야 한다.

③ "갑"은 "을"이 자신의 보험 가입 정보에 대한 확인 및 열람을 요청하는 경우 이에 성실하게 응하여야 한다.

제9조 (자료의 제공)

① "갑"은 "을"이 원활하게 업무를 수행할 수 있도록 대상 프로젝트의 일정, 내용, 주요 업무의 내용, 협력할 관계자의 연락처 등의 정보를 충분히 제공하여야 하며, "을"은 "갑"이 허락한 범위 내에서 "갑"의 이익을 위하여 그 제공받은 정보를 이용하여 보조 업무를 수행하여야 한다.

② 근로계약이 종료하고 난 후 "을"은 "갑"으로부터 제공받았던 물품이나 자료를 "갑"에게 반환하여야 한다.

제10조 (비용과 실비변상)

① "을"이 업무를 수행함에 있어서 필요한 물품이나 자료는 "갑"의 책임과 비용으로 구매하기로 한다. "을"은 구매 전 "갑"에게 구매의 목적, 방법, 지출 금액을 알리고 승인을 구하여야 한다.

② "을"이 "갑"을 대신하여 비용을 지출하게 될 경우, 그 비용에 대하여는 "갑"의 부담으로 한다. 이때 "을"은 영수증 등 지출 증빙 자료를 구비하여 "갑"에게 제출하여야 하고, "갑"은 그 지출 증빙 자료를 수령한 날로부터 [___]일 이내에 "을"에게 지급한다.

제11조 (결과물의 제공·관리)

① "을"은 업무를 수행함에 따라 발생한 결과물이 "갑"에게 귀속될 수 있도록 제공하여야 한다. 이때 물건과 같이 유형적 결과물은 "갑"의 관리 범위 하에 있는 장소로 인도해야 하며, 파일 등 무형적 결과물은 "갑"이 지정한 클라우드 웹하드에 업로드하여야 한다.

② "을"은 "갑"에게 제공할 예정인 또는 이미 제공한 결과물 일체에 대하여 "갑"의 명시적 허락이 없는 이상 일체 비밀로 다루어야 하며, 고의·과실로 외부로 유출하여서는 아니 된다.

제12조 (지식재산권)

"을"의 업무 수행의 결과로 발생한 결과물의 저작권(2차적저작물작성권 포함)은 "갑"에게 양도된다.

제13조 (크레딧 표시)

① "갑"은 대상 프로젝트를 공표함에 있어서 "을"의 성명과 역할을 표시하여 크레딧을 명기하여야 한다. 다만 "을"이 근로의 제공을 완료하지 못함으로서 대상 프로젝트에서 이탈한 경우에는 그러하지 아니하다.

② 크레딧의 위치, 크기, 표시 방법에 관해서는 공표할 매체의 특성에 따라서 양 당사자가 협의하되 "갑"의 결정에 따라서 표시할 수 있다.

제14조 (업무의 변경)

① "갑"은 근로계약의 기간을 연장하거나 단축하여야 할 업무상 사유가 발생한 경우라면 그 사유가 발생한 날로부터 30일 이전에 "을"에게 고지해야 한다.

② 부득이하게도 계약의 내용이 변경되어야 한다면 양 당사자는 상호 합의하여 정하도록 하고, 근로 조건의 변경 사항에 대하여 별도의 서면(전자서면 포함)으로 작성하여야 한다.

제10조 (안전배려의무)

① "갑"은 "을"이 보조 업무를 수행함에 있어서 안전사고의 방지를 위하여 아래 각 호의 사항에 대한 설명의무를 이행하여야 한다.

 가. 대상 프로젝트를 수행하는 과정에서 위험성이 발생할 수 있는 사항

 가. 작업 개시 전 점검에 관한 사항

 나. 보조 업무 수행 장소에 구비된 보호 장비, 안전 장치의 취급 및 사용 방법

 다. 정리, 정돈 및 청소에 관한 사항

 라. 그 밖에 안전 관리에 관하여 필요한 사항

② "을"은 업무를 수행함에 있어서 "갑"의 안전 조치에 관한 지시 사항을 성실하게 따라야 한다. 만일 "을"이 "갑"에게 안전 조치를 위한 보완을 요구할 경우, "갑"은 이에 성실하게 응해야 한다.

제11조 (비밀유지)

양 당사자는 본 계약의 내용 및 본 계약을 이행하는 과정에서 지득하게 된 상대방

에 관한 개인정보, 창작에 관한 정보를 제3자에게 공개하거나 누설하지 않는다.

제13조 (성희롱·성폭력의 예방)
양 당사는 일방이 상대방에게 혹은 본 계약과 관련된 제3자에게 성폭력, 성희롱, 성추행 등 그 밖의 성범죄를 저지르지 않도록 주의의무를 다하여야 한다.

양 당사자는 본 계약의 체결을 증명하기 위하여 본 계약서를 2부 인쇄하여 서명 또는 날인을 한 다음 각자 1부씩 나누어 가진다.

<p align="center">20___년 _월 _일</p>

사업주 (갑) 　사업체 명칭 기재　　　　　　　(인)
　　　　　　　대표자
　　　　　　　주소
　　　　　　　연락처

근로자 (을) 　성명　　　　　　　　　　　　(인)
　　　　　　　생년월일
　　　　　　　주소
　　　　　　　연락처

채용을 위한 개인정보 수집·이용 및
제3자 제공 동의서

당사는 디자이너 직군 채용을 위하여 아래와 같이 개인정보를 수집·이용 및 제3자 제공하고자 합니다. 내용을 자세히 읽으신 후 동의 여부에 대해 결정하여 주십시오.

☐ 개인정보 수집·이용 내역

항목	성명, 생일, 주소, 연락처, 학력, 경력·자격 (필요시 추가 기재)
목적	채용절차 진행, 경력·자격 확인
보유 기간	「채용공정화에 관한 법률」에 따라서 채용 종료 후 180일까지

위의 개인정보 수집·이용에 대한 동의를 거부할 권리가 있습니다.
그러나 동의를 거부할 경우 원활한 채용 심사를 할 수 없어 채용에 제한을 받을 수 있습니다.

① 위와 같이 개인정보를 수집·이용하는 데 동의하십니까?

동의	
미동의	

☐ 민감정보 처리 내역

항목	정신건강에 관한 정보*

* 개인정보보호법 제23조에 따라서 개인정보 처리자는 사상·신념, 노동조합·정당의 가입·탈퇴, 정치적 견해, 건강, 성생활 등에 관한 정보, 그 밖에 정보주체의 사생활을 현저히 침해할 우려가 있는 개인정보로서 대통령령으로 정하는 정보(이하 "민감정보"라 한다)를 처리하여서는 아니 된다. 다만 직장생활을 하려면 직군의 성격에 따라서 개인의 건강정보가 필요한 경우도 있다.

목적	채용절차 진행, 경력·자격 확인
보유 기간	「채용공정화에 관한 법률」에 따라서 채용 종료 후 180일까지

위의 민감정보 처리에 대한 동의를 거부할 권리가 있습니다.
그러나 동의를 거부할 경우 원활한 채용 심사를 할 수 없어 채용에 제한을 받을 수 있습니다.

② 위와 같이 민감정보를 수집·이용하는 데 동의하십니까?

동의	
미동의	

□ 고유식별정보 수집·이용 내역

항목	주민등록번호, 자격증 등록번호
목적	채용절차 진행, 경력·자격 확인
보유 기간	「채용공정화에 관한 법률」에 따라서 채용 종료 후 180일까지

위의 고유식별정보 처리에 대한 동의를 거부할 권리가 있습니다.
그러나 동의를 거부할 경우 원활한 채용 심사를 할 수 없어 채용에 제한을 받을 수 있습니다.

③ 위와 같이 민감정보를 수집·이용하는 데 동의하십니까?

동의	
미동의	

□ 개인정보 제3자 제공 내역

제공받는 자	○○ 계열사
제공의 목적	채용절차 진행, 경력·자격 확인
제공 항목	성명, 생일, 주소, 연락처, 학력, 경력·자격
보유 기간	「채용공정화에 관한 법률」에 따라서 채용 종료 후 180일까지

위의 개인정보 제공에 대한 동의를 거부할 권리가 있습니다.

그러나 동의를 거부할 경우 원활한 채용 심사를 할 수 없어 채용에 제한을 받을 수 있습니다.

④ 위와 같이 민감정보를 수집·이용하는 데 동의하십니까?

동의	
미동의	

<div align="center">

년 월 일

본인 성명 (서명 또는 인)

</div>

3장. 인하우스 디자이너의 임금과 성과

1. 회사가 지켜야 할 임금 원칙

임금의 개념

맹자는 "항산(恒産)이 있어야 항심(恒心)이 있다."라고 했다. 고대국가에서 왕도정치의 첫걸음은 백성의 배를 굶기지 않는 것이었다. 우리 속담에는 "쌀독에서 인심난다."라는 말이 있다. 이 원리는 회사와 직원의 관계에서도 마찬가지다.

회사가 직원에게 줄 돈을 '임금'이라 한다. 임금이란 '사용자가 근로자에게 근로의 대가로 지급하는 일체의 금품'을 의미한다(근로기준법 제2조). 노동법상 ① 사용자가 근로자에게 지급해야 되고 ② 근로의 대가로 지급해야 된다. 이를 충족한다면 ③ 임금, 봉급, 또 다른 어떤 명칭으로 지급하든 대가로 지급한 일체의 금품은 모두 노동법상 임금이다.

회사가 지켜야 할 임금 관리의 원칙은 단순하다. 법령이나 계약에 따라서 지급해야 할 돈이라면 반드시 지급해야 한다. 법령상 규정된 임금은 기본임금 외에도 근무 수당, 연차 수당, 퇴직금 등이 포함된다. 근로계약이나 취업규칙에서 정한 상여금이나 직책수당과 같은 약정 수당도 임금에 포함된다.

상여금은 임금 외에 특별하게 지급하는 현금 급여를 말한다. 미국이나 유럽에서는 능률급제도로 표준 작업량 이상 성과를 올린 경우에 임금을 할증하여 지급하는 돈을 의미하지만, 한국에서는 휴가나 연말 등에 정기적으로 또는 일시적으로 지급되는 돈을 가리킨다. 상여금과 성과급은 일을 열심히 하거나 잘한 직원에게 상(賞)으로 준다는 공통점이 있지만, 상여금은 연봉에 포함되는 데 비해 성과급은 연봉에 포함되지 않는다. 상여금이 근로계

분류	근거 규정	개념
주휴 수당	제55조	• 주휴일[1]에 하루치 임금을 추가 지급함. • 일주일 15시간 이상 근무한 근로자에게 모두 적용함. • 통상적으로 월급에 주휴 수당 포함됨.
연차 수당	제60조, 제62조	• 근로자에게 법적으로 할당된 유급 연차 휴가[2]를 사용하지 못하였을 경우 지급받는 수당.
연장 근로 수당	제56조	• 법정 기준 근로 시간(주 40시간)을 초과하는 근로에 대해 지급하는 수당. • 5인 미만 사업장인지 5인 이상 사업장인지에 따라서 계산 방식이 달라짐.
야간 근로 수당	제56조	• 야간 근무[3]는 일반적으로 통상임금의 50%를 가산하여 지급하는데, 이는 5인 이상의 사업장에만 해당되는 내용이며, 5인 미만이라면 통상임금을 기준으로 계산함. • 연장 근로와는 별도로 계산하여 지급함.
휴일 근로 수당	제56조	• 휴일[4]에 일할 경우 지급하는 수당으로, 8시간 이내라면 통상임금의 50%, 8시간을 초과하면 통상임금의 100%를 가산하여 지급함.
산전 후 휴가 수당	제74조	• 임신 중이거나 출산한 여성근로자의 근로의무를 면제하고 임금의 상실 없이 휴식을 보장받도록 한 제도.
휴업 수당	제46조	• 사용자의 귀책사유로 휴업하는 경우 휴업기간 동안 평균임금의 70%를 수당으로 지급함(이 금액이 통상임금을 초과하는 경우 통상임금을 휴업 수당으로 지급함). • 다만 상시근로자 수 5인 미만 사업장이면 의무 아님.

근로기준법상 법정 수당

약서에 명시되면 연봉에 포함되므로 설령 아무런 성과를 내지 못한다고 해도 회사는 반드시 지급해야 한다. 성과급은 근로계약서에 명시한다고 해도 성과를 내지 못한다면 회사가 반드시 지급할 의무는 없다.

1 일주일 동안 소정의 근로 일수를 개근한 근로자에게 주는 일주일 평균 1회 이상의 유급 휴일이다. 통상적으로 일요일을 의미하나, 반드시 일요일이어야 할 필요는 없다.
2 일 년 중 소정 근로일의 80% 이상을 출근하면 15일이 발생한다.
3 밤 10시부터 새벽 6시까지 사이의 근무.
4 근로관계는 유지되나 근로 제공 의무가 없는 날.

분류	해당성	설명
경조금	X	호의를 갖고 부정기적으로 지급하는 금품으로 원칙적으로 사업주에게 지급 의무가 없으나, 경조금의 지급 대상과 금액을 회사의 규정으로 정한 경우 그 규정에 따라 경조금을 지급함.
격려금	X	회사에 대한 기여도나 직원 개인의 사기 진작을 위하여 지급함.
식사 제공	X	직원에게 식사를 제공하거나 식권을 지급하는 경우 복리후생으로 임금으로 인정하지 않음.
	O	다만 회사의 규정 및 근로계약에 따라서 일정액을 월급에 포함하여 식대(금전)으로 지급하는 경우 임금에 해당함.
실비 정산	X	업무상 필요하여 사용된 비용을 실비 정산 차원에서 지급할 경우 임금으로 인정하지 않음.
임원의 보수	X	임원은 근로기준법상 근로자에 해당하지 않으므로 임원에게 지급되는 보수는 근로기준법상 임금에 해당하지 않음. 다만 회사 내부적으로는 임원이라 불리지만 '무늬만 임원'이고 실질은 근로자인 경우 '무늬만 임원'이 받는 보수는 임금임.

근로기준법상 임금에 해당하지 않는 경우

생각보다 가까운 악덕 대표가 되는 길

스튜디오의 불은 꺼지지 않는다! 작든 크든 디자인 회사를 운영하는 업체가 우스개로 하는 말이다. 여러 가지 이유가 있겠지만, 주로 발주를 받아서 매출을 내는 업계의 현실이 한몫한다. 업무 일정을 짜도 클라이언트의 사정에 따라야 할 때가 많다. 야근은 일상이고, 주말에도 카페에서 노트북을 켠다. 비자발적 '워라블'(워크와 라이프의 블랜딩)이다.

[Case study] 호의는 호의, 임금은 임금

전시 기획과 홍보를 전문으로 하는 한 디자인 스튜디오에는 대표를 제외하고 5명의 디자이너가 있다. 주요 매출은 디자인 용역계약이나 하청으로 발생하는데, 클라이언트가 짧은 기간 안에 디자인을 달라고 요구하는 일이 비일비재해

직원들은 일주일에 두세 번 야근하고 마감을 앞두면 주말까지 일한다.
대표는 형편상 연봉을 많이 주기는 곤란했지만 여유가 생길 때마다 직원들을
챙기려고 했다. 경조사가 있으면 남들보다 10만 원이라도 더 넣어주려고 했고,
밤샘으로 프로젝트를 마치면 격려금을 주기도 했다. 휴일에 전시 현장에 나가서
설치 업무를 할 때는 직원들에게 수고했다는 말과 함께 맛있는 음식이라도
먹으라며 카드를 줬고, 어쩌다 큰 프로젝트를 따내면 함께 기쁨을 누리자며
한턱내기도 했다.
그런데 대표는 직원들이 "저연봉으로 착취하며 임금도 제대로 주지 않는 악덕
대표"라고 뒷담화를 하고 있다는 사실을 알고 충격을 받았다. 대표는 직원과 개인
면담을 하면서 왜 그렇게 생각하는지 물으며 서운하다고 호소했지만 직원은
묵묵부답이었다. 한 직원은 퇴사하면서 고용노동부에 임금 체불 진정서를 냈고,
대표는 근로감독관의 사실관계 조사를 받게 되었다.

대표가 직원에게 서운한 마음과 배신감을 느끼는 것은 심정적으로는 이해할 수 있
다. 대표는 직원에게 경조사비, 격려금, 식비 및 특별 보너스를 지급하기도 했다.
하지만 아무리 많이 지급했더라도 그 돈은 법정 수당에 해당하지 않는다.
이 스튜디오는 대표를 제외하고 상시 근로자가 5명이므로 '5인 미만의 사업장'에
해당하지 않는다. 따라서 법정 근로 시간을 준수해야 하고, 직원이 야근을 하거나
휴일에도 일하게 하면 가산 수당을 줘야 하며, 연차 휴가도 보장해야 한다. 대표가
직원을 위해 어떤 돈을 썼더라도 법정 수당을 지급하지 않았다면 문제가 된다.
직원이 고용노동부에 진정을 넣으면 근로감독관이 사실관계를 조사해 체불 임금
을 확정하고 대표에게 지급 지시를 한다. 지급 지시에도 체불 임금을 지급하지 않
고 버티거나, 직원이 진정 절차를 거치지 않고 바로 고소 절차를 밟는 경우 형사사
건으로 진행된다.
체불 사업주가 형사처벌을 받게 되면 3년 이하의 징역 또는 3,000만 원 이하의
벌금에 처해질 수 있고(근로기준법 제109조, 제43조), 경우에 따라 체불 사업주로
서 명단이 공개될 수도 있다(근로기준법 제43조의2). 직원이 체불 임금을 여전히
지급받지 못한다면 민사 절차(가압류, 소액사건재판, 민사소송, 강제집행 등)를 통
해서 지급받을 수도 있다.

분류	5인 미만 사업장
근로 조건의 명시	○
부당해고 구제신청	×
해고의 예고	○
휴업 수당	×
근로 시간	×
주 12시간 연장 한도	×
휴게	○
주휴	○
연장·휴일·야간 가산 수당	×
연차 휴가	×
출산 휴가	○
퇴직 급여	○
최저 임금	○
육아 휴직	○

노동법상 5인 미만 사업장 적용 여부

2. 디자이너의 성과와 보상

성과에 따른 보상이 필요한 이유

열심히 일하는 직원이 그에 상응하는 대우를 받지 못하면 결국 회사를 떠난다. 특히 실력 있는 디자이너일수록 회사를 오래 다닐 동기나 유인을 잘 느끼지 못할 때가 있다. 대기업 디자이너는 아무리 오래 재직해도 위로 올라갈 수 없다는 한계를 느끼거나, '열심히 해도 어차피 모두 회사의 것'이라고 자각하는 순간 다른 방향을 모색하기 시작한다. 그러므로 성과에 상응하는 합리적인 보상 체계가 제대로 마련되어야 하며, 기업의 임원진들도 이에 대해 고민한다.

인센티브

인센티브(incentive)는 심리학 용어로서 사람이 특정 행동을 하도록 유도하는 자극을 의미한다. 회사는 기본 급여 외에도 인센티브와 같은 변동급을 지급하기도 한다. 인센티브는 개인의 성과에 따라 이익을 배분한다는 개념이며 지급 시기, 액수, 방법은 경영진의 판단과 결정에 따른다.

인센티브는 경영상 필요에 따라 다양한 유형이 있다. 예를 들어 직원이 회사 성장에 참여하도록 독려하는 성장분배형 인센티브, 높은 인센티브를 제공하되 회사 위기를 함께 감수하는 리스크 분산형 인센티브 등이 있다.

인센티브는 일회성으로 지급될 수도 있고 장기적으로 분할해 지급될 수도 있다. 인센티브를 받고 바로 퇴사하거나, 직원들이 단기적 성과에만 집중하는 것을 방지하기 위해 일부 회사는 장기간에 걸쳐 인센티브를 지급하는 방법을 선택한다.

스톡옵션

유망한 스타트업 등 성장성이 높은 회사는 임직원에게 주식매수선택권, 즉 스톡옵션(stock option)을 주기도 한다. 스톡옵션은 일정 기간 이후에 미리 정한 금액으로 회사의 주식을 살 수 있는 권리를 말한다. 회사와 임직원의 계약에 따라 발생하는 권리(채권)로서 인센티브의 일종이다.

한 스타트업 기업이 임직원의 성과에 대한 인센티브를 스톡옵션을 부여하려고 한다면 첫 단계로 정관에 스톡옵션을 규정하는 조항을 마련해야 한다. 정관에 해당 내용이 없다면 주주총회를 열어 정관을 개정하고, 변경된 내용을 등기해야 한다. 이후 스톡옵션의 대상, 부여 방법, 행사 가격, 행사 기간, 유형 등을 결정한다(상법 제340조의3 제3항).

예를 들어 회사가 직원에게 '2년 후 주식 200주를 1주당 만 원에 살 수 있는' 스톡옵션을 제공한다고 할 때, 2년 뒤 회사가 성장해 주가가 10만 원까지 오른다면 이 직원은 스톡옵션을 행사해 주당 9만 원, 총 1,800만 원의 이익을 얻는다. 반면 2년 후 주가가 5,000원으로 떨어진다면, 1만 원 주식을 구매해야 하므로 손해를 본다. 이때 직원은 스톡옵션을 포기할 수 있다.

주식교부형	신주 교부형		스톡옵션을 행사하면, 회사가 그 대금을 받은 다음 신주를 발행해서 교부함.
	자기주식 교부형		스톡옵션을 행사하면, 회사가 그 대금을 받은 다음 자기가 보유한 주식을 교부함.
차액보상형	스톡옵션 행사가액과 주식의 현재시가의 차액을 현금으로 보상함.		

스톡옵션의 유형

베스팅	개념		스톡옵션을 확정적으로 부여한다는 의사
	조건	기간	일정 기간을 정해서 그 기간 내에 매수권을 부여함.
		빈도	스톡옵션을 행사할 수 있는 빈도로서 보통은 매년/매분기/매달 정해진 수량만큼 주기적으로 부여함.
클리프	최소 재직기간으로, 우리나라의 경우 상법상 주주총회 결의일로부터 2년 이상 재직해야 함.		
발생비율	베스팅 기간과 클리프를 고려해 행사할 스톡옵션의 비율을 정함.		

스톡옵션 관련 특수 용어

사이닝 보너스와 리텐션 보너스

화려한 성과를 낸 디자이너가 활발하게 스카우트되고 있는 그 가운데 사이닝 보너스(signing bonus)와 리텐션 보너스(retention bonus)를 살펴볼 필요가 있다.

① 사이닝 보너스: 주로 새로운 인재를 회사에 유치할 때 제공한다. 회사는 특정 경력의 우수 인재를 채용하면서 그 인재가 아직 일을 시작하지 않았음에도 일시금 형태로 선불 보너스를 지급한다.
② 리텐션 보너스: 현재 재직 중인 핵심 인재가 회사를 떠나지 않고 계속해서 근무하도록 독려하기 위해 지급한다. 주로 중대한 프로젝트나, 회사 변동기에서 중요한 역할을 하는 직원을 대상으로 한다.
③ 보너스 반환 조건: 사이닝 보너스나 리텐션 보너스를 받고 이직하거나 퇴사하게 되면 이를 반환해야 할 수도 있다. 대개 특정 기간 동안 회사에 남아 있도록 요구하는 의무 재직 기간과 연계되기 때문

이다. 예를 들어 의무 재직 기간이 3년이면, 1년 미만 근무 시에는 보너스 전액, 1년 이상 2년 미만 근무 시에는 70%, 2년 이상 3년 미만 근무 시에는 40%를 반환하는 조건이 설정될 수 있다.

3. 인하우스 디자이너의 저작권

디자이너의 경력 관리와 포트폴리오

인하우스 디자이너가 이직하거나 독립해서 스튜디오를 개업한다면 자신이 쓸 수 있는 포트폴리오 범위에 대해 궁금할 수밖에 없다. 퇴사한 후에 이전 회사에 연락해 "제 포트폴리오로 써도 되나요?"라고 물어보기도 힘들다.

근로기준법에 따르면 회사는 재직자나 퇴직자에게 사용증명서(경력 증명서)를 발급해줘야 할 의무가 있다(근로기준법 제39조 제1항, 제2항). 그런데 단순히 재직 기간 맡았던 업무의 종류, 지위나 직급, 받았던 임금 수준에 대한 사실관계를 적는다고 해서 경력이 충분히 증명된다고 볼 수 있을까?

포트폴리오를 잘 만드는 것에만 집중하다 보니 그 내용에 얽히고설켜 있는 권리 문제를 간과하기 쉽다. 공동작업이나 인하우스 디자이너로서 일했던 프로젝트는 예민한 문제다. 디자이너가 재직 당시 작업을 포트폴리오로 사용할 때 관행상 써도 문제가 없다고 여기는 경우도 있지만, 회사와 갈등을 빚게 되는 상황도 발생한다. 이럴 때는 보통 회사로부터 전화나 메시지로 연락을 받지만, 심각할 경우 내용증명이나 경고장을 받기도 한다. 특히 회사의 핵심 인력이 회사의 포트폴리오로 자신을 홍보하는 상황이라면 부득이하게 서로 다투는 길로 가게 된다. 대기업의 경우 회사의 취업규칙이나 사내 정책에 대해 비교적 명확하게 규정되어 있지만, 중소기업이나 스튜디오는 그런 대비가 잘 되어 있지 않다.

요즘은 자기 홍보의 시대라고도 해서 자신의 경험과 노하우를 유튜브와 같은 동영상 플랫폼에서 '썰'로 풀기도 하고, 이를 유료 강의 콘텐츠로 제작해 영리성 활동을 하기도 한다. 재직자나 퇴사자가 현재 또는 이전 회사의 프로젝트에 관해 언급하는 것은 회사와 명확하게 합의되지 않은 이상 비

밀유지의무를 위반한 것으로 판단될 위험이 크다. 성공한 프로젝트의 숨겨진 이야기를 재밌게 풀 수 있다거나 자신이 어떤 역할을 담당하고 창작적인 측면에서 기여한 것인지 홍보하고 싶더라도 신중하게 판단해야 한다.

근로기준법 제39조(사용증명서)
① 사용자는 근로자가 퇴직한 후라도 사용 기간, 업무 종류, 지위와 임금, 그 밖에 필요한 사항에 관한 증명서를 청구하면 사실대로 적은 증명서를 즉시 내주어야 한다.
② 제1항의 증명서에는 근로자가 요구한 사항만을 적어야 한다.

위반한 경우　　　500만원 이하의 과태료 (제116조 제2항 제2호)

근로기준법상 사용증명서 발급 의무 및 과태료 조항

크레딧 표시를 둘러싼 갈등

회사는 퇴사자가 요청하면 경력증명서를 발급해 주어야 하지만, 경력증명서에 특정 프로젝트에서의 역할이나 기여도를 상세하게 기술하는 것은 현실적으로 어렵다.

만약 퇴사자와 이전 회사가 아름답게 이별하지 못했다면 경력증명서의 내용을 두고 다투거나 심지어 회사가 포트폴리오에서 퇴사자의 크레딧을 삭제할 수도 있다. 특히 핵심 인력이 유출되었다면 회사는 회사의 이름만 밝히고 싶어할 뿐 상세한 크레딧 표시를 꺼리기도 한다. 이 점에 대해 다투는 것은 복잡한 일이다.

최근 디자인 업계에서는 재직 중 프로젝트에 대한 크레딧을 기록하는 것에 대한 인식이 높아지고 있다. 회사가 크레딧을 제대로 관리하지 않으면, 이는 직원들의 사기 저하와 직결될 수 있다. 따라서 업계는 크레딧 관리에 대한 예측 가능하고 공정한 기준을 마련하고 각자의 역할과 기여를 명확히 할 수 있는 방법에 관해 논의해야 한다.

시각 디자인 분야와 업무상 저작물

그래픽, 멀티미디어, 영상, 캐릭터 등을 만드는 데 친숙한 법률이 바로 저작권법이다. 이때 회사에서 직원이 창작한 디자인이 저작물에 해당한다면, 그

디자인은 업무상 저작물이 된다. 업무상 저작물이란 법인·단체 그 밖의 사용자(이하 "법인 등"이라 한다)의 기획하에 법인 등의 업무에 종사하는 자가 업무상 작성하는 저작물을 말한다(저작권법 제2조 제31호).

저작권법은 창작한 사람에게 저작권이 발생한다는 창작자주의를 대원칙으로 삼는다. 이때 유일한 예외가 업무상 저작물 법리다. 업무상 저작물에 해당한다면 계약 또는 근무규칙에 다른 정함이 없는 때에는 실제로 창작한 사람이 아니라 바로 그 법인 등에게 저작권이 발생한다(저작권법 제9조). 이때 현행 저작권법은 별도로 보상청구권을 규정하지 않는다.

따라서 회사와 직원이 별도로 특별하게 약정한 것이 없는 이상, 직원이 창작한 디자인 저작물(응용미술저작물)에 대한 저작권은 회사에게 발생한다. 저작인격권도 회사의 것이고, 저작재산권도 회사의 것이다. 물론 업무상 저작물의 법리에 대해서는 해외의 입법례와 비교해 과연 그래야만 할 당위성이 있는지, 우리 저작권법이 집단과 조직을 강조하는 일본의 저작권법에 영향을 받은 것이 아닌지 비판적으로 접근하는 논의가 있지만 현행법의 규정에 따라서 이해하자.

퇴사한 직원이 회사에서 담당한 디자인 결과물을 오롯이 자신이 창작한 것이라고 홍보하고 다닌다면 어떻게 될까? 물론 업계의 관행적인 측면에서 용인할 수도 있고, 사실관계에 부합할 수도 있다. 하지만 자신이 했던 것 이상으로 현저하게 부풀리거나 다른 직원이 한 디자인을 자신이 한 것처럼 왜곡한다면 윤리적으로나 법적으로나 심각한 문제다. 자신의 양심을 속이고 타인을 기망(欺罔)하는 것뿐만 아니라 저작권법을 침해하는 것이다.

다행히 업계에는 디자이너의 경력 관리를 위해 크레딧 표시를 중요하게 여기는 문화가 있다. 회사의 결과물 보고서나 도록, 홍보 웹사이트 등에 참여한 직원의 역할과 업무를 명확히 기재하는 것이다. 창작이 핵심인 생태계에서 크레딧 표시는 향후 종사자들의 진로 발전을 위해서라도 중요하다.

산업디자인 분야와 직무상 디자인

'직무발명'이란 종업원, 임원 또는 공무원(이하 "종업원 등"이라 한다)이 그 직무에 관하여 발명한 것이 사용자 또는 국가나 지방자치단체(이하 "사용

자 등"이라 한다)의 업무 또는 직무에 속하는 발명을 말한다(발명진흥법 제2조 제2호). 직무발명 중에서도 물품에 적용되는 디자인, 글자체, UI와 같은 화상디자인처럼 디자인보호법에 따라서 보호되는 디자인에 해당한다면 '직무상 디자인'이라고 한다.

직원 디자이너가 직무상 디자인을 창작하면 디자인등록을 받을 수 있는 권리는 회사가 아닌 직원 디자이너에게 발생하고, 회사가 디자인권을 이용하려면 별도의 절차를 밟아야 한다. 회사가 직원으로부터 디자인등록 권리를 승계하여 직접 출원·등록하거나, 직원이 디자인권을 등록한 다음 전용실시권을 설정하는 계약을 체결하는 것이다.

직무상 디자인으로 등록되면 직원 디자이너는 회사에 정당한 보상을 청구할 수 있고(발명진흥법 제15조), 창작자로서 자신의 성명을 공시할 수 있다. 이런 이유 때문에 직무상 디자인으로 등록하는 것이 저작권법상의 업무상 저작물의 법리를 따를 때보다 훨씬 유리하다고 볼 수 있다.

다만 지식재산권 관리에 힘쓰는 대기업과 달리 중소기업이나 스튜디오 규모에서는 디자인권을 얻는 데까지 잘 나아가지 않는 경향이 있다. 디자인권을 출원할 생각도 하지 않고 창작과 동시에 바로 사진을 찍어서 홍보용 자료를 만들어 배포하기도 한다. 디자인권은 출원·심사·등록하는 절차도 복잡하고 시간도 오래 걸리는 데다 비용까지 든다고 하니 번거롭게 생각하는 것이다. 그렇게 되면 업계에 카피캣과 데드카피가 난립하게 되고, 실익도 없는 '원조' 다툼을 하게 된다.

디자인권은 얻지 않는다 해도 디자인을 창작했다는 사실 자체는 증명할 필요가 있다. 한국디자인진흥원의 디자인공지증명제도를 이용해 보자. 이는 특허청에 디자인등록출원을 하기 전에 디자인을 창작한 사실을 대외적으로 알리는 제도다. 창작자가 누구인지, 창작 시기가 언제인지 구체적으로 알릴 수 있고, 향후 모방 디자인이 특허청에 출원되었을 때 등록되지 않도록 방지하는 효과도 있다. 이때 직원은 창작 사실에 대한 증명 문서로 공지증명서를 챙겨둘 수도 있다.

분류	업무상 저작물	직무발명(직무상 디자인)
근거 법률	저작권법	디자인보호법, 발명진흥법
권리 발생	법인 등에게 저작권이 원시적으로 발생함.	창작자에게 디자인 등록을 받을 수 있는 권리가 발생함.
창작자 표시	법인등으로 표시함. (직원의 성명 표시권 규정 없음.)	창작자로 표시함. (법인 등이라고 표시하지 않음.)
보상 규정	직원의 보상청구권 없음.	창작자의 보상 청구권 있음. (법인 등에게 권리를 승계하거나 전용 실시권 설정을 전제함.)

업무상 저작물과 직무 발명의 비교

업무상 저작물과 직무상 디자인 법률의 적용

최근 콘텐츠나 스타트업 분야에서 캐릭터 디자인, 이모티콘, 히트 상품 제작 등의 디자인 창작성에 따라서 큰 성과를 거두는 사례가 주목받고 있지만 디자이너가 그에 따른 합당한 보상을 받고 있는지는 의문이다.

오히려 기대했던 만큼 인격적, 재산적으로 합당한 보상이 없어 실망한 디자이너가 스카우트 제안을 받고 이직하거나, 독립해 자기 스튜디오를 차렸다는 소식이 심심찮게 들려온다. 이 점은 회사로서도 크게 고민하는 부분이다. 디자인으로 성과를 낸 것이 분명한데, 무엇을 기준으로 어떻게 보상 체계를 마련해야 할지 방법을 모색하는 기업도 있다.

업무상 저작물과 직무상 디자인 제도는 직원의 창작 기여에 대해 서로 다르게 규율하고 있다. 만일 저작권법의 적용을 받는다면 직원은 업무를 수행한 대가로 임금만 받을 뿐 아무 권리를 가질 수 없다. 디자인보호법과 발명진흥법의 적용을 받는다면, 직원은 디자인의 창작자로서 이름을 남길 수 있다. 직원이 직무상 디자인을 직접 등록한 다음 디자인권자로서 회사에 통상실시권을 설정해줄 수 있다(발명진흥법 제10조 제1항 본문). 직원이 회사에 디자인등록을 받을 수 있는 권리나 디자인권을 계약이나 근무규정에 따라서 회사에게 승계하거나 전용실시권을 설정하면 정당한 보상을 받을 권리를 가진다(발명진흥법 제15조 제1항).

4. 인하우스 디자이너의 특수 약정

영업비밀유지약정에 관하여

'영업비밀'이란 공공연히 알려져 있지 않고, 독립된 경제적 가치를 지니는 것으로써 비밀로 관리된 생산방법, 판매방법, 그밖에 영업활동에 유용한 기술상 또는 경영상 정보를 의미한다(부정경쟁방지법 제2조 제2호). 영업비밀의 성립요건은 아래와 같다.

① 비공지성: 정보는 공개되지 않고 일반적으로 접근할 수 없어야 한다. 비밀유지의무자에게 공개하는 것은 예외이다.
② 경제적 유용성: 정보는 경쟁상 이점을 제공하거나 획득 및 개발에 상당한 비용이나 노력이 들어간 기술적, 경영적 가치가 있어야 한다.
③ 비밀 관리성: 정보는 비밀로 명시되고 접근이 제한되며, 적절한 비밀준수의무가 부과되어 객관적 비밀로 관리되어야 한다.

디자인 업계에서도 기획안이나 개발 계획, 디자인 도면이나 스케치, 소재의 조합 및 제조 기술, 마케팅 전략, 주요 클라이언트 정보, 계약 가격과 마진율 등 다양한 정보가 영업비밀로 취급될 수 있다.

영업비밀유지약정 불감증의 위험성

디자인 회사가 영업비밀 보호에 무감각한 것은 큰 위험을 안고 있다. 디자인 업계에서 개별 디자이너의 역량은 회사의 경쟁력과 직결된다. 디자이너 한 명의 이직은 단순한 인력의 이동을 넘어서 핵심 디자인 기술과 정보의 유출 가능성을 내포한다. 이러한 정보는 회사의 독창적인 디자인 도면, 마케팅 전략, 제품 개발 계획 등을 포함할 수 있으며, 이는 모두 회사의 중요한 영업비밀이다.

회사는 영업비밀 유출의 위험을 낮추기 위해 체계적인 관리와 법적 보호 조치를 마련해야 한다. 이는 단순한 배려나 매너의 문제가 아니라 회사의 생존과 직결된 실질적인 보안 문제다.

영업비밀 유출은 퇴사자뿐만 아니라 재직 중인 직원에 의해서도 발생할 수 있다. 이를 방지하기 위해서는 영업비밀에 대한 정의와 범위를 명확히 하고, 직원에게 이를 지키기 위한 교육과 명확한 지침을 제공해야 한다. 또한, 영업비밀 약정과 같은 법적 문서를 활용해 직원이 회사의 중요 정보를 외부로 유출하는 것에 대한 법적책임을 명확히 해야 한다.

[Case study] 업무용 파일, 개인 장비에 저장해도 될까.

독창적인 무대 디자인과 전시 기획으로 알려진 한 인테리어 회사의 대표는 최근 SNS에서 주목을 받고 있는 핫 플레이스를 발견했다. 그런데 이 핫 플레이스의 내부 인테리어가 자신들이 과거에 공개하지 못한 디자인과 매우 유사했다. 이에 인테리어 회사가 법적 대응을 진행하는 과정에서 회사 직원 E가 해당 매장의 대표와 친인척 관계이며, 매장의 설립을 도왔다는 사실이 드러났다. 인테리어 회사 대표는 E와 면담을 했다. 처음에 E는 자신이 아이디어를 유출한 것을 강력하게 부인했다. 그는 "아이디어라면 누구나 가질 수 있고 비슷한 것도 있을 수 있다."고 주장했다.
하지만 인테리어 회사 대표가 E의 기획안과 디자인 도면을 유출한 구체적인 증거를 제시하자 태도가 변했다. E는 자신의 아이디어가 회사에서 채택되지 않았기 때문에 그 아이디어를 사용하는 것이 문제가 되지 않는다고 주장했다. 인테리어 회사 대표는 E와 해당 매장 대표에 대해 법적인 조치를 취할 계획이다.

디자인 회사는 협업과 업무 효율성을 높이기 위해 종종 클라우드 기반 공유 드라이브를 사용하고, 직원들이 개인 노트북으로 작업하도록 장려한다. 하지만 이런 방식은 개인 폴더와 업무용 폴더의 혼동을 초래할 수 있고, 재택근무를 하거나 개인 장비를 사용할 때 중요 자료가 실수로 유출될 위험이 있다.
영업비밀 유출은 회사의 신뢰를 손상시킬 뿐만 아니라 중요한 클라이언트 정보를 외부에 노출시킬 위험이 있다. 이런 위험을 방지하기 위해서는 정보 보안 교육을 강화하고, 외부 저장 매체 사용에 특별히 주의를 기울여야 한다.

디자인 회사의 영업비밀유지약정 조항

회사는 직원의 입사, 재직, 퇴직 시 각각 비밀유지계약(NDA, Non-Disclosure Agreement)을 체결할 수 있다. 일반 근로계약서에도 비밀유지 조항이 포함되어 있지만, NDA를 별도로 체결함으로써 직원들은 영업비밀유지 책임에 대해 보다 명확하게 인식하고 주의를 기울이게 된다. 더불어 일반적이고 추상적인 책임보다 구체적인 법적책임까지 발생한다.

일반적인 NDA 양식은 한국지식재산보호원이 운영하는 영업비밀보호센터 웹사이트에서 다운로드할 수 있다. 이 양식은 주로 일반 회사나 기술회사를 대상으로 작성되어 있기 때문에 디자인 업계의 특성에 맞게 수정하여 사용해야 한다. NDA의 핵심은 단순히 법적책임을 부과하는 것이 아니라 영업비밀에 해당하는 구체적인 내용을 명확히 함으로써 예측 가능한 행동을 유도하는 데 있다.

경영이나 기술 분야에서는 영업비밀에 대한 논의가 이미 심도 있게 이루어져 부정경쟁방지법에 기술정보와 경영정보가 영업비밀로 명확히 규정되어 있다. 반면 디자인 업계는 이와 관련된 기초적인 논의부터 시작해야한다. 디자인 정보가 영업비밀로 인정받고 보호될 수 있도록 정의를 명확히하는 것이 중요하다. 이러한 논의를 통해 효과적인 NDA 서식을 개발하고 적용할 수 있다.

경업이란?

경업(競業, competition in business)이란 퇴직한 직원이 자신이 이전에 근무했던 회사와 경쟁 관계에 있는 업체에 취업하거나 자신의 경쟁업체를 설립하는 행위를 의미한다.

경업 분쟁 예시 1) 디자이너 이직과 고객 이탈

F는 인테리어디자인 회사에서 오랜 기간 근무하며 주요 클라이언트 프로젝트를 담당했고, 고급 주거 공간에 대한 독창적인 디자인을 개발했다. F는 자신의

기여를 인정받고자 더 높은 연봉을 요구하며 회사와 연봉 협상을 시도했지만, 회사는 F의 요구에 부응하지 않았다. 이에 실망한 F는 회사를 퇴사하고 경쟁사에 입사했다. 경쟁사로 이직한 후 F는 자신이 퇴사했다는 사실을 주요 클라이언트에게 알리고, 앞으로 업무를 계속 이어가고 싶다면 이직한 경쟁사에 의뢰할 것을 제안했다. 이로 인해 인테리어 회사는 경쟁사에 주요 고객을 잃게 되었다.

<u>경업 분쟁 예시 2) 주요 인력의 퇴사와 새 경쟁사의 탄생</u>

G는 비디오 게임 및 애니메이션에 사용되는 디지털 그래픽을 디자인하는 디자이너였다. 그는 회사에서 여러 프로젝트를 맡으면서 회사의 핵심 기술과 고객 정보를 익혔다. 그 후 G는 업무로 인한 번아웃을 이유로 퇴사하고 자신의 스튜디오를 설립해 이전 회사와 직접 경쟁하는 유사한 서비스를 시작했다. 이로 인해 이전 회사는 투자 손실을 겪었고, 특히 지식재산권과 영업비밀이 유출될 가능성 때문에 법적 대응을 고려하게 되었다.

경업금지약정

경업금지약정은 직원이 경쟁 회사에 취업하거나 자신의 경쟁 업체를 설립하는 것을 금지하는 계약이다. 이 약정은 퇴직 후에도 적용되며, 특히 '전직금지약정'이라고도 한다.[5]

일반적인 디자인 스튜디오에서는 직원이 다른 회사로 이직하거나 자신의 스튜디오를 설립하는 것을 비교적 자유롭게 허용하는 편이다. 하지만 디자인을 핵심 자산으로 투자를 받은 회사는 상황이 다르다. 핵심 인력의 이탈이나 지식재산권(IP, intellectual property)의 유출이 큰 위험 요소가 될 수 있기 때문에 투자자들은 투자 계약에 경업금지 조항을 포함시키는 것을

5 대법원 2003. 7. 16. 선고 2002마4380 결정

강력하게 요구하는 경우가 많다.

이 경업금지 조항은 회사나 핵심 인력이 경쟁 업체와 관련된 활동을 하지 못하도록 제한하며, 투자한 자산의 안전을 보장하는 데 중요한 역할을 한다. 투자자들은 피투자 회사의 핵심 IP와 그에 따른 성장 가능성을 평가해 투자 결정을 내리는데, 만약 이러한 IP가 유출된다면 투자 가치가 심각하게 손상될 수 있다. 따라서 투자자들은 이러한 위험을 관리하고자 투자 계약에 경업금지 조항을 포함시키는 것을 선호한다. 투자 후에도 회사의 경쟁력을 유지하고 투자의 가치를 보호하는 데 결정적인 요소가 되기 때문이다.

경업금지약정 유효성 판단

경업금지약정이 투자계약에 포함돼 있다 해도, 이것이 자동으로 법적 효력을 갖지는 않는다. 대법원의 판례에 따르면 이러한 약정이 헌법상 보장된 직업 선택의 자유나 근로의 자유를 과도하게 제한하거나 자유로운 경쟁을 지나치게 제한한다면, 민법 제103조에 따라 사회의 선량한 풍속 및 기타 사회질서에 반하는 것으로 간주되어 무효가 될 수 있다. 경업금지약정의 유효성을 판단할 때는 ① 보호할 가치 있는 사용자의 이익, ② 근로자의 퇴직 전 지위, ③ 경업 제한의 기간·지역, ④ 대상 직종, ⑤ 근로자에 대한 대가의 제공 유무, ⑥ 근로자의 퇴직 경위, ⑦ 공공의 이익 및 기타 사정 등을 종합적으로 고려한다.[6]

겸업이란?

겸업이란 한 사람이 본업 외에 다른 직업이나 사업을 동시에 수행하는 것을 말한다. 예를 들어 주된 직장에서 일하는 동시에 부업으로 다른 일을 하거나 취미를 살려 추가적인 수입을 얻는 것 등이 겸업에 해당한다. 이는 개인의 시간 관리와 능력에 따라 가능하며, 일반적으로는 사생활의 일부로 존중되기도 한다.

[6] 대법원 2010. 3. 11. 선고 2009다82244 판결

그러나 겸업이 본업의 근무 성과에 부정적인 영향을 주거나 회사의 이미지에 해를 끼친다면 회사는 겸업을 제한하는 규정을 둘 수 있다. 이는 회사의 운영 질서를 유지하기 위한 조치로써 겸업으로 인한 문제가 발생했을 때 겸업금지 규정을 근거로 직원에게 책임을 물을 수 있다.

겸업 분쟁 예시 1) 부업의 성공과 본업과의 갈등

브랜딩 디자이너 H는 최근 온라인 교육 플랫폼과 계약을 맺고, 자신의 직장 경험을 바탕으로 한 브랜딩 디자인 강의를 만들어 판매하기 시작했다. 이 사실을 H가 회사에 구두로 통보했을 때는 회사 측에서 문제제기를 하지 않았다. 그런데 H의 강의가 인기를 얻어 H가 주말을 활용해 추가 강의를 제작하기 시작하자 회사는 H가 이로 인해 평일 업무에 영향을 받는 것으로 보인다며 겸업에 대해 이의를 제기하기 시작했다.

겸업 분쟁 예시 2) 비밀 부업의 성공과 징계 위기

그래픽 디자이너인 I는 대기업에서 일하면서 취미로 제작한 이모티콘을 온라인 스토어에 제출해 판매 승인을 받았다. I는 회사의 겸업 금지 규정을 알고 있었지만, 작은 매출이라면 큰 문제가 되지 않을 것이라고 생각했다. 또한 대부분의 이모티콘 작가가 익명으로 활동한다는 점을 고려해 자신의 활동을 비밀로 유지하기로 했다. 그런데 I의 이모티콘이 예상치 못한 큰 성공을 거두어 수억 원의 수익을 올렸고, I는 성공에 힘입어 추가 이모티콘 시리즈를 제작하기 위해 평일 저녁과 주말을 활용했다.
이 상황에서 I의 세무사는 높은 개인 소득세를 피하기 위한 방법으로 법인 설립을 권유했고, I는 주식회사를 설립했다. 그런데 회사 인사팀이 I에게 겸업금지의무 위반의 점을 고지했다. 이전에는 혹시나 하는 소문만 돌았지만, 법인 등기에서 I의 이름과 생년월일, 주소 정보를 확인해 겸업 활동에 대한 확실한 증거를 발견했다는 것이다. 결과적으로 I는 겸업금지의무 위반으로 징계를 받을 상황에 처하게 됐다.

직원의 겸업, 회사의 고민은?

'N잡러' 열풍이 불면서 많은 근로자가 몰래 겸업을 한다. 이로 인해 회사는 크게 고민하고 있다.

대표 A. 정말로 답답한 상황이죠. 우리 직원들이 계속해서 '워라밸'을 지켜달라며 '저녁이 있는 삶'을 원한다고 해서 야근을 줄였습니다. 또한 주말에는 절대로 연장 근무를 하지 말라는 강력한 요청을 받아들여, 바쁜 시즌임에도 연장 근무를 요청하지 않았습니다. 그런데 최근에 몇몇 직원이 평일 저녁과 주말에도 부업을 한다는 사실을 알게 되었습니다.

직원들은 휴일과 저녁 시간에 다른 일을 하고, 피곤해진 상태로 회사에 와서는 업무가 많다며 불평하고 있습니다. 그러면서 워라밸을 지켜달라고 하다니요? 이런 상황이 지속된다면 회사의 분위기와 업무 효율성에 부정적 영향을 미칠 수 있습니다. 경영진으로서 이 문제를 어떻게 해결해야 할지 심각하게 고민 중입니다.

대표 B 많은 직원들이 부업을 하는 현상에 대해 처음에는 꽤 예민하게 반응했었습니다. 연말정산시 소득으로 잡히면 회사 인사팀에서 부업을 하고 있는지 알 수 있기 때문에 많은 직원이 현금 거래나 일용직처럼 별도로 소득세를 신고하는 방식을 선택하더군요. 이렇게 하면 회사 인사팀이 부업 사실을 파악하기 어려워지니까요. 심지어 몇몇은 자기 명의 대신 가족이나 친구의 계좌를 사용해서 돈을 받기도 합니다.

하지만 시간이 지나면서 이런 상황을 모두 잡아낼 수는 없다는 현실을 받아들이게 되었습니다. 이제는 그러려니 하고 넘어가는 편이에요. 사실상 모든 직원의 부업 활동을 완벽하게 통제하는 것은 불가능하니까요. 이런 부업이 회사 업무에 영향을 주지 않는 선에서 이루어진다면 크게 문제삼지 않으려고 합니다.

대표 C

요즘 부업을 문제 삼으면 직원들이 직업의 자유를 이유로 들며, 회사가 시대 흐름에 뒤떨어진다고 말합니다. 많은 사람들이 월급만으로는 생활이 어렵다고 하죠. 하지만 근로계약상 직원은 회사에 전속되어 일해야 합니다. 우리 회사도 내규에 따라 일정한 규제를 적용하려고 하는데, 직원들은 이에 대해 다르게 생각하는 것 같아요.

디자인 업계에서는 직원이 회사 업무보다 개인적인 겸업을 통해 자신의 창작 능력을 더욱 발휘하는 특별한 문제가 있다. 이들은 자신의 저작권을 활용해 독립적으로 프로젝트를 진행하고, 그 결과로 상당한 수익을 얻는다.

저작권 수입이 때때로 기존 연봉보다 높아질 수 있는데, 이는 디자이너의 재능이 시장에서 인정받고 있다는 뜻이다. 이런 성공을 경험한 디자이너는 회사를 떠나 자신의 사업을 하기로 결정할 수 있고, 이는 직업의 자유를 반영하는 것이므로 존중을 받을 수 있다.

그러나 이런 상황이 회사에 남은 다른 직원에게 상대적 소외감을 줄 수 있으며, 팀 내 불화와 업무 불안정성을 초래할 수 있다. 이는 회사 전체의 분위기와 생산성에 부정적인 영향을 미친다. 이 같은 문제에 직면한 경영진은 심각한 고민에 빠지며, 해결책을 찾기 위해 법적 조언을 구하기도 한다.

겸업금지약정, 과연 유효할까?

헌법재판소는 행정사법 헌법소원심판에서 모든 사람이 여러 직업을 동시에 가질 수 있는 '겸직의 자유'를 직업 선택의 자유로 보면서도, 겸직이 해당 업무의 공정성을 해칠 우려가 있을 때는 이를 제한할 수 있다고 보았다.[7]

기업에서 겸직을 제한하는 것과 관련해 법원은 일반적으로 회사가 직원의 겸직을 넓게 제한할 수 없다고 보고 있다.[8] 즉 직원의 겸직이 회사의 운영 질서나 업무 수행에 문제를 일으키지 않는 한 회사가 이를 금지할 법적 근거는 부족하다는 것이다.

그러나 겸업이 근로계약의 불성실한 이행을 초래하거나, 회사의 경영 질서를 해치거나, 기업의 대외적인 이미지를 손상시키는 경우를 예상해 취

업규칙에 '이중 취업 금지 규정'을 두는 경우, 그 효력은 법적으로 유효하게 인정될 수 있다.[9]

또한 직원이 회사와 경쟁하는 사업체를 운영하거나 경쟁업체에 취업하는 경우, 혹은 회사의 영업기밀을 이용하는 경우에도 회사의 사규에 따라 겸업과 경영을 동시에 금지할 수 있으며, 이는 법적으로 인정될 수 있다.

7 헌법재판소 1997. 4. 24. 선고 95헌마90 全員裁判部

8 서울행정법원 2001. 07. 24. 선고 2001구7465 판결

9 겸직금지 규정의 효력에 대한 행정해석. 2007. 8. 3. 근로기준팀 5759

포트폴리오 약정서

주식회사 _____(이하 "회사")와 _____(이하 "직원")은 업무상 저작물로서 【별첨 1】에서 특정된 "대상저작물(들)"에 관하여 "창작자"로서의 이력증명을 위한 특약을 다음과 같이 체결한다(이하 "본 특약"이라 하며, "회사"와 "창작자"를 통칭하여 "당사자들"이라 한다).

다 음

제1조 (목적)

"본 특약"은 "창작자"가 "회사"에 재직할 당시 창작에 기여한 "대상저작물(들)"에 관하여, "창작자"가 "본 특약"에서 정한 바에 따라 향후 포트폴리오로서 이력증명을 할 수 있도록 "회사"가 허락하며, 그에 따른 권리의무 관계를 명확하게 하는 것을 목적으로 한다.

제2조 (이용 허락의 방법)

① "창작자"는 "대상저작물(들)"의 창작에 있어서 기여하거나 담당한 역할을 사실로 적시하는 방식으로 포트폴리오로서 활용하여 이력증명을 할 수 있다.

② "창작자"는 제1항에서 적시한 사실을 증명하기 위하여 "회사"에게 경력증명서를 발급하여 줄 것을 요청할 수 있다.

③ "창작자"가 "대상저작물(들)"의 시각적 이미지 등을 포트폴리오로서 사용하고자 하는 경우, "회사"에게 사전에 서면으로 그 목적과 범위 및 사용의 방법에 대하여 허락을 구하여야 한다.

제3조 (회사의 확인 및 보증)

① "회사"는 "본 특약"을 체결할 적법한 권리가 있는 "대상저작물(들)"의 저작권자이다.

② 만일 "회사"가 "대상저작물(들)"을 제3자와 공동저작권 관계를 설정한 경우, "회사"가 "본 특약"에 따른 창작자의 이용 허락 요청사항에 관하여 다른 공

동저작권자인 제3자에게 고지하여 동의를 구하는 것은 별론으로 하더라도, "회사"는 "창작자"에게 제2조 제2항의 경력증명서를 발급하는 방법으로 "창작자"가 이력증명을 할 수 있게 협력할 수 있다.

제4조 ("창작자"의 확인 및 보증)

① "창작자"는 "본 특약"에 의해 이용 허락을 받은 바를 오로지 포트폴리오에 이용함으로써 이력을 증명하고자 하는 목적으로만 이용하여야 한다.

② "창작자"는 "대상저작물(들)"에 있어서 자신이 기여하거나 담당한 역할의 범위를 넘어서 기재하거나 "회사"에 재직한 다른 창작자가 창작한 것을 자신이 창작한 것처럼 기재하여서는 아니 된다.

③ 제2조 제3항에 따라서 "회사"가 허락한 목적과 범위 내에서 "대상저작물(들)"의 시각적 이미지 등을 포트폴리오로서 사용할 수 있다고 하더라도, 다음의 각 호를 준수하여야 한다.

　가. "창작자"는 "대상저작물(들)"이 "회사" 또는 "회사"와 제3자의 저작물이라는 점을 알리기 위하여 적법한 저작권자들 표시하거나 적법한 방법으로 출처 표시를 위한 노력을 하여야 한다.

　나. "창작자"는 "대상저작물(들)"이 적법한 저작권자들 전원의 서면(이메일 포함)에 의해 표시된 사전 동의 없이 그 시각적 이미지 등을 수정하거나 개작하지 않아야 한다.

④ "창작자"가 본 조 제1항, 제2항, 제3항의 각 호의 확인 및 보증의무를 위반할 경우, "회사"는 구체적 사실관계에 기초하여 "창작자"에게 금지청구 또는 수정요구를 할 수 있다.

제5조 (이용 허락의 대가 등)

"회사"는 "본 특약"에 따른 이용 허락의 대가를 무상으로 하며, "창작자"는 "본 특약"에 따른 이용 허락의 대가로 "회사"에 대한 긍정적 브랜드 가치와 평판이 형성될 수 있도록 협력한다.

제6조 (저작권의 변동 등)

① "회사"는 "대상저작물(들)"의 저작권을 더 이상 보유하고 있지 않을 경우, "창작자"에게는 오로지 제2조 제2항에 의한 경력증명서를 발급을 하는 방식으로만 "창작자"의 이력증명을 할 수 있다.

② "회사"가 자회사 신설, 합병, 분할 또는 사업을 양도하는 경우, "본 특약"을 승계한다는 특별한 사정이 있는 경우에만 신설된 회사, 존속회사, 분할회사, 양수회사 등에게 승계된 것으로 본다.

제7조 (특약의 변경)

"본 특약"의 내용을 변경할 경우에는 "회사"와 "창작자"의 서면에 의한 합의로 변경할 수 있으며, 그 합의에서 달리 정함이 없는 한 그 변경된 내용은 그 다음 날부터 효력을 가진다.

제8조 (특약의 해지)

① "당사자들"은 상대방이 "본 특약" 상 의무를 위반함으로써 서면(이메일 포함)으로 상당한 기간을 정하여 위반행위의 시정을 최고하였음에도 불구하고, 15일 이내에 위반행위가 시정되지 않는 경우 상대방에게 서면(이메일 포함)의 통지를 함으로써 즉시 "본 특약"의 전부 또는 일부를 해지할 수 있다.

② 본 조 제1항의 해지에도 불구하고, "창작자"는 제2조 제1항의 사실 자체는 적시할 수 있다. 다만 제4조 제1항과 제2항은 반드시 준수하여야 한다.

제9조 (손해배상의 예정)

"당사자들"이 "본 특약" 상 의무를 위반한 경우, 위반 당사자는 의무를 위반한 내용 당 금 500,000원을 상대방에게 지급하여야 한다.

제10조 (근로계약과의 관계)

"본 특약"은 "회사"와 "창작자"가 체결한 근로계약의 내용에 부속하여 효력을 갖는 것으로 보며, "본 특약"에 기재되지 않은 내용은 그 근로계약에 따라서 판단한다.

첨부문서

1. [별지 1] "창작자"의 업무상 저작물로서의 "대상저작물(들)"의 특정 1부

2020. ○○. ○○.

회사	사업체 명칭 기재	(인)
	대표자	
	주소	
	연락처	

창작자	성명	(인)
	생년월일	
	주소	
	연락처	

3부 디자이너와 클라이언트

이행 가능(obligatio ex promisso)
: 약속은 책임을 낳고, 이행으로
완성된다.

− '로마 계약법의 원칙' 중에서

4장. 디자인 공급계약

1. 디자인 공급계약이란?

용역과 서비스, 같지만 다르다

언어는 단순한 소통 수단을 넘어 사고와 행동, 계약의 구조와 관계에도 영향을 준다. 용역계약과 서비스 계약이라는 용어도 그렇다. '용역계약'에서의 클라이언트는 관리하고 지시하며 명확한 기대가 설정된 주체처럼 느껴진다. 반면 서비스 계약에서의 디자이너는 전문성에 기반해 해결책을 제공하는 역할이 강조된다.

용역계약의 본질은 한자 用(용)과 役(역)에서 잘 나타난다. 쓸 '용'과 부릴 '역'. 특정한 목적을 달성하기 위해 사람을 부려서 쓴다는 뜻이다. 여기서 役은 彳(조금 걸을 '척')자와 殳(몽둥이 '수')자가 결합된 문자인데, 고대 갑골문의 彳은 원래 亻(사람 '인')이었다. 즉 사람(亻)을 향하여 몽둥이(殳)를 든 손의 모습, 고대에 노예를 부린다는 뜻으로 만들어진 글자가 '역'이다.[1]

용역계약은 업무 수행의 효율성을 위한 엄격한 관리 감독을 가능하게 한다. 하지만 과도한 권위적 통제는 계약자의 창의성과 자율성을 제한할 수 있으며, 이는 권력 관계의 불균형을 초래하고 존중과 이해 부족으로 이어질 수 있다.

용역계약에서는 협상력이 강한 대기업의 불공정 행위에 대한 개선 요

[1] 네이버 한자사전, '役(역)'에 대한 해설 중 신동윤의 <한자로드(路)>에 대한 해설 참조.

구가 지속적으로 이어져왔다. 이러한 요구에 응답해 '하도급거래 공정화에 관한 법률(하도급법)'이 개정되었으며,[2] 공정거래위원회는 '하도급거래 공정화 지침'을 마련해 디자인 산업을 포함한 지식·정보성과물을 다루는 용역 계약의 범위를 분명히 정의했다. 이와 병행해 한국디자인진흥원은 불공정 계약과 피해 사례를 조사하고, 공정한 거래 환경을 조성하기 위한 여러 조치를 실시하고 있다.

현대 계약법의 기원 중 하나인 로마제국의 로카티오 콘두티오 오페리스(locatio conductio operis) 원칙은 의뢰인이 원하는 특정한 작업을 완전하게 수행해 결과물을 생산하는 것에 대한 대가를 받는 계약으로서[3] 오늘날의 서비스 계약과 비슷하다. 로마 시대부터 현재까지, 계약법은 상호 협상을 중시하며 민사적 이익을 조정하는 체계를 발전시켰다. 서비스 계약을 맺을 때 디자이너는 지시에 따르기만 하는 것이 아니라 전문가로서 문제에 대한 해결책을 제안하고 능동적으로 협상해 자신의 이익을 적극적으로 추구해야 한다. 이 과정은 클라이언트에게는 더 많은 선택지를 제공하고, 디자이너에게는 요구 사항을 충족할 방법을 탐색할 기회를 준다.

디자인 공급계약의 성격

디자인 공급계약이 '디자인의 완성'을 목적으로 한다면, 이는 도급계약과 비슷하게 볼 수 있다. 디자이너(수급인)는 작업을 완성해 클라이언트에게 제공해야 하며, 제공된 디자인에 하자가 발견되면 이를 수정하거나 보완하는 등 책임을 져야 한다.

[2] '용역위탁'이란 지식·정보성과물의 작성 또는 역무(役務)의 공급(이하 "용역"이라 한다)을 업으로 하는 사업자(이하 "용역업자"라 한다)가 그 업에 따른 용역수행행위의 전부 또는 일부를 다른 용역업자에게 위탁하는 것을 말한다(하도급법 제2조 제11항). 이 때 '문자·도형·기호의 결합 또는 문자·도형·기호와 색채의 결합으로 구성되는 성과물'은 지식·정보성과물에 포함된다(하도급법 제2조 제12항 제3호).

[3] Reinhard Zimmermann, *The Law of Obligations: Roman Foundations of the Civilian Tradition*, Oxford University Press, 1996, pp.398-394.

한편 클라이언트(도급인)는 디자이너에게 대가를 지불해야 한다. 만약 작업 결과가 만족스럽지 않다면 클라이언트는 계약을 해제할 권리가 있으며, 하자가 발생한 디자인에 대해 보수(補修, repairment)까지 청구할 수 있다. 이러한 권리와 의무의 배분은 민법 제664조부터 제674조까지에 정의된 도급계약의 특징과 매우 유사하다.

하지만 도급계약은 주로 건설과 건축 분야에 초점을 맞춰 발전했다. 즉 도급계약만으로는 디자인 분야의 계약 사항을 모두 포함하고 설명하는 데 한계가 있다. 따라서 계약 당사자들은 디자인 공급계약의 특별한 요구 사항과 조건을 개별적인 합의를 통해 맞춤 조정하고 해결해야 한다.

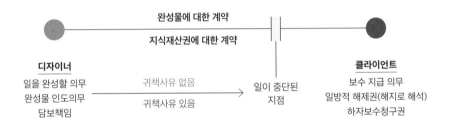

공급자의 전문성과 독립성

디자이너는 단순히 클라이언트의 지시에 따르는 것이 아니라, 자신의 전문성을 기반으로 독립적으로 판단해 업무를 한다. 가끔 '시키면 시키는 대로 해야 한다.'고 생각하는 냉소적인 디자이너나 강압적인 클라이언트가 있다. 그러나 근로계약과 같이 인적 지배나 종속성이 인정될 때에만 지시한 대로 따르는 것이 원칙이다. 디자인 공급계약에서는 공급자와 수요자는 어디까지나 대등한 지위에 있고, 공급자가 수요자의 지시를 따르는 것은 '과업 지시에 따른다.'는 약정 등 계약 조건에 근거한 것일 뿐이다. 이를 오해해서는 안 된다.

업무를 수행하면서 수요자의 의견을 경청하고 존중하는 것은 중요하지만, 수요자가 잘못된 결정을 내린다면 공급자는 결정을 따르기보다 올바른 방향을 제안해야 할 권리와 의무가 있다.

디자인 공급자와 수요자

공급자 1) 디자인 전문 기업

디자인 전문 기업은 서비스 제공을 넘어 전략적 비즈니스 파트너로 활약하며 시장 조사, 사용자 경험 분석, 경쟁사 연구 등 다양한 방법론을 통해 복잡한 문제에 대한 혁신적인 해결책을 제공한다. 대표적인 디자인 전문 기업들은 디자인 사고(design thinking)와 사용자 중심의 디자인 접근법을 바탕으로 혁신적인 디자인을 제안함으로써 클라이언트 기업이 시장에서 성공할 수 있도록 돕는다.

공급자 2) 디자인 스튜디오

디자인 스튜디오는 창의적인 다지인 서비스를 제공하는 소규모에서 중규모의 사업자다. 보통 특정 영역(그래픽 디자인, 제품 디자인, 인테리어디자인 등)에 전문성을 갖추고 있으며 대개 개별적인 스타일이나 철학이 있다. 소규모의 팀으로 구성돼 대형 디자인 회사에 비해 프로젝트를 유연하게 대응할 수 있다.

공급자 3) 프리랜서 디자이너

프리랜서 디자이너는 특정 기업이나 스튜디오에 소속되지 않고 독립적으로 활동한다. 보통 사업자등록을 하지만 그렇지 않은 경우도 있다. 일정과 프로젝트를 스스로 관리하고 프로젝트로 인한 수익을 분배할 필요가 없다는 장점이 있지만, 작업 과정에서 발생하는 모든 문제에 대해 혼자 책임을 져야한다. 따라서 프리랜서는 리스크 관리에 더 많은 주의를 기울여야 한다.

수요자 1) 민간 수요자

민간 영역의 수요자는 그 규모와 거래 방식에 따라 다양하다. 대기업과의 거래에서는 해당 기업의 정책과 절차를 사전에 파악하고 발주 지침과 계약 시스템에 맞춰 협력하는 것이 중요하다. 반면 중소기업이나 개인 수요자는 이러한 시스템이 갖추어져 있지 않을 가능성이 높기 때문에 디자인 회사가 주

도적으로 거래 조건을 조율해야 한다.

디자인 공급자는 견적서, 계약서, 업무의 세부 내용, 업무 진행표 등을 사전에 준비하는 것이 좋다. 가능하면 표준적인 업무 모델을 설정하고, 이에 맞는 기본 방침과 정책을 정리해 일련의 과정을 문서화하는 것이 바람직하다. 한국디자인진흥원의 표준계약서 및 산업디자인개발의 대가기준과 같은 자료를 활용할 수 있다.

협상 가능성이 있는 클라이언트는 위와 같은 가이드를 활용해 능동적인 계약을 할 수 있다. 대기업의 경우 내부 기준이 있어 적극적인 협상은 어려울 수 있지만, 미리 마련한 자체적인 방침과 비교해 장단점을 분석하고 독소조항을 발견하는 것이 바람직하다.

수요자 2) 공공 수요자

공공 분야의 수요자는 국가나 지자체, 공공기관 등이 있다. 이들은 법령상 정해진 기준에 따라 공급을 수행해야 하기 때문에 협상이 제한적이다. 이때는 제시된 조건을 준수하며 조건 내에서 최대의 효율성을 추구하는 업무를 설계하는 것이 바람직하다.

공공 분야의 공급계약을 체결할 때에는 반드시 국가를 당사자로 하는 계약에 관한 법률(약칭: 국가계약법), 지방자치단체를 당사자로 하는 계약에 관한 법률(약칭: 지방계약법), 공공기관의 운영에 관한 법률(약칭: 공공기관운영법)」 및 기타 관련 법률과 그에 따른 하위법령을 엄격히 준수해야 한다. 공공 분야 계약은 공정성을 위한 입찰 경쟁이 원칙이며, 가격 등 중요 조건에 대해 정해진 규정에 따라 다수의 업체와 경쟁해야 한다. 계약담당자는 임의로 어느 업체에게 일을 주는 것이 금지된다.

다만 금액이 적거나 긴급한 상황이거나 입찰이 실패한 경우와 같은 예외적인 상황에서는 수의계약이 가능하다. 수의계약은 계약 담당자가 특정한 업체와 직접 계약을 체결하는 것을 의미한다. 이때 일정 금액 이하의 일은 계약서를 생략하고 과업지시서만 발행하기도 한다. 또한 공공성 유지를 위해 여성기업지원에 관한 법률(약칭: 여성기업법)이나 장애인기업활동촉진법(약칭: 장애인기업법)에 따라 여성기업이나 장애인기업을 우대한다.

2. 디자인의 완성과 대가 금액 지급

다른 것으로 대체할 수 없는

한 디자이너가 가방을 만들어 시장에 판매하기로 결정했다고 하자. 이 가방은 대량 생산되거나 한정판으로 생산할 수 있다. 즉 누구나 구매할 수 있고, 필요하면 교환 가능한 대체물(代替物)이다. 법적으로 이 가방을 사고 판매하는 것은 일반적인 상품 거래인 매매 계약에 따라 이루어진다. 이는 당사자들 간에 물품 교환을 기반으로 하며, 가방에 하자가 있을 시 다른 가방으로 교환이 가능하다.

다른 예를 들어보자. '나'는 시장에 있는 기성 제품이 아닌 자신만의 특별한 가방을 원해 J 디자이너를 선택했다. J가 만든 가방은 '나'만을 위한 특별한 제품이다. 즉 이 가방은 '나'의 요구에 따라 만들어진 부대체물(不代替物)이다. 법적으로는 디자이너가 완성한 가방과 완성 행위가 다른 것으로 대체될 수 없다는 측면에서 민법상 전형계약이 아닌 일의 완성을 목적으로 하는 도급계약으로 이해할 수 있다.

이를 다시 용역형과 서비스형으로 비교하면, 용역계약은 '나'의 요구에 따라 가방을 제작하는 일을 중점으로 한다. 한편 서비스 계약은 제품 제공뿐만 아니라 '나'의 요구와 목표를 충족하기 위한 컨설팅, 제안서 작성, 피드백 등이 포함된다.

무엇을 완성하기로 하였나?

디자인 공급계약에서 무엇을 완성할 것인지를 명확히 하는 것은 중요하다. 완성물을 구체적으로 명시할수록 업무가 원활하고 분쟁 가능성이 줄어든다. 이를 위해서는 당사자 간의 상세한 의사소통이 필요하다. 미래의 결과물을 예측하기 어려우므로 계약을 체결할 때 완성물에 대한 구체적인 기대치와 내용에 대해 협의해야 한다.

[Case study] 클라이언트의 요구 조건 파악과 협의 예시

K사는 서울 중심가에 전문직 손님을 위한 예약제 프라이빗 카페를 새로 열기로
하고 한 인테리어디자인 회사와 미팅을 했다.

K사
(수요자)

인테리어가 아늑하고 고급스러우면 좋겠습니다. 창가 경치를
즐기며 휴식을 취할 수 있는 공간을 만들고 싶습니다. 영업은
하루에 두 번으로 나눠서 오전 9시부터 오후 5시까지는 서재와
명상 공간을 제공하고, 오후 6시부터는 야경을 감상하며 가벼운
음악과 조용한 대화를 즐길 수 있는 분위기를 만들고 싶습니다.

인테리어 회사는 클라이언트의 주요 요구 사항, 일 기간, 공간 크기, 기본 기획안의
제공 및 수량, 업무 진행 과정 등을 기록한다.

인테리어
회사
(공급자)

요청하신 분위기를 콘셉트로 하겠습니다. 디자인 기간을 고려하면
약 6주 정도가 필요할 것으로 예상합니다. 현장 조사와 도면
분석을 하고 기획안 2개를 제안하겠습니다. 선택된 방향으로
레이아웃 구성과 3D 모델 작업을 합니다. 3D는 피드백을 받고
최대 2회까지 수정할 수 있습니다. 수정이 완료되면 도면 작업과
시공을 합니다.

K사는 시공을 별도로 알아보기보단 인테리어 회사와 한 번에 계약하고 싶어한다.
인테리어 회사는 경험에 비추어 묶어서 계약하기보단 별도로 계약하는 것이
좋겠다고 한다.

K사
(수요자)

디자인과 시공을 합쳐서 계약하고 싶습니다. 견적이 얼마나
나올까요?

인테리어
회사
(공급자)

디자인 견적은 기간과 공간의 성격을 고려해 견적서를 발행해
드리겠습니다. 다만 시공은 디자인이 확정되어 어떤 재료를
얼마나 쓸지, 인력은 어떻게 투입할 것인지 정해야 결정할 수
있습니다. 지금은 시공 견적서를 내기 어려우니 디자인 계약을
먼저 하고 시공 계약은 좀 더 협의하시죠.

K사와 인테리어디자인 회사는 구두 회의를 했기 때문에 합의된 내용을 문서로 정리해야 한다. 회의 시에는 중요 안건을 기록할 표준화된 양식을 비롯해 기본적인 견적서와 계약서 양식을 준비하면 편리하다.

일의 완성에 대한 주장과 증명책임

작업의 완성과 증명의 책임은 공급자에게 있다. 따라서 공급자는 작업 단계를 명확히 이해하고 이를 체계적으로 기록해야 한다. 업무가 완료될 때마다 진행 상황을 나타내는 진척표를 수요자에게 제공함으로써 수요자가 프로젝트 상태를 정확히 파악할 수 있도록 해야 한다.

업무상 소통과 기록을 위한 매체

업무 소통과 기록 관리를 위한 매체를 선택할 때는 세 가지를 고려해야 한다. 첫째, 발송과 수신 시간을 명확히 기록해 계약 이행과 변경 사항을 추적할 수 있어야 한다. 둘째, 기록을 안전하게 보존하며 투명성과 신뢰성을 유지하고 법적 요구 사항을 충족해야 한다. 셋째, 사용이 쉽고 익숙해야 한다. 이메일은 이 기준을 충족하는 가장 합리적인 선택이다.

계약서에서 이메일로 소통하기로 정했는데, 클라이언트가 주로 전화나 메신저로 연락할 때가 있다. 전화를 받으면 작업이 끊기고 바로 대응해야 하는 불편함 때문에 클라이언트에게 다시 이메일 사용을 요청하면 클라이언트가 편의성을 이유로 문제를 제기하기도 한다.

즉 클라이언트 성향에 따라 이메일이나 문서화에 익숙하지 않은 경우가 있다. 이때는 개인용과 업무용 연락처를 구분하고, 업무용 연락처만 공유하는 것이 좋다. 전화는 반드시 바로 받을 필요가 없다. 통화 시간을 정해 미리 약속을 잡고, 다른 업무에 집중이 필요한 경우 '방해 금지 모드'를 활용해도 된다.

통화 전 주제와 안건을 명확히 메모하고, 대화를 효율적으로 진행해 보자. 불확실한 내용은 유보하고 확실한 내용만 답변하며, 통화 후에는 이메일로 내용과 업무 진행 상황을 정리해 기록하는 것이 중요하다. 이런 방법으로 클라이언트와의 소통을 개선하고 스트레스를 줄일 수 있다.

완성된 디자인을 언제 제공해야 할까?

완성된 디자인을 제공하는 시점은 계약으로 어떻게 정하는지에 달렸다. 일반적으로 디자인 작업 완료 후에 작업물을 먼저 제공하고 잔금을 지급하는 방식으로 계약한다. 클라이언트의 지급 능력이 불투명하다면 계약에서 대금을 먼저 지급하도록 보장하는 조항을 넣어야 한다.

그런데 계약을 할 때는 클라이언트의 지급 능력에 문제가 없어 보였지만 디자인 완성 시점에 지급 능력이 불확실해졌다면 어떻게 해야 할까? 공급자가 먼저 디자인 결과물을 제공하는 선이행이 의무로 정해져 있다면 디자인을 먼저 제공한 후 수요자의 미지급 문제는 법적으로 해결해야 한다. 계약이 동시이행 의무로 명시되어 있다면, 다시 말해 디자인 결과물 제공과 대가 지급이 동시에 이루어져야 하는데 대가 지급이 불확실하다면 공급자는 민법 제536조에서 언급된 '동시이행의항변권'이나 '불안의 항변권'을 행사할 수 있다.

수요자의 검수 의무

검수(檢收, inspection)는 계약의 핵심 단계로서, 공급자로부터 받은 제품이나 서비스를 계약 기준에 부합하는지 수요자가 확인하는 과정이다. 이는 계약의 일치 여부를 파악함으로써 분쟁을 미연에 방지하는 역할을 한다.

공급자는 검수 결과에 따라 대금 지급을 청구하거나, 하자가 발견된 경우 이를 보완하여 수정해야 한다. 이는 제품이나 서비스의 질적 개선을 가능하게 하여 공급자의 신뢰성을 높일 수 있다.

검수는 계약 문서에 명시된 기한 내에 완료되어야 한다. 수요자가 이 기간 내에 피드백을 제공하지 않으면 검수가 자동으로 완료된 것으로 간주하며, 이는 공급자에게 계약의 다음 단계로 넘어갈 수 있는 권리를 부여할 수도 있다.

대가 금액 지급 방법

디자인 결과물이 완성되고 검수까지 마무리되면 수요자는 공급자에게 약속된 대가 금액을 지급해야 한다.

① 일시불 지급: 수요자는 계약서에 명시된 총 금액을 한 번에 지급한다. 이는 일반적으로 작은 규모의 프로젝트나 단기 프로젝트에 적합하다.

② 분할 지급: 프로젝트의 규모가 크거나 진행 기간이 길다면 금액을 여러 차례에 걸쳐 분할해 지급할 수 있다. 보통 각 단계별 또는 특정 시점에 지급하는 방식으로 이루어진다. 예를 들어 디자인 초안 완성 시 30%, 중간 점검 시 30%, 최종 검수 완료 후 40% 등으로 나누어 지급할 수 있다.

③ 성과 기반 지급: 프로젝트의 특정 목표나 성과가 달성되었을 때 지급한다. 예를 들어 특정 사용자 수에 이르거나 판매 목표를 달성했을 때 성과에 따라 지급한다.

지식재산권 대가 금액

디자인 공급계약을 체결할 때는 디자인 결과물과 디자인 지식재산권을 명확히 구분해야 한다. 디자인 결과물은 계약상 제공해야 하는 핵심 내용이지만 지식재산권은 추가적인 동의 없이는 자동으로 이전되지 않는다.

예를 들어 프랜차이즈 레스토랑 본점에서 인테리어 디자인을 계약하면서 아무런 지식재산권 약정을 하지 않았다면 본점에서는 그 인테리어를 쓸 수 있지만, 다른 지점은 디자인 업체와 별도의 저작권 이용 또는 양도에 관한 계약을 체결해야 한다.

무조건 '모든 지식재산권은 수요자에게 귀속된다.'고 하면 공급자에게 불리하다. 물론 매절 계약도 있으나, 여기에도 타당한 이유에 따른 협상이 필요하다. 저작재산권은 포괄적으로 양도할 수 있으나, 특약이 없는 한 2차적저작물작성권은 양도되지 않는 것으로 추정한다(저작권법 제45조 제2항). 저작인격권은 일신에 전속하는 권리로 수요자에게 넘어갈 수 없다. 또한 디자인권과 상표권의 경우, 권리가 발생하려면 특허청에 등록해야 한다. 등록하지 않았다면 수요자는 권리가 있다고 착각할 뿐 적법하게 얻었다고 할 수 없다.

특히 디자인권은 창작자(자연인)에게 '디자인 등록을 받을 수 있는 권

리'가 발생하며(디자인보호법 제3조 제1항 본문), 창작자의 동의 없이 수요자가 무단으로 등록할 수 없다. 만약 심사과정에서 창작자의 동의가 없었던 점이 발견되었다면, 심사관은 반드시 등록 거절 결정을 해야 한다(디자인보호법 제62조 제1항 제1호). 설령 심사관이 이를 발견하지 못해 디자인 등록이 되었더라도 사후적으로 무효심판의 대상이 된다(디자인보호법 제121조 제1항 제1호).

디자인권을 취득하는 방법은 두 가지가 있다. 첫째는 공급자가 디자인권을 등록한 후 이를 수요자에게 양도하는 것이다. 그런데 이 과정은 시간과 비용이 많이 들며, 최종적으로 디자인권이 수요자에게 귀속되므로 비효율적이다.

둘째는 수요자가 직접 등록하는 것이다. 이때 수요자는 공급자로부터 '디자인 등록을 받을 수 있는 권리'를 합법적으로 양도받고 비용을 지불해야 한다. 공급자가 개인이라면 권리 승계가 바로 가능하고, 법인이라면 먼저 개인 창작자로부터 승계받은 후 수요자에게 양도해야 한다.

법적으로 디자인 결과물에 대한 대가 금액과 지식재산권에 대한 대가 금액은 별도로 취급하는 것이 원칙이지만, 효율성을 고려해 합산할 경우 다음과 같이 두 가지 방식으로 접근할 수 있다.

① 매절 계약: 매절 계약을 체결하면 수요자는 디자인 결과물의 지식재산권을 완전히 구매한다.
 » 일괄 지급: 디자인 작업과 지식재산권을 포함해 전체 가격을 한 번에 지급하는 방식이다. 이때 총액은 작업 비용과 지식재산권 가치를 합산하여 산정된다.
 » 지식재산권 프리미엄 설정: 디자인 결과물의 가격 외에 지식재산권을 양도하는 데 따른 추가 비용을 산정하고, 이를 디자인 결과물 가격에 추가하는 방식이다. 프리미엄은 지식재산권의 가치에 따라 달리 설정하며 일시금, 분할금, 성과기반 지급 등의 방식으로 지급할 수 있다.
② 별도 계약: 매절이 아닌 경우 지식재산권은 다양한 요소를 고려해

별도 계약을 해야 한다.

- » 사용 범위와 기간: 지식재산권의 사용 범위(국내, 글로벌 등)와 기간(한시적, 영구 등)에 따라 가격을 산정한다.
- » 목적: 상업적, 교육적 활용 등 지식재산권의 사용 목적에 따라 가격이 달라진다.
- » 이용 허락: 이용 허락의 기간, 범위, 주요 조건, 독점과 비독점 여부를 고려해 가격을 산정한다.
- » 양도: 양도 기간, 범위, 주요 조건과 2차적저작물작성권의 포함 여부에 따라 가격을 산정한다.

3. 디자인의 하자보수와 손해배상

하자란 무엇인가?

디자인에서 하자란 무엇일까? 어떤 수요자는 자신의 마음에 들지 않는다고 하자를 주장하고, 이전의 모든 작업을 무시한 채 이미 지급한 착수금까지 반환을 요구하는 터무니없는 경우도 있다. 그러나 하자는 수요자의 개인적인 불만족을 넘어서 객관적으로 정의되어야 한다.

하자(瑕疵, defect)는 원래 건축이나 건설에서 사용되는 용어지만, 디자인에도 이를 적용한다. 하자는 수요자와의 계약 내용과 다르게 디자인되거나 구조적, 기능적 결함이 있을 때, 또는 일반적으로 요구되는 품질 기준을 충족하지 못하는 것을 의미한다. 만약 디자인 결과물이 객관적으로 기대되는 특성이나 성능을 갖추지 못했거나, 당사자 간에 약속한 특성을 결여했다면 공급자는 수요자에게 담보책임을 지게 된다.[4] 이는 디자인 공급자가 문제를 해결하거나 적절한 보상을 제공해야 함을 의미한다.

특수한 품질이나 성능을 갖추고 있지 않아서 하자가 있다고 인정하기 위해서는 디자인 수요자가 공급자에게 그와 같은 디자인의 제공을 요청하고 공급자가 그에 따른 디자인을 제공할 것을 명시적이거나 묵시적으로 보증한 사실이 입증되어야 할 것이다.[5]

수요자의 하자보수청구권과 손해배상청구권

완성된 디자인 또는 완성 전 성취된 부분에 하자가 있다면 수요자는 공급자에게 상당한 기간을 정하여 그 하자를 보수해 달라고 청구할 수 있지만, 하자가 중요하지 않은데도 과다한 비용이 소요할 때는 그렇지 않다(민법 제667조 제1항).

공급자의 하자담보책임은 법적으로 무과실 책임으로 규정된다.[6] 이는 공급자에게 과실이 없어도 제품에 하자가 발생할 경우 원칙적으로 책임을 지게 된다는 의미다. 그러나 이 책임은 민법의 공평의 원칙에 따라 다뤄지기 때문에 하자의 발생 또는 그 확대에 고객의 과실이 관련되어 있으면 이를 고려할 수 있다.[7]

제품에 하자가 있어 손해가 발생했다면 수요자는 공급자에게 손해배상을 청구할 수 있다(민법 제667조 제2항). 그러나 이를 위해서는 자신의 의무, 즉 대가 금액(보수)의 지급을 완료해야 한다. 수요자가 이 의무를 이행하지 않으면, 공급자는 '동시이행의항변권'을 행사할 수 있다(민법 제667조 제3항, 제536조).

어떤 수요자는 하자가 있다는 추측만으로 잔금을 지급하지 않고 손해배상까지 요구하기도 한다. 하지만 법적으로 대가 금액 지급 의무와 손해배상청구권은 별개이다. 디자인이 완성되면 대가 금액을 지급해야 하고, 하자가 실제로 존재하는지는 객관적으로 입증한 후 손해배상을 청구할 수 있다. 만약 손해배상 채권과 대가 금액 청구권 사이의 법적 상계 요건이 충족된다면 이를 상계 처리를 할 수 있다.

4 대법원 2000. 1. 18. 선고 98다18506 판결 : 매매계약에 대한 판결로서, 도급계약에 준용하는 취지에서 판례의 내용을 각색하여 작성하였다(민법 제567조 참조).

5 대법원 2000. 4. 12. 선고 2000다17834 판결 : 매매계약에 대한 판결로서, 도급계약에 준용하는 취지에서 판례의 내용을 각색하여 작성하였다(민법 제567조 참조).

6 대법원 1990. 3. 9. 선고 88다카31866 판결

7 대법원 2004. 8. 20. 선고 2001다70337 판결

수요자의 해제권

디자인에 하자가 발생해 계약의 목적을 달성할 수 없다면 수요자는 계약을 해제할 수 있다(민법 제668조 제1항). 계약 해제는 계약의 효력을 소급적으로 없애는 것을 의미하며, 이 경우 각 당사자는 상대방에 대해 원상회복의무를 이행해야 한다(민법 제548조 제1항). 이는 제3자의 권리에 영향을 주지 않는다(민법 제548조 제1항 단서).

원상회복 효과에 따라 상대방으로부터 받은 물건이 있을 경우 그것을 반환해야 하며, 받은 것이 전자 파일과 같은 무형 자산이라면 해당 파일을 삭제하거나 폐기하는 절차를 진행해야 한다. 금전을 받았다면 받은 날부터 이자를 더해 지급해야 한다(민법 제548조 제2항).

수요자는 단순히 하자가 있다고 주장하는 것이 아니라 객관적으로 하자가 맞는지 증명해야 한다. 공급자와 수요자 사이에서 이 부분에 대한 의견이 갈릴 수 있다. 따라서 법적 원칙을 적용하기 전에 계약에서 무엇을 하자로 볼 것인지 명확하게 정의하는 과정이 필요하다.

한편 민법 제668조의 해제권은 법정 해제권이다. 공급계약이 도급형 계약이 아니라면 적용될 여지가 없다. 실무상 디자인 공급계약의 성격이 다양하게 해석될 수 있다는 점에서 약정해제권 또는 약정해지권을 별도로 정할 수도 있다. 참고로 해제권은 '소급효(遡及效)', 즉 과거로 소급해 애당초부터 이 계약이 없었던 것으로 하는 효력이 있다. 반면 해지권은 '장래효(將來效)', 즉 해지 시점 이전까지는 유효하지만 해지 시점 이후부터 계약의 효력을 소멸시킨다.

수요자의 완성 전 임의해제권

"디자인이 마음에 들지 않는다." 현실에서 계약이 깨지는 주된 이유 중 하나다. 공급자가 얼마나 성실하게 해왔는지와 관계없이 수요자가 마음에 들지 않는다고 계약을 중단하겠다는 경우가 흔하다. 때로는 수요자가 계약금을 지불하지 않고 버티거나 다른 업체를 찾으면서 비용이 발생했다는 이유로 수행한 모든 작업을 무시하고 착수금까지 반환하라고 요구하기도 한다.

공급자로서는 공급계약을 수주한 후 전념해 작업하고 있는데 갑자기

수요자가 계약 중단을 통보하면 당황스러울 수밖에 없다. 그런데 안타까운 일이지만 디자인 공급계약이 도급계약의 성격이라면 수요자는 언제든 계약을 해제할 권리가 있다. 도급계약은 수요자의 의사에 따라 일의 완성을 목적으로 하며, 수요자의 의사에 반해 계약을 유지할 필요는 없기 때문이다.

예를 들어 한 수요자가 콘텐츠 개발을 위해 로고를 의뢰했는데 해당 프로젝트가 취소되었다면 공급자는 더는 로고를 개발할 필요가 없다. 프로젝트가 계속된다 하더라도 수요자가 공급자가 개발한 로고가 마음에 들지 않고 개선 가능성이 없다고 판단하면, 수요자는 그 로고를 받지 않기로 결정할 수 있다. 민법은 공급자에게 아무런 잘못이 없어도 수요자가 마음대로 계약을 해제할 수 있도록 허용한다. 이것은 민법 제673조에서 규정한 수요자의 임의해제권이다. 해제라는 용어를 사용하지만, 이는 실질적으로 수요자가 공급자에게 일한 부분에 대해 어느 정도 손해배상을 하겠다는 의미를 포함하므로 '해지'로 이해해도 적절할 것이다.

그러나 이러한 해제가 공급자에게 부당한 손해를 초래해서는 안 된다. 즉 수요자는 공급자가 작업을 완성하기 전이라도 적절한 손해배상을 조건으로 해서 임의해제권을 행사할 수 있다. 이는 임의해제권을 행사할 때 반드시 고려해야 할 핵심 사항이다. 따라서 공급자는 공급계약을 체결할 때, 계약이 안전하게 이행될 것이라고 기대하기보다는 수요자의 의사에 따라 중도에 해제될 수 있다는 점을 고려하고, 이를 대비하는 것이 바람직하다. 다시 말해 계약이 중도에 해제된다면 수요자로부터 받아야 할 손해배상금을 어떻게 산정할지를 대비해야 한다.

물론 공급자와 수요자가 서로 우호적인 관계에서 합의하여 해지하고 일정 합의금을 받고 계약을 종료할 수도 있다. 그러나 항상 관계가 좋을 수만은 없다. 따라서 계약서에서 이러한 문제를 어떻게 처리할지에 대해 명확하게 기재하는 것이 적절하다. 가장 합리적인 방식은 수요자가 임의로 해지하더라도 공급자가 그동안 수행한 만큼의 기성고를 산정하는 것이다. 기성고는 건설 분야의 도급계약에서 공사 진행 정도에 따라 공사비를 책정하는 것으로, 디자인 공급계약에서 이 개념을 차용해 해석하는 기준을 마련하기를 바란다. 계약 중도 해지에 대비한 기성고 산정 노하우는 다음과 같다.

① 명시: 계약 체결 전 단계부터 기성고의 계산 방식과 중도해지에 대비한 보상 기준을 마련해 계약서에 명시해야 한다.

② 기록: 공급자는 작업을 시작할 때부터 모든 단계에서의 진행 상황을 문서화해야 한다. 이 기록은 계약 해제시 수행된 작업의 범위와 진척도를 증명하는 데 중요한 증거가 된다.

③ 진행률 산정: 공급자는 각 작업 단계의 완료에 따라 진행률을 평가한 다음 수요자에게 알려야 한다. 예를 들어 디자인의 초기 콘셉트 개발, 중간 디자인 수정, 최종 제출물 준비 등 각 단계에서 수요자가 승인하였을 때 진행률을 고지하는 것이다.

④ 금액 산정 기준 마련: 단계별로 비용을 할당하고 이를 계약서에 명시한다. 예를 들어 프로젝트 전체 예산의 30%가 디자인 초안에, 50%가 중간 수정에, 나머지 20%가 최종 제출에 할당될 수 있다.

클라이언트 때문에 하자가 발생한 경우

수요자가 제공한 재료나 무리한 지시로 인해 하자가 발생했다면 공급자는 하자담보책임을 지지 않는다(민법 제669조 전문).

그러나 수요자가 제공한 재료나 지시가 부적절하다는 것을 알고 있으면서도 공급자가 이를 고지하지 않았다면 공급자는 하자담보책임을 져야 하고 수요자는 계약을 해제할 수 있다(민법 제669조 후문). 그러므로 공급자는 수요자가 제공한 재료의 성질이나 지시 내용을 철저히 검토하고 문제가 있다고 판단되면 공식적인 소통 수단을 통해 적절히 고지해야 한다.

공급자는 디자인 업무에서의 전문성을 바탕으로 적절한 판단과 책임을 가지고 일해야 하며, 수요자의 부적절한 요구에 대해서는 계약을 통해 일정 수준의 거부권을 확보해야 한다. 공급자는 일반적으로 수요자보다 디자인 업무에 대한 전문성이 높기 때문에 단순히 수요자의 지시를 따랐다는 이유만으로 책임을 피하기 어렵다.

브랜딩
디자이너

한번은 클라이언트사가 해외 유명 업체의 최신 룩북을 가지고 와서 "이 스타일로 해주세요."라고 요청했죠. 클라이언트는 자신의 의사를 명확하게 요청했다고 생각할 수도 있겠지만, 저희로서는 그 유명한 스타일을 그대로 하면 논란이 될 가능성이 높다고 봤어요. 그래서 고민 끝에 "그 룩북을 그대로 따르면 모방 논란이 일어날 수 있습니다. 스타일을 참고하되, 저희만의 방식으로 디자인하겠습니다."라고 했죠. 그런데 클라이언트는 "논란이 생기면 안 되죠. 그런 문제를 잘 피해서 작업하라고 디자인 전문가에게 맡기는 거 아니겠어요?"라고 하더라고요.

이 디자이너가 클라이언트의 요청대로 업무를 수행한다면 모방이나 표절 시비에 휘말릴 위험이 있다. 그런데 디자이너가 클라이언트의 요구를 거절한다면 클라이언트는 디자이너의 디자인 서비스에 하자가 있다고 주장하고, 하자로 인한 손해를 이유로 금전적 배상을 청구할 수 있다.

민법 제669조에 따르면, 디자이너는 클라이언트의 지시가 부적당하다고 인지할 경우 이를 반드시 고지해야 한다. 그래야 법적책임 발생의 가능성을 줄일 수 있다. 가급적 구체적인 문서로 그 내용과 근거를 기록하는 것이 바람직하며, 디자이너는 대안을 제시할 수도 있다.

만약 디자이너가 적절히 고지했음에도 클라이언트가 고집을 부리며 특정 회사의 스타일을 따라하도록 요구한다면, 법률 상담을 통해 대처 방안을 모색하는 것이 좋다. 계약에 면책 조항을 포함시킬 수도 있으나, 실제로 상대방이 이를 받아들일 가능성은 낮다.

언제까지 하자담보책임을 져야 할까?

하자가 몇 년 후에 발견될 수도 있지만 너무 오랫동안 하자담보책임을 인정하면 법률관계가 불안정해질 수 있다. 이를 방지하기 위해 민법은 하자담보책임을 행사할 수 있는 기간을 제한하며, 이를 '제척기간'이라고 한다.

도급형 공급계약은 하자의 보수, 손해배상의 청구 및 계약의 해제는 목적물을 인도받은 날로부터 1년 이내에 해야 한다고 정하고 있다(민법 제

670조 제1항). 인도가 필요 없다면 일의 종료한 날로부터 1년 이내에 조치를 취해야 한다(민법 제670조 제2항).

민법에서는 "인도받은 날" 또는 "일의 종료한 날"부터 제척기간을 계산한다. 하지만 이는 적절하지 않을 수 있다. 수요자가 작업물을 검수하고 승인한 날을 시작으로 보는 것이 더 합리적이다.[8] 제척기간은 민법에 의해 정해진 기간이므로 마음대로 연장하거나 단축할 수 없다.

그런데 건설이나 건축 분야에서 발전한 도급계약을 디자인 공급계약에 그대로 적용하는 것은 적절하지 않을 수도 있다. 따라서 디자인 분야의 성격을 고려해 계약을 비전형 계약으로 하여 별도의 애프터서비스 약정을 체결할 수도 있다. 예를 들어서 시각디자인 분야에서는 판형 기준으로 담보책임이 적용될 수 있게 하고, 감리 과정을 보다 세밀하게 체크할 수 있다. 또는 제품 디자인에서는 일정 기간 내 무상 수리를 약속하는 보증기간을 설정할 수 있다. 인테리어디자인 분야는 시공이 완료되면 디자인 수정이 어렵기 때문에, 시공 전에 디자인 감리를 철저히 하고 모든 가능한 하자를 점검하는 것이 중요하다. 시공 후 발생하는 하자에 대해서는 그 원인이 디자인에 있는지, 아니면 시공의 문제인지를 명확히 판단해야 한다.

증명책임

하자담보책임 소송에서 가장 중요한 문제는 '하자를 증명'하는 것이다. 단순히 수요자가 하자를 주장하는 것만으로는 부족하며, 실제 하자가 있는지를 입증해야 한다. 따라서 하자를 다루는 소송은 대부분 감정 절차가 필요하다.

문제는 감정에 상당한 비용이 들고, 디자인 분야의 전문 감정위원을 찾기 어렵다는 점이다. 때로는 감정위원의 자격이 적절한지, 감정보고서의 내용이 믿을만한 것인지에 대해서도 법적으로 다투게 될 수도 있다. 가장 바람직한 예방책은 무엇을 하자로 볼 것인지를 계약서에 명시하는 것이다. 이렇게 하면 불필요한 법적 분쟁을 사전에 방지할 수 있다.

8 대법원 1994. 12. 22. 선고 93다60632,93다60649(반소) 판결

5장. 디자인 공급계약의 견적서

1. 디자인 대가기준 산정

견적서를 잘 쓰는 업체가 일도 잘 한다

견적서는 클라이언트에게 처음으로 보여주는 문건이다. 계약에 관한 경험도 디자인의 대상이라고 할 때, 견적서의 내용과 형식에 관한 노하우도 경쟁력이다.

견적서의 결정적인 요소는 대가 금액이다. 이는 공급자가 수요자에게 제공할 서비스의 가격을 의미한다. 수요자가 시장 가격을 정확히 알지 못하는 경우가 많으므로 공급자가 적절한 가격을 제안하는 것이 중요하다. 가격이 지나치게 낮으면 공급자의 노력이 저평가될 수 있고, 너무 높으면 수요자가 속았다고 느낄 우려가 있다.

가끔 대가 금액이 터무니없이 낮은 금액, 혹은 높은 금액으로 설정된 케이스를 보고 왜 그렇게 됐는지 물으면 "예전에 그랬기 때문에"라는 답이 돌아오기도 한다. 최종적으로는 우수한 디자인을 얻는 것이 목표겠지만, 결과물만큼 중요한 것이 대가 금액이다. 대가 금액에 대한 합의가 있어야 양측 모두 불만이 없고, 디자인 작업에 집중할 수 있다.

클라이언트 보통 기존에 지불했던 금액을 기준으로 대충 얼마나 될지 예상해요. 하지만 바로 가격을 말하진 않아요. 디자인 업체가 얼마를 부를지 봐야 하니까요. 디자인 업체마다 기준이 달라서 유명 디자이너가 있는 스튜디오라 해도 가격이 천차만별이죠.

클라이언트 담당자 B	솔직히 경력과 디자인 퀄리티가 꼭 비례하지 않는 것 같아요. 가끔은 젊은 디자이너한테서 경력이 오래된 디자이너보다 더 좋은 작품을 받곤 해요. 유명 디자인 회사도 무조건 좋다고 할 순 없어요. 비용 대비 효율성을 봐야죠.
디자인 업체 대표	클라이언트가 가끔 "다른 곳은 이 가격에 해준다."라며 금액 깎으려 할 때가 있어요. 한번은 3,000만 원은 받아야 하는 일인데, 이전엔 1,000만 원도 안 줬다는 거예요. 궁금해서 이전 업체를 찾아봤는데, 알고 보니 후배가 운영하는 스튜디오여서 "정말 그랬냐?"하고 물어봤죠.
프리랜서 디자이너	인하우스 디자이너로 오래 일해서 외주 비용이 어느 정도인지 감이 생겼어요. 별도 견적서 없이도 이 정도면 적당하겠다 싶은데, 객관적인지는 잘 모르겠어요.

일괄 포함 계약

일괄 포함 계약(lump-sum contract)은 대가 금액을 추정해 정해놓고 계약하는 것을 의미한다. 가령 대가 금액을 5,000만 원으로 정하고 각 기간마다 착수금, 중도금, 잔금으로 분할 지급받는다.

일괄 포함 계약은 실제로 비용이 얼마나 증감되는지와 무관하게 대가 금액을 일정하게 유지하는 것이 목표다. 단 사후적으로 추가 비용을 정산하는 것은 예외다. 일괄 포함 계약을 체결하기 전에는 어림짐작으로 금액을 산정하지 말고 인건비, 직접경비, 제경비, 창작료, 부가가치세 등이 모두 적절하게 산정되어 있는지 잘 검토해야 한다.

실비 변상 계약

실비 변상 계약(cost-reimbursement contract)은 고정된 보수와 별개로 실제 발생한 비용을 지급하는 계약 형태다. 예를 들어 공급자의 보수를 3,000만 원으로 정하고, 프로젝트에서 발생한 경비를 수요자가 지급하는 방식이다. 이때 수요자가 발생 비용을 직접 지급할 수도 있고, 공급자가 비용을 선지급한 후 증빙 자료를 제출해 이를 정산 받는 방식으로 진행할 수도 있다.

실비 변상 계약에서 핵심은 지출된 비용의 타당성이다. 지출이 반드시 필요했는지, 금액이 합리적인지를 검증할 수 있는 객관적 기준과 증명 방법을 사전에 정의하고 준비해야 한다. 이는 비용의 정확성과 필요성을 보장하기 위해 중요하다.

Q. 실비 변상 계약을 체결할 때 비용이 무한정 나올까 걱정됩니다. 어떻게 비용 부담을 줄일 수 있을까요?

A. 실비 변상 계약은 발생 비용을 모두 지불해야 해서 예산 초과 위험이 있죠. 이를 방지하기 위해 두 가지 방법을 생각할 수 있습니다. 첫째, '최대 비용 상한 계약(Maximum Cost Ceiling Contract)'으로 지출 최대 금액을 미리 정합니다. 예를 들면 클라이언트와 디자인 업체가 최대 1억 원까지 지출하기로 합의할 수 있겠죠. 이렇게 하면 디자인 업체는 금액을 넘지 않게 비용을 관리하게 됩니다.
둘째, 프로젝트 시작 전 총 비용을 추정하고, 실제 지출이 예상보다 적으면 디자인 업체에 인센티브를 줍니다. 5,000만 원을 추정했는데 4,000만 원만 썼다면, 절약한 1,000만 원을 인센티브로 지급하는 식이죠. 이는 디자인 업체가 비용을 절약하는 동기가 됩니다.

대가기준이란 무엇인가?

한국디자인산업연합회(KODIA)는 '디자인 대가기준 종합정보시스템'[1]을 통해 대가기준의 개념을 제시한다. '대가기준이란 일을 하고 그에 대한 보수를 받는 것으로 일의 수행을 위한 재화 규모를 산정 및 지급 기준이다.

국가기관이 산업디자인 개발에 관한 계약을 체결할 때는 대가기준을 참조해 적정한 대가를 지급하도록 노력해야 한다(산업디자인진흥법 제9조의2 제1항, 제4항 참조). 공공 계약이 아닌 경우 이 기준을 따를 필요는 없지만, 민간 계약에서는 이 기준을 참고할 수 있다.

대가기준은 왜 필요할까?

과거 산업디자인 분야는 공식적인 대가기준 없이 시장의 자율적 기능에 따라서 대가를 산정했다. 그러다 보니 과당경쟁에 따른 저가 수주로 인해 시장가격이 하락하고 공급 결과물의 품질에 악영향을 미치며, 궁극적으로 디자인 산업의 경쟁력이 하락되는 등의 문제가 발생했다. 이와 같은 상황에서, 정부가 국가 차원에서 업무의 질과 양에 부합하는 합리적인 대가기준을 제시해 수행 업체가 정상적인 운영을 지속할 수 있는 최소한의 기준을 수립하고자 한 것이다.[2]

대가 금액 산정의 예시

디자인 대가기준 종합정보시스템 활용하면 프로그램을 통해 손쉽게 대가를 산정할 수 있다. ① 디자인 분야를 선택하고 ② 업무의 난이도(S급, A급, B급)을 선택한 다음 ③디자이너 등급별 투입 인원 수 ④ 해당 업무 활동의 단위(회), 업무 소요일(회당) 등급별 투입 업무량을 입력한다. 이때 디자이너 등급별 총 인원의 1일 투입 시간을 직접 입력해야 한다. ⑤ 제경비(직접인건비의 110~120%)와 창작료(직접인건비와 제경비의 합산 금액의 20~40%)를 산정하고 ⑥ 예상되는 직접경비를 작성한다. 이때 예측이 어려워 공란으로 두면 자동으로 간이 계산(직접인건비, 제경비, 창작료 합산금액의 20%)된다.[3]

1 디자인 대가기준 종합정보시스템, https://www.dsninfo.or.kr/
2 한국디자인산업연합회, 「산업디자인 개발의 대가기준 질의응답 사례집」, 2021, 9쪽.
3 한국디자인산업연합회, 「산업디자인 개발의 대가기준 활용가이드」 개정판, 2023, 86~91쪽.
4 같은 책, 91쪽.

총 업무 소요일		67.5일
직접인건비		18,550,626
제경비	115%	21,333,220
창작료	30%	11,965,154
직접경비 (직접작성시)		8,500,000
직접경비 (간이계산시)		-
합계		60,349,000
합계 (1,000원 이하 절사)		60,340,000
부가가치세 (10%)		6,034,000
견적할 대가 금액 (견적 금액)		**66,374,000**

A 난이도 제품 디자인 대가 산정 예시[4]

2. 디자인 견적서 작성 가이드

디자인 회사만의 기준, 가격 테이블

'가격 테이블'은 디자인 서비스나 작업의 항목별 가격을 나열한 표다. 이는 디자인 공급자가 제공하는 다양한 작업에 대한 명확한 가격 지침을 제공해 고객과의 통신을 간소화하고, 업무를 효율적으로 관리할 수 있게 한다. 효과적인 가격 테이블을 만들기 위한 단계별 노하우는 다음과 같다.

① 표준 업무 설정: 디자인은 유형, 기능, 용도, 타깃에 따라 분류된다. 각 분류에 대한 업무 수행 범위와 내용을 명확히 정의해 표준이 될 업무를 설정한다.

② 표준 가격 산정: 표준 업무를 기준으로 인건비, 자재비, 운영비 등 프로젝트 진행에 필요한 예상 비용을 산출한다. 이 비용에 원하는 이윤을 추가해 표준 가격을 결정한다.

③ 가격 조정: 표준 업무와 가격을 기준으로 업무의 난이도와 소요 시

간을 고려해 할인 또는 할증 구간을 정한다. 그리고 이 구간에 따라 가격 조정률을 산출한다.

④ 시장 가격 조사 및 분석 : 유사 업무의 시장 가격을 조사한 후, 그 금액이 어떤 기준에 따라 설정되었는지 분석하자. 단순한 가격 비교보다 어떤 업무에 상응해 그 가격으로 결정된 것인지 맥락을 이해해야 한다.

⑤ 유연성 및 맞춤화 : 클라이언트의 특별한 요구나 프로젝트의 특성을 고려해 사례를 예상하고 분석한다. 문제가 될 수 있는 여러 사항을 예상하고 가격 조정이 필요하면 상황에 맞게 유연하게 대응할 수 있어야 한다.

대가 금액을 중심으로 간결하게

견적서는 가격 테이블보다 간결해야 하며, 클라이언트가 가장 궁금해 하는 '최종 비용은 얼마인가?'에 초점을 맞추어야 한다. 이를 명확히 하기 위해 단순히 금액을 나열하는 대신 산출 기준과 각 단계에 해당하는 비용을 명시하는 것이 이해하기 쉽다.

간단한 계약에는 간이 견적서

대가 금액이 적을 때는 공식 견적서 대신 메신저나 이메일로 가격을 결정하는 경우가 많다. 그런데 소액이라도 예상치 못한 문제나 분쟁이 발생할 수 있다. 아무리 간단한 계약이라도 분쟁을 방지하고 합의된 사항을 명확히 기록하기 위해 간이 견적서를 작성하는 것이 바람직하다.

3. 비교견적서는 누가 작성해야 할까?

비교견적서란?

비교견적서란 동일한 재화나 일에 대해 업체별로 어느 정도 견적 금액을 내는지 비교하여 볼 때 작성하는 문서다.

공공 계약을 수의계약 형식으로 체결하려면 원칙적으로 2인 이상으로부터 견적서를 받아야 한다(국가계약법 시행령 제30조 제1항 본문, 지방계약법 시행령 제30조 제1항 본문 참조). 다만 일정한 요건이 충족되면 예외적으로 1인으로부터 받은 견적서에 의할 수 있다.

§ 수의계약이란: 국가나 지방자치단체가 경쟁을 거치지 않고 특정 상대와 직접 체결하는 계약이다. 국가나 지방자치단체 등이 체결하는 모든 계약은 경쟁계약의 방법을 취하는 것이 원칙이나, 수의계약은 그 원칙에 대한 예외다.

공기업이나 준정부기관은 기획재정부령에 따라 제정된 계약 사무 규칙을 준수해야 한다. 이 규칙에 따르면, 계약 금액은 일정 기간 동안 인터넷 홈페이지에 공개해야 한다. 공공기관의 계약은 국고 세금을 통해 예산을 집행하므로 계약 기준과 절차는 공정하고 투명해야 한다. 따라서 수의계약에서도 계약 금액이 업계 실정에 따라 합리적인 가격 범위 내에서 결정되어야 하며, 이를 증명하는 근거가 필요하다. 그래서 법령은 원칙적으로 2인 이상의 견적서를 받도록 규정한다. 비교견적서는 법적 근거가 있기 때문에 법령을 개정하지 않는 한 계속 존재하게 된다.

그 중에서도 디자인 용역일 경우 추정 가격이 2,000만 원 이하면 비교견적서를 작성할 필요가 없다. 만일 ① 여성기업 ② 장애인기업 ③ 사회적기업, 사회적협동조합, 자활기업, 마을기업 중 일정 기준을 충족하는 경우라면 추정가격이 5,000만 원 이하인 경우까지 그러하다(국가계약법 시행령 제30조 제1항 제2호, 지방계약법 시행령 제30조 제1항 제2호 참조).

업무상 효율성이란 필요악, 실질은 책임 전가

공공기관이 발주를 맡아 수의계약을 체결할 때 수주처에게 비교견적서를 가져오라고 요구하는 것은 정당할까? 일단 이건 디자인 업체만의 문제가 아니다. 많은 공급 업체가 비교견적서를 구하는 것을 부담으로 느끼고 '이걸 왜 우리가 해야 하지? 발주처가 해야 할 일 아닌가?'라는 불만을 표한다.

비교견적서를 만들어야 할 주체는 당연히 공공기관이다. 그럼에도 수의계약을 앞둔 공공기관 담당자들은 이미 A업체와의 계약이 확정적인 상황에서 B업체에게 발주할 것처럼 견적을 요청하고 비교하는 것을 부담스럽게 여긴다. 이에 업무 효율성을 높이기 위한 필요악으로서 A업체에게 비교견적서 작성을 요구하곤 한다. 수주처가 이 요구를 수행하지 않으면 비협조적이거나 융통성이 없다는 낙인이 찍힐 위험도 있다.

하지만 발주처가 수주처에게 비교견적서 준비를 요구하는 것은 사유가 어떻든 실질적으로 발주처의 의무를 전가하는 것이고 수주처가 이러한 요구로 인해 불안감을 느끼는 것은 당연한 반응이다. 공공 계약은 본래 투명하고 공정해야 하지만, 이런 관행은 그 원칙을 심각하게 훼손하고 있다. 공공기관의 업무 효율을 높이는 것도 중요하지만, 그 과정에서 수주처에 부담을 가중시켜서는 안 된다.

짬짜미와 담합, 불법의 경계선에서

발주사가 A사에게 비교견적서 요구하며 과정에 대해서는 묻지 않겠다고 한다면 어떻게 될까? A사는 법적 문제의 기로에 선다. 원칙적으로는 B사나 C사와 같은 경쟁 업체에게 견적을 요청해야 하지만, 이들 업체가 자신의 거래 조건을 쉽게 공개하고 싶어하지 않기 때문에 수주처는 다양한 방법을 동원한다. 인간 관계를 잘 활용하는 수주처는 '짬짜미'를 한다. 즉 서로의 견적서를 작성해 주며 '이번에는 네가, 다음에는 내가 해주자.'고 약속한다. 예를 들어 A사가 원하는 가격에 수주받고 싶다고 암시하면, B사와 C사는 그 가격보다 살짝 높은 가격을 써서 A사의 입찰이 성공할 수 있게 한다. 일종의 담합과 카르텔이 형성되는 것이다.

수주처는 비교견적서를 제출하는 과정에서 카르텔을 형성하는 것을 '인간 관계'로 포장한다. 일부 대표는 관행에 반대하며 정상적인 경쟁을 주장하지만, 업계에서는 이를 까다롭다고 여기기도 한다. 결과적으로 이런 대표는 공개 경쟁 입찰에만 참여하거나 민간 사업체와 계약을 선호하게 된다.

잘못된 비교견적서, 법적책임은?

비교견적서로 인해 발생하는 법적 문제에 대한 책임은 주로 그 비교견적서를 제출한 수주처에게 있다. 수주처는 공공기관 등과의 수의계약 시 이행 보증 각서나 청렴 이행 각서를 작성하는데, 이는 계약을 절차적, 실체적으로 하자 없이 이행할 것을 약속하는 것이다.

따라서 비교견적서로 인한 법적 문제가 발생하면, 그 책임은 서류를 제출한 수주처에게 먼저 묻게 된다. 이때는 민사, 형사, 행정 이를 것 없이 동시다발적으로 문제가 발생한다. 아래는 대표적인 예다.

§ 수주처의 형사책임: 수주처가 다른 업체의 명의로 견적서를 작성해 증빙 자료로 첨부하는 등의 위조 제출을 한다면 사문서위조 및 동 행사죄(형법 제231조, 제234조)에 해당할 수 있다. 공공 계약에서는 위계에 의한 공무집행방해죄(형법 제137조), 민간 계약에서는 업무방해죄(형법 제314조)도 적용될 수 있다.

§ 부당 공동행위: 공정거래법에 따르면 부당한 공동행위란 사업자 또는 사업자 단체가 계약·협정·결의, 기타 어떠한 방법으로든 다른 사업자와 공동으로 일정한 거래 분야에서 실질적으로 가격 경쟁을 제한하는 결정 등을 합의하는 행위를 의미하고, 이는 법적으로 금지된다. 따라서 비교견적서를 여러 업체가 공동으로 조작한다면 공정거래법에 따라 부당 공동행위로 간주될 수 있으며 해당 업체들은 법적 책임을 질 수 있다.

§ 행정적 제재: 입찰 계약이나 수의계약 안내 공고일 기준 최근 6개월 이내에 계약 서류를 위조하거나 허위로 제출하면 설령 계약자로 선정되더라도 부적격자가 되어 계약할 수 없다.[5] 국가나 지자체의 보

5 부정당업자의 입찰참가자격 제한 기준에 관하여 국가계약법 시행규칙 제76조의 [별표 2] 및 기획재정부 계약예규 정부 입찰·계약 집행기준 제10조의2 제2항 참조.

조금으로 집행되는 사건이라면 보조금법 등 관련 법령에 따라서 법적책임을 질 수 있다. 일정한 경우에는 공공기관 등과 계약을 하는 것이 제한된다.

§ 민사 손해배상책임: 가짜 비교견적서를 제출한 것이 불법 행위로 판단되면 그에 따라 인과 관계가 인정되는 범위에서 손해배상책임을 질 수 있다. 만약 국가 지원 사업 등에서 지원금을 수령했다면 그 금액을 반환해야 할 수 있다.

시각디자인 개발 견적서

의뢰일	20[__]년 [__]월 [__]일	견적일	20[__]년 [__]월 [__]일

의뢰안의 요지

수요자	주식회사 B (담당자 경유: ○○○ 매니저)
프로젝트	20○○년 하반기 신규 런칭할 ○○ 브랜드 아이덴티티 개발
의뢰안	- 그래픽 로고: Black & Yellow 컬러감 강조, 타이포그래피 중심 - 타이포그래피는 수요자 측에서 자체 개발한 것을 제공할 예정 - 인쇄물뿐만 아니라 향후 웹이나 모바일 연동성 고려 - 최종 결과물은 파일 기준으로 제출함(인쇄 및 제본 불요)

디자인 개발

업무	내용	수량	기본 대가 금액	예상 소요 일정	
기획	시장 보고	1부	○00,000원	2주	
	기획 보고	1부	○00,000원		
아이디어	스케치	1부	○00,000원	2주	총 10주 예상
	PT(현장)	1부	○00,000원		
제작	시안 제작	2종	○,000,000원	4주	
	세부 디자인	1종	○,000,000원		
가이드	이미지 구축	1부	○,000,000원	2주	
	스타일 가이드	1부	○,000,000원		
공급가액 합계			○,000,000원		
부가가치세 (10%)			○00,000원		
총 합계			○,○00,000원		

비용 처리 기준

- 비용 처리는 실비정액 가산방식을 원칙으로 함.
 (참고: 산업디자인 개발의 대가기준 활용가이드)

- 계약 체결시 비용처리 항목에 대해 특별하게 약정한 바가 없으면, 직접경비를 사후 청구하여 정산함.

참고사항

1) 업무 단계별로 진행된 중간 결과물을 협의한 일정에 제공함.
2) 수요자가 중간 결과물을 검수한 후 수정이 있을 시 무상 수정은 2회로 하고, 초과 수정은 유상으로 함.
3) 수요자가 선택하지 않은 중간 결과물에 대한 권리는 공급자에게 귀속함.
4) 수요자가 선택한 최종 결과물에 대한 권리는 대가 금액 지급 후 수요자에게 귀속
5) 수요자가 의뢰안을 변경하는 경우 변경된 내용에 따른 견적 후 별도 합의함.
6) 공급자가 업무를 수행하는 중에 수요자가 임의로 해제·해지하는 경우 진행된 업무의 진척률 및 기성고 및 이미 지출한 비용 등을 고려해 정산함.

공급자	상호 또는 명칭	
	사업자등록번호	
	주소	
	대표자 성명	(인)

금액 vs. 업무, 견적서에서 무엇이 우선일까?

Q. 디자인 업체 입장에서, 견적서를 낼 때는 대략적인 금액만 생각하고 계약을 제안했어요. 하지만 계약서를 작성할 단계가 되니 업무의 세부 단계를 기재할지 고민이 되더라고요. 실제로 업무를 진행하면 금액이 늘어날 수도 있을 것 같아요.

A. 견적서를 작성할 때 업무 과정을 상세히 고려하지 않고 금액을 먼저 설정한 경우가 있죠. 그럴 때는 해당 금액에 맞는 업무 범위를 명확히 정하는 게 중요합니다. 100만 원, 1,000만 원, 1억 원 각각에 맞는 서비스 수준이 있어요. 디자인 업무를 예로 들면 제공할 시안의 수, 피드백 후 수정 횟수, 최종 결과물 등을 계약서에 명시하는 것이 좋습니다. 이렇게 함으로써 계약 내용을 각 금액 수준에 맞게 조정할 수 있습니다.
또한 프로젝트 진행 중 변경 사항이 생길 경우를 대비해 변경 주문서를 준비하는 것도 필수입니다. 이 문서를 통해 추가 작업의 비용, 범위, 시간을 명시함으로써 계약 내용을 유연하게 수정할 수 있게 되죠. 그리고 큰 프로젝트를 관리할 때는, 프로젝트를 여러 단계로 나누고 각 단계마다 결과물을 검토하며 결제를 진행하는 분할 결제 및 검토 절차를 설정하는 것이 매우 유용합니다. 이 방법은 예상치 못한 비용 증가에 대한 부담을 줄이는 데 도움이 됩니다.

사전 예약 시스템과 유료 상담

Q. 견적서 작성도 업무의 일부예요. 클라이언트와의 논의를 통해 수행할 일을 정확히 알아내야 합니다. 그런데 클라이언트가 사전 약속 없이 갑자기 방문해 곤란한 상황이 발생하기도 해요. 이럴 때 상담이나 회의 비용을 어떻게 할지 고민됩니다. 때로는 이런 회의 때문에 본업에 지장을 받기도 합니다.

A. 비즈니스 모델로 봤을 때 무료 상담은 좋은 전략일 수 있죠. 예를 들어 일이 부족할 때 무료 상담으로 클라이언트와의 관계를 강화하고 신뢰를 쌓

을 수 있습니다.

디자인 분야에서는 상담이나 회의 비용을 받는 게 드물 수 있는데, 변호사는 법률 상담 시 유료 상담을 기본으로 하여, 시간을 효율적으로 사용하고 정당한 보수를 받습니다. 이는 기존 고객 업무와 새 고객 문제 해결 모두에 시간과 노력이 필요하기 때문이죠.

전문가의 조언은 시간을 크게 절약해 줍니다. 디자이너도 자신의 전문성을 인정받아 상담이나 회의 시 보상을 받을 수 있습니다. 이렇게 하면 주요 업무에 집중하고, 클라이언트와의 관계를 더 잘 유지하며, 업무 효율성을 높일 수 있어요.

아이디어 쇼핑과 체리피킹

Q. 디자인 경쟁 입찰에 참여했지만 탈락했습니다. 2등이나 3등을 해도 아무런 보상이 없나요? 많은 시간과 노력을 들였는데 매우 허탈합니다.

A. 경쟁 입찰에서 탈락하는 것은 실망스럽지만, 대부분의 디자인 입찰에서 탈락자에 대한 보상 정책은 없습니다. 공공 부문의 일부 대형 프로젝트에서는 탈락한 참가자에게 일정한 보상금, 즉 리젝션 피(rejection fee)를 제공하는 사례가 있습니다.* 이는 참여한 노력에 대한 일정 부분에 대해 인정하여 보상을 하는 것을 목적으로 합니다.

디자인 분야에서 이러한 보상 체계를 도입하기 위해서는 업계의 제도적 개선과 노력이 필수적입니다. 디자인 협회나 전문가 집단이 정책 제안을 주도하고, 공공 및 민간 프로젝트 입찰 과정에서 보상 체계의 필요성을 강조해야 합니다. 이와 함께 업계 내에서 이 문제에 대한 인식을 높이고, 공정한 경쟁 환경 조성을 위한 노력도 중요합니다. 결국 업계의 지속적인 관심을 통해 변화를 이끌어낼 수 있습니다.

* 정부 입찰·계약 집행기준. 시행 2021. 1. 1., 기획재정부계약예규 제533호, 2020. 12. 28., 일부 개정

Q. 클라이언트가 계약 전 제안서를 요청할 때 콘셉트와 아이디어가 타 업체에 의해 사용되는 것이 우려됩니다. 실제로 탈락한 업체의 아이디어가 다른 곳에서 사용된 사례가 있는데, 특히 인하우스 디자인팀이 있는 기업들이 경쟁 입찰을 통해 이런 제안서를 받고, 그 아이디어를 자체 검토하거나 실험하도록 요청하는 경우가 있습니다. 이런 상황에 어떻게 대처해야 할까요?

A. 클라이언트가 제안서로 다양한 아이디어와 가격을 비교하는 것은 자연스러운 일입니다. 하지만 제안서 경쟁이나 입찰 과정에서의 아이디어 중 일부만 선택되는 과정이 문제를 일으킬 수 있습니다. 체리피킹(cherry-picking)이라 불리는 이 행위는 선택적으로 좋은 것만 취하려는 경향을 지칭하는데, 이는 탈락한 업체의 아이디어가 탈취되는 경우로 이어질 수 있습니다.
부정경쟁방지법에 따라 이러한 아이디어 탈취는 부정경쟁행위로 간주되어 법적 대응이 가능합니다.* 그러나 작은 업체들이 대형 클라이언트나 공공기관에 법적으로 맞서기에는 현실적으로 어려움이 많습니다. 이러한 문제에 대한 해결책을 찾기 위해서는 업계 내부의 공론화하는 과정이 필요합니다. 산업 전반의 건전한 질서와 발전을 위해 이를 공정하게 다룰 수 있는 방안을 모색해야 합니다.

* 대법원 2020. 7. 23. 선고 2020다220607 판결 및 부정경쟁방지법 제2조 제1호 (차)목의 아이디어 탈취 행위 참조.

6장. 디자인 공급계약의 계약서

1. 디자인 공급계약서 작성 가이드

내용이 먼저일까, 형식이 먼저일까?

디자이너들이 프로젝트에 접근하는 방식에는 두 가지가 있다. 첫 번째는 형식을 먼저 결정하고, 그 형식에 맞춰 내용을 조정하는 것이다. 이때 정해진 형식이 디자인의 방향과 한계를 설정한다. 두 번째는 프로젝트의 목적과 내용을 먼저 고려하고, 그 내용을 잘 표현할 수 있는 형식을 선택하는 것이다.

변호사도 디자이너처럼 내용과 형식에 대해 유연하게 접근한다. 계약을 체결하는 단계에서 변호사는 의뢰인의 의도와 실제 사실을 반영할 수 있도록 내용에 먼저 집중하고, 그에 맞는 형식을 결정한다. 소송에 임할 때는 법원에서 적절한 법적 판단을 할 수 있도록 요건사실과 주어진 서식에 맞게 실제 사실관계를 재구성한다.

> "너는 왜 형태에 작도법을 맞추지 않고 작도법에 형태를 맞추느냐."
> - 김교만 디자이너

디자이너들이 계약서 작성에 부담을 느끼는 이유 중 하나는 형식이 낯설고 일상용어와 다른 복잡한 법률용어를 사용하기 때문이다. 이에 대한 부담감을 충분히 이해할 수 있다. 쉽다면 법률 전문가의 도움도 필요 없다.

하지만 계약의 본질은 형식과는 별개다. 법률에서 말하는 '불요식의 행위'는 계약의 성립이 형식에 얽매이지 않는다는 것을 의미한다. 즉 형식이

없다 해도 내용의 합의만 있으면 계약은 얼마든지 성립할 수 있다. 계약서는 법적 요구 사항을 충족시키고 계약 당사자의 의도와 실제 사실을 정확하게 반영하는 도구일 뿐이다. 따라서 계약서를 작성할 때 형식에 얽매이기보다는 계약의 본질적인 내용에 집중하는 것이 중요하다.

계약서도 디자인의 대상이다

계약서 작성 워크숍에서는 계약서를 의자에 비유한다. 단단하고 쿠션이 없는 의자에 앉으면 우리는 그 의자가 불편하다고 느낄 것이다. 이 불편함은 의자의 디자인이 우리 몸의 자연스러운 형태를 반영하지 못했기 때문이다.

계약서 작성의 불편함은 대부분 계약서가 사용자 친화적으로 설계되지 않았기 때문이다. 이제 법률문제로 고민하는 아마추어가 아닌, 프로 디자이너처럼 구체적인 질문을 던지며 계약서를 다뤄보자. 다음의 예시 질문을 통해 구체적인 질문을 추가할 수 있을 것이다.

1) 의도와 목적 반영

- 계약서가 당사자들의 의도와 목적을 명확하게 반영하고 있는가?
- 특정 조항이 계약 목적에 맞게 기술되어 있는가?

계약의 의도와 목적은 계약 유형을 결정하고 법적 성격을 규정하는 기초다. 만약 계약서의 내용이 모호하거나 당사자의 의도를 정확히 반영하지 못하면 계약 이행 중 오해나 법적 분쟁을 초래할 수 있다. 또한 조항이 목적과 일치하지 않거나 목적을 제대로 설명하지 못하면 계약의 법적 효력이 약화될 수 있으며 의도했던 것과 다른 효과가 나타날 수도 있다.

계약의 의도와 목적은 주로 전문이나 제1조에 제시한다. 계약 체결의 배경, 목적, 당사자의 관계와 같은 주요 사항과 계약서의 내용을 이해하기 위한 기본적인 맥락을 쉽게 적으면 된다.

2) 이해와 접근성

- 계약서를 이해하고 검토할 적절한 시간을 확보했는가?
- 상대방이 내가 계약서를 이해할 적절한 기회를 주었는가?
- 서로 이해하는 바에 대해 확인할 기회가 있었나?

계약서를 한 번에 완벽히 이해하는 것은 법률 전문가조차 어렵다. 그렇기 때문에 계약 당사자들은 계약 내용을 충분히 이해하고 검토할 시간이 필요하다. 자신과 상대방이 계약 내용을 동일하게 이해하고 있는지 확인하는 것 또한 중요하다.

계약 문구에 오류가 있더라도 당사자들의 의도가 일치한다면, '오표시 무해'(principle of harmless error) 원칙에 따라 계약은 여전히 유효하다. 즉 문서상 오류가 당사자 간의 실제 합의에 영향을 미치지 않는 한 계약은 유효하다고 인정하는 것이다.

하지만 계약 내용이 실제 의도와 다르게 표현되었다면 계약 체결 후에도 무효나 취소를 주장할 수 있으나 이는 분쟁의 씨앗이 된다. 따라서 계약 조건과 의무에 대한 동의를 확실히 하기 위해서는 양측이 계약 내용을 동일하게 이해하고 있는지 확인하는 과정을 거쳐야 한다.

3) 용어의 적절성

- 계약서의 용어가 필요 이상으로 복잡하지 않은가?
- 쉽게 이해할 수 있는 용어로 대체할 수 있는가?

계약에 사용되는 용어는 공정하고 균형 잡힌 것이어야 한다. 복잡하거나 너무 전문적인 용어는 이해하기 어려울 수 있기 때문에 가능한 한 쉬운 용어로 대체한다. 특정 용어가 업계 표준이라면, 그 의미를 정의하는 조항이나 각주를 추가하는 것이 좋다.

계약서는 경험이 풍부하든 부족하든, 모든 사람이 이해할 수 있게 작성

되어야 한다. 경험이 많은 사람이 그렇지 않은 사람에게 '그것도 모르냐'며 면박을 주는 것이 아니라, 제3자가 읽어도 이해할 수 있게 명확하게 기술되어야 한다.

계약 용어가 일방적으로 유리하거나 상대방이 이해하기 어렵게 작성되었다면, 이는 합의의 질을 떨어뜨린다. 자신이 어떤 권리를 행사할 수 있고 어떤 의무를 이행해야 하는지 명확하게 알아야 그 계약이 유효하게 실현될 수 있다.

4) 시각적 강조

- 중요한 내용이 시각적으로 적절한 위치에 잘 강조되어 있는가, 숨어 있는가?
- 중요한 날짜, 금액, 의무 사항 등이 시각적으로 알아보기 쉬운가?

계약서에서 정보의 접근성과 투명성을 보장하기 위해서는 시각적 강조가 중요하다. 중요한 정보는 눈에 잘 띄도록 강조되어야 한다. 그렇지 않으면 당사자들이 내용을 놓칠 위험이 있다.

'독소 조항'이란 한쪽이 특히 불리하거나 불공정한 조항을 뜻한다. 독소 조항은 종종 계약서의 숨겨진 부분에 작성되거나 복잡한 법률용어로 표현돼 쉽게 인지하지 못할 수 있지만 계약의 수행에는 중대한 영향을 미칠 수 있다. 예를 들면 복잡한 수식이나 공식에 따라 정산을 하거나 계약 해지의 사유로 지나치게 포괄적인 사유를 제시하는 것 등이 있다.

5) 레이아웃과 구성

- 계약서의 레이아웃이 정보의 흐름을 논리적으로 반영하는가?
- 계약서의 조항이 제목과 내용에 맞게 적절하게 결합 또는 구분되어 있는가?
- 표지와 본문과 부속 합의서가 누락 없이 결합되어 있는가?

계약의 주요 내용을 논리적으로 배열한 레이아웃은 정보를 쉽게 찾을 수 있

게 도와준다. 논리적인 레이아웃이란, 계약서의 조항이 제목과 내용에 따라 명확하게 구분되어 있고, 문서의 순서가 체계적으로 정렬되어 있으며, 중요한 정보나 부속 합의가 누락되지 않는 것을 말한다. 이를 통해 문서의 신뢰성이 보장된다.

반면 계약서가 시각적으로 혼란스럽다면 무엇이 빠졌는지 또는 숨겨져 있는지 파악하기 어렵다. 이는 불안감과 혼란을 유발하고 법적 검토 비용 역시 수배로 증가하게 한다.

6) 사용자 경험

- 기존 계약서에 불편함이 있었다면 이를 개선하기 위한 방법은?
- 문서를 검토하고 서명하는 과정에서 불편함은 없었나?
- 종이 계약서의 경우, 모든 장을 확인하고 간인 및 날인을 하였는가?
- 전자 계약서의 경우, 진위를 확인할 수 있는 감사 추적은 적절한가?

계약 과정의 편리성과 이해도에 따라 계약 경험이 긍정적이거나 부정적일 수 있다. 자신을 비롯한 과거, 현재, 미래 계약 당사자들의 어려움을 파악하고, 이를 개선할 방안을 찾는 것은 어떨까? 계약의 불편함과 장점을 평가해 개선 방법을 모색하는 것도 경험 디자인의 영역이지 않을까?

최근에는 전자 계약의 도입으로 계약 방식이 다양화되고 있다. 종이 계약서와 전자 계약서는 각각의 경험이 다르기 때문에 접근도 달라져야 한다. 법률적 내용은 전문가의 처리할 수 있지만, 계약 과정에서의 사용자 경험 개선은 디자인 전문가의 역할이 중요할 것이다.

계약서, 반드시 모든 내용을 꼼꼼하게 써야 할까?

계약서 작성의 원칙은 명확하다. 오직 당사자 간에 합의된 내용만 포함시키고, 합의하지 않은 사항은 제외한다. 아직 합의되지 않은 내용이나 추가 논의가 필요한 사항은 계약서에 적지 않는다.

아마추어들은 종종 계약서에 반드시 모든 내용이 상세하게 기재되어

있어야 한다고 오해하고, 그 결과 불필요한 세부 사항에 천착하여 시간과 에너지를 낭비하게 된다. 그러나 중요한 조건에 대한 합의가 이루어진 후에는 덜 중요한 부분에 대해 유연성을 발휘하며 상황에 맞게 조정할 수 있다.

계약을 시작할 때부터 너무 구체적인 내용을 포함하려고 하면 과정이 지나치게 복잡해질 수 있고, 이로 인해 당사자 간의 의견 차이로 계약이 결렬될 가능성이 있다. 설령 계약이 성사되더라도, 내용이 지나치게 경직되어 당사자에게 불필요한 제약을 가할 수 있으며, 이는 이행 과정에서 병목 현상이나 갈등의 원인이 될 수 있다.

예를 들어 디자인 공급계약에서 세부 사항을 일일이 정해놓으면 디자이너의 창의성이 제한되거나 클라이언트가 자유롭게 피드백하기 어려워질 수 있다. 목적, 품질 기준, 대가 금액 등 중요한 사항이 합의되었다면 재료나 세부 사항에 대한 조정 여지를 두고 유연하게 대처하는 것이 현명할 것이다.

그렇다면 합의되지 않은 내용은 어떻게 처리할까? 첫 번째 방법은 일반 법의 원칙을 적용하는 것이다. 예를 들어 계약 종료 날짜가 명시되지 않았다면 법적으로 상품 인도와 대가 지급이 완료됐을 때 계약이 종료된 것으로 볼 수 있다.

두 번째는 부속 합의서를 작성하는 것이다. 양 당사자가 나중에 추가로 합의한 내용이 있다면 그 내용을 부속 합의서에 기록한 후 계약의 일부로 편입할 수 있다. 또한 기존 계약 내용을 수정중점으로 교체 추가하거나 삭제할 수 있다.

현대 계약법의 핵심 원칙은 고대 로마법의 "계약은 지켜져야 한다" (pacta sunt servanda)에서 유래한다. 계약이 체결되면 합의한 대로 성실하게 이행해야 하고, 이를 어길 경우 법적책임을 진다는 것이다. 그러므로 합의할 수 있는 범위 내에서 계약을 체결해야 하는 것이지, 완벽한 계약을 체결해야만 하는 것은 아니다. 계약서에서 모든 상황을 완벽하게 대비할 필요는 없다. 계약의 본질은 합의된 내용에 따라서 법적 의무를 설정하고 이행하는 것에 있기 때문이다.

환상을 버려야 효용을 찾는다

많은 사람이 표준계약서에 대해 알고 있지만, 실제 비즈니스 거래에서 이를 사용하는 경우는 드물다. 대부분 기업과 개인은 자신들의 요구에 맞게 자체 계약서를 개발해 사용하며 맞춤형 계약서를 선호한다.

표준계약서를 모든 상황에 적용할 수 있는 만능 해결책으로 여기고 사용했다가 그렇지 않다는 것을 깨닫고 실망하는 경우도 종종 있다. 이는 "One size fits all(모든 사람에게 맞는 한 사이즈)."이라는 표현과 비슷한 상황이다. 모든 사람에게 맞춰진 옷은 역설적으로 그 누구에게도 잘 맞지 않는다. 범용적으로 설계된 것은 구체적이고 개별적인 요구나 특성을 만족시키기 어렵고 때로는 수정해야 하거나, 상황에 더 적합한 다른 계약서가 필요하다.

그럼에도 불구하고 표준계약서는 쓸모없는 문서가 아니다. 표준계약서는 완성된 답안지가 아니라 참고서와 같다. 수학 문제를 풀 때 참고서에서 공식과 원리를 학습해 문제에 적용하는 것처럼 표준계약서도 그 안에 담긴 법적 원리를 이해하고 자신의 상황에 맞게 조정해 사용하면 된다.

한국디자인진흥원에서 개발한 계약서를 사용할 때는 단순히 양식을 따르는 것이 아니라 그 안에 포함된 해설서와 가이드라인을 꼼꼼히 읽어보는 것이 좋다. 이 과정에서 메모를 하고 자신의 경험과의 차이점을 분석하면서 나름의 자료집으로 만들어두는 것도 유용하다.

이렇게 하면 계약서가 어떻게 구성되어 있는지 이해할 수 있고, 자신의 상황에 따라 적절히 적용하는 데 큰 도움이 된다. 표준계약서가 답안지라는 환상을 버리고, 원리를 학습하기 위한 도구로서의 효용을 찾아 활용해 보도록 하자.

표준계약서 활용 예시 1) 디자이너와 사과 농장

한 디자이너는 사과 농장과 계약을 맺어 사과 가공품의 패키지에 사용될 로고와 캐릭터를 개발하고, 이에 대한 저작권을 대가 금액 지급 완료를 조건으로 사과

농장에 양도하기로 했다. 사과 농장은 이 디자인을 바탕으로 디자인권이나 상표권을 출원할 권리를 가진다. 이러한 계약은 표준계약서의 지식재산권의 양도 조항을 기반으로 하되, 구체적인 상황에 맞게 적절히 조정한 것이다.

표준계약서 활용 예시 2) 디자이너와 제과업체

한 디자이너가 개발한 캐릭터 '깜찍이'가 있다. 제과업체는 이 디자이너에게 '깜찍이' 캐릭터를 활용한 프로모션을 제안했다. 이때 디자이너는 표준계약서를 사용하는 대신 저작권 이용 허락 계약을 체결하는 것이 적합하다. 깜찍이는 이 디자이너의 창작물이므로, 디자이너는 저작물 사용에 대한 대가를 받고 제과업체에 사용을 허락하면 된다. 만약 한 패키지 회사가 제과업체의 의뢰를 받아 깜찍이 캐릭터를 이용해 '○○쿠키' 패키지를 디자인한다면, 패키지 디자인 회사는 관련한 지식재산권의 귀속과 처리를 제과업체에 맡기는 것이 합리적이다.

계약서 표지 활용법

계약서의 '표지'라고 하면 보통 제목, 당사자 이름, 계약 체결일, 관리번호 정도만 들어간 간단한 커버를 떠올리곤 한다. 이런 식의 표지는 계약서가 지저분해지는 것을 방지하고 흘깃 봐서는 내용을 쉽게 파악하지 못하게 하는 나름의 기능이 있지만 그 정도로는 부족하다.

계약서의 표지는 첫 장에 중요 내용을 요약해 정리하는 역할을 한다. 표지에는 계약 명칭, 당사자 이름, 목적물, 계약 기간, 대가 금액, 업무 범위와 내용, 지식재산권의 귀속 등 계약의 주요 내용을 요약해 포함해야 한다. 이렇게 하면 다음과 같은 장점이 있다.

① 계약 내용의 명확성 : 주요 내용을 요약함으로써 계약서 전체를 읽지 않고도 무엇이 중요한지 쉽게 파악할 수 있다. 이는 특히 계약서의 구조를 이해하는 데 도움이 된다.
② 협상 및 견적 작성의 효율성 : 계약 체결 전 협상이나 견적서 작성시

표지의 중요 사항을 참고할 수 있어 협상 과정에서 시간을 절약하며 오해를 줄일 수 있다.

③ 계약 이행의 투명성: 계약이 체결된 후에는 디자이너와 클라이언트가 각자의 역할과 책임을 명확히 이해할 수 있다. 즉 업무의 범위를 정확히 파악하고, 수행된 업무를 평가하며, 대가 지급의 기준과 일정을 분명히 알 수 있게 한다.

2. 디자인 공급계약서 본문 해설

디자인 공급계약서의 다섯 가지 주요 개념

디자인 공급계약에서는 특히 중요한 다섯 가지 개념으로서 1) 전문과 목적 2) 정의 3) 목적물 4) 대가 금액 5) 지식재산권이 있다.

1) 전문과 목적

전문은 계약서의 앞부분에 일반적인 합의 내용을 개략적으로 서술한 부분이다. 서문이나 모두(冒頭, 글의 첫머리)라고도 한다. 이는 계약의 목적이나 이유를 밝히는 목적 조항과 같은 역할을 한다. 목적 조항은 계약 체결의 목적을 설명하는 항목으로서 전문에 포함하거나 첫 번째 조항으로 기재된다. 전문과 목적 조항 중 하나만 기재해도 충분하다.

2) 정의

동일한 용어가 다르게 해석되거나 서로 다른 용어가 비슷하게 해석되면 계약 내용의 혼동을 초래하고 의사소통 오류를 일으켜 분쟁이나 법적 문제로 이어질 수 있다. 정의 조항은 모든 당사자가 계약 내용을 일관된 방식으로 이해하도록 도와 계약의 의도와 기대를 명확히 전달하는 중요한 역할을 한다. 사업 환경이 복잡하고 다양해지면 특수한 용어를 쓰게 되는데, 계약서는 제3자가 읽더라도 명확하게 해석되어야 하므로 특수 용어에 대한 정의를 기재해 두어야 한다.

특별히 정의된 단어는 계약서 전반에 사용되며 법적 구속력이 있다. 짧은 단어라도 '이게 무슨 뜻일까?' 싶다면 단순히 넘기지 말고, 각 단어가 어떤 맥락에서 어떤 의미로 쓰이는지 세심하게 확인하자. 이해하기 어려운 용어나 알파벳 이니셜로만 표시된 것은 하이라이트 해두는 것이 좋다. 별도의 정의 조항을 설정하지 않더라도, 계약서 본문에서 특별히 정의하고 싶은 용어는 작은따옴표(' ')나 큰따옴표(" ")를 사용해 정의할 수 있다. 또한 꼭 정의 조항에 포함시키지 않아도 각주나 미주를 활용해 용어의 뜻을 명시할 수 있다.

3) 목적물

공급자와 수요자의 기대를 일치시키려면 목적물을 정확히 정의해야 한다. 목적물이 변경된다면 변경 사항을 반드시 문서에 기록해야 한다. 계약 과정의 모든 단계가 긴밀하게 연결되어야 하기 때문이다.

(1) 견적서 작성 - 목적물의 정의

프로젝트의 범위와 제공될 디자인의 세부 사항을 설정하는 데 중점을 둔다. 디자인의 종류, 수량, 그리고 기본 및 추가 요구 사항에 대한 추정 비용을 고려한다.

① 디자인의 유형 및 범위: 요구 사항과 기대 결과에 대한 정리.
② 수량: 기본으로 제공될 디자인 시안의 수와 추가 시안의 가능성.
③ 비용: 각 디자인 요소의 비용과 추가 요구에 따른 비용 산정 방법.

(2) 계약서 본문 - 목적물의 확정

계약서는 견적서에 정의된 내용을 법적 구속력이 있는 언어로 자세히 기술한다. 목적물의 정확한 사양, 성능 기준, 인도 일정 등이 포함된다.

① 상세 사양: 목적물의 정확한 기술적, 미학적 사양 기술.
② 성능 기준: 디자인이 충족해야 할 최소 기준.
③ 일정 및 마일스톤: 프로젝트 진행의 주요 날짜 및 단계별 완료 목표.

(3) 업무의 세부 내용 - 목적물 완성을 위한 실행 계획

계약서의 내용을 바탕으로 구체적인 실행 계획을 수립한다. 각 디자인의 세부 사항을 결정하고, 필요한 자원과 일정을 적절히 배분한다.

① 작업 지시: 각 디자인 업무에 대한 구체적인 작업 지시.
② 자원 배정: 필요한 자원과 인력 배정.
③ 일정 관리: 프로젝트의 타임라인과 각 작업의 기한 설정.

(4) 업무 진행표 작성 - 목적물의 진행 상황 추적

업무 진행표는 프로젝트의 전체적인 진행 상태를 시각화하고, 각 단계가 계획대로 진행되는지 확인하며 모니터링하는 데 사용된다. 공급자만 볼 수 있는 것이 아니라 업무 단계별로 수요자에게도 제공되어야 한다.

① 진행 상태: 각 디자인 작업의 시작, 진행, 완료 상태.
② 마일스톤 검토: 중요한 프로젝트 마일스톤의 검토 및 조정.

(5) 검수과정 - 목적물의 기대치 충족 확인

최종 디자인 결과물이 계약서 및 업무 세부 내용과 일치하는지 확인한다. 이 과정은 수요자의 최종 승인을 받기 전에 반드시 거쳐야 하는 단계다.

① 품질 검증: 디자인의 품질과 기술적 요구 사항 충족 여부 확인.
② 클라이언트 피드백: 클라이언트의 피드백 수집 및 필요한 수정 진행.
③ 최종 승인: 클라이언트의 최종 승인을 받아 프로젝트 마무리.

3-1) 목적물의 완료 검사와 인수

'최종' '최종(2)' '진짜최종' '진짜진짜최종' 그리고 새 버전까지. 공급자의 작업은 단순히 '최종'이라는 표현이 붙는 것만으로 끝나는 것이 아니다. 디자인 공급계약은 결국 수요자가 검수[1]까지 마쳐야 완료된다.

일이 완료되었다는 증명책임은 공급자에게 있고 일반적으로 일이 완

료되어야만 잔금을 받을 수 있다. 공급자는 계약에 따른 업무를 성실하게 이행했다는 근거를 마련해 수요자에게 최종 결과물을 제공하고, 완료 여부를 확인해 달라고 요청해야 한다.

이때 공급자가 완성된 제품을 실제 물건으로 인도해야 한다면 수요자는 제품을 인도할 장소를 지정해야 하고, 공급자는 운송 과정에서 파손, 도난, 멸실 등을 방지하기 위해 특별한 주의를 기울여야 하며 운송장 등의 서류를 정확히 챙겨둬야 한다. 결과물을 파일 형태로 제공한다면 업무용 공식 이메일을 통해 이력을 정확하게 기록하고, 웹하드나 클라우드 서비스를 이용할 때도 업로드 이력을 잘 관리해야 한다.

가능하다면 수요자로부터 인수증을 발급받는 것이 좋다. 인수증은 수요자가 최종 결과물을 인수했다는 증명서다. 업무상 형식을 갖추고 싶다면 인수증 양식을 만들어 수요자에게 제공할 수 있다. 수요자가 인수증 발급을 번거롭게 여긴다면 모바일 전자서명 등의 간소화된 방법을 활용해 보길 권한다.

3-2) 목적물 수령 후 수요자가 감감 무소식이라면?

수요자가 최종 결과물을 받았음에도 응답이 없다면 공급자는 불안할 것이다. 결과물이 검사되었는지 여부에 따라 잔금을 청구할 수 있는지 또는 수정이 필요한지가 결정되기 때문이다. 그러므로 수요자의 무응답 상황에 대비하여 공급자의 불안정한 상황을 보호하기 위한 조항이 필요하다.

특별한 사정이 없는 한 최종 결과물을 받은 후 일정 기간 이내에 검사 결과를 통지하도록 의무를 부여할 수 있다. 이 기간 내에 통지가 없으면 결과물은 자동으로 검사에 합격한 것으로 간주된다. 주말이나 공휴일을 고려하여 보통 2주 정도인 '10 영업일' 정도로 설정하는 게 적당하다.

4) 대가 금액

계약서에서 '계약 금액' '대가 금액' '보수'와 같은 여러 용어가 사용되는데,

1 계약의 목적물에 대해 검사한 후 수령하는 것.

이 책에서는 '대가 금액'이란 용어를 택했다. 이는 '용역이나 서비스를 수행한 대가로 받는 금액'이라는 의미에서 혼동의 여지가 가장 적기 때문이다. 반면 '계약 금액'은 경우에 따라 법적인 '계약금(契約金)'[2]이라고 오해할 수 있고, '보수(報酬)'는 수리를 의미하는 '보수(補修)'와 혼동할 수 있다.

정액 대금형

계약 체결시 대가 금액을 미리 고정하는 방식이다. 예산 한도가 미리 설정되기 때문에 비용관리 측면에서 수요자는 이 방식을 선호한다. 특히 의사결정 구조가 수직적이거나 조직적인 환경에서는 추가 비용이 발생해 상위 결재를 받아야 하는 과정이 번거로울 수 있기 때문에 정액 대금형을 선호한다.

수요자가 비용 정산의 부담을 피하고자 할 때는 일괄 포함 계약을 요구할 수 있다. 이 계약 유형에서는 모든 비용이 포함된 일괄 금액을 설정하므로 계약 후 추가 비용이 발생하지 않는다.

정액 대금형과 결합되는 계약 유형은 턴키 계약(turn-key contract)이다. 이는 '열쇠를 돌려서 문을 열듯' 프로젝트를 완성된 상태로 클라이언트에게 전달하는 방식을 말한다. 클라이언트는 세부 사항에 대해 걱정할 필요 없이 완성된 결과물을 기대하면 되기 때문에 편리한 반면 공급자는 프로젝트의 설계, 구축, 관리를 포함한 모든 단계에서 높은 수준의 책임과 리스크를 부담한다.

성과 배분형

성과분배형 디자인 공급계약은 시장에서의 성과나 실적에 따라 추가 대가를 받는 구조로서 주로 세 가지 이유에서 선택한다.

① 자금 부담 경감: 자금력이 부족한 수요자가 선호하는 방식으로써 수요자가 일시금으로 큰 비용을 지불하는 것에 부담을 느낄 경우

2 계약금이란 계약의 체결 당시에 당사자 일방이 상대방에게 교부하는 금전이나 기타 유가물을 의미한다. 민법에서는 매매에 관한 제565조(해약금) 규정에서 법적 근거를 살펴볼 수 있다.

이 방식을 통해 초기 비용을 낮추거나 생략할 수 있다.

② 리스크와 이익의 공유: 이 계약은 공급자와 수요자가 공동으로 리스크를 감수하고, 프로젝트가 성공하면 이익도 함께 나눈다. 특히 공급자의 디자인이 프로젝트 성공에 중요한 역할을 한다면 파트너십 계약의 형태로 발전시킬 수 있다.

③ 창의적 작업의 동기 부여: 디자인 공급자가 단순 하청업체가 아니라 창의적 작업을 통해 더 큰 이익을 얻을 수 있도록 동기를 부여한다.

성과분배형 계약은 독창적인 디자인이 시장에서 성공할 가능성이 있을 때, 공동 개발이나 파트너십을 고려하는 경우에 적합하다. 충분히 신뢰가 쌓인 상태에서 프로젝트의 성공에 따른 공동의 이익을 목표로 하며, 리스크를 감수하는 의사가 있는 경우에만 체결하는 것이 바람직하다. 일회적 관계나 단순히 지시를 받고 수행하는 하청식 계약에서는 이러한 방식이 부적합하다.

4-1) 대가 금액의 기재

대가 금액은 한글과 숫자를 병기해 쓰자. 한글이나 숫자 중 하나로만 표기하면 잘못 적을 수도 있다. 가령 실수로 '1000,0000원'으로 썼다면 어떻게 읽어야 할까? 혹은 숫자의 앞글자가 지워지지는 않았을까? 이런 찜찜한 상황을 방지하고 혼선이 없도록 숫자와 한글을 병기해 "금 일천만원(₩10,000,000원)"이라고 명확하게 표시하자.

돈의 액수를 기재할 때 공급자와 수요자가 모두 사업자라면 부가가치세를 별도로 청구한다고 기재하면 된다. 그런데 당사자 중 하나 또는 모두가 사업자가 아니라면 부가가치세가 아니라 아래의 표와 같은 방법으로 세금을 처리해야 한다. 수요자가 사업자인지 단순 소비자인지, 공급자가 사업자인지 프리랜서인지 확인해야 하고,[3] 필요에 따라서 계약서에 간단히 적어도 된다.

수요자	공급자	설명
사업자	사업자	공급자가 수요자에게 별도의 부가가치세를 청구함.
단순 소비자	사업자	공급자가 수요자에게 현금영수증을 발행함.
사업자	프리랜서	수요자가 대가 금액(세전)에서 사업소득(3.3%)를 원천징수하고 난 다음 공급자에게 나머지 금액(세후)을 지급함.
단순 소비자	프리랜서	수요자가 원천징수할 의무는 없고 대가 금액을 계약서에 기재된 대로 지급함. 다만 공급자는 다음 해 5월에 종합소득세로 사업소득을 신고하여 세금을 납부함.

대가 금액이 현금으로 지급되는 경우 세금의 처리

4-2) 대가 금액의 분할 지급

왜 선급금·중도금·잔금으로 분할하여 지급할까?

대가 금액을 일시금으로 산정해 모든 금액을 한 번에 지급할 수도 있지만, 통상적으로는 선금(착수금), 중도금, 잔금으로 나눠서 지급한다. 왜 그럴까? 일시금으로 지급하면 수요자는 한 번에 큰 돈을 지출하게 되어 부담을 느껴서 그런 걸까?

단순히 그런 이유라면 이미 완성된 물건을 매매하는 것과 다를 바가 없다. 가령 명품가방을 구매할 때 신용 기준에 따라 할부 거래를 하거나 아파트를 매매할 때 선금, 중도금, 잔금을 나눠서 내는 것은 그 금액이 커서 일시금으로 지급하기 어렵기 때문이다.

디자인 공급계약을 체결할 때 목적물인 디자인은 현존하지 않는다. 계약을 체결한 이후 미래의 어느 시점에 디자이너가 창작하는 것이다. 즉 계약의 목적 자체가 '디자인을 완성하는 것'이다. 따라서 수요자는 공급자가 어떻게 디자인을 완성해가는지 그 과정을 살펴보면서 그에 상응하는 만큼 대

3 프리랜서는 부가가치세법상 면세되는 인적용역을 제공하는 사업자에 해당한다(부가가치세법 제26조 제1항 제15호).

가 금액을 지급하고 싶어한다.

예를 들어 영화 제작사(수요자)가 포스터 디자인을 의뢰한다고 하자. 디자이너(공급자)가 착수금(대금의 30%)을 받고 난 다음 디자인 작업에 착수했다면 제작사는 디자이너가 영화를 잘 표현하는 디자인을 할 수 있을지 궁금할 것이다. 디자이너가 포스터 시안을 보여주면 제작사는 이 중에서 선택하고, 선택한 시안으로 작업할 수 있도록 중도금(대금의 50%)을 지급한다. 디자이너가 최종 결과물을 제공하면 제작사는 잔금(대금의 20%)을 지급하고 계약을 마친다.

그런데 디자인 시안이 영화의 방향성과 맞지 않거나 퀄리티가 떨어진다면? 제작사는 다른 디자이너를 찾고 싶을 것이다. 즉 계약 해지를 원할 것이다. 이때 영화 제작사는 디자이너가 더 이상 작업을 진행하지 않도록 중도금을 교부하지 않고 디자이너가 작업한 정도에 상응하는 수준으로 금전적 배상을 하고 계약을 마칠 수 있다.

그렇다면 이제 계약 해지와 기성고 산정에 대해 고려해야 한다. 계약에서 기성고 산정의 기준이 미리 명시되어 있지 않다면 해지 과정에서 법적 문제가 감정적인 다툼으로 인해 희석된다. 공급계약에서는 수요자가 만족하지 못할 경우 해지할 수 있도록 준비해야 한다. 수요자는 만족스럽지 않은 결과물이라고 하더라도 완성될 때까지 기다려야만 하는 것이 아니다. 이런 경우 수요자는 대안을 찾아 나서고, 공급자는 무익한 일을 하지 않도록 계약을 조기에 끝내줄 필요도 있다. 따라서 계약 이행 중에는 최선을 다하되 계약이 해지되는 경우를 대비해 기성고 산정에 따른 손해배상조의 금액을 사전에 명확한 방침으로 설계할 것을 권한다. 물론 이는 대가 금액 지급 의무에서 서로 상계해 처리할 수 있다.

대가 금액은 어떻게 지급받을까?

대가 금액은 현금 지급, 계좌 이체, 어음 교부, 상생 매출 채권 등 여러 가지 방법으로 지급받을 수 있지만, 가장 추천하는 방식은 계좌 이체다. 금융 공동망을 통해 거래 일자와 거래 내역이 객관적으로 기재되기 때문이다.

표준계약서에는 '현금'이라 기재되어 있지만, 사회적 통념상 현금을 돈

다발로 묶어서 주는 것을 의미하지 않는다는 것을 잘 알 것이다. 계좌 이체 방식 또한 현금으로 통용되며, 국세청 역시 세법에서 규정한 현금영수증 발급 대상 거래는 계좌 이체까지 포함되는 것이라고 본다.[4]

가끔 세금을 피해갈 목적으로 현금 거래를 하자고 하거나, 비용 처리를 할 목적으로 부풀린 금액으로 거래하자며 잘못된 유혹을 하기도 하는데, 이는 현행법에 위반된다.

한편 디자인 공급 대금을 받을 계좌는 가급적이면 사업자 계좌로 통일하는 것이 좋다. 프리랜서는 사업자 계좌를 만들지 않고 여러 계좌를 돌려서 쓰기도 하는데, 그렇게 하면 관리할 때 복잡하다.

Q. 대기업 클라이언트가 대가 금액을 상생 매출 채권으로 지급하겠다고 하는데, 이게 뭔가요?

A. 상생 결제 제도를 이용한 지급 방식을 의미합니다. 상생 결제 제도는 중소 협력사들이 안정적으로 대금을 회수할 수 있도록 돕는 제도로서 대기업 또는 공공기관이 중소기업에게 납품 대금을 지급할 때 사용됩니다. 중소기업은 이 채권을 금융 기관에 제출해 빠르게 현금화 할 수 있습니다. 이 방식은 특히 어음을 사용하는 대기업에게 유리하며, 중소기업은 금융 비용을 절감할 수 있습니다.

수요자의 대가 금액 지불이 늦어진다면?

수요자의 대가 금액 지불이 지연된다면 공급자는 상법 제54조에 따라서 기본적으로 연 6%의 지연손해금(지연 이자)을 받을 수 있다. 만일 이보다 높은 이율을 원한다면 연 7~8%로 약정할 수도 있다. 참고로 현행 이자제한법이 정하는 최대 이자율은 연 24%이지만, 이처럼 높은 이자를 정하는 경우는 현

4 국세청, 「소비자와 사업자를 위한 현금영수증 가이드 북」, 2021, 118쪽.

실적으로 없을 것이다. 한편 약정 이율을 2%나 3%와 같이 법정이율보다 낮게 정하는 경우라면 법정이율인 연 6%에 따라서 지연손해금을 정한다.[5]

또한 공급자는 '불안의 항변권' '동시 이행의 항변권' '선이행의 항변권' 등의 항변권을 행사하면서 업무에 착수하지 않을 수 있다. 쉽게 말해 수요자가 줄 돈을 주지 않은 상태에서는 공급자도 계약상 의무를 이행하지 않아도 된다는 것이다. 그리고 수요자의 대가 금액 지급이 늦어져 디자인 일정이 늦어진다면 공급자는 그로 인한 책임을 지지 않아도 된다.

이러한 점을 명시하고자 "수요자가 대가 금액의 지급을 지연 또는 지체하는 경우, 공급자는 이 계약에 따른 의무의 이행을 중단할 수 있다. 이때 수요자가 지연 또는 지체의 시점부터 그 지급을 이행할 때까지의 기간은 공급자의 지체 일수에 산입하지 않는다."라는 방어형 조항을 삽입할 수 있다.

대가 금액을 받지 못했다면?

업무를 완료했음에도 대가 금액을 받지 못한 증거가 확실하다면 법적조치를 고려할 수 있다. 가능한 조치로는 지급 명령, 가압류 신청, 민사 소송이 있으며, 중재 합의가 있다면 대한상사중재원에서 해결할 수도 있다. 하지만 이러한 소송 과정은 예상 외의 비용을 발생시키거나 평판에 영향을 줄 수 있기 때문에 많은 경우 대가 금액 미지급 문제가 공개적으로 논의되지 않고 내부적으로 해결되거나 간단한 합의로 종결되곤 한다. 이런 상황은 분쟁이 가시화되지 않아 디자인 분야와 같은 특정 업종에서 분쟁 해결 원리에 대한 연구가 부족해지는 원인이 되기도 한다.

4-3) 소멸시효, 3년인가? 5년인가?

대가 금액을 한참 지급받지 못했다. 그렇다면 '떼인 돈'은 언제까지 받을 수 있을까? 이 문제는 소멸시효를 검토해 봐야 한다. 소멸시효가 완성되면 법적으로 권리를 주장할 수 없게 된다. 따라서 떼인 돈에 대한 청구권을 행사

5 대법원 2009. 12. 24. 선고 2009다85342 판결

하고자 한다면 소멸시효 기간 내에 법적조치를 취해야 한다.

그런데 디자인 공급계약에서 대가 금액 지급청구권에 대한 소멸시효에 적용할 명확한 법률 규정이나 구체적인 법원 판례를 찾기 어렵다. 대가 금액 지급청구권의 소멸시효가 몇 년인지에 대해 법조인들 사이에서도 다양한 견해가 있다. 궁극적으로는 법원의 판단을 받아야 할 문제이나 소멸시효 관련 법조문을 참고할 수는 있다.

소멸시효 관련 법조문

민법 제162조(채권, 재산권의 소멸시효) ① 채권은 10년간 행사하지 아니하면 소멸시효가 완성한다.

민법 제163조(3년의 단기소멸시효) 다음 각호의 채권은 3년간 행사하지 아니하면 소멸시효가 완성한다.
> 3. 도급받은 자, 기사 기타 공사의 설계 또는 감독에 종사하는 자의 공사에 관한 채권
> 6. 생산자 및 상인이 판매한 생산물 및 상품의 대가
> 7. 수공업자 및 제조자의 업무에 관한 채권

상법 제64조(상사시효) 상행위로 인한 채권은 본법에 다른 규정이 없는 때에는 5년간 행사하지 아니하면 소멸시효가 완성한다. 그러나 다른 법령에 이보다 단기의 시효의 규정이 있는 때에는 그 규정에 의한다.

4-4) 소멸시효가 곧 완성될 것 같다면? 내용증명!

소멸시효는 중단시킬 수 있다. 그 방법에는 세 가지가 있는데, 재판상 청구를 하거나, 압류 또는 가압류·가처분을 하거나, 채무자가 채무를 이행하겠다고 승인하는 것이다(민법 제168조).

[Case study] 미수금 청구, 언제까지 할 수 있을까?

한 디자인 회사는 계약 종료 후 3년 동안 대가 금액을 받지 못했다. 고심 끝에 디자인 회사 대표는 2025년 5월 1일에 변호사를 찾았다. 계약이 2022년 6월 30일에 종료되었으므로, 2025년 6월 30일까지 법적조치를 취하면 된다고 생각했다.

그런데 계약서를 살펴보면 중도금의 채권 발생일은 2022년 3월 1일로, 이에 따라 소멸시효는 2025년 2월 28일 자정에 완성되었다. 이로 인해 디자인 회사는 중도금 5,000만 원과 이에 따른 법정 이자를 받을 수 없게 된다.

한편 잔금의 채권 발생일은 2022년 6월 1일이며, 소멸시효는 2025년 5월 31일 자정에 완성된다. 이는 디자인 회사 대표가 변호사를 만난 시점에서 한 달도 채 남지 않은 기간이다. 이제 디자인 회사가 잔금 2,000만 원과 법정 이자를 받을 수 있는 소멸시효 기간은 한 달 정도밖에 남지 않았다.

계약 기간	2022년 1월 1일 ~ 2022년 6월 30일		
분류	지급 일정	지급액 (부가가치세 별도)	지급여부
착수금	2022년 1월 1일	금 삼천만원 (₩30,000,000)	○
중도금	2022년 3월 1일	금 오천만원 (₩50,000,000)	×
잔금	2022년 6월 1일	금 이천만원 (₩20,000,000)	×
합계		금 일억원 (₩100,000,000)	

이 사례에서 클라이언트는 중도금을 안 줘도 되는 것은 물론이요, 대략 한 달도 안 되는 시간만 버티면 잔금도 안 줘도 되니 채무를 승인하여 소멸시효를 중단시킬 방법은 없다. 그러니 디자인 회사가 재판상 청구를 하든 압류 등을 하든 직접 액션을 취해야 한다.

이때 변호사는 소멸시효 완성이 급박하기 때문에 바로 내용증명부터 발송하자고 말한다. 법률적으로 '최고(催告)'라고도 하는데, 최고를 하면 소멸시효를 6개월 연장할 수 있다. 6개월의 기산점은 최고가 상대방에게 도달한 때로 잡는다. 이 점을 증명하기 위해 우체국에서 내용증명을 발송하면서 배달증명까지 받는다.

그러나 최고란 어디까지나 예비적이고 임시적인 조치에 불과하다. 소멸시효가 임

박해서 소 제기나 압류 등을 하기에 촉박할 때 시효를 연장하는 실익이 있을 뿐, 궁극적으로는 6개월 내에 재판상 청구, 압류 또는 가압류, 가처분 및 파산절차 참가, 화해를 위한 소환, 임의 출석을 하지 않으면 시효 중단의 효력은 없다(민법 제174조).

한편 가끔 소멸시효 완성이 눈앞에 보이는데도, 소송 자체를 두려워하고 망설이는 의뢰인을 위해 변호사는 내용증명 발송을 권하기도 한다. 일단 6개월 정도 시효를 연장할 수 있으니, 나머지 6개월 동안 법적 절차로 나갈 마음이 있는지 차근차근 생각해 보라고 말한다.

그런 의뢰인들은 대체로 '내가 나쁜 사람이 되진 않을지' '업계에서 소송을 걸었다는 것이 소문나진 않을지' '그냥 이런 일을 겪었다는 것을 인생의 교훈으로 삼으면 어떨지' 등과 같은 고민을 한다. 그러나 소송이란 상대방이 나쁜 사람이라서 하는 게 아니다. 공정한 법적 절차에서 자신의 권리를 구제받고 상대방에게 책임을 지게 하기 위해 한다. 자신의 권리를 태만하게 행사하면 더는 그 권리를 누릴 수도 없고 상대방에게 책임을 물을 수도 없다.

4-5) 권리와 의무에 대한 양도금지

양도금지조항은 본 계약의 당사자가 상대방의 명시적인 동의 없이 해당 계약에서 발생한 권리나 의무를 제3자에게 양도하거나 담보로 제공할 수 없다는 것을 의미한다. 계약 당사자 간의 합의 없이는 양도나 담보 제공이 불가능하며, 이를 통해 계약의 안정성과 상호신뢰를 유지할 수 있다.

4-6) 수요자 측에서의 양도금지조항

수요자가 계약에 양도금지조항을 포함하는 이유는 무엇일까? 수요자가 특정 업체의 명성, 포트폴리오, 기술력을 신뢰하고 선택했기 때문이다. 따라서 계약한 업체가 아닌 다른 업체가 실제 작업을 수행하게 되면 계약의 본질이 훼손되며, 이는 실망감과 신뢰 손상을 초래할 수 있다.

예를 들어 클라이언트가 신제품 출시를 위해 디자인 스튜디오와 계약을 체결했다고 하자. 그런데 디자인 스튜디오가 프로젝트 병목현상으로 인해 일정을 맞추기 어려워지자 프리랜서인 디자이너에게 비밀리에 작업을

맡겼다. 프리랜서 디자이너는 작업을 완료하고 디자인 스튜디오는 그 결과를 클라이언트에게 제공했다. 이 상황에서 클라이언트가 실제 작업자가 계약의 당사자가 아닌 프리랜서 디자이너라는 사실을 알게 된다면, 계약한 디자인 스튜디오에 대한 신뢰가 크게 떨어질 것이다.

이런 문제는 공공 부문의 입찰 계약이나 수의계약에서도 발생할 수 있다. 이런 계약들은 특정 자격을 갖춘 법적으로 검증된 업체만이 참여할 수 있는데 만약 계약을 체결한 업체가 아니라 다른 업체가 작업을 수행한다면 이는 계약의 목적을 기만하는 행위가 된다.

따라서 양도금지조항은 계약을 청렴하고 투명하게 이행하겠다는 명시적인 약속으로서 계약 이행에 대한 신뢰를 유지하고, 계약의 질을 보장하는 데 필수적이다. 이 조항을 통해 수요자는 계약한 업체만이 작업을 수행하고, 그 결과물이 계약 당시의 기대와 일치하도록 보장할 수 있다.

또한 수요자는 계약서에 공급자의 작업 양도에 대한 명시적인 승인을 필요로 하는 조항을 포함시킬 수 있다. 이렇게 하면 계약한 업체가 재하청을 진행하기 전에 수요자가 사전에 검토하고 승인을 할 수 있으며, 이를 통해 작업의 품질과 계약의 투명성을 보장할 수 있다.

4-7) 공급자 입장에서의 양도금지 조항

디자인 공급자는 계약을 체결할 때 수요자가 누구인지를 명확히 파악하여 디자인을 제공한다. 그런데 만약 계약 중 수요자가 변경된다면 어떻게 될까? 또는 수요자는 같지만 대금 지급 주체가 제3자로 바뀐다면? 이러한 상황은 공급자를 불안하게 한다.

첫 번째 문제는 공급계약보다는 전속 계약에서 자주 발생한다. 예를 들어 아티스트가 인적 신뢰를 바탕으로 특정 소속사와 전속 계약을 체결했다고 가정해 보자. 소속사가 인수 합병되어 계약 주체가 바뀌는데 양도금지조항이 없다면 아티스트는 새로운 소속사로 자동적으로 이관될 위험이 있다. 하지만 양도금지조항이 포함되어 있다면, 소속사 변경 전에 아티스트는 계약을 조기 종료할 수 있으며, 이를 통해 자유계약자(FA)로서 새로운 기회를 모색할 수 있다.

두 번째 문제는 디자인 공급계약의 본질과 직접적으로 관련이 있다. 예를 들어 디자인 공급자 L사가 주식회사 M사와 새로운 브랜드 런칭을 위해 디자인 공급계약을 체결하려고 한다. 대부분의 조건에 만족하고 있지만, 한 가지 우려되는 점이 있다. M이 계약서에 "대가 금액은 M사가 아닌 N사가 공급자 L사에 지급한다."고 명시하며 "L은 이에 대해 이의를 제기하지 않는다."고 제안한 것이다.

공급자 L은 제3자에 불과한 N에 대해 잘 알지도 못하고, 대금을 지급할 의사와 능력을 갖추었는지 확인할 수도 없다. 만약 N이 지급을 거부하거나 지연해 L이 M에게 원래대로 대가 금액을 지급해 달라고 청구했을 때, M이 이를 거절한다면 L은 상당히 골치 아플 것이다.

계약은 일반적으로 상호 간에 직접 권리와 의무를 이행하도록 설정되어야 한다. 따라서 L은 특별한 상황이 없는 한, 계약 상대방인 M에게 대가 금액의 지급 의무를 제3자인 N에게 양도하지 않도록 요구할 수 있다. 하지만 예외적으로 M이 대가 금액의 지급 의무를 N에게 넘기기로 한다면, 이는 '채무 인수'라는 법적 개념으로 파악된다. 채무 인수는 기존 채무자가 아닌 제3자가 채무를 인수하는 것을 말하며, 이를 위해서는 원래 채무자(M), 새로운 채무자(N), 그리고 채권자(L) 모두의 동의가 필요하다.

이때 원칙적으로 M이 채무를 N에게 양도한다고 해도, M이 채무에서 완전히 벗어나면 L에게 불리할 수 있다. 일반적으로는 '병존적 채무 인수'를 적용해 L이 M과 N 모두에게 대가 금액을 청구할 수 있다. 그러나 M이 완전히 채무에서 벗어나고 N만 채무자로 남게 하려면 '면책적 채무 인수'가 필요하다. 이 경우 L은 N에게만 대가 금액을 청구할 수 있으며, 이를 위해서는 L이 명시적으로 이에 동의해야만 한다(민법 제454조 제1항).

5) 지식재산권

<u>중간 결과물과 최종 결과물이란?</u>
디자인 공급계약에서 '중간 결과물'과 '최종 결과물'은 프로젝트의 진행 단계를 구분하는 중요한 용어다.

중간 결과물이란?

중간 결과물은 프로젝트의 완성에 이르기까지 생성되는 여러 단계의 작업물을 이른다. 디자인 스튜디오가 어떤 브랜드의 새로운 로고를 디자인하는 프로젝트를 맡았다고 하자. 이 과정에서 디자이너가 생성하는 스케치, 콘셉트 아트, 컬러 팔레트, 초기 렌더링 등이 모두 중간 결과물에 해당한다. 이러한 중간 결과물은 최종 로고가 결정되기 전에 수요자에게 제시되어 피드백을 받고 수정을 거친다.

최종 결과물이란?

최종 결과물은 프로젝트의 목표에 따라 최종적으로 승인된 디자인이나 제품을 뜻한다. 앞선 예에서 고객이 최종적으로 승인한 로고 디자인이 최종 결과물이다. 이 로고는 브랜딩 자료, 제품, 광고 등에 사용될 예정이며, 최종 결제 후 해당 로고의 모든 지식재산권은 고객에게 양도된다. 최종 결과물에 대한 권리는 프로젝트 완료와 대금 지급의 확인을 통해 고객에게 넘어가며, 이후 디자이너는 고객의 승인 없이 로고를 다른 목적으로 사용할 수 없다.

권리 및 사용에 대한 주의 사항

계약에 명시된 바에 따라 중간 결과물에 대한 권리는 일반적으로 디자인 공급자에게 있다. 이는 공급자가 이러한 중간 결과물을 다른 프로젝트나 포트폴리오 목적으로 사용할 수 있음을 의미한다. 하지만 수요자가 중간 결과물을 추가적으로 사용하고자 한다면 추가 비용 지급과 함께 별도의 협의가 필요할 수 있다. 반면 최종 결과물은 모든 권리가 수요자에게 양도되며, 사용과 관련된 모든 결정은 수요자의 권한에 속한다.

5-1) 저작재산권의 발생부터 양도까지

1) 저작권의 발생

계약을 통해 공급자가 창작한 공간 디자인 저작물에 대한 저작권은 창작 시점에 자동으로 공급자에게 발생한다. 이는 저작권법 제10조 제2항에 따라

저작권은 저작물을 창작한 자에게 발생한다는 것을 의미한다.

2) 저작권의 이용

수요자는 법에서 정해진 범위 내에서 대상 저작물을 이용할 수 있다. 추가적인 이용 권리가 필요하다면 공급자와 별도의 저작재산권 이용 허락 계약을 맺어야 한다. 저작권법의 개정에 따라 새롭게 추가되는 이용 권리도 계약에 포함되도록 보장할 수 있게 하는 방법이 있다.

3) 저작권의 등록

공급자는 대상 저작물의 창작 완료 후 해당 저작물을 한국저작권위원회에 등록하여 법적 보호를 받을 수 있다. 공표되지 않을 예정인 저작물이라면 영업비밀 원본증명제도를 통해 보호받을 수 있으며, 이 과정에서 수요자와 협의가 필요할 수 있다.

4) 저작권의 양도

수요자가 대상 저작물의 저작권 전부 또는 일부를 양수하고자 할 때는 양 당사자 간에 별도의 저작권 양도 계약을 체결해야 한다. 저작재산권의 변동 사항을 등록하려는 경우 양 당사자는 신의 성실 원칙에 따라 협력해야 한다.

[Case study] 창작 의도와 다른 디자인 사용, 어떻게 대응할까?

디자이너 O는 동물권 보호 활동가로, 특히 공장형 펫숍의 문제를 해결하려는 활동을 하고 있다. 자신이 만든 강아지 로고와 캐릭터가 SNS에서 많은 인기를 얻으면서 O는 동물 복지 활동을 하는 비영리단체 P로부터 건강하고 행복한 강아지 캐릭터 디자인을 의뢰받아 제작했다.
그런데 어느 날 O 디자이너는 자신의 캐릭터가 프랜차이즈 펫숍 Q의 메인 마스코트로 사용되고 있는 것을 발견하고 충격을 받았다. Q 펫숍은 O 디자이너가 반대하는 공장형 펫숍 중 하나였다. O가 Q 펫숍에 항의하자, 펫숍 대표는

P 비영리단체로부터 캐릭터의 저작재산권과 상표권을 합법적으로 양수한 것이니 법적으로 문제가 없다고 했다. 결과적으로 O 디자이너는 자신의 의도와 반대되는 방식으로 캐릭터가 사용되는 상황에 처하게 되었다.

저작권은 양도할 때 목적이나 내용에 따라서 제한을 둘 수 있다. 그런데 O 디자이너는 계약 당시 자신의 작품이 어떻게 사용될지에 대한 조건을 명시적으로 제한하지 않았고, 그 결과 P 비영리단체가 제한 없는 저작재산권을 모두 양도받아 처분할 수 있었다.

저작권과 지식재산권의 양도는 단순한 권리 이전 이상의 의미가 있다. 권리자는 모든 상업적 권리를 양도할 수는 있지만, 때로는 자신의 작품이 어떻게 사용될지를 명확하게 정의하고 통제하길 원할 수도 있다. 이때 브랜드 가치를 유지하며, 윤리적이고 브랜드 이미지에 부합하는 방식으로만 캐릭터 사용을 허용하도록 계약 조건을 설정함으로써 캐릭터의 오용을 방지하고 캐릭터의 브랜드 가치를 지속적으로 유지할 수 있다.

5) 저작권 침해에 대한 대응

제3자가 대상 저작물을 침해하거나 침해할 우려가 있다면 수요자와 공급자는 즉시 상대방에게 이를 알리고 저작권 침해 방지 및 예방을 위해 협력해야 한다. 저작권 침해와 관련된 소송 비용은 저작권자가 단독으로 부담하거나 분담 방법을 정한다.

5-2) 매절형 계약이란?

매절형 계약은 창작자가 자신의 저작물에 대한 모든 권리를 의뢰인에게 일시적으로 완전히 양도하는 계약이다. 이 계약은 특정 기간이나 조건에 따라 권리를 설정하는 유연성을 가질 수 있지만 일반적으로는 수요자가 한 번의 거래로 저작물의 모든 권리를 영구적으로 획득하는 것을 의미한다. 매절형 계약은 창작자에게 즉각적인 경제적 이익을 제공하지만, 장기적으로는 저작물에 대한 모든 권리를 상실하는 것을 의미하므로 계약 체결 전에 충분한 검토와 협상이 필수적이다.

수요자에게 매절 계약은 어떤 이익이 있는가?

① 완전한 권리 확보: 수요자는 저작물에 대한 모든 권리를 얻게 되어 해당 저작물을 자유롭게 사용, 수정, 재판매하거나 라이선스를 부여할 수 있다.

② 비용 효율성: 장기적으로 보았을 때 추가적인 라이선스 비용이나 로열티를 지불하지 않아도 되므로 경제적이다.

③ 법적 분쟁 최소화: 저작권에 대한 모든 권리를 확보함으로써 발생할 수 있는 저작권 침해 관련 분쟁의 리스크를 줄일 수 있다.

④ 시장 내 독점적 사용: 중요한 저작물을 경쟁자보다 먼저 확보해 시장에서 독점적으로 사용할 수 있다.

공급자가 매절 계약에서 유의할 점은?

① 일회성 보상: 매절형 계약을 통해 받는 금액은 일시적이고, 저작권을 완전히 양도하게 되어 장기적인 로열티 수입을 포기하게 된다.

② 향후 사용 제한: 동일 저작물을 자신의 포트폴리오에 사용하거나 다른 수요자를 위해 이용할 수 없다.

③ 적절한 대가의 중요성: 공급자는 자신의 창작물에 대한 적절한 경제적 대가를 받는지 신중하게 평가해야 한다. 즉 계약 금액이 창작물의 가치와 일치하는지 확인해야 한다.

④ 계약 조건 명확화: 권리의 범위와 대가의 상세 사항을 명확히 해야 한다. 이는 나중에 발생할 수 있는 오해나 법적 분쟁을 예방하는 데 도움이 된다.

5-3) 저작인격권의 존중

저작재산권을 모두 양도하더라도 저작인격권은 양도되지 않으며, 이는 저작권법에 따라 보호받는다(저작권법 제14조). 저작인격권을 존중하고 효과적으로 관리하기 위해 다음에 대한 합의가 이루어져야 한다.

① 저작인격권 존중 원칙: 수요자는 공급자가 창작한 작품의 저작자

로서의 인격권(공표권, 성명 표시권, 동일성 유지권)을 존중해야 한
다. 이는 공급자가 작품의 공개 여부를 결정하고, 자신의 성명이나
필명을 작품에 표시할 권리, 그리고 작품이 원래의 형태와 내용을
유지하도록 보장하는 권리를 포함한다.

② 작업 실적 증명 및 포트폴리오 활용: 공급자는 계약에 따라 수요자
의 최종 완료 검사를 통과한 후에 작업을 포트폴리오로 활용할 수
있다. 다만 수요자가 해당 결과물을 공식적으로 공개하기 전에는
공급자가 수요자의 명시적인 승인을 받은 경우에만 포트폴리오로
사용할 수 있다.

③ 공표권 협의(저작권법 제11조): 공급자가 저작자로서 가지는 공표
권은 작품의 공개 여부와 시기를 결정할 수 있는 권리를 의미한다.
그러나 실제 비즈니스 상황에서는 이 권리가 수요자의 이익과 프로
젝트 일정에 맞춰 조정된다.

④ 성명 표시권 협의(저작권법 제12조): 공급자는 창작한 결과물에 자
신의 성명(법인명, 로고 등)을 표시할 권리가 있다. 이러한 성명 표
시는 수요자의 브랜드 이미지와 일관성을 해치지 않는 범위 내에서
이루어져야 하며, 표시의 위치나 방법은 양 당사자의 협의를 통해
결정되어야 한다.

⑤ 동일성 유지권 협의(저작권법 제13조): 저작자는 저작물의 내용, 형
식 및 제호의 동일성을 유지할 권리가 있지만, 저작물의 성질이나
그 이용의 목적 및 형태 등에 비추어 부득이하다고 인정되는 범위
안에서는 수요자가 변경할 수 있음에 대해 양해할 필요가 있다. 다
만 수요자는 본질적인 내용을 변경할 수는 없다.

5-4) 산업재산권

산업재산권은 창작물의 상업적 이용을 보호하기 위해 법적으로 인정되는
권리다. 이에는 특허권, 실용신안권, 디자인권, 상표권 등이 포함된다. 이러
한 권리는 공식적인 등록 절차를 통과해야만 법적 보호를 받을 수 있으며
출원과 등록은 특허청에서 이루어진다.

산업디자인권 중 디자인권

디자인보호법 제3조 제1항에 따라서 '디자인 등록을 받을 수 있는 권리'는 창작자인 공급자에게 발생한다. 따라서 수요자가 직접 또는 공급자와 디자인 등록을 받고자 할 때 양 당사자는 그 권리의 승계에 관한 별도의 합의를 해야 한다.

디자인권은 디자인보호법에 따라 창작물이 특허청에 정식으로 출원되고 등록될 때 법적으로 인정되는 권리다. 따라서 단순히 "모든 지식재산권은 '수요자'에게 귀속한다."라고 계약서에 명시하는 것만으로는 디자인권이 자동으로 발생하거나 이전되지 않는다. 많은 경우 수요자가 이러한 권리 발생 원리를 이해하지 못해 등록 절차를 간과하며, 결과적으로 디자인에 대한 법적 보호를 받지 못하는 상태, 즉 '무권리 상태'에 놓일 수 있다. 수요자가 디자인을 출원해 등록을 받고자 하더라도 수요자 자체는 발주자일 뿐 창작자가 아니므로, 원칙적으로는 '디자인 등록을 받을 수 있는 권리'가 원시적으로 발생한 창작자로부터 승계 약정을 받아야 하고, 디자인 출원 및 등록서에 창작자의 성명을 명확하게 기재해야 한다.

주의할 점은 공급자가 주식회사 등 법인인 경우 법인에게 권리가 발생하는 것이 아니라, 자연인인 실제 창작자에게 권리가 발생한다는 것이다. 따라서 공급자 내부적으로 자연인인 창작자로부터 법인으로 그 권리를 승계한 다음, 공급자가 외부적으로 수요자에게 그 권리를 승계할 수 있다.

공급자와 수요자는 디자인을 등록할 것인지 여부에 대해 미리 출원 계획을 논의해야 하고, 디자인의 등록요건 중 신규성을 상실하지 않기 위해 최선의 노력을 다해야 한다. 만일 부득이하게 외부에 유출되는 등으로 인하여 신규성이 상실될 경우 신속하게 이 사실을 알리고, 신규성 상실의 예외를 주장하여 디자인 등록을 받을 수 있도록 논의해야 한다.

디자인을 등록받으려면 공업상 이용 가능성, 신규성, 창작 비용이성 세 가지 요건이 필요하다. 디자인의 공개나 대외 공지는 신규성을 상실시킬 수 있으므로, 양 당사자는 등록 과정에서 신규성을 유지하기 위해 적극적으로 협력해야 한다. 만일 출원 전 공개되었다면 신규성 상실을 이유로 등록이 거절되고, 설령 특허청에서 신규성 상실을 몰라서 등록을 시켰다고 하더라도

추후 무효 사유가 될 수 있다. 만일 신규성 상실 or 신규성의 상실에도 불구하고 디자인 등록을 받고자 한다면 최초 공개일로부터 12개월이 지나기 전에 신규성 상실의 예외를 주장하여 출원 절차를 신속하게 진행해야 한다.

산업디자인권 중 상표권

상표법에 따라 국내에서 상표를 사용하거나 사용할 의도가 있는 자가 자신의 상표를 등록받을 권리를 갖는다(상표법 제3조 제1항).

브랜딩 작업 등 상표 사용과 관련된 디자인 공급계약을 체결했을 때 수요자는 상표의 출원 및 등록 과정에서 주체적인 역할을 수행한다. 수요자가 이 권리의 주체가 되는 것은 상표 사용과 관련하여 실질적인 이해관계가 있기 때문이다. 이 과정에서 공급자는 수요자를 지원하는 역할을 수행하며 상표 출원 및 등록 과정에 필요한 문서 작성, 정보 제공, 그리고 기타 관련된 조치를 취하는 데 도움을 주어야 한다.

공급자의 자체 보유 산업재산권

수요자는 공급자가 자체적으로 보유한 산업재산권(특허권, 실용신안권, 디자인권, 상표권) 또는 부정경쟁방지법에 따라 보호받을 수 있는 표지 또는 상품 형태 등을 실시 또는 사용하고자 하는 경우, 그 실시 또는 사용하고자 하는 산업재산권의 목록을 명시하고 별도의 합의를 하여야 한다.

① 산업재산권의 목록화: 공급자가 보유한 산업재산권(예: 특허권, 실용신안권, 디자인권, 상표권) 및 부정경쟁방지법에 따라 보호받을 수 있는 표지나 상품형태의 목록을 계약서에 명시한다. 이는 향후 권리 사용시 어떤 자산이 사용되는지 분명히 하기 위한 조치다.

② 별도의 합의 필요성: 공급자가 이러한 산업재산권을 실제로 사용하거나 실시하려 할 때 수요자와 별도의 합의를 통해 권리의 사용 범위, 조건, 기간 등을 구체적으로 정한다. 이는 양 당사자가 서로의 이익을 보호하고 합의된 범위 내에서 권리를 사용하도록 보장한다.

3. 디자인 공급계약의 문제 상황과 대응법

중간보고에 대한 책임

공급자가 클라이언트의 요구에 부합하는 작업을 하고 있는지 주기적으로 확인하는 것은 클라이언트의 중요한 책임이다. 하지만 클라이언트가 너무 자주 또는 과도하게 세부 사항을 살펴보는 것은 효율적인 점검이 아니라 간섭이 될 수 있다. 이는 업무 흐름을 방해하고 창의적인 과정에 부정적인 영향을 미친다. 따라서 프로젝트를 시작할 때 의뢰한 내용을 바탕으로 중간 보고와 최종 보고 및 검수 일정을 합의하고, 그 합의된 시기에 확인하면 된다.

디자이너는 자신의 작업이 제대로 진행되고 있는지 지속적으로 점검해야 한다. 때로 클라이언트의 요구 사항이 불명확할 수 있다. 이때는 디자이너가 적극적으로 방향을 제시하는 것이 좋다. 또한 진행 상황을 클라이언트에게 알리기 위해 정기적인 중간보고를 하는 것이 좋다.

디자이너가 중간 보고를 했지만 클라이언트가 확인한 적이 없다고 하거나 승인한 적이 없다며 디자이너에게 계약상 불완전 이행을 전가하는 상황도 있다. 따라서 디자이너는 중간보고 후 전화나 추가 메시지로 클라이언트의 확인을 유도하는 등 절차를 강화할 필요가 있다.

하지만 이 문제의 본질은 분명하게도 클라이언트의 응답 부재에 있다. 디자이너가 클라이언트의 무응답을 감당해야 한다는 것은 불합리하다. 이를 방지하기 위해 계약서에 '확인 간주' 조항을 포함시킬 수 있다. 보고 후 일정 기간 동안 클라이언트의 반응이 없으면 그 내용은 승인된 것으로 간주하는 것이다. 혹은 적절한 응답이 없다면 더 이상 업무를 진행하지 않기로 하는 방어적 조항을 넣을 수도 있다.

수정 요구, 어떻게 대응할까?

무한 루프 수정과 메신저 기록

디자이너라면 무한 수정 요청의 악몽을 익히 알고 있을 것이다. 이런 끝없는

수정 요청은 프로젝트의 효율성을 크게 저하시키며 디자이너의 창작력을 갉아먹는다. 이 문제의 핵심은 무엇이며 어떻게 해결할 수 있을까?

디자인 계약의 우선 목적은 클라이언트의 만족을 보장하는 것이다. 디자이너는 수정 요청을 업무의 일부로 받아들이고, 이에 대응할 명확한 기준을 설정해야 한다. 하지만 실제로 이러한 기준을 일관되게 적용하는 것은 쉽지 않다. 메신저 등 비공식적인 채널을 통해 잡담과 뒤죽박죽이 된 수정 사항이 불명확하게 전달되는 경우도 많기 때문이다. 이로 인해 프로젝트 관리가 복잡해지고 끝없는 수정 루프에 빠지게 된다.

[Case study] 업무상 대화, 메신저 소통의 함정

한 디자이너는 클라이언트와의 메신저 대화에서 끊임없는 수정 요구를 받았다. 클라이언트는 "이런 것도 해주세요." "저런 것도 해주세요." 등을 연속으로 요청하며 압박했다. 이 디자이너는 요구에 응하기 위해 작업 결과를 스크린샷으로 보내며 확인을 구했지만 클라이언트의 반응은 모호했다. 불명확한 커뮤니케이션은 디자이너가 자신이 해야 할 일을 명확하게 이해하는 것을 어렵게 했다. 결국 프로젝트는 지지부진하게 진행되었고, 이 디자이너는 "뭘 원하시는지 모르겠습니다. 이런 식으로는 일을 진행할 수 없습니다."라며 좌절감을 토로했다. 클라이언트는 이를 빌미로 프로젝트 해지를 선언하고 미완성된 작업에 대한 책임과 추가 비용을 요구했다.

우리가 배워야 할 점은 다음과 같다. 첫째, 메신저와 같은 비공식적인 커뮤니케이션 수단은 프로젝트의 세부 사항을 정확히 기록하는 데 적합하지 않다는 것이다. 업무 지시와 피드백은 가능한 한 구조화되고 명확하게 제공되어야 한다.

둘째, 디자이너와 클라이언트 간의 소통은 공식 문서를 통해 이루어져야 한다. 계약서나 업무지시서 등의 공식 문서는 프로젝트의 범위와 기대치를 명확하게 설정하고, 이를 기록으로 남겨 양측의 오해를 줄일 수 있다.

셋째, 디자이너는 클라이언트의 요구에 대해 지나치게 순응하기보다는 자신의 전문성을 바탕으로 적절한 조언과 가이드를 제공해야 한다. 이를 통해 클라이언트와의 관계에서 권위를 유지하고 프로젝트를 효과적으로 이끌 수 있다.

결론적으로 메신저 대화는 그 자체로는 충분한 법적 증거나 업무 지침으로 기능하

기 어렵다. 따라서 디자인 업계에서는 보다 체계적이고 공식적인 커뮤니케이션 방식을 구축하고 유지하는 것이 중요하다.

유상으로 할까, 무상으로 할까?

수정이 유상으로 이루어질지 무상으로 제공될지 문제는 클라이언트와의 관계, 프로젝트의 범위, 복잡성, 예상되는 노력 등을 고려해 설정할 문제다. 일반적으로 다음과 같은 접근 방식을 고려할 수 있다.

① 무상 수정 제한 설정: 프로젝트 완료 후 일정 횟수의 수정을 무상으로 허용하고 그 이상은 유상으로 전환하는 방법이다. 이를 통해 클라이언트는 필요한 조정을 요청할 수 있으며, 디자이너는 과도한 노력 없이 서비스를 제공할 수 있다.

② 수정의 범위 명시: 무상으로 허용되는 수정의 범위를 명확하게 정의하는 것이 좋다. 예를 들어 색상 조정, 글꼴 변경 등 간단한 수정은 무상으로 처리하고, 레이아웃 변경이나 추가 디자인 요소 포함과 같은 큰 변화는 유상으로 설정할 수 있다.

③ 시간 기반 청구: 수정 작업 시간을 기준으로 청구할 수도 있다. 즉 무상 수정 시간을 초과하는 경우 시간당 요금을 설정하여 청구하는 방법이다.

④ 추가 작업에 대한 선결제 옵션 제공: 클라이언트가 프로젝트 범위를 넘어서는 추가 작업을 요구한다면 사전에 결제를 요구하는 옵션을 제공할 수 있다. 이는 계약 초기에 예상치 못한 추가 비용에 대한 클라이언트의 인식을 높일 수 있다.

참을 수 없이 까다로운 클라이언트의 요구, 어떻게 대응할까?

"손님은 왕이다." 1980~1990년대 서비스 업계는 고객의 모든 요구에 무조건 순응하는 것을 원칙으로 삼았다. 이 원칙은 감정 노동자들에게 큰 부담과

고충을 주었다. 2000~2010년대에 들어서면서 서비스 제공자가 무작정 고객의 요구를 따르지 않고 자신을 보호해야 한다는 인식이 강화되었지만, 이 관점이 너무 성급하게 적용되면서 '인정이 없다.'거나 '예의가 없다.'는 비난을 받거나, 이것이 MZ 세대의 특징으로 지목되기도 했다.

창의적 업종에서는 완벽주의를 추구하는 사람이 많다. 완벽을 추구하는 것 자체는 문제가 되지 않으며 완성도를 높이는 바람직한 목표일 수 있다. 문제는 무례한 태도와 과도한 간섭, 꼬투리 잡기로 인해 상대방의 업무상 자율권을 침해할 때 발생한다. 이러한 갈등의 원인은 업무의 본질보다는 태도에 있다.

갈등이 발생했을 때 그 원인이 업무 자체인지 아니면 태도에서 기인하는 것인지 정확히 분간하자. 참을 수 없는 존재의 무례함은 불안정한 자아감과 낮은 자존감에서 비롯된다. 이해하기 어려운 까다로움의 진정한 의미를 파악하려면 그 뒤에 숨겨진 개인의 심리적 동기를 고려해야 한다. 업무상 소통이 원활하지 않을 정도로 무례한 사람과 대면할 때는 자극과 반응을 최소화해야 한다. 가능한 한 차분하고 중립적인 태도를 유지하자.

그레이 록(gray rock) 방식은 상대방에게 논쟁의 여지를 주지 않으며 갈등을 효과적으로 관리할 수 있게 도와준다. 이 방법은 상대방에게 아무런 감정적 반응을 보이지 않는 것이 아니라 상대방이 논쟁을 확대하는 데 필요한 '연료'를 제공하지 않음으로써 갈등을 봉합하는 전략이다. 덧붙여 소통의 흐름을 최대한 객관적으로 기록해 두자. 순간적 감정에 빠지는 것이 아니라 객관적으로 볼 수 있는 눈이 생길 것이다.

계약의 본질적인 내용을 바꾼다면?

계약 변경 합의를 시도하자

계약 이행 과정에서 발생하는 작은 문제는 업무상 소통을 통해 융통성 있게 처리할 수 있다. 하지만 프로젝트의 대상이나 기간이 상당히 변경되거나 예상치 못한 일이 발생하는 등 계약의 핵심이 변경된다면 단순한 소통으로는 해결할 수 없다.

계약의 본질적 내용은 계약서에 명시된 업무 범위, 견적서, 계약서의 표지와 본문, 그리고 개발의 세부 내역 등에서 확인할 수 있다. 이 문서에 명시된 내용과 크게 다르다면 계약의 조건이 본질적으로 변경된 것이므로 기존 계약을 그대로 유지할 수 없고, 계약을 변경할 수 있도록 새로운 합의를 도출해야 한다. 큰 변화가 필요한 상황에서는 기존 계약을 바탕으로 새로운 조건을 설정하고, 필요하다면 부속 합의서를 작성하여 계약서를 업데이트하는 것이 맞다. 이 과정에서 상대방에게 계약 변경의 필요성을 언급하고 의견을 기다려야 한다.

계약 변경의 합의에 실패한다면?

만약 새로운 요구 사항이 디자이너의 능력이나 의지를 넘어서거나 합의를 도출하기 어렵다면 계약을 중도에 해지하는 것을 고려할 수 있다. 계약 해지에는 두 가지 방법이 있다. 약정해지는 계약을 맺을 때 미리 해지할 수 있는 사유를 정해두는 것이다. 이 방식은 특정 조건이 충족되면 계약이 자동으로 종료될 수 있도록 한다. 반면 합의 해지는 계약 진행 중 발생하는 사건에 대해 양 당사자가 사후에 조건을 협의하고 합의하여 계약을 종료하는 방식이다.

합의 해지는 이론적으로는 매끄러운 해결책처럼 보이지만, 실제로는 그 과정이 쉽지 않을 때가 많다. 특히 계약 해지 단계에 이르러 수요자가 다음과 같이 주장하는 경우를 자주 접하게 된다.

"계약을 지키는 건 중요하죠. 그런데 여기 공급자 측에서 먼저 계약을 변경해야 한다고 했잖아요? 공급자의 예상치 못한 요구로 저희는 기존 프로젝트를 제대로 진행할 수도 없었고, 그 때문에 엄청난 손해를 봤어요. 그러니 계약 변경을 요구하는 건 부당하다고 생각해요. 공급자가 지금까지 한 일을 인정할 수 없습니다. 기존 계약을 지킬 수 없다고 하니, 해지한다는 통보로 받아들이겠습니다. 손해배상책임에 대해서도 준비하세요."

그러나 이러한 수요자의 주장과는 달리 실제로 손해배상책임은 계약 해지가 법적으로 타당한 절차를 따랐는지, 해지의 귀책 사유가 누구에게 있는지 법적 판단에 따라 결정된다. 계약 중도 해지의 원인이 채무 불이행이든 불법 행위이든 간에, 공급자에게 자동으로 손해배상책임이 있다고 볼 수

없는 것이다. 그렇다고 공급자가 마냥 면책되는 것일까? 공급자가 소송을 한다면 계약의 변경을 주장할 만큼 중대한 사정 변경이 있었다는 점을 항변 사유로 증명해내야 한다. 이 문제는 결국 법원의 판단을 받아야 풀린다.

　문제가 이미 발생했다면 합의로 문제를 해결하기 어려울 수 있다. 이를 대비해 계약 해지의 명확한 사유와 절차를 미리 정하면 예측 가능성을 높일 수 있다. 해지 사유와 절차는 다음 내용을 참고하자.

① 사정 변경의 인정 : 계약서에는 사정 변경을 인정하는 조항을 명시해야 한다. 이는 예기치 않은 중대한 변화가 발생했을 때 계약을 계속 이행하기 어려운 상황을 정의하고, 이러한 변화가 계약의 본질적인 내용에 영향을 미치는 경우를 포함한다.

② 계약 변경을 위한 협상 절차 : 사정 변경이 인정된 경우, 계약 변경을 위한 협상 절차를 시작하는 방법을 계약서에 구체적으로 명시한다. 이는 특정 기간 내에 양 당사자가 모여 변경 사항에 대해 논의하고 합의를 시도하는 절차를 포함할 수 있다.

③ 자동 종료 조항 : 계약 변경 합의에 도달하지 못하면 계약이 그 시점까지 유효하다고 보고 자동으로 종료되는 조항을 포함한다. 이 조항은 계약이 해지되는 정확한 조건과 시점을 명확하게 기술해야 한다.

④ 보상 조항 : 계약 종료시 지금까지 진행된 작업에 대해 일정 금액을 보상받을 수 있도록 하는 조항을 설정한다. 이는 각 당사자가 이미 수행한 업무와 투입한 자원에 대해 공정하게 보상받을 수 있도록 한다.

　혹시 모를 분쟁을 해결하기 위한 방법도 계약서에 포함하는 것이 좋다. 이는 중재나 조정과 같은 대안적 분쟁 해결 방법을 제안할 수 있다.

디자인 감리, 어떻게 할까?

디자인 프로젝트 완료 후 감리는 디자인의 품질을 확보하고, 설계 의도와 목적성이 실제 실행 과정에서 얼마나 효과적으로 반영되었는지를 평가하는 중요한 절차다.

감리의 유형

① 내부 감리 : 디자인을 수행한 기관이나 팀 내에서 자체적으로 실시하는 감리로 프로젝트의 연속성을 유지하며 일관성을 검증한다.

② 외부 감리 : 독립적인 제3의 감리팀이 참여하여 객관성과 공정성을 확보한다. 이 방법은 특히 복잡하거나 고위험 프로젝트에 적합하다.

감리의 기능 및 취지

품질 보증의 측면에서는, 디자인한 제품이나 서비스가 설계 사양에 따라 제대로 기능하는지 확인한다. 만약 결함이 발견될 경우 초기 단계에서 문제를 식별하고 수정함으로써 품질을 보장하고 재작업 비용을 줄인다.

법적 보호의 측면에서는 프로젝트가 계약 조건에 따라 수행되었는지 검증하여 법적 분쟁의 소지를 최소화한다. 감리 과정과 결과는 문서화되어 이해관계자들과 공유되며, 이는 필요시 법적 증거로 활용될 수 있다.

감리 결과 보고서 작성 및 제공

감리 결과에 대해 클라이언트에게 전화 통화와 같은 구두로만 통보하거나 메시지로만 간단하게 알리고 "끝!"을 외치는 경우가 있다. 그렇게 하면 기록이 남지 않아 나중에 디자인의 완성도나 하자 또는 결함이 발견될 경우 감리가 부실했다고 지적을 받을 수도 있다.

감리가 완료된 후에는 결과 보고서를 작성하여 클라이언트에게 제공해야 한다. 각 디자인 분야에 맞는 필수 체크리스트를 서식으로 만들어 체크한 다음 특이사항이 있으면 메모로 삽입한다. 결과물에 대한 사진이나 동영상을 남기는 것도 좋다.

이러한 자료가 마련되면 일시와 장소, 담당자의 이름을 포함한 간단한 보고서 형식으로 클라이언트의 담당자에게 최종적으로 제공한다. 클라이언트는 이를 바탕으로 공급계약의 완료를 승인하고 최종 결과물에 대한 검수 의무 및 공급계약이 성공적으로 완료되었다고 알릴 것이다.

계약서를 안 썼는데 계약이 체결된 걸까?

계약서는 계약을 체결했다는 증거

계약이란 말 그대로 약속을 맺는 것이다. 계약서는 계약이 체결되었다는 증거다. 계약서를 작성하지 않더라도 계약을 하면 각자에게 권리와 의무가 발생한다. 왜냐하면 그렇게 하기로 약속했으니까!

계약서를 작성하는 주된 이유는 계약의 사실과 내용을 명확하게 기록하여 증거로 활용하기 위함이다. 시간이 지나면서 말이 바뀔 수 있고 기억이 흐려지거나 왜곡될 수 있기 때문이다.

대법원 2017. 5. 30. 선고 2015다34437 판결

계약이 성립하기 위해서는 당사자 사이에 계약의 내용에 관한 의사의 합치가 있어야 한다. 이러한 의사의 합치는 계약의 내용을 이루는 모든 사항에 관하여 있어야 하는 것은 아니고, 본질적 사항이나 중요 사항에 관하여 구체적으로 의사가 합치되거나 적어도 장래 구체적으로 특정할 수 있는 기준과 방법 등에 관한 합의가 있으면 충분하다. 한편 당사자가 의사의 합치가 이루어져야 한다고 표시한 사항에 대하여 합의가 이루어지지 않은 경우에는 특별한 사정이 없는 한 계약은 성립하지 않은 것으로 보는 것이 타당하다.

과업지시서만으로 일해도 될까?

디자인 공급계약에서 정부나 지자체, 공공기관 등 공공 부문의 클라이언트는 빼놓을 수 없다. 공공 부문의 발주는 입찰 계약이나 수의계약 등의 방식으로 이루어지는데, 일정한 경우 계약서 작성을 생략할 때가 꽤 많다. 많은 디자인 회사는 계약서를 작성하지 않고 과업 지시서를 받고, 그에 기재된 대로 업무를 처리한다. 과업 지시서란 공급계약을 체결할 때 발주처가 수주처에게 맡기는 업무의 내용을 상세하게 규정한 것이다.

이때 디자인 회사는 과업을 "지시"하는 문서가 정말로 계약의 효력이 있는지 의문이 생긴다. 그야말로 클라이언트가 일방적으로 지시하는 것이

기 때문이다. 과업 지시서에 기재된 내용을 하나라도 위반할 경우, 혹시 채무불이행 책임을 지는 것은 아닌지 걱정하기도 한다.

공공 부문 디자인 공급계약을 체결할 때는 원칙적으로 계약서를 작성해야 한다. 계약서에는 ㉠ 계약의 목적, ㉡ 계약 금액, ㉢ 이행기간, ㉣ 계약보증금, ㉤ 위험부담, ㉥ 지체상금, ㉦ 그 밖에 필요한 사항을 명백하게 기재해야 한다(국가계약법 제11조 제1항 본문, 지방계약법 제14조 제1항 본문 참조).

따라서 원칙적으로 국가 계약이나 지방 계약은 과업 지시서 같은 서류만 제공해 체결할 수는 없다. 대법원은 다수의 판결에서 국가계약법에서 정한 법률상 요건과 절차를 거치지 않고 체결한 국가와 사인 간의 사법상 계약의 효력은 무효라고 판시했다.[6]

그러나 국가 계약은 계약 금액이 3,000만 원 이하일 때, 지방 계약은 5,000만 원 이하일 때 계약서 작성을 생략할 수 있다.[7][8]

왜 계약서 작성을 생략할 수 있을까? 대법원은 법령에서 예외를 인정하는 까닭이 계약 금액이나 거래의 형태 및 계약의 성질 등을 고려하여 국가계약법이나 지방계약법 등에서 정한 요건과 절차를 모두 준수하여 계약서를 작성하는 것이 불필요하거나 적합하지 않다는 정책적 판단에 따른 것이기 때문이라고 판단한 바 있다.[9]

수의계약은 이를 공고해 일반 입찰에 부쳐야 하지만, 계약 금액이 2,000만 원 이하인 소액 수의계약(용역계약)은 계약 담당 공무원의 재량으로 계약 체결 상대방을 선정할 수 있다.[10] 따라서 소액 수의계약의 경우 반드시 계약서 작성을 하지 않더라도 무방하다. 이때 발주할 용역의 내용은 과업 지시서에 반영하면 된다.

6 대법원 2005. 5. 27. 선고 2004다30811, 30828 판결, 대법원 2009. 12. 24. 선고 2009다51288 판결, 대법원 2015. 1. 15. 선고 2013다215133 판결 등.
7 국가계약법 제11조 제1항 단서, 동법 시행령 제49조 제1호.
8 지방계약법 제14조 제1항 단서, 동법 시행령 제50조 제1항 제1호.
9 대법원 2018. 9. 13. 선고 2017다252314 판결

공공 분야 디자인 공급계약을 위한 팁

공공 분야에서 디자인 공급계약서가 생략되었다면 과업 지시서를 철저히 읽고 이해한 상태에서 업무를 수행해야 한다. 과업 지시서는 실질적인 계약서 역할을 하기 때문이다.

이 문서는 공무원이 일방적으로 작성하므로 디자인 업체에 부적합하거나 부당한 요구가 포함되어 있을 수 있다. 디자인 업체로서는 과업 지시서의 수정을 요청하기가 부담스러울 수 있으나, 비합리적이거나 독소 조항이 있다고 판단된다면 합리적으로 바꿀 수 있도록 협의를 시도해야 한다. 공공 계약도 본질적으로는 사적자치와 계약자유의원칙 등 사법의 원리가 그대로 적용되기 때문이다.[11]

수의계약은 일반적으로 '지시형' 공급계약으로서 지시된 내용은 최대한 준수해야 한다. 그러나 공공 부문에서는 계약 조건을 공정하게 유지하는 것이 중요하므로, 지시된 내용이 부당하다면 합리적으로 수정하는 것을 시도해보길 권한다.

계약은 했는데 입금이 늦어지는 상황

꽉 막혀버린 파이프라인

용역의 핵심은 주어진 일을 수행하는 것이다. 용역업계에 종사한다는 것은 대부분 '을'의 위치에서 일하고 있다는 것을 의미한다. 일감을 따내고 난 다음 입금이 늦어지는데도 일부터 끝내는 경우가 비일비재하다. 협상력이 약한 을의 입장에서는 지급을 독촉하는 것도 피가 마른다.

사업주에게는 백팔번뇌가 늘 따라다닌다고 하지만 받을 돈을 받지 못하는 상황이 가장 답답할 것이다. 지출할 돈은 많은데 들어올 돈이 막혀버리면 급한 대로 개인 자금을 투입해야 한다. 직원들의 월급이 밀리면 사업주는

10 국가계약법 시행령 제26조 제1항 제5호 가목 2) 및 지방계약법 시행령 제30조 제1항 제2호 본문.

11 대법원 2001. 12. 11. 선고 2001다33604 판결

임금 체불자란 불명예를 안게 된다. 이론상으로 계약서가 명확하다면 업무 완료 후 지급 명령이나 가압류 제도를 활용해 빠르면 대략 한두 달 내에 대금을 받을 수 있다.

대기업 클라이언트의 계약서와 자금 집행이 늦어질 때

대기업 프로젝트는 디자인 공급 업체에게 매출과 포트폴리오 면에서 분명 큰 기회다. 하지만 문제가 생겼을 때 가장 까다로운 상대도 바로 대기업이다. 특히 계약서 작성과 입금이 지연되는 경우가 많은데, 계약서는 마치 늦어도 괜찮은 선택 사항처럼 다뤄지고 입금은 계약서가 완성된 후에나 이루어진다. 디자인 업체로서는 이런 상황이 매우 곤란하지만 대기업과의 거래를 이유로 불편함을 감수하곤 한다. 그러나 아무리 큰 고객이라도 계약과 관련된 사항은 좀 더 명확하고 공정하게 처리되어야 할 필요가 있다.

규모가 큰 조직과 거래는 왜 일처리가 늦어질까?

규모가 큰 조직과 거래할 때는 일하는 속도보다 계약하는 속도가 더 느릴 수 있다. 왜 그럴까? 첫 번째 이유는 의사결정 구조와 속도 차이 때문이다. 대기업은 결정을 하는 데 여러 가지 측면에서 타당성을 검토하고, 각종 절차를 두어 승인을 받아야 한다. 무엇을 얻을 수 있는지, 방어해야 할 것은 무엇인지를 확실하게 짚고 넘어가고자 하는 것이다.

두 번째는 대기업과 디자인 업체의 업무에 대한 태도와 근무 시간의 차이 때문이다. 대한민국 현실에서 디자인 업체의 규모가 비교적 영세하다는 점을 고려하면 프로젝트 하나하나의 비중이 크다. 그러다 보니 근로기준법 문제는 차치하더라도 밤을 새거나 주말에도 일하는 것을 당연하게 여기기도 한다. 이에 비해 대기업은 디자인 업체에게 아웃소싱한 업무의 비중이 크다고 볼 수 없다. 자체적으로 하기보다는 외부 용역으로 하는 것이 효율적이라 판단해 일을 맡긴 것이다.

그리고 대기업은 근로기준법상 법정 근로 시간에도 비교적 민감하다. 장시간 근로 예방을 위해, 이른바 '셧다운제'라고 해서 퇴근시간 전에 PC가 자동으로 꺼지거나 회사의 시스템에 접속하지 못하게 하기도 한다. '게이트

오프'라고 해서 출입 통제를 하기도 한다. 하루에 일할 수 있는 시간이 정해져 있다.

세 번째는 대기업과 디자인 업체에서 프로젝트를 담당하고 있는 사람의 역할과 지위 차이 때문이다. 디자인 업체의 경우 프로젝트를 관리하는 사람은 대표급이거나 회사의 핵심 인력이다. 아웃소싱을 하는 경우 업체의 이름보다는 누가 핵심 디렉터를 맡고 있는지를 더 유심히 보기도 한다. 반드시 그 사람이 이 일을 전적으로 맡아야 한다는 조건이 깔려 있다. 그런데 대기업은 담당자 보직이 변경되기도 하고, 이직·퇴사해 업무가 지체가 되는 경우도 있다. 일을 하던 중 담당자가 변경되면 인수인계는 차치하고서라도 새롭게 일의 성격과 내용을 파악하는 데 시간이 걸릴 수밖에 없다.

요즘은 복잡한 프로젝트를 발주하다보니 계약서 작성이 늦어지기도 한다. 단순히 목적물이 특정된 디자인을 납품하기 보다는 여러 당사자들이 복합적으로 얽힌 계약이 등장하고 있다. 이럴 때 대기업이 기존에 사용하던 계약서를 쓰기 곤란해 프로젝트 성격에 맞는 계약서를 개발하는 데 시간이 걸리기도 한다.

일은 착수했지만 계약서 작성이 늦어질 때 대처법

계약서 작성이 늦어지면 여러 가지로 불안하다. 그렇다고 계약서가 완성될 때까지 일을 하지 않으면 일을 안 맡겠다고 선언하는 것이나 다름이 없다. 이때 다섯 가지 대처법을 소개한다.

첫째, 먼저 계약서를 제공하자. 디자인 업체에서 평소 사용하는 표준 계약서를 마련해 두자. 물론 디자인 업체가 제공한 계약서 대로 계약을 체결할 필요는 없다. 클라이언트 측에서 내부적으로 계약서를 준비하는 데 시간이 소요되면 "우리 업체의 기준은 이렇습니다."라고 하면서 참고용 자료로 제공해도 된다. 경우에 따라서는 클라이언트로부터 "계약서 내용 중 조건 몇 개만 수정해서 써도 될 것 같습니다."라는 답변을 받을 수도 있다.

둘째, 회의 기록을 남기자. 디자인 업체의 업무 기준을 회의 자리에서 명확히 밝히고, 회의에서 논의된 계약의 주요 내용을 문서화하자. 중요 내용을 요약해 회의 직후 상대방의 공식 업무용 이메일로 발송하는 것이 좋다.

디자인 업체에서 회의 기록을 일관되게 담당할 사람을 지정하는 것도 바람직하다.

셋째, 계약서 작성 일자와 착수 일자를 명확히 구별하자. 일을 시작한 날짜와 계약을 체결한 날짜가 반드시 같을 필요는 없다. 예를 들어 업무가 3월 1일에 시작되었지만 계약서 작성이 4월 1일로 늦어졌다면 계약서에는 3월 1일부터 업무를 시작했다고 명시하고, 실제 계약 체결일은 4월 1일로 정확히 기록할 수 있다. 이는 업무 착수일과 계약서 작성일이 다를 수 있음을 명확하게 하며, 양 당사자 간의 합의를 분명히 표시하는 방법이다.

넷째, 지급 청구의 근거를 마련하자. 계약상 업무에 실질적으로 착수했으나 계약서가 아직 작성되지 않아 자금이 집행되지 않는다면 매우 어려운 상황에 직면할 수 있다. 계약상 대가 금액의 합의가 이루어졌고 계약서만 늦게 완성된다면 착수금이나 중도금 지급 근거를 사전에 준비하고, 가능하면 지급 청구일에 세금계산서를 발행 것이 유리하다. 모든 소통 과정은 이메일 등을 통해 명확하게 기록해 두어야 근거 자료로 활용할 수 있다.

한참 열심히 일했지만 중도 해지되었다.

어디까지 근성을 요구할 것인가?

소년 만화를 보면 '근성물'이라는 장르가 있다. 우리나라 근성물의 대표 작가는 김성모 화백이다. 주인공은 "더 이상의 자세한 설명은 생략한다."라는 한 마디를 남기고 근성 하나로 모든 어려움을 풀어나가며 강한 적도 이긴다. 그러면서 열정만 가득하던 주인공은 어느새 강하게 성장한다. 근성은 중요하다. 하지만 그것을 어디에 발휘하는지가 더 중요하다. 진정으로 나를 성장시키는 일이라면 시련이 있어도 끊임없이 도전해 봐도 좋다. 그렇지만 그렇게 일하면 오래 일하기 힘들다.

디자인 공급계약의 결과물은 결국 수요자의 마음에 들어야 한다. 수요자의 의사에 반하면서까지 디자인을 완성해야 할 필요도 없다. 문제는 수요자도 자신이 무엇을 원하는지 정확하게 모를 때이다. 그렇다고 공급자는 수요자의 마음에 들 때까지 디자인을 하고, 또 하고, 또 다시 해줘야 하는가?

클라이언트와 디자이너의 불리한 이인삼각

이인삼각 달리기는 앞으로 나가려 해도 서로 다른 방향으로 움직이면 두 사람 모두 넘어지게 된다. 디자인 공급계약은 때때로 디자이너에게 불리한 이인삼각 게임 같다. 이는 용역계약이 도급형으로 해석될 때 특히 그렇다. 클라이언트가 프로젝트 과정 중 문제를 일으키더라도 최종적으로 디자인 결과물이 마음에 들지 않는다고 주장하면 계약을 해지할 수 있는 상황이 발생하기 쉽기 때문이다.

이를 방지하기 위해 디자이너는 계약서에 명확한 조건과 기대치를 명시하고 업무상의 기준을 준수하는 것을 최우선으로 해야 한다. 또한 디자인 수정의 범위, 추가 비용 발생 조건 등을 계약서에 포함해 불필요한 오해나 분쟁을 최소화하기 위해 방어선을 마련해야 한다.

기성고 산정과 감정 절차

재판은 1심만 하더라도 대략 1년 이상의 시간이 걸린다. 합의할 만한 사건이라면 조정을 권하겠지만, 서로 입장이 첨예하게 다르다면 기성고가 과연 그만큼 달성이 되었는지 살펴보기 위해 감정 절차를 권하는 경우도 있다.

감정(鑑定)이란 재판에 도움을 주기 위하여 재판에 관련된 특정한 사항에 대해 그 분야의 전문가가 의견과 지식을 보고하는 것을 말한다. 대형 자본이 투입되는 건축·건설이나 미술품 분야는 감정에 적합한 자격을 갖춘 전문가군이 형성되어 있다.

그런데 디자인 분야에서는 감정 절차가 과연 실익이 있는지 의문이 있다. 실무 경험을 갖춘 사람들은 많지만 감정을 위해 필요한 객관성과 공정성을 보장할 만한 전문 인력이 부족하기 때문이다. 또한 디자인 가치 평가는 주관적인 요소가 크게 작용해 감정 절차를 표준화하는 것이 현재 상황에서는 어렵다.

보다 현실적인 문제는 감정 절차에 드는 비용이다. 일반적으로 감정은 소송 비용에서 상당한 비중을 차지하며, 경우에 따라 변호사 수임비보다 높게 책정되기도 한다. 또한 큰 비용을 들여 감정을 신청해도 원하는 결과가 나오지 않으면 소송에서 불리해지는 리스크를 감수해야 한다. 감정 결과에

대해 다투는 경우도 많고, 그 자체가 새로운 쟁점이 되기도 해서 결국 감정보다는 문서상 증거만으로 다투는 것으로 귀결되곤 한다.

결국 예방이 가장 중요하다

디자인 공급계약에서 중도 해지와 관련된 법률 상담을 해보면 계약서가 유리하지 않고 업무 소통이 혼란스러운 경우가 대부분이다. 여기에 감정적 충돌까지 겹쳐 배경이 복잡하게 얽혀 있다면 소송을 진행해도 유리한 결과를 기대하기 어렵다. 이런 점을 상대방도 법률 상담을 통해 인지하게 되면 자신의 입장을 강화하기 위해 디자이너의 실력 부족을 문제 삼고 '억울하면 소송을 해보라'는 식의 도전적인 태도로 반응한다. 일로도 상처를 받고, 사람으로도 상처를 받는 것이다.

결국 답은 예방이다. 중도 해지가 법리적으로 가능하다는 사실과 해지로 인해 발생하는 심리적, 경제적, 커리어 타격은 별개의 문제다. 법적으로 계약 해지가 가능하다 하더라도 그 결과로 인해 인생의 쓴맛을 보고 나면 회복하는 데도 상당한 시간이 걸린다. 현실적으로 디자인 공급계약은 중도 해지 통보를 당하는 경우가 꽤 많다. 그 원인이 디자이너의 실력 문제 때문인 경우도 있지만, 디자인 공급계약의 성격 자체가 수요자의 심미적 요구에 충족되어야 하는데 수요자가 그것이 충족되지 않는다고 하면 계약을 해지할 수 있는 권한이 있기 때문이기도 하다.

당장의 입금이 급하더라도 '싸함'을 느낀다면 계약을 재고하길 바란다. 싸함이 정확히 무엇인지 말로 표현하기는 어렵겠만 '이건 아니다.' 하는 생각이 퍼뜩 든다면 계약을 않아도 된다. 계약을 하지 않을 자유도 있다.

제품디자인 공급계약서

〈계약의 주요 내용〉

계약명	브랜드 화장품 용기(기본형) 디자인 프로젝트			
목적물	【별첨 1】에서 특정한 친환경 스킨, 로션 제품 용기(기본형) ※ PLA(옥수수전분 추출 원료 수지) 생분해성 유리 소재 필수 적용			
수행기간	20○○년 ○월 ○일 착수하여 20○○년 ○월 ○일 완료함.(총 4개월)			
대금	공급가액	금 ○0,000,000원 (금 ○천만원) (※ 부가세 별도)		
	지급 일정	구분	금액	지급 기일
		착수금(30%)	…	계약의 체결일로 부터 3일 이내
		중도금(50%)	…	렌더링 시안 확정 후 3일 내
		잔금(20%)	…	최종 결과물 제출 및 검수 완료 후 3일 내
	지급 방법	지급 기일에 공급자가 지정하는 은행의 계좌로 이체함.		
업무내용	단계	세부내용		비고
		※ 공급자가 수행할 업무는 해당 □ 안에 v 표시		
	기획	□ 시장 조사 보고서 (1부)		생략함
		□ 디자인 기획 방향 보고서 (1부)		3월 3주까지
		참고		보고서는 PDF 파일로 이메일 제출 요함.
	아이디어 발굴	□ 아이디어 스케치 보고서 (1부)		4월 2주까지
		□ 아이디어에 관한 현장 PT (1회)		4월 3주까지

업무내용	아이디어 발굴	참고		현장 PT 일정 추후 협의 예정
	렌더링 모델링 시안	☐ 3D 렌더링 (기본 2종)		5월 4주까지
		☐ CMF 가이드라인		
		☐ 3D 모델링 (기본 2종)		
		☐ 시안 확정 PT (1회)		6월 1주까지
		참고		수요자 수정요구에 따른 보완기간 예정
	목업	☐ 확정된 시안 목업 (기본 1종)		6월 3주까지
		참고		추가 목업 필요시 별도 협의
	기타사항	☐ 디자인 가이드 제작		필요할 경우 별도 협의
		☐ 지식재산권 분석 보고서		
		☐ 사용성 평가 보고서		
		참고		
지식재산권	최종 결과물	수요자에게 귀속함.(인도 후 대금지급 완료 후)		
	중간 결과물	공급자에게 귀속함.		
	제3자 창작물	수요자의 책임으로 제3자와 계약하고 비용 부담함.		
특약사항	1) 모형 제작비, 출장 여비, 인쇄비 등 제반 비용은 「산업디자인 개발 의 대가기준」을 참조하여 실비정액 가산방식으로 별도 청구함. 2) 수요자와 공급자는 전항의 비용을 처리함에 있어서 수요자가 부담할 비용의 상한금을 협의할 수 있음.			

본 계약의 내용에 대해 계약의 당사자는 본 계약문서에 의하여 계약을 체결하고 상호 계약상 의무를 신의성실에 따라 이행할 것을 확약하며, 본 계약이 성립하였다는 것에 대한 증거로서 본 계약서를 작성한 다음 당사자 모두가 기명날인한 후 각자 1통씩 보관한다.

<div align="right">20○○년 ○월 ○일</div>

계약 당사자	수요자	상호 또는 명칭	
		사업자등록번호	
		주소	
		대표자 성명	(인)
	공급자	상호 또는 명칭	
		사업자등록번호	
		주소	
		대표자 성명	(인)
첨부	【별첨 1】 목적물의 특정 (1부) 【별첨 2】 견적서 (1부) 【별첨 3】 개발의 세부 내역 (1부)		

Q. 계약서의 제목은 어떻게 쓰는 것이 좋을까요?

A. 계약서 제목은 계약의 성격과 내용을 간략히 반영해야 합니다. 디자이너 디자이너가 ○○박물관과 디자인 공급계약을 체결한다면 계약서 제목을 "시각디자인 공급계약서"로 하고 명칭을 "○○박물관 전시 홍보 자료 디자인 납품의 건"으로 구체화할 수 있습니다. 명확한 제목은 계약의 내용을 처음 접하는 사람도 계약의 주요 사항을 쉽게 이해할 수 있게 합니다.

Q. 계약서 제목과 내용 사이의 일치성은 얼마나 중요한가요?

A. 계약서의 제목이 계약의 전체 내용을 결정 짓지는 않습니다. 그러나 제목은 계약의 내용을 요약하므로, 제목이 실제 계약 내용과 일치하도록 주의해야 합니다. 디자이너가 ○○사와 캐릭터 콘텐츠 개발 계약을 체결할 때, 제목에 '캐릭터 콘텐츠 라이선스 계약서'라고 명시돼 있어도 실제 계약 내용은 캐릭터 개발과 저작권의 양도를 포함할 수 있으므로 내용을 정확하게 검토하는 것이 중요합니다.

Q. 공급계약에서 고려해야 할 내용은 무엇인가요?

A. 공급계약에서는 계약 제목, 당사자, 목적물, 계약 기간, 대가 금액, 업무 내용, 그리고 지식재산권 등이 핵심 요소입니다. 이러한 요소들을 계약서에 명확하게 기재하는 것이 중요하며, 이를 통해 계약의 법적 효력을 확보하고 이행 과정에서 발생할 수 있는 오해를 최소화할 수 있습니다.

Q. 예술인으로 법적 지위를 인정받게 되면 계약서에 포함해야 할 항목에는 어떤 것들이 있나요?

A. 예술인복지법 제4조의4 제2항에 따라 계약서에 계약 금액, 계약 기간, 당사자의 권리 및 의무, 업무의 내용, 업무 수행의 시간 및 장소, 수익의 배분, 그리고 분쟁 해결에 관한 조항 등을 반드시 포함시켜야 합니다. 이러

한 내용은 예술인과 계약을 체결하는 문화예술기획업자가 서면으로 계약을 작성하고, 계약 당사자 간에 서명 또는 기명 날인된 계약서를 교환함으로써 이행해야 할 법적 의무입니다.

Q. 예술인복지법을 위반했을 때의 법적 결과는 어떻게 되나요?

A. 예술인복지법을 위반해 문화예술용역 관련 서면 계약을 작성하지 않을 경우, 문화예술기획업자 등에게 최대 500만 원 이하의 과태료가 부과됩니다(예술인복지법 제18조 제1항 1의2. 참조). 이 조치는 예술인의 권리를 보호하고, 문화예술 분야의 계약 관행을 투명하게 만들기 위한 법적 규정입니다. 따라서 문화예술기획업자는 법적 요구 사항을 준수하여 예술인과의 계약을 체계적이고 정확하게 관리할 필요가 있습니다.

Q. 계약서의 표지와 본문 내용이 충돌할 때 어떻게 해결해야 하나요?

A. 두 내용 중 어느 것을 우선 적용할지 결정해야 합니다. 한국디자인진흥원의 표준계약서 활용 가이드에 따르면, 일반적으로는 본문의 계약 조건을 우선하는 것이 권장됩니다. 이때 계약서의 본문에 '이 계약서의 표지와 본 계약 조건이 충돌할 경우 본 계약 조건이 표지에 우선한다.'라는 문구를 기재하는 것이 좋습니다.

Q. 계약서의 표지를 우선 적용해야 할 상황은 어떤 경우인가요?

A. 계약 체결 전 협상 과정이나 계약 실행 단계에서 표지에 기재된 내용을 기준으로 소통하고 있었다면, 표지 내용을 우선 적용하는 것이 합리적일 수 있습니다. 이런 상황에서는 계약서 표지에 "이 계약서의 표지와 본 계약 조건이 충돌할 경우 표지에 기재된 내용이 우선한다."라고 명시하는 것이 좋습니다. 이는 계약 당사자 간의 이전 합의와 일관성을 유지하는 데 도움이 됩니다.

Q. '기명 날인' '서명 날인'은 각각 무엇을 의미하나요?

A. '날인'은 계약 당사자가 계약 내용에 대한 동의와 인증을 표시하는 방법입니다. 기명 날인은 문서에 이름을 타이핑하거나 디지털로 입력한 후, 그 위에 도장을 찍는 방식을 말하며, 주로 전자 문서에서 사용됩니다. 서명 날인은 계약서에 직접 손으로 이름을 쓰고 도장을 찍는 전통적인 방식을 말합니다.

Q. 계약서 작성 시 기명 날인과 서명 날인 중 어느 것을 사용해야 하나요?

A. 기명 날인과 서명 날인 중 어느 방식을 사용해도 법적으로 유효합니다. 선택은 계약 당사자의 편의와 상황에 따라 달라질 수 있습니다. 최근에는 전자서명 시스템의 도입으로 기명 날인이 보다 편리하고 빠르게 처리될 수 있습니다.

Q. 계약서에 기명 날인을 마친 후, 상대방이 계약 내용을 본 적도 없고 자신이 날인한 것도 아니라고 주장하면 어떻게 해야 하나요?

A. 법리적인 측면에서 문서의 진정 성립은 그 진정 성립을 주장하는 자가 입증해야 합니다. 계약서에 찍힌 도장이 그 명의인의 것이라고 인정되는 경우라면, 날인한 행위가 작성 명의인의 의사에 기하여 이루어진 것으로 추정합니다. 때문에 상대방이 문서가 위조되었다고 주장한다면, 그 상대방이 자신의 의사에 반하여 도장이 날인되었다는 점을 입증해야 합니다.[*]

[*] 대법원 2002. 2. 5. 선고 2001다72029 판결

4부 디자이너의 공동 작업

"나는 당신이 할 수 없는 일을
할 수 있고, 당신은 내가
할 수 없는 일을 할 수 있다.
하지만 함께라면 우리는
멋진 일들을 할 수 있다."

- 마더 테레사

7장. 공동 창작

1. 함께 일하기 위한 소통과 결정의 기술

사람과 사람 사이의 일

분쟁 상황을 늘 접하는 변호사로서 사람과 사람이 함께 한다는 것은 도대체 무슨 의미인지 생각한다. 변호사는 판사처럼 양 당사자의 이야기에 귀를 기울일 수 없다. 변호사 일의 본질은 의뢰인의 편을 들어주는 것이다. 변호사는 의뢰인이 들려주는 이야기와 제시하는 증거에 따라서 편향된 관점에서 사건을 접하게 된다.

그러면서 알게 된다. 관계가 비틀어진 배경에는 그만큼의 인연사가 있었다는 것을. 인연사가 깊었던 사이일수록 다툴 때 더욱 치열하다. 서로 잘 알고 있기에 공격하고 방어할 내용이 많고, 일을 해결하기보다는 서로에게 상처 입히는 것에 몰두하기도 한다. 모든 관계에는 끝이 있다. 언젠가 맞이하게 될 그 순간에 걸림이 없게 하기 위해 충돌이 발생할 수 있음을 이해하여야 비로소 예방책을 만들 수 있다.

만장일치의 오류

회사 단계까지 나아가지 않은 채 느슨하고 유연한 팀이나 크루를 형성해 일하는 창작자들은 어떻게 의사결정을 하는가? 어느 단체가 분쟁 상황에서 "우리 모두의 뜻을 모아서 공동으로 결정해야 합니다."라고 입장 표시한 문장을 읽은 적이 있었다. 구성원의 관계가 수평적이고, 모두가 의사표시를 할 권리가 있으므로 합일된 의사결정을 하자는 구호였다.

그런데 정치적 구호와 현실의 문제를 해결하는 언어는 다르다. 다른 사람의 생각이나 소외된 사람의 목소리를 반영하는 것은 분명히 중요하지만, 서로 다른 사람끼리 하나의 다름도 없는 의사결정을 하는 것은 불가능하다. 공동의 의사결정이 곧 만장일치를 해야 한다는 의미는 아니다. 무언가 아쉬움이 있지만 현재 상황에서 최선의 방식을 찾아 선택할 수 있어야 한다. 각자의 생각과 개성을 존중하는 것은 중요하지만 그 방법이 형식에 치우칠 때, 모두의 동의를 얻지 못하면 아무 일도 할 수 없게 될 때, 서로 원하지 않는 발목잡기가 시작된다.

같은 목적

한번은 국내 대기업의 창업주와 면담할 기회가 있었다. 그때 창업주의 말씀 중 인상 깊었던 것이 "일을 도모하려면 목적을 같이 할 수 있는 사람과 해야 한다."는 것이었다. 단순하지만 핵심을 압축한 말이라고 생각한다. 단기 프로젝트든 장기 공동 사업이든 같은 목적을 가진 사람과 일을 해야 한다. 목적이 같아야 그다음 단계를 논의할 수 있다.

목적이 같으면 어떤 방법으로 갈지를 합의해야 한다. 공동체로 묶인다는 것은 왼발과 오른발을 묶는 이인삼각, 더 나아가 다인다각 경기를 하는 것이나 다름없다. 가령 100m 앞에 목적지가 있을 때, 전력으로 질주해 성과를 내려는 사람이 있는가 하면, 풍경을 만끽하며 산책하듯 걷고자 하는 사람도 있다. 둘을 같이 묶어버리면 제대로 된 경기를 치를 수 없다.

공동의 목적을 지속하는 것 또한 중요하다. 초기의 목적과 진행하면서의 목적은 바뀔 수 있다. 지켜야 할 점과 변경해도 될 점을 구별하면서 나아가도 된다. 이때 회의를 기록하는 것이 좋다. 문서는 우리가 거쳐온 경로를 다시 한번 점검하고 다음 방향을 설정하는 데 귀한 자료가 된다.

회의와 협업

회의는 업무의 필수 요소지만 그 자체가 목적이 되어서는 안 된다. 효과적인 회의를 위해 사전 준비와 명확한 목표 설정이 필수다. 준비되지 않은 상태에서 회의를 진행하면 시간 낭비는 물론 생산성 저하로 이어질 수 있다.

따라서 회의의 안건은 사전에 명확히 정하고 참여자 모두에게 공유되어야 한다. 아래와 같이 네 가지 단계로 접근하는 것을 제안해본다. 경영학에서 유명한 SWOT(Strengths-Weakness-Opportunities-Threats) 분석이나 PDCA(Plan-Do-Check-Act) 사이클을 응용한 것이다.

① 문제상황 정의: 회의의 안건과 관련한 구체적인 문제 상황을 명확하게 정의한다. 이는 문제의 본질을 이해하는 첫걸음이자 효과적인 해결책을 도출하기 위한 기초가 된다.

② 플러스-마이너스 평가: 문제 상황의 긍정적 및 부정적 측면을 분석한다. 문제에 대한 다각적인 이해를 돕고 다음 단계의 의사결정 방향성 설정에 중요한 정보를 수집할 수 있다.

③ 의사결정의 방향 설정: 플러스-마이너스 평가 결과를 바탕으로 의사결정의 주요 방향성을 설정한다. 이 과정에서는 해결책이 나아가야 할 길을 명확히 하며 향후 단계에서 고려해야 할 주요 요소를 결정한다.

④ 리스크 파악 및 대안 제시: 설정된 방향을 따라 잠재적 리스크를 파악하고, 이를 극복할 수 있는 대안을 마련한다. 이 단계는 문제 해결 과정에서 발생할 수 있는 예상치 못한 상황에 대비해 보다 안정적이고 실행 가능한 계획을 세우는 것이 중요하다.

이 방법론을 적용하면 회의 참여자는 문제에 대해 체계적으로 생각하고, 각 단계를 통해 의사결정을 내리는 데 필요한 정보를 축적하며, 최종적으로 실행 가능하고 효율적인 해결책을 도출할 수 있다.

의사결정

의사결정 과정은 작업의 주제나 성격에 따라 다양할 수 있다. 회사법은 안건의 중요도에 따라 의사결정의 방식을 구분한다. 예를 들어 조직이나 주주 지분율에 영향을 주는 사항은 주주총회에서 결정되며 경영 관련 업무는 이사회에서 처리한다.

공동 작업에서도 사안의 중요도에 따라 다르게 접근하는 것이 바람직하다. 일상적이고 영향력이 적은 사안은 해당 업무를 담당하는 구성원이 결정할 수 있으며 모두가 함께 결정하기로 한 사안은 위임될 수 있다. 반면 영향력이 크고 되돌릴 수 없는 결정은 모든 참여자가 충분히 고민하고 신중하게 결정해야 한다. 내부 갈등이 심화되어 합의가 어려워지거나 모두의 의견을 수렴하려고 하면 결정을 내리지 못할 수도 있다. 이런 상황을 대비해 의사결정 방법에 관한 규칙을 계약서에 미리 명시하는 것이 현명하다.

2. 공동 창작을 둘러싼 법률관계

공동 창작

디자이너는 괜찮은 아이디어가 있으면 팀이나 크루를 결성해 단발적 전시와 같은 방법으로 선보이기도 한다. 마음이 맞는 사람들끼리 모여 창작하고 즐기는 만큼 저작권 문제를 계약이나 법적 관점에서 진지하게 다룰 필요가 있을까 하는 의문이 들 수도 있다. 그런데 디자인 업계 종사자들과 만나보면 각자 가지고 있는 생각이 사뭇 다르다는 것을 알게 된다.

자유롭고 유연하게 작업과 놀이의 경계에서 일하는 공동작업 관계에서 반드시 계약서를 쓰라고 권하고 싶지는 않다. 사람과 사람이 만나서 뭘 하자고 약속하는 것 자체가 계약이다. 그러한 면에서 계약서를 쓰지 않더라도 의사표시가 합치하면 계약은 성립할 수 있지만, 팀이나 공동체가 형성되면 개인적 약속과는 다른 새로운 질서가 필요하다. 이러한 관계가 불명확해서 여러 가지 사건사고가 터지기도 한다.

공동저작권

공동저작물은 두 명 이상이 공동으로 창작한 저작물로서 각자의 이바지한 부분을 분리하여 이용할 수 없는 것을 말한다. 만약 각자의 이바지한 부분이 분리 가능하다면 결합저작물 관계가 성립한다. 즉 분리 가능한 저작물마다 독립된 저작권이 발생한다.

공동저작권은 어떻게 발생하는가?

공동저작권 관계는 크게 두 가지 방법으로 성립한다. 첫째는 그야말로 공동으로 저작물을 창작하는 것이다. 가령 A와 B가 함께 응용미술저작물(디자인) ⓓ을 창작하는 경우, A와 B에게 원시적으로 저작인격권과 저작재산권이 공동으로 발생한다.

둘째는 이미 창작된 저작물에 대한 저작재산권의 지분에 대한 양수도 계약을 체결해 사후적으로 공동저작권 관계가 성립하는 것이다. 가령 A와 B가 함께 응용미술저작물(디자인) ⓓ을 창작했는데, B가 자신의 공동저작재산권 지분에 대해 제3자인 C와 양수도 계약을 체결하는 것이다. 이때 B와 C가 적법하게 양수도 계약을 체결하려면 나머지 저작재산권자인 A의 동의가 있어야 한다.

C가 저작재산권을 적법하게 넘겨받았다면 ⓓ의 공동저작재산권자는 A와 C가 되고, 공동저작인격권자는 A와 B가 된다. 저작인격권은 실제로 창작한 저작자의 일신에 귀속하는 권리이므로, C는 어떤 방법으로든 공동저작인격권자가 될 수는 없다.

Q. 동료 디자이너와 함께 캐릭터 디자인을 공동 창작했어요. 처음엔 작은 전시회나 플리마켓에서 시작했지만, 이제 온라인에서 꽤 인기를 끌고 있어요. 매출도 많이 올랐죠. 동료 디자이너가 이제 법인을 설립해서 캐릭터 사업을 확장하자고 제안했습니다. 그런데 저는 법인 설립에 별로 긍정적이지 않고, 개인적인 사유로 합류도 어렵습니다. 이 상황에서 우리 사이의 저작권을 어떻게 정리하는 것이 좋을까요?

A. 만약 캐릭터 디자인이 공동저작물이면 동료 디자이너는 공동저작인격권 및 공동저작재산권 관계에 있게 됩니다. 법인을 통해 캐릭터 저작권 사업을 한다면 법인은 해당 저작권의 사용권을 획득하거나 저작권 자체를 넘겨받아야 합니다. 동료 디자이너가 법인 설립을 추진하는 것에 참여하지 않을 수도 있습니다만 공동저작재산권자로서 법인과 어떠한 형태의 계약을

체결할지 논의해야 합니다. 만약 법인을 통한 사업 자체를 반대한다면 해당 법인은 공동저작재산권자 전원의 합의 없이는 캐릭터 저작권 사업을 합법적으로 진행할 수 없습니다.

공동저작권 관계의 핵심 키워드

공동저작권은 일반적인 공유 관계와 다르다. 공동저작물은 저작인격권이든 저작재산권이든 '전원의 합의'가 있어야 행사할 수 있다. 다만 각 저작자는 공동저작인격권의 행사에 있어 신의에 반해 합의의 성립을 방해할 수 없고, 각 저작재산권자는 신의에 반해 합의의 성립을 방해하거나 동의를 거부할 수 없다.

공동저작권의 대표권 설정 계약

두 명 이상이 함께 결정해야 할 때, 항상 모두의 동의를 얻는 것이 가능할까? 이는 매우 어려운 일이다. 모든 사람이 명확하게 반대하지 않는 상황에서도 일부는 연락이 닿지 않거나 의견을 분명히 표현하지 않고 침묵할 수 있다. 경우에 따라서는 몇몇 공동저작권자의 결정만으로 저작권을 행사하는 것이 더 합리적일 수 있다.

이러한 상황에 대비하여 저작권법은 일부 공동저작권자가 모두를 대표하여 저작권을 행사할 수 있는 규정을 두고 있다(저작권법 제15조 제2항, 제48조 제4항). 즉 대표권 설정에 관한 계약을 통해 모든 사람의 동의, 즉 만장일치가 아니더라도 대표자의 결정에 따라 공동저작권을 행사할 수 있게 한다.

Q. 제가 대외활동에 적극적이지 않아서, R이 공동저작권의 대표권자로서 거래처와 혼자서 계약을 체결할 수 있도록 일체 권한을 주기로 했어요. 다만

계약 체결 전에는 반드시 중요한 내용을 적어도 2주일 전에는 문서로 고지해 주기로 약속했습니다. 그런데 어느 날 제가 평소에 불매운동을 벌이고 있는 S사와 저작권 계약이 체결이 되었고, R은 어떠한 사전고지도 하지 않았습니다. R에게 이런 계약에는 도저히 동의할 수 없다고 항의했지만 R은 이미 계약이 체결되어 어쩔 수 없다고 합니다.

A. 공동저작권의 대표권 설정계약을 하면서 대표권에 가해진 제한이 있더라도 그 제한은 선의의 제3자에게 대항할 수 없습니다(저작권법 제15조 제3항, 제48조 제4항). 이 말은 공동저작권자 사이에는 대표권 설정계약의 위반 여부를 따질 수 있지만 대표권의 존재 여부나 그 한계를 몰랐던 제3자, 예를 들어 S사에게 계약위반을 주장하는 것은 무리가 있다는 뜻입니다. R이 대표권을 행사하는 과정에서 제한이 있었다 해도 S사가 그 사실을 알지 못했다면 이 계약의 효력을 문제 삼기 어려운 상황에 놓이게 됩니다.

공동저작권의 지분율, 어떻게 설정하는가?

공동저작권에서 지분율의 중요성은 주로 재산권에 관련되어 있다. 만약 공동저작물의 이용으로 이익이 발생했을 때 공동저작재산권자 사이에서 특별한 약정이 없다면 그 저작물의 창작에 이바지한 정도에 따라 각자에게 배분되는데, 각자 이바지한 정도가 명확하지 않다면 균등하다(저작권법 제48조 제2항).

그런데 사후적으로 계약에 의해 공동저작권자가 되는 경우라면 위와 같이 저작권법이 적용되기는 곤란하고, 계약서에서 정하는 지분율에 따라서 저작권 이용으로 인한 이익을 분배하는 것이 타당하다. 따라서 공동저작권 설정 계약을 체결하거나 저작권의 지분 양수도 계약을 체결할 때는 지분율을 반드시 명확하게 기재해야 한다.

공동저작권 관계, 어떻게 끝낼 것인가?

공동저작권 관계는 '전원의 합의'와 '신의'라는 두 가지 핵심에 기초한다. 이는 마치 함께 한 배를 타고 가는 것과 유사한데, 때때로 공동저작권자 사이

에 의견 충돌이 생길 수 있으며 어떤 이는 이 관계에서 자신의 권리를 처분하여 탈퇴하고자 할 수도 있다. 이러한 문제는 매우 복잡하지만, 저작권에서는 단순한 규정만을 둔다. 공동저작물의 저작재산권자는 그 공동저작물에 대한 자신의 지분을 포기할 수 있으며, 포기하거나 상속인 없이 사망한 경우에 그 지분은 다른 저작재산권자에게 그 지분의 비율에 따라 배분된다(저작권법 제48조 제3항).

그러나 실제로 지분을 포기하는 일은 드물고 불의의 사고로 저작권자가 사망할 경우 상속인 수만큼 저작권자의 수가 늘어나며, 저작권을 이용하고자 하는 사람 입장에서는 상속인을 일일이 찾아서 모두의 동의를 구하는 것도 번거로운 일이 될 수 있다.

공동저작권자들 간의 관계가 매우 복잡해질 경우 언젠가는 공동저작권 관계를 정리해야 할 순간이 올 수 있다. 이때는 공동저작권의 청산을 위한 계약을 체결할 필요가 있다. 이는 모든 저작재산권자의 지분을 넘겨받는 계약, 즉 양수도 계약을 체결하는 것을 의미하며 지분의 경제적 가치가 중요한 고려사항이 된다. 지분의 가치가 높다면 그 양수도 계약은 부담이 크고 가치 평가도 어려울 수 있다. 가격 설정은 주식 지분 양수도 계약처럼 옵션 계약을 통해 미리 결정할 수도 있으나, 공동저작권의 특성상 무상 양수도 계약도 가능하기 때문에 결국 당사자의 합의가 가장 중요하다.

공동저작권의 권리침해를 당한 경우

공동저작권을 행사할 때와 달리, 공동저작권의 권리침해를 당했을 때는 각자가 그 침해에 대한 대응에 나설 수 있다. 즉 다른 저작자 또는 다른 저작재산권자의 동의가 없더라도 침해의 정지 등 청구를 할 수 있고 자신의 지분에 관한 손해배상청구를 할 수 있다. 예를 들어 저작권 지분을 30%만 보유하고 있는 공동저작 재산권자는 침해자에 대하여 침해 정지 등을 온전하게 청구할 수 있지만 손해배상청구의 경우 설령 전체 손해가 1억 원이 났다고 하더라도 자신의 지분율에 상응하는 3,000만 원의 범위에서만 할 수 있다는 뜻이다.

산업재산권의 공유

창작한 사실만으로도 권리가 발생하는 저작권과는 달리 특허권·실용신안권·디자인권·상표권은 특허청에 등록을 마쳐야만 권리가 발생하는 산업재산권이다. 산업재산권의 경우 '공동'이 아니라 '공유'관계에 따른다.

디자인권의 경우 두 명 이상이 공동으로 디자인을 창작한 경우에는 '디자인등록을 받을 수 있는 권리'를 공유하고(디자인보호법 제3조 제2항) 공유자 모두가 공동으로 디자인등록출원을 하여야 한다(디자인보호법 제39조). '디자인등록을 받을 수 있는 권리'가 공유인 경우에는 각 공유자는 다른 공유자 모두의 동의를 받지 않으면 그 지분을 양도할 수 없다(디자인보호법 제54조 제3항).

디자인권이 공유라면 각 공유자는 다른 공유자의 동의를 받지 않으면 그 지분을 이전하거나 그 지분을 목적으로 하는 질권을 설정할 수도 없고 타인에게 전용실시권을 설정하거나 통상실시권을 허락할 수도 없다(디자인보호법 제96조 제2항, 제4항). 만약 다른 공유자의 동의가 없어도 된다면 적대적 관계에 있는 제3자에게 디자인권의 지분이 이전되거나 질권 또는 실시권이 설정될 수 있어 문제적 상황이 발생할 것이다.

여기까지는 저작권법의 공동관계와 꽤 비슷하지만 핵심적으로 다른 점이 있다. 바로 디자인권이 공유일 때 각 공유자는 계약으로 특별하게 약정한 경우를 제외하고는 다른 공유자의 동의를 받지 않고도 그 등록디자인 또는 이와 유사한 디자인을 단독으로 실시할 수 있다는 점이다(디자인보호법 제96조 제3항). 즉 공유 디자인권자는 서로 별도로 제한을 가하기로 계약하지 않은 이상 다른 공유 디자인권자의 동의가 없더라도 자기의 공유지분에 기하여 단독으로 디자인권을 마음대로 실시할 수 있다.

3. 창작계의 사각지대, 어시스턴트

아이디어와 표현의 이분법과 어시스턴트의 창작

어시스턴트, 종종 '어시'라고도 불리는 이들은 창작자의 창작 활동을 보조하

는 역할을 한다. 이들은 근로계약서나 외주용역계약서를 작성하지 않는 등 창작계 내에서 애매한 사각지대에 위치하고 있다. 하지만 '프로 어시'로 불리는 전문적인 어시스턴트 종사자들도 있다.

디자인 회사는 일반적으로 어시스턴트를 채용하기보다는 정규직 직원을 채용한다. 하지만 스타 크리에이터나 프로젝트 기반의 팀은 필요할 때마다 일시적으로 도움을 받아 작업을 처리하는 경우가 많다. 제대로 된 일당이나 수당을 지급받아야 하나, 이런 보상을 제대로 처리하지 않는 경우도 흔하다.

"이 작업을 하면 좋은 경험이 될 것이다."나 "이번 작품에 참여하면 이력서에 도움이 될 것이다."와 같은 말은 창작 분야에서 흔히 들을 수 있다. 그러나 이러한 겉보기에 고무적인 말들 뒤에는 종종 "제 이름도 크레딧에 포함되나요?" "이 일을 이력서에 어떻게 기술할 수 있나요?" "제가 받게 될 보수는 얼마인가요?"와 같은 실질적이고 중요한 질문들이 숨어 있다.

질문을 용기 있게 제기할 경우 반응은 종종 실망스럽다. "벌써부터 이런 것을 따지는 것은 아닌 것 같다." "많은 보수는 줄 수 없다."는 답변을 듣기도 하며, 이는 때로는 기회의 손실로 이어질 수도 있다. 이것은 창작 분야에서 흔히 발생하는 상황으로서 신진 창작자들이 경험과 기회를 탐색하는 과정에서 직면하는 어려움을 드러낸다.

[Case study] 경험으로 포장된 열정 착취

디자인 전공생 T는 유명 크리에이터 U의 창작 과정과 사고방식에 깊은 감명을 받았다. U는 즐기면서 일하는 것을 중요하게 여기며, 크리에이터로서 자유롭게 행동할 수 있어야 한다고 강조한다. 또한 U의 포트폴리오는 해외에서도 인정받아 매거진에 소개되기도 했다.
T는 U 크리에이터를 롤 모델로 삼아 그의 스튜디오에서 배우고 싶다는 강한 바람을 U의 메일로 전달했다. U는 T의 열정을 높이 평가하며 T를 자신의 스튜디오로 초대했고, T는 곧 크루로 활동을 시작했다.
처음에는 자신의 작업을 하면서 필요할 때 U의 작업을 도왔던 T는 점차 U를 돕는

일에 더 많은 시간을 보내게 되었다. 1년이 지나자 T는 사실상 U의 어시스턴트 역할을 수행하고 있었지만 급여는 받지 못했고, T가 도운 작품은 모두 U의 이름으로 발표되었다. T는 자신이 한 것이 '일'이 아니라 '경험'으로 치부되는 것에 대해 의문을 가졌다.

새로운 직장을 찾기 위해 포트폴리오를 준비하던 T는 U와 함께 한 작업을 포트폴리오에 포함시켜 스태프로서의 경력을 표시했다. 하지만 지원한 회사에서 U에게 T의 포트폴리오 작업의 진위를 확인하자, U는 T를 불러 불러 자신은 T를 스태프로 대우한 적이 없다며, 자신의 스태프로 경력을 얘기하지 말아 달라고 당부했다. 이에 T는 지난 1년간 자신이 해온 일과 그 의미에 대해 깊은 의문이 들었다.

'아이디어와 표현의 이분법(idea/expression dichotomy)'이란, 아이디어는 저작물로 보호하지 않고 표현만 저작물로 보호한다는 원리다. 우리나라뿐만 아니라 전 세계 나라에서 기본 원리로 채택하고 있다. 아이디어를 제공하기만 한 사람은 저작자가 아니다. 그 아이디어를 표현한 사람에게 저작권이 발생한다.

그렇다면 위 사례처럼 유명 크리에이터가 아이디어를 내고 실질적 작업을 T가 했다면 디자인 저작권은 누구에게 발생할까? 이 사안은 저작권법 제9조의 업무상 저작물의 예외가 적용되기도 어려운 상황이다.

2010년대 후반 화제가 된 "조영남 〈화투〉 대작 사건(대법원 2020. 6. 25. 선고 2018도13696 판결)"은 미술계뿐만 아니라 사회 전반에 큰 논란을 일으켰다. 유명 연예인이자 화가였던 조영남은 자신의 그림을 다른 화가에게 그리게 하고 그 작품을 자신의 것으로 판매했다는 이유로 사기죄로 기소되었다. 처음에는 유죄 판결을 받았으나 항소심과 대법원에서는 무죄가 선고되었다.

대작, 즉 다른 사람이 대신 작성한 저작물을 본인의 것으로 발표하는 행위 자체가 저작권법 위반은 아니다. 조영남의 〈화투〉 그림 사건에서 조영남과 대작화가인 송기창 화백 사이에서 창작자에 대한 분쟁이 없었다는 점은 주목할 만하다. 송 화백은 과거 인터뷰에서 자신과 조영남 사이에 창작 의사가 일치했다고 밝혔다.* 그러나 법적으로 저작자는 아이디어를 실제로 표현한 사람으로 정의된다. 따라서 의사의 합치만으로는 조영남 화가를 저작자라고 단정할 수 없다.

이 사건에서 불씨가 된 것은 송 화백이 대작으로 받은 대가금액의 수준이었다. 조영남은 송기창 화백을 고용해 자신의 아이디어에 따라 그림을 그리게 했지만, 그

대가로 지불한 금액이 지나치게 낮아 사회적 비판을 받았다. 조영남이 아이디어만 제공했을 뿐 결국 송 화백이 그린 그림을 자신의 것으로 판매한 사실이 크게 보도되면서 사기죄로 기소되었던 것이다. 대법원은 최종적으로 조영남에게 사기죄가 성립하지 않는다고 판결했다. 그러나 이는 조영남이 공식적으로 저작자로 볼 수 있다는 의미로 직결되지 않는다. 형법상 사기죄로 판결을 받은 것이지, 저작권법상 판단이 공식적으로 다뤄진 바가 없기 때문이다.

그렇다면 검찰은 사기죄와 저작권법 위반죄 중 왜 사기죄로 기소한 걸까? 검찰은 조영남을 사기죄로 기소하기 전에 미국의 "아메리칸 고딕" 사건**을 검토했다. 이 사건에서 스티브 요한슨(Steve Johannsen)은 그랜트 우드(Grant Wood)의 유명한 작품 <아메리칸 고딕>(American Gothic)을 패러디해 〈아메리칸 렐릭스〉(AmericanRelics)를 창작했다. 이 작품은 잡지 《렐릭스》(Relix)의 커버로 사용돼 큰 인기를 끌었고, 잡지는 요한슨의 동의 없이 그림을 복제하고 배포했다. 요한슨은 이에 저작권 침해를 주장하며 소송을 제기했다. 법원은 저작권을 가진 사람은 구체적인 소재나 표현을 창작한 사람이라고 판결했으며, 단순히 아이디어를 제공한 사람은 저작권을 주장할 수 없다고 판단했다.*** 이는 검찰에 유리한 판례로 평가되었다.

그러나 검찰은 조영남 사건에서 저작권법 위반보다 사기죄에 초점을 맞췄다. 이는 송 화백 자신이 피해자임을 적극적으로 주장하지 않아 저작권법 위반을 적용하기 어려웠기 때문이다. 또한 송 화백이 작품 당 약 10만 원의 대가를 받고 저작권을 양도했을 가능성이 있어, 저작권법 위반죄로 기소하기엔 근거가 부족했다.****

* 백용현 · 백지홍, 「조영남 대작 논란 송기창 작가 인터뷰」, 월간 《미술세계》, 2016년 5월호, 41~43쪽.
** Johannsen vs. Brown, 797F. Supp. 835(D. Or.1992)
*** 연합뉴스, 「조영남 대작 논란 송기창 작가 인터뷰」, 2016년 6월 3일 자.
**** 연합뉴스, 「조영남 '대작' 논란... 검찰 저작권법 위반도 검토하나」, 2016년 5월 19일 자.

현대 예술의 사조와 저작권의 관계

개념미술 사조를 주장하는 사람은 대체로 어시스턴트에게는 저작권이 발생하지 않으며 어시스턴트는 단순하게 '창작을 보조하는 사람' '작가의 손발이 되는 사람' 정도로 볼 가능성이 높다.

현대 개념미술의 확립에 기여한 솔 르윗(Sol LeWitt)은 "예술가가 개념적 형태의 예술을 할 때 모든 계획과 결정은 사전에 이루어지며, 그 실행은 단지 형식적인 것에 불과하다."라고 말한 바 있고,[1] 영국의 현대 예술가 데미안 허스트(Damien Hirst)는 "조수들이 나의 스팟 페인팅을 만들지만 제 마음은 모두 그 안에 있습니다."라며 자신의 미술품이 조수에 의해 제작된다는 사실을 옹호한 바 있다.[2]

1960년대 중반부터 나타난 포스트모더니즘은 하나의 통일된 사조나 운동은 아니지만 모더니즘에 대한 반동으로서 그 중심적 동기는 모더니즘을 통해 수립된 고급문화와 저급문화의 엄격한 구분과 예술 장르 간의 폐쇄성에 대한 반발이다.[3] 포스트모더니즘은 독창성(originality), 오너쉽(ownership), 표현(expression)이라는 저작권법의 전통적인 개념에 대해 반대한다.[4] 저작권법은 직접 예술이란 무엇인지 정의하지 않으며, 단지 낮은 수준의 창작성과 아이디어가 아닌 표현만을 요구할 뿐이다.[5]

포스트모더니즘에 의해 제기되는 문제들을 해결하기 위해 저작권법의 틀을 변경해야 할까? 뒤샹이 소변기에 예술 개념을 부여하였듯 모든 것이 잠재적 예술로 취급되는 시대에서 아이디어를 제시한 이를 보호하는 방향으로 저작권법을 확장해야 할까?

오늘날의 저작권법으로는 포스트모더니즘 예술을 보호하기 어렵다. 저작권법이 아이디어까지 보호하게 되면 그것은 곧 아이디어의 독점·배타적 권리를 인정하게 되는 것이므로 바람직하지 못하다. 저작권법은 창작의 표현만을 보호하고 그 아이디어는 보호하지 않음으로써 아이디어의 전파와 활용에 의한 학문과 예술의 발전에 기여하기 때문이다.

개념예술 분야에서 창의성이란 표현이 아닌 아이디어에 있으며, 개념예술가의 재료는 아이디어와 해석의 양만큼 무궁무진하다.[6] 하지만 단지 아이디어만 제시하고 실제로 표현을 하지 않은 사람에게 저작권을 인정한다는 것은 아이디어와 표현의 이분법에 따른 저작권법의 대원칙에 어긋난다. 우리나라에서 이 문제에 대한 경각심을 불러일으킨 계기가 바로 조영남 <화투> 대작 사건이었다. 아이디어 제공자인 조영남과 실제로 표현을 한 송화백, 두 사람 중 누가 진정한 창작자일까?

아쉽게도 사법당국은 이 사건에서 창작자가 누구인지에 대해 직접 판단하지 않았다. 대법원은 "특별한 사정이 없는 한 법원은 미술작품의 가치 평가 등은 전문가의 의견을 존중하는 사법자제의 원칙을 지켜야 한다. 법률에만 숙련된 사람들이 회화의 가치를 최종적으로 판단하는 것은 위험한 일이 아닐 수 없고, 미술작품의 가치를 인정하여 구매한 사람에게 법률가가 속았다고 말하는 것은 더욱 그러하기 때문이다."라고 판시하였다.[7]

분명히 예술에 대한 사법자제의 원칙(judicial restraint in matters of art)을 옹호하는 견해도 존재한다. 이 원칙에 따르면 법원은 예술적 표현과 창작에 관한 사건을 다룰 때 최대한 신중하게 접근하고 예술적 자유에 과도한 제한을 가하지 않아야 한다. 하지만 현대 예술에서 아이디어가 표현으로 전환되는 지점을 더 명확히 설정해 법적 경계를 확립하는 것도 중요하다. 법이 예술에 대해 유보적인 태도를 취한다면 법을 준수하지 않는 예술과, 예술을 이해하지 못하는 법의 문제가 장기화되어 예술과 법의 간극이 벌어질 수 있다. 향후 보다 적극적으로 논의할 필요가 있다.

1 "When an artist uses a conceptual form of art, it means that all of the planning and decisions are made beforehand and the execution is a perfunctory affair.", 이하 다음 참조. Artnet, *Sol LeWitt*, http://www.artnet.com/artists/sol-lewitt

2 "Assistants make my spot paintings but my heart is in them all.", 이하 다음 참조. Anita Singh and Anitasingh, *Damien Hirst: assistants make my spot paintings but my heart is in them all*, The Telegraph, January 12 2012, https://www.telegraph.co.uk/culture/art/art-news/9010657/Damien-Hirst-assistants-make-my-spot-paintings-but-my-heart-is-in-them-all.html

3 월간미술 미술용어사전, "포스트모더니즘", https://monthlyart.com/encyclopedia/포스트모더니즘

4 Lori Petruzzelli, *Copyright Problems in Post-Modern Art*, DePaul Journal of Art, Technology & Intellectual Property Law, Volume 5 Issue 1 Winter 1994/Spring 1995, p.115.

5 같은 논문, p.115

6 같은 논문, p.121

7 대법원 2020. 6. 25. 선고 2018도13696 판결

어시스턴트 계약서

디렉터 [＿＿](이하 "갑")과 어시스턴트 [＿＿](이하 "을")은, "을"이 "갑"의 업무를 보조함에 따라 필요한 근로 조건 및 양 당사자의 권리의무를 명확하게 규정하고자 본 계약을 체결한다.

제1조 (계약의 주요 내용)

대상 프로젝트	명칭		
	일정	20＿년 ＿월 ＿일부터 20＿년 ＿월 ＿일까지	
	장소		
업무	기간	20＿년 ＿월 ＿일부터 20＿년 ＿월 ＿일까지	
	장소	"갑"의 ＿＿＿＿＿소재 사업장(스튜디오)	
	근로 시간	출근　9:00 퇴근　18:00 휴게　12:00~13:00	1일 8시간, 1주 40시간 기준 (상호 합의 연장 근로 12시간)
	내용	"갑"의 대상 프로젝트 수행을 위한 업무 수행	
	기본	(예시) 일정 및 행정상 관리 업무 (예시) 아이디어 스케치 보조 업무 (예시) 아이디어 레퍼런스 자료 정리	
	기타		
임금	구분	금액	지급 시기
	기본급	금 [＿＿＿＿＿]원 (기준 시급: ＿＿＿원 기준)	매월 말일 (영업일 기준)
	식대	금 [＿＿＿＿＿]원	
	입금 계좌	은행　○○은행	

임금	입금 계좌	계좌번호	○○○-○○○-○○○○○○
		예금주	○○○
		"을"은 "갑"에게 통장사본을 제공하여야 함.	

제2조 (협의 사항)

"갑"과 "을"은 상호 독립적 관계에서 서로의 인격을 존중하며 신의성실에 따라서 본 계약을 이행하여야 하며, 「근로기준법」, 「저작권법」 등 관련 법령을 준수하여야 한다.

제3조 (계약 기간)

① "갑"의 계약 연장 또는 갱신의 통지가 없는 한 제1조에서 정한 보조 업무의 기간이 만료함에 따라서 본 계약에 따른 근로관계는 종료된 것으로 본다.

② "갑"은 계약을 연장하거나 갱신하기 위하여 근로조건을 명확히 하여 계약기간의 만료일로부터 [＿]일 전에 "을"에게 통지하여야 한다.

제4조 (근로 시간 등)

① 근로 시간은 제1조 (계약의 주요내용)에서 정한 내용으로 하며, 만일 변경이 필요한 경우 최소 [＿]일 이전에 양 당사자가 합의하여 정한다.

② "갑"과 "을"은 「근로기준법」 제50조 내지 제53조에 따른 근로 시간(1주간 40시간, 상호 합의 시 연장 근로 1주간 12시간 포함)을 준수하여야 한다. 이 경우 대기 시간 및 보조 업무의 수행을 위해 필요 불가결하게 걸리는 시간을 포함한다.

③ "갑"은 "을"에게 1일 근로 시간 8시간 기준으로 하여 1시간 이상의 휴게 시간을 근로 시간 중에 주어야 한다.

④ "갑"은 "을"이 1개월을 만근한 경우 「근로기준법」에 따라서 1일의 유급 휴가를 주어야 한다.

⑤ "갑"은 "을"에게 매주 정기적으로 휴일(＿요일)을 부여하되, 요일은 양 당사자의 합의에 따라서 변경할 수 있다.

⑥ "갑"이 5인 이상의 직원(어시스턴트 포함)을 두는 경우 "갑"은 "을"에게 「근로기준법」에 따른 연차 휴가를 부여한다.

제5조 (임금)

① "갑"과 "을"은 약정한 근로 일수를 기준으로 하여 급여를 정하여야 한다. 이 때 급여는 법정 최저임금 이상이어야 한다.

② "갑"은 "을"이 지정한 은행 계좌번호로 임금을 지급하여야 하며, 기타 현물이나 유가증권 등 현금이 아닌 방식으로 임금을 지급하여서는 아니 된다.

③ 양 당사자가 합의하여 "을"이 추가 근로를 하게 될 경우 아래와 같은 방식으로 가산하여 지급하여야 한다.

연장 근로	1일 근로 시간 8시간 초과하는 근로	시간당 통상임금의 100분의 50을 가산함
야간 근로	오후 10시부터 오전 6시까지 근로	
휴일 근로	8시간 이내의 휴일 근로	
	8시간을 초과하는 휴일 근로	시간당 통상임금 이상을 가산함

④ "갑"은 "을"에게 임금을 지급함에 있어서 월 임금(기본급+초과수당)에서 근로소득세 및 보험료 중에서도 근로자의 부담 부분을 공제한 후 지급하여야 한다.

제6조 (사용자의 의무)

① "갑"은 사용자로서 "을"이 업무를 수행할 수 있는 환경을 마련하고, 근로에 필요한 시설, 설비 등 인적·물적 자원을 제공하여야 한다.

② "을"이 동일한 장소에서 고정적으로 근무하는 경우, "갑"은 "을"이 근무 장소에서 충분히 휴식을 취할 수 있도록 편의를 제공하여야 한다.

③ "갑"은 "을"의 인격을 존중하고 "을"의 성별, 종교, 연령, 단기 고용 등을 이유로 하여 차별하여서는 아니 된다.

④ "갑"은 "을"의 동의 없이 사용자의 지위를 제3자에게 이전할 수 없다.

제7조 (근로자의 의무)

① "을"은 "갑"의 대상 프로젝트가 원활하게 진행될 수 있도록 최선을 다하여 업무를 수행하여야 하며, "갑"의 업무상 지시에 성실하게 따라야 한다.

② "을"은 업무를 수행함에 있어서 타인의 지식재산권, 명예, 인격 등 법적으로 보호될 수 있는 권리를 침해하지 않아야 한다. 또한 "을"은 타인의 지식재

산권을 이용하게 되는 경우, 그에 대한 지식재산의 창작자표시, 출처표시에 대한 자료를 구비하여 "갑"에게 제공해야 한다.

③ "을"은 "갑"의 동의 없이 본인의 근로 제공을 제3자에게 대리하게 하거나 대행하게 할 수 없다.

제8조 (보험)

① "갑"이 사업자로서 "을"과 근로계약을 체결하는 이상 "갑"은 "을"을 위하여 「산업재해보상보험법」에 따라서 산업재해보상보험에 가입하여야 하며, "을"이 업무상 재해를 입은 경우 보험에 따라 보상을 받을 수 있도록 업무 처리에 성실하게 협조하여야 한다.

② "갑"은 "을"과의 근로계약의 내용상 고용보험, 국민연금, 건강보험에 가입할 사유에 해당한다면 이에 성실하게 가입하여야 한다.

③ "갑"은 "을"이 자신의 보험 가입 정보에 대한 확인 및 열람을 요청하는 경우 이에 성실하게 응하여야 한다.

제9조 (자료의 제공)

① "갑"은 "을"이 원활하게 업무를 수행할 수 있도록 대상 프로젝트의 일정, 내용, 주요 업무의 내용, 협력할 관계자의 연락처 등의 정보를 충분히 제공하여야 하며, "을"은 "갑"이 허락한 범위 내에서 "갑"의 이익을 위하여 그 제공받은 정보를 이용하여 보조 업무를 수행하여야 한다.

② 근로계약이 종료하고 난 후 "을"은 "갑"으로부터 제공받았던 물품이나 자료를 "갑"에게 반환하여야 한다.

제10조 (비용과 실비변상)

① "을"이 업무를 수행함에 있어서 필요한 물품이나 자료는 "갑"의 책임과 비용으로 구매하기로 한다. "을"은 구매 전 "갑"에게 구매의 목적, 방법, 지출 금액을 알리고 승인을 구하여야 한다.

② "을"이 "갑"을 대신하여 비용을 지출하게 될 경우, 그 비용에 대하여는 "갑"의 부담으로 한다. 이때 "을"은 영수증 등 지출 증빙 자료를 구비하여 "갑"에게 제출하여야 하고, "갑"은 그 지출 증빙 자료를 수령한 날로부터 [__]일 이내에 "을"에게 지급한다.

제11조 (결과물의 제공)

"을"은 업무를 수행함에 따라 발생한 결과물이 "갑"에게 귀속될 수 있도록 제공하여야 한다. 이때 물건과 같이 유형적 결과물은 "갑"의 관리 범위 하에 있는 장소로 인도해야 하며, 파일 등 무형적 결과물은 "갑"이 지정한 클라우드 웹하드에 업로드하여야 한다.

제12조 (지식재산권)

"을"의 업무 수행의 결과로 발생한 결과물의 저작권(2차적저작물작성권 포함)은 "갑"에게 양도된다.

제13조 (크레딧 표시)

① "갑"은 대상 프로젝트를 공표함에 있어서 "을"의 성명과 역할을 표시하여 크레딧을 명기하여야 한다. 다만 "을"이 근로의 제공을 완료하지 못함으로서 대상 프로젝트에서 이탈한 경우에는 그러하지 아니하다.

② 크레딧의 위치, 크기, 표시 방법에 관해서는 공표할 매체의 특성에 따라서 양 당사자가 협의하되 "갑"의 결정에 따라서 표시할 수 있다.

제14조 (업무의 변경)

① "갑"은 근로계약의 기간을 연장하거나 단축하여야 할 업무상 사유가 발생한 경우라면 그 사유가 발생한 날로부터 30일 이전에 "을"에게 고지해야 한다.

② 부득이하게도 계약의 내용이 변경되어야 할 경우라면 양 당사자는 상호 합의하여 정하도록 하고, 근로 조건의 변경 사항에 대하여 별도의 서면(전자서면 포함)으로 작성하여야 한다.

제15조 (안전배려의무)

① "갑"은 "을"이 보조 업무를 수행함에 있어서 안전사고의 방지를 위하여 아래 각 호의 사항에 대한 설명의무를 이행하여야 한다.

가. 대상 프로젝트를 수행하는 과정에서 위험성이 발생할 수 있는 사항

나. 작업 개시 전 점검에 관한 사항

다. 보조 업무 수행 장소에 구비된 보호 장비, 안전 장치의 취급 및 사용 방법

라. 정리, 정돈 및 청소에 관한 사항

마. 그 밖에 안전 관리에 관하여 필요한 사항

② "을"은 업무를 수행함에 있어서 "갑"의 안전조치에 관한 지시 사항을 성실하게 따라야 한다. 만일 "을"이 "갑"에게 안전 조치를 위한 보완을 요구할 경우, "갑"은 이에 성실하게 응해야 한다.

제16조 (비밀유지)
양 당사자는 본 계약의 내용 및 본 계약을 이행하는 과정에서 지득하게 된 상대방에 관한 개인정보, 창작에 관한 정보를 제3자에게 공개하거나 누설하지 않는다.

제17조 (계약의 변경)
합리적이고 객관적인 사유가 발생하여 부득이하게 본 계약 내용의 변경이 필요한 경우에는 기획·제작사와 협력사는 상호 협의하여 문서(전자 문서를 포함)로써 계약을 변경할 수 있다.

제18조 (성희롱·성폭력의 예방)
양 당사는 일방이 상대방에게 혹은 본 계약과 관련된 제3자에게 성폭력, 성희롱, 성추행 등 그 밖에 성적인 범죄를 저지르지 않도록 주의의무를 다하여야 한다.

제19조 (계약의 해제 또는 해지)
양 당사자는 다음 각 호의 어느 하나에 해당하는 사유가 발생한 경우에는 본 계약의 전부 또는 일부를 해제 또는 해지할 수 있다.
가. 양 당사자 중 일방이 본 계약의 중요한 내용을 위반하여 그 시정을 요청받았음에도 불구하고 이에 응하지 않은 경우
나. 기타 본 계약의 목적의 달성이 사실상 곤란하다고 인정할 수 있는 객관적인 사유가 발생한 경우

제20조 (손해배상)
양 당사자 중 일방은 자신의 귀책 사유로 인하여 본 계약의 전부 또는 일부가 해제 또는 해지됨으로써 상대방에게 발생한 손해에 대해 일체의 배상책임이 있다. 다만 천재지변 등 불가항력으로 인하여 발생한 손해에 대해서는 그러하지 아니하다.

제21조 (분쟁의 해결)

① 양 당사자는 본 계약 및 개별 계약에 명시되지 않은 사항 또는 계약의 해석
에 이견이 있는 경우 상호 협의하여 해결하도록 노력하여야 하되, 양 당사
자가 협의하여 도출한 내용은 「근로기준법」에 부합하여야 한다.

② 본 조 제1항의 규정에도 불구하고 분쟁이 해결되지 않아 민사소송을 제기
하고자 하는 경우, 제1심 관할법원은 _____ 법원으로 합의한다.

20__년 __월 __일

디렉터 (갑)　　　성명　　　　　(인)
　　　　　　　　생년월일
　　　　　　　　연락처

어시스턴트 (을)　성명　　　　　(인)
　　　　　　　　생년월일
　　　　　　　　연락처

8장. 공동 스튜디오와 동업계약

1. 동업의 장점과 유대감 또는 얽힘

공동 스튜디오의 장점

이솝우화의 나뭇가지 이야기는 동업하는 사람 사이에 늘 회자된다. 나뭇가지 하나는 쉽게 부러뜨릴 수 있지만, 여러 개를 묶으면 쉽게 부러지지 않는다는 이야기. 개인은 모자람도 있고 약하기도 하지만 함께 하면 서로 강하게 거듭날 수 있다. 사람마다 잘하는 분야나 역량이 다르기 마련인데 서로 모자란 부분을 채우면서 각자 잘하는 일에 집중할 수 있다면 얼마나 좋을까? 작업물에 대한 피드백을 주고받으며 혼자 할 때보다 더 나은 결과물을 만들 때의 성취감을 떠올려 보자.

공동 스튜디오 운영자 A

혼자 일할 때는 외로웠습니다. 일이 잘 들어와도 두려웠습니다. 처음에는 돈을 나눌 필요가 없으니 만족스러울 때도 있었습니다. 하지만 시간이 지날수록 혼자서 할 수 있는 일의 규모나 성격에 한계가 있다는 것을 깨닫게 되었습니다. 그래서 같은 방향으로 나갈 수 있는, 어깨의 짐을 덜 수 있는, 더 멀리 갈 수 있는 파트너를 찾고자 했던 것이죠.

공동 스튜디오 운영자 B

공동 스튜디오의 제일 큰 장점은 든든함이죠. 한번은 제가 열이 심하게 나서 도저히 작업을 할 수 없을 때가 있었어요. 그때 파트너가 백업을 해줘서 정말 고마웠습니다. 혼자서 감당하기 어려운 일도 함께니까 힘낼 수 있고요.

공동 스튜디오 운영자 C	공동 스튜디오를 운영하다 보면 파트너에 대한 애틋함이 생기는데 우리끼리는 부부같다고 하죠. 가족보다 붙어 있는 시간이 많아요. 스튜디오의 기자재나 임차료 같은 살림살이부터 고객사 영업, 프로젝트 수행, 전시까지 언제나 함께 하죠. 대표와 직원의 관계와는 달라요. 싫든 좋든 함께 나아가고 서로 의지하고 있으니.

공동 스튜디오를 운영한다는 것은 법률적으로 '동업'을 한다는 뜻이다. 동업을 하면 불확실한 일을 할 때 위험을 분산할 수 있다. 혼자서 할 수 없는 일을 동업자와 함께하면서 일의 규모를 확장시키고 도약할 수도 있다.

정서적 유대감 또는 얽힘

공동 스튜디오를 운영하는 디자이너는 대체로 정서적 유대감을 깊게 형성한다. 법률가들은 동업을 결혼에 비유하기도 한다. 동업자 간에 발생한 분쟁을 살펴보면 단순한 돈 문제가 아니라 결혼처럼 상대에 대한 기대, 헌신, 실망, 좌절, 미움, 증오, 해탈 등 각종 감정까지 서려 있음을 알게 된다.

그렇기에 동업계약은 쿨하게 다룰 수 있는 계약이 아니다. 인연이 깊었던 사이일수록 관계가 비틀어지면 더욱 괴롭다. 동업의 청산은 이혼과 비슷하다. 자녀가 있는 부부가 이혼할 때 친권과 양육권 다툼을 벌이는 것처럼 동업 과정에서 발생한 결과물, 특히 저작권 관련해 어떻게 정리할 것인지에 대해 치열하게 다툰다.

세계적인 주식 투자자 워렌 버핏과 동업자 찰리 멍거는 약 40년 간 동업을 했다. 버핏은 2018년 2월 미국의 투자전문채널 CNBC의 인터뷰에서 "우리가 알고 지낸 60년 동안 단 한 번의 다툼도 없었다."고 했다. 그리고 버핏은 그 이유를 세 가지로 언급했다.[1]

1 CNBC, *Buffett recalls his early days as an investor*, February 26, 2018, https://buffett.cnbc.com/video/2019/04/18/buffett-recalls-his-early-days-as-an-investor.html

첫째는 사안에 대한 의견이 전적으로 일치하지 않더라도 상대방의 조언을 수용하고자 한 것, 둘째는 함께 있는 것이 즐거웠던 것이라고 한다. 버핏은 "우리는 서로를 위해 만들어진 존재라는 것을 깨달았다."라고 말할 정도였다. 셋째는 해서는 안 되는 일에 대한 믿음을 공유했기 때문이라고 한다.[2]

버핏의 사례를 참고하면서도 장밋빛 미래만 보지 않길 바란다. 서로 이해하는 마음으로 대화해서 풀어가면 되리라는 생각은 무력한 희망 사항일 뿐이다. 친하기 때문에 꼭 해야 할 말을 꾹 참기도 하고, 때로는 감정을 누르지 못해 파괴적인 행동을 하기도 한다. 동업만큼 생각지도 못한 다양한 이유로 분쟁이 생기는 계약도 드물다.

결혼할 부부가 재산 분할 분쟁을 예방하기 위해 혼전계약서를 쓰는 것에 거부감을 느끼는 것처럼 동업자들도 "우리 사이에 무슨 계약서냐?"라며 계약서 없이 시작하는 경우가 많다. 설령 계약서 쓰더라도 가장 좋은 관계일 때 쓰는 계약서이므로 싫은 소리 하기가 불편해 정확하게 쓰기보다는 모호하게 정하기도 한다. 혹은 '쓰기만' 하면 된다는 심정으로 의사결정 문제나 수익 분배와 같이 동업관계에서 가장 핵심적인 내용을 크게 고민하지 않고 정하기도 한다.

2. 동업의 유형과 법적 성격

동업의 개념과 유형

공동 스튜디오는 '동업체'이다. 동업의 개념을 규정하는 법률은 조세특례제한법이다. 동업은 자연인 외에 법인과도 가능하며 동업의 유형에 따라서 동업계약을 체결할 수 있다.

2 권성희, 「"내가 미쳤지. 결혼은 왜 했냐" 생각될 때 버핏의 세 가지 조언」, 《머니투데이》, 2019년 2월 2일 자 기사, https://news.mt.co.kr/mtview.php?no=2019020116535114548

§ "동업"이란 2명 이상이 금전이나 그 밖의 재산 또는 노무 등을 출자해 공동사업을 경영하는 것을 말한다(조세특례제한법 제100조의14 제1호).

§ "동업기업"이란 2명 이상이 금전이나 그 밖의 재산 또는 노무 등을 출자해 공동사업을 경영하면서 발생한 이익 또는 손실을 배분받기 위해 설립한 단체를 말한다(조세특례제한법 제100조의14 제1호).

"우리는 자유로운 관계가 좋아요. 노트북 한 대만 있으면 언제 어디서든 일할 수 있어요. 동업이라고 하면 오히려 부담스러워요." "같이 일하는 건 맞지만 사업자등록을 1인 명의로만 했는데요?" 라고 말하는 당사자들 사이에서도 동업계약이 체결된 것일까?

계약서를 쓰지 않더라도, 사업자 명의를 1인 명의로 하더라도, 실질적으로 동업이라고 인정될 수 있는 경우가 있다. 특히 경업·금지의무 위반, 신용불량, 조세회피, 강제집행면탈 등의 목적으로 동업임에도 자기 명의를 드러내지 않고 동업하고자 한다면 이런 문제에 있어서 특히 유의하길 바란다.

동업 유형 1) 동업자가 모두 동일한 조건

X, Y, Z 세 명의 디자이너는 공동으로 스튜디오를 운영하기로 한다. 이때 X는 건물을 소유하고 있어 1층을 스튜디오로 제공하기로 하고, Y는 초기 기자재를 구매할 수 있는 현금을 투자했다. Z는 건물도, 현금도 없었지만 X와 Y보다 시간이 자유로워 사무처리를 도맡기로 했다.

이들의 동업 형태는 민법상 '조합'에 해당한다. 조합은 두 명 이상이 서로 자본이나 노동을 출자하여 공동으로 사업을 운영하기 위해 계약을 맺은 인적 결합체다. 이 경우 조합원 각자가 기여하는 자본이나 노동은 조합의 운영과 이익 배분에 영향을 미치게 되며 동업계약에 별도의 약정이 없다면 이러한 기여가 기본적으로 적용된다. 합유는 여러 사람이 하나의 재산을 공동으로 소유하는 형태로서 공유와는 특성 다르다.

공유에서 각 공유자는 자신의 지분을 자유롭게 처분할 수 있고 재산의 일부를 분할 요구할 수 있는 분할청구권이 인정되지만, 합유에서는 이러한 자유가 제한된다. 예를 들어 X, Y, Z 중 한 명이 자신의 지분을 팔거나 다른 사람에게 양도하고자 해도 다른 합유자들의 동의 없이는 이를 자유롭게 실행할 수 없다. 합유 구조에서 모든 합유자는 재산 전체에 대해 동등한 권리와 책임을 공유하기 때문에 개별 합유자의 재산 분할이나 처분은 관계를 복잡하게 할 우려가 있다. 따라서 합유에서는 재산의 공동 관리와 안정성 확보가 중요하다.

동업 유형 2) 출자자본이 영업을 담당하는 동업자의 소유

캐릭터 회사인 V사는 캐릭터를 이용한 애니메이션을 제작하고자 하지만 자금이 부족하다. 마침 W 캐피털이 자금을 조달해 주기로 하면서 V사는 애니메이션을 제작할 수 있게 됐다. 이때 W 캐피털은 V사가 애니메이션으로 이익이 발생할 경우 일정 비율로 이익을 분배받기로 했다.

이 유형의 동업은 상법 제78조의 익명조합(silent partnership, limited partnership)의 형태로 볼 수 있다. 익명조합은 한 당사자(W 캐피털)가 다른 당사자(V사)의 영업을 위해 자본을 출자하고, 영업으로 발생한 이익을 공유하는 구조다. 익명조합에서 자본을 제공한 측은 영업을 직접 수행하지 않고, 영업을 수행하는 측(V사)이 그 자본을 관리하며 이익을 창출한다.

이 계약에서 중요한 점은 자본을 출자한 W 캐피털은 V사의 영업에 직접 관여하지 않고, 자본의 투입만으로 이익에 대한 권리를 확보한다는 것이다. 즉 돈만 제공하고 이익만 잘 배당받을 수 있다면 그 밖의 사항에 대해서는 관여하지 않는다고 해서 'silent' 'limited'라는 용어가 쓰인다. V사는 이익이 발생하면 W 캐피털과 사전에 합의된 비율로 분배해야 한다. 이는 W 캐피털에게 투자 리스크를 제한하면서도 수익을 기대할 수 있는 구조를 제공하는데, 당연히 명확한 계약서가 필요하다.

동업 유형 3) 출자자본을 동업자들이 공동소유

한 디자이너의 아이디어에 투자가치가 있다고 판단한 한 자산가가 10억을 투자하기로 하고 동업체를 만들었다면 그 디자이너는 무한책임을 지는 업무집행 조합원이 되고, 자산가는 동업체의 구성원으로서 10억 한도 내에서만 책임을 지는 유한책임 조합원이 된다.

이 유형의 동업은 상법 제86조의 2의 합자조합(joint stock company)이다. 공동사업을 영위할 목적으로 무한책임을 지는 업무집행 조합원(디자이너)와 출자가액을 한도로 유한책임을 지는 조합원(자산가)가 상호 출자하기로 계약하고 만든 조합이다.

디자이너는 사업의 운영과 관련한 모든 법적책임을 비롯한 재정적 책임까지 무한하게 진다. 사업이 실패하면 디자이너는 개인 자산까지 동원해 부채를 상환해야 할 수 있다. 한편 자산가는 자신이 투자한 10억 원을 한도로 사업의 손실에 대한 책임을 지게 된다. 자산가의 손실 위험은 그가 투자한 금액으로만 제한되는 것이지 사업이 아무리 크게 실패한다고 해도 그 이상의 손실에 대한 책임을 지지 않는다.

주식회사

많은 회사가 주식회사 형태로 창업하기를 선호한다. 특히 스타트업은 창업자나 투자자 모두 주식회사를 바란다. 주식회사가 보다 쉽게 자금조달을 할 수 있기 때문이다.

① 사채 발행 : 사채란 회사가 일반 투자자에게 채권을 발행하여 자금을 조달하는 방식을 말한다. 사채발행은 대부분 주식회사에서 하며, 유한회사는 사채발행 자체를 할 수 없다.

② 지분 거래 : 주식회사에서 주주는 자신이 회사에 투자한 금액에 비례해 주식을 갖게 된다. 이때 주주가 가진 주식의 비율이 '지분'이다. 주식회사는 주주와 지분에 관한 내용을 등기하지 않아도 되므로 지

분 거래를 자유롭게 할 수 있다. 그에 비해 유한회사나 유한책임회사는 지분에 관한 사항을 정관에 기재해야 하고, 지분을 거래하려면 정관을 변경해야 한다.

벤처캐피털, 엔젤투자자, 엑셀러레이터 같은 투자자 역시 주식회사에 투자하는 것을 선호한다. 주식회사는 주식거래가 쉽고 기업공시나 감사와 같이 투명한 경영을 위한 제도를 갖추고 있다. 사업자 입장에서는 위험을 분산할 수도 있다. 개인 사업자는 발생한 모든 법적책임을 개인이 져야 하지만 법인 사업자는 출자한 자본금의 범위 내에서 책임을 지면 된다.

3. 동업계약서 작성 가이드

동업계약을 작성하기 전에는 당사자 간의 원활한 소통이 필수적이다. 동업 초기에 과도하게 낙관적인 전망을 강조하면 문제를 간과할 위험이 있다. 반대로 현실적인 문제에만 초점을 맞추면 동업 진행을 의심하게 될 수도 있다. 분쟁을 관찰하며 알게 된 것은 솔직하게 의견을 나누는 것이 가장 낫다는 것이다. 계약 전에 서로의 진심을 숨기다가 나중에 갈등이 생기면 상황이 매우 복잡해진다. 문제가 될 징후가 보이면 아예 동업을 시작하지 않는 것이 현명할 수 있다.

감정적이거나 개인적인 내용을 피하고, 문제 해결에 필요한 사항만을 논의하는 것이 중요하다. 이를 위해 동업계약 체크리스트를 준비했다. 모든 항목을 한 번에 다룰 필요는 없으나 각 안건을 시험 삼아 논의해 보면 동업자와의 의견 일치 여부를 확인하는 데 도움이 된다. 합의된 내용은 계약서 조항으로 반영할 수 있다.

동업계약서를 작성할 때는 인감증명서에 기재된 인감도장으로 날인하는 것이 좋다. 단순 서명보다 계약의 공적 증명력을 강화하고 나중에 발생할 수 있는 분쟁을 예방할 수 있다. 계약서 공증을 받으면 계약의 법적 효력이 더욱 확실하게 인정된다.

동업계약서 체크리스트

동업계약 체결 전	
출자금	☑ 출자 자산 명시: 동업자별 출자 자산 종류, 가치 평가, 평가 기준 동의 ☑ 제공 일정 및 절차: 출자금 전달 방법, 시점 설정, 자산 제공 절차 상세화 ☑ 미이행 시 조치: 미이행 벌칙, 기한 연장 조건 및 절차 명시 ☑ 사용 목적 설정: 출자금 사용 목적 명확화, 관리 책임자 지정 ☑ 지분율 및 소유권: 출자에 따른 지분율 계산, 소유권 변경 처리 방법 ☑ 회계 처리 및 감사: 출자금 회계 처리, 재무 감사 일정, 내부 통제 시스템 마련
지위와 역할	☑ 대표자 결정: 선정 기준, 권한, 임기 및 교체 절차 ☑ 관리 역할: 재무, 회계, 인사, 노무 담당자 지정 및 역할 명시 ☑ 감시 및 감독: 역할 평가, 성과 검토, 이사회를 통한 감독 ☑ 보고 체계: 결정 및 진행 사항 보고 주기, 형식, 정보 공유 ☑ 페널티 정책: 역할 미수행 시 페널티 및 개선 기회 제공 절차
의사결정 방법	☑ 일상 업무 결정: 일상 업무 결정 방식 및 권한 위임 명시 ☑ 중대 사안 결정: 중대 사안 정의 및 동의 필요 절차 설정 ☑ 교착상태 해결: 교착상태 대비 해결 메커니즘 및 추가 절차 구축 ☑ 의사결정 문서화: 결정 문서화, 통보 절차 및 문서 관리 규정 명시
지식재산권 귀속과 보상 방침	☑ 저작권 관리: 작품별 공동저작권 및 개별 기여도 기준 설정 ☑ 지식재산 공동 소유: 특허, 상표, 디자인의 공동 소유 및 관리에 대한 합의 ☑ 인센티브 제공: 창의성 및 기여도에 기반한 인센티브 제공 계획
경업·겸업 금지 의무	☑ 유연한 적용: 동업체 특성에 따른 경업 및 겸업 금지 유연성 ☑ 금지 조항: 경쟁 업체 운영 및 겸업 엄격히 금지 ☑ 위반 시 책임: 손해배상, 위약벌금 가능성, 추가 조치 고려

비밀유지의무	☑ 비밀유지: 모든 내부 정보(개인정보, 디자인 노하우, 고객 목록) 유지 ☑ 정보 보호: 보호할 정보 유형 정의 및 관리 ☑ 접근 제한: 민감한 정보 접근 제한 및 통제 시스템 구축 ☑ 법적 구속: 영업비밀 준수 서약서 작성 요구 ☑ 위반 조치: 비밀유지 위반 시 법적, 재정적 조치 명시 ☑ 교육 및 감독: 비밀유지 교육 실시 및 준수 상태 감독
동업 기간	☑ 초기 기간: 동업 시작일과 계약 기간 명시 ☑ 갱신 규정: 자동 갱신 여부 및 조건 ☑ 갱신거절 통지: 통지 방법 및 기간 설정
양도금지	☑ 채권/채무 양도금지: 동업자의 채권이나 채무 양도를 엄격히 금지 ☑ 지분 양도 규제: 운영 무관인 제3자에게 지분 양도금지, 동업 구조 보호
동업계약 이행 중	
자금 관리 및 집행	☑ 자금 사용 정의: 사업 목적 한정, 개인 사용 금지 ☑ 집행 절차: 사전 합의, 문서화 및 증빙으로 투명성 확보 ☑ 책임자 지정: 회계 및 세무 처리 책임자 명확화, 필요시 전문가 고용 ☑ 재정 보고 및 감사: 정기적 보고 및 연간 외부 감사
수익 배분	☑ 수익 배분 기준: 동업자의 기여도, 자본 투입, 업무 분담을 기반으로 수익 배분 비율 결정 ☑ 유연성 유지: 시장 변화나 기여도 변화에 따라 수익 배분 비율을 유연하게 조정 ☑ 일관성 유지: 의사결정 비율과 수익 배분 비율 간 일관성 확보
손실 부담	☑ 손실 분담: 손실 시 분담 방식 명확화 (예: 수익 배분 비율 따라) ☑ 위험 관리: 예상 위험 식별 및 재정 대응 계획 수립 ☑ 대출 및 채무: 대출 비율과 상환 방식 사전 협의로 공정 부담
손해배상책임	☑ 손해배상책임 기준 설정: 계약 위반 및 손해 발생 시 적용될 손해배상책임 기준 명확화 ☑ 손해 산정 방법: 발생 가능한 손해의 산정 방법 및 절차 정의 ☑ 보험 활용: 관련 리스크에 대한 보험 가입 검토 및 실행 ☑ 위반 시 조치: 계약 위반 시 실행할 법적, 재정적 조치 명시(예: 위약별 등)

분쟁 해결	☑ 분쟁 해결 절차 명시: 계약서에 분쟁 해결 절차 상세 명시
	☑ 중재/조정 활용: 분쟁 시 중재나 조정 절차 이용 권장
	☑ 분쟁 해결 기한 설정: 분쟁 해결을 위한 명확한 시간 프레임 설정
	☑ 관할법원: 법적 소송이 예견되는 경우 관할법원 합의
동업 청산과 후속 조치	☑ 자산 및 채무 처리: 해지 시 자산, 채무 처리 방식 명시
	☑ 고객 관계 관리: 기존 고객 관계 처리 및 업무 규정
	☑ 동업자 탈퇴 절차: 탈퇴 시 절차 및 방법
	☑ 상속 처리: 동업자 사망 시 처리 방식 명시
	☑ 자산 분배: 사업 종료 시 자산 분배 비율 및 방법
	☑ 진행 중 프로젝트 처리: 종료 후 진행 중인 프로젝트 처리 방법

5부 크리에이터와 플랫폼

"용기를 가져라.
위험을 감수하라. 그 무엇도
경험을 대신할 수 없다."

− 파울로 코엘료

9장. 디자이너에서 크리에이터로

1. 크리에이터 이코노미와 유료화 시장

클라이언트가 없는 시장

디자이너로서 나의 것을 만들어봤다면 크리에이터로서 나의 이름으로 활동할 수도 있다. 창작성을 무기로 독립을 선언할 때 프리랜서가 될 수도, 스튜디오를 차려서 공급 시장으로 향할 수도 있지만, 크리에이터가 되어 플랫폼 시장에서 사업가로 거듭날 수도 있다.

그런데 플랫폼 시장은 돈을 버는 구조가 완전히 다르다. 전통적인 서비스 시장은 '이 정도는 받아야 한다.'라는 암묵적인 최저 금액이 형성되어 있지만, 최고 금액이 얼마인지는 가늠할 수 없다. 오히려 서비스 대금을 높이려다가 가격 경쟁력에서 밀리게 된다. 또한 클라이언트와의 관계에 따라서 다음 일을 할 수 있는지 없는지 결정되기도 하기 때문에 인간 관계와 융통성이 강조되기도 한다. 즉 인적 자원에 따른 스트레스가 있다.

반면 플랫폼 시장은 클라이언트와의 관계로 머리를 싸맬 필요가 없다. 불특정 다수의 소비자를 상대로 아이템을 판매하며 플랫폼과 약정한 비율대로 수익을 분배하면 된다. 플랫폼 시장은 팔리거나 아니거나 하는 직관적이고 단순한 원리를 따른다. 디자이너는 크리에이터이자 사업가로서 아이템을 팔고 수익을 분배받는다. 캐릭터, 이모티콘, 동영상, 공예품, 발표자료, 경험과 노하우, 그 모든 것이 콘텐츠이자 거래 대상이다.

팔리는 만큼 돈을 버니 팔리지 않는다면 최저 금액이라 할 것도 없고, 잘 팔리면 상한 금액을 특정할 수 없다. 자신의 창작 아이템으로 처음 큰돈

을 번 사람은 얼떨떨한 심정으로 운인지 의심하지만 몇 번 더 성공을 거두면 사업 방법과 타이밍에 눈을 뜨게 되고 자신을 한 명의 사업가로 인식하게 된다.

팬과 수요자가 주도하는 시장

아이돌 가수와 같은 연예인에게만 팬이 있는 것은 아니다. 성공한 크리에이터에게도 팬이 함께한다. 팬은 온라인 스트리밍 방송을 통해 작가와 실시간으로 소통하고, SNS 게시물도 부지런히 퍼다 나르며 홍보한다. 작가가 크라우드 펀딩을 개설하면 선뜻 몇만 원이고 후원하고, 오프라인 전시를 열면 발도장을 꾹 찍는다. 유튜버가 괜히 구독자 애칭을 짓는 게 아니다. 크리에이터 경제의 출발점은 팬덤이다. '팬 퍼스트'(fan first)즉 팬이 있어야 시장이 열리고 크리에이터로 성장할 수 있다.

만일 내가 어떤 콘텐츠를 만들든지 최소 1만 원씩 기꺼이 줄 사람이 500명 있다고 해보자. 한 달에 500만 원의 매출이 생긴다. 1,000명이 있다면 1,000만 원의 매출이 생긴다. 그런데 가격과 사람 수를 곱한 금액만 산출되는 것이 아니다. 팬이 있으면 활동할 수 있는 반경이 넓어지고 비즈니스할 기회가 많아진다.

이런 모델을 실제로 구현한 이들 중에서 주목해 볼 만한 창작자는 글쓰기를 직업으로 하는 이슬아 작가다. 지금이야 구독 모델이 적극적으로 도입되어 양질의 콘텐츠를 읽으려면 돈을 지불해야 한다는 인식이 정착되고 있지만, 2010년대 후반까지 글 쓰는 행위로 받는 돈은 원고를 청탁 받아 받는 원고료나 책을 출판해 받는 인세 이상으로 생각하기 어려웠다. 심지어 이름 있는 매체들은 '이름을 알릴 기회'라고 하면서 무료 기고를 요구하거나 글을 싣는 대가로 도리어 돈을 요구하는 경우도 있었다.

그런데 이슬아 작가는 2018년 '연재 노동자'라고 자칭하며, 과감하게 자신의 글을 내다 파는 구독 모델을 만든다. 정확히 말하면 판매라기보다는 저작권 사업을 시작했다. 자신의 글을 읽기 위해 한 달에 기꺼이 1만 원을 지불할 유료 구독자를 모아 매일 글을 작성해 이메일로 보낸 프로젝트가 《일간 이슬아》였다. 연재한 글은 자신이 설립한 출판사나 다른 출판사를 통

해 책으로 출간했다. 홈드라마와 시트콤을 쓰고 싶어 연재한 〈가녀장이 말했다〉 시리즈는 소설 『가녀장의 시대』가 되었고, 이는 다시 드라마 제작 계약으로 이어졌다. 이메일로 〈가녀장이 말했다〉 시리즈를 읽은 독자가 기꺼이 소설 『가녀장의 시대』를 소비하는 이유는 팬심 때문이다. 똑똑한 소비자는 크리에이터에게 무료 콘텐츠를 요구하지 않는다. 크리에이터가 지속가능하게 활동하려면 '돈을 주고 소비'해야 한다는 것을 안다.

일단 유명해져야 하는가?

소설 『연금술사』로 유명한 브라질 작가 파울로 코엘료(Paulo Coelho de Souza)는 러시아에서 자신의 책을 홍보하기 위해 파일 공유 네트워크인 토렌트에 책을 올리고 해적판 사이트 'The Pirate Coelho'도 만들었다. 일단 사람들이 많이 봐야 판매될 수 있다고 생각한 것이다.[1]

이 일이 있기 전인 1999년, 그의 책은 러시아에서 1,000부가 팔렸다. 세계적 명성의 작가로서는 처참한 결과였다. 그런데 책을 무료로 공개한 이후인 2000년에는 1만 부, 2001년에는 10만 부, 2002년에는 100만 부가 팔렸다. 2008년까지 러시아에서 팔린 파울로 코엘료의 책은 1,000만 부를 넘겼다. 이는 코엘료가 자신의 블로그를 통해 직접 밝힌 것이다.[2]

코엘료의 기행은 라이언 홀리데이(Ryan Holiday)의 『창작의 블랙홀을 건너는 크리에이터를 위한 안내서』에도 소개돼 있다. 홀리데이는 "당신의 문제는 대부분 사람이 당신 작품이 존재하는지조차 모른다는 점이다. 들어본 적도 없고 먹어본 적도 없는 음식의 맛을 어찌 알겠는가?"라고 지적한다.[3] 무명이라면 공짜 전략을 적극적으로 구사해 보라는 의미다.

콘텐츠로 성공한 창작자와 상담을 해보면 의외로 대범하고 시원한 태도로 시장을 바라보고 있다는 것을 알 수 있다. 저작권자로서 수익을 얻고

1 Smaran, *Alchemist Author Pirates His Own Books*, January 24, 2008, https://torrent freak.com/alchemist-author-pirates-own-books-080124/

2 Paulo Coelho, *Pirate Coelho*, February 3, 2008, https://paulocoelhoblog.com/2008/02/03/pirate-coelho/

싶다면 저작물을 꽁꽁 싸매고 애지중지하기보다는 적당한 범위에서 과감하게 시장에 내놓아야 한다. 일단 눈에 들어와야 구독이나 구매로 이어진다. 수요가 가시권에 들어왔을 때 과감하게 수익 분배율 협상으로 쐐기를 박으면 된다. 이게 전략이라면 전략이다.

유료화의 변곡점은 어디인가?

웹툰이나 웹소설 분야의 플레이어를 컨설팅하는 변호사로서 웹툰 시장 초창기인 2000년대 중후반부터 활동한 작가들의 삶을 관찰할 기회가 있었다. 초기 웹툰 작가의 주된 수입원은 플랫폼에서 주는 원고료였다. 당시 주 2회 연재하던 꽤 인기 있는 작가가 직장인 월급 정도를 받았다.

2021년 기준 웹툰 산업의 매출액은 1조 5,600억 원으로 추정된다. 이는 2020년 1조 538억 대비 약 48.6% 늘어난 수치다.[4] 한국 웹툰 산업은 급격히 성장하고 있다. 이에 따라 현재 수입이 많은 작가들은 법인화를 하거나 전담 매니지먼트, 에이전시, 제작사 등과 일한다. 시장이 이렇게 성장할 수 있었던 원동력은 '유료화'다. 2021년 웹툰 회사의 평균 매출액은 186억 3,800만 원인데, 매출의 63.2%를 차지하는 것이 유료 콘텐츠다.[5]

무료 웹툰은 원래 포털사이트의 트래픽을 높이기 위한 미끼상품이었다. 트래픽 수가 늘어야 광고수익을 올릴 수 있기 때문이다.[6] 그런데 2010년대 초반 무료 웹툰을 유료화하겠다고 선언한 작가들이 등장했다. 당시 독자들의 저항감은 거셌다. "이미 그려 놓은 그림으로 계속 먹고 살겠다는 이야기"냐며 비난하기도 했다.[7] 지금 시점에서 보면 고개를 갸웃하게 되지만

3 라이언 홀리데이, 유정식 옮김, 『창작의 블랙홀을 건너는 크리에이터를 위한 안내서』
 「제3장 마케팅의 기술: 고객의 마음을 얻는 것부터 범위를 확대한 것까지 중 공짜로,
 공짜로 공짜로」 중, 흐름출판, 2019
4 한국콘텐츠진흥원, 「2022년 웹툰 사업체 실태조사」, 2022, 99쪽
5 같은 책, 26쪽.
6 구자윤, 「웹툰 '신과 함께' 유료화에 누리꾼 갑론을박」, 《파이낸셜 뉴스》, 2012년 12월
 17일 자 기사, https://www.fnnews.com/news/201212171337578260

그런 시절이 있었다.

한국에서 시작한 '부분 유료화' 비즈니스 모델은 해외에서도 주목받았다. 미국 웹툰 시장을 개척한 플랫폼 타파스(Tapas)는 유료화 모델을 성공적으로 도입했다. 타파스는 '랜선 작가'로 활동하는 아마추어를 모아 무료 연재를 하다가 독자의 반응을 보면서 유료로 전환했다. 2021년에 카카오엔터테인먼트는 약 6,000억 원으로 타파스의 지분 100%를 확보했다.

2. 저작권 보호와 상표권 등록

크리에이터와 저작권 보호

크리에이터는 미디어와 브랜드의 역할을 겸하며 콘텐츠 제작과 소통 외에도 법적인 원리에 대한 이해가 필요하다. 크리에이터는 콘텐츠 제작을 하면서 저작권 문제에서 자유로울 수 없다.

저작권등록

자신이 창작한 주요 저작물은 가능하다면 한국저작권위원회에 저작권등록[8]을 해두자. 저작권등록이란 저작물에 관한 일정한 사항(저작자 성명, 창작 연월일, 맨 처음 공표연월일)과 저작재산권의 양도, 처분제한, 질권설정 등 권리의 변동에 대한 사항을 저작권등록부라는 공적인 장부에 등재하고 일반 국민에게 공개, 열람하도록 공시하는 것을 말한다.

등록을 마치면 ① 추정력, ② 대항력, ③ 법정 손해배상청구 가능, ④ 보호기간 연장, ⑤ 침해물품 통관 보류 신고 자격 취득 등의 법적 효과가 발생한다. 이 중 저작권 보호와 침해자의 책임과 관련해 ① 추정력과 ③ 법정 손

7 박수호, 「김창원 타파스미디어 대표의 美 웹툰 개척…잭팟에도 "나는 일할 팔자"」, 《매경ECONOMY》, 2021년 8월 11일 자 기사, https://www.mk.co.kr/economy/view/2021/779080/

8 한국저작권위원회, https://www.cros.or.kr/

해배상청구 가능 중심으로 설명한다.

'추정'(推定, presumption)이란 법적으로 어떤 사실을 증명하기 위해 추가 증거 없이도 사실로 인정하는 것을 의미한다. 권리자는 입증 부담을 줄이고 침해자로 지목된 자에게 입증 책임을 전환해 부담을 가하는 효과가 있다. 등록된 저작권을 침해하면 침해자로 지목된 자에게 과실이 있다는 점이 추정되므로 저작권자는 단순히 침해 사실만 증명하면 된다. 반대로 침해자로 지목된 자는 그 법적 추정을 뒤집어야만 면책될 수 있는데, 객관적 증거가 충분하지 않은 이상 한번 추정된 것을 번복하는 데 불리할 수밖에 없다.

침해가 인정된다고 해서 무조건 소송에서 이기는 것은 아니다. 침해로 인해 손해가 발생했다는 사실만으로는 충분하지 않고, '그래서 그 손해가 얼마인지'까지 입증해야 한다. 그런데 저작권 침해로 인한 손해를 산정하는 것은 결코 쉽지 않다. 또한 유명하지 않은 저작물이라면 입증할 수 있는 손해액이 너무 적어 소송 비용이 더 들 수도 있다. 문제는 입증하지 못한 손해액의 범위에서는 일부패소가 나온다는 것이다.

그런데 침해행위가 일어나기 전에 미리 저작물을 등록했다면 실제로 손해가 얼마나 발생했는지 입증하지 않더라도 사전에 저작권법에서 정한 일정한 금액(저작물 하나 당 1,000만 원, 영리를 목적으로 고의로 침해한 경우에는 5,000만 원 이하)을 법원이 원고의 선택에 따라서 손해액으로 인정할 수 있도록 한다. 이것을 법정 손해배상제도라 한다.

불법 콘텐츠 신고와 OSP의 책임

OSP(Online Service Provider)는 인터넷을 통해 디지털 콘텐츠를 호스팅, 공유, 전송하는 온라인 서비스 제공자다. 소셜 미디어, 비디오 공유 사이트, 클라우드 스토리지 등이 여기에 속하며, 이들은 사용자가 저작물을 업로드하고 공유할 수 있게 지원해 디지털 커뮤니케이션과 콘텐츠 유통을 촉진한다.

저작권 침해를 주장하는 자는 그 사실을 소명해 OSP에게 저작물의 복제·전송의 중단을 요구할 수 있고, 이러한 요구를 받은 OSP는 즉시 저작물의 복제·전송을 중단시켜야 한다. 이 요구에 OSP가 응하지 않으면 저작권 침해의 방조로 보아 민법상 불법행위책임을 부과할 수 있는지가 주로 다투

어져 왔는데, 대법원은 2009년 판결[9]을 통해 온라인서비스제공자(OSP)의 저작권 침해 방조 책임을 판단하는 기준으로 두 가지 요소를 제시했다.

① OSP의 인식 : OSP가 저작권 침해 게시물에 대해 알고 있었는지가 중요하다. OSP가 침해 게시물의 존재를 알고 있었다면, 적절한 조치를 취하지 않은 것은 저작권 침해를 방조한 것으로 볼 수 있다.

② 관리 및 통제의 가능성 : OSP가 기술적, 경제적으로 게시물을 관리 및 통제할 수 있는 능력이 있는지도 중요한 판단 기준이다. 이는 OSP가 게시물을 신속하게 삭제하거나 접근을 차단할 수 있는지에 대한 여부를 포함한다.

과거 저작권 침해 게시물의 URL을 제공하지 않고도 OSP에게 콘텐츠 삭제를 요구한 사례에서, 이러한 요구에 응하지 않은 OSP에게 저작권 침해 방조 책임을 인정했다.[10] 한편 대법원은 2010년 이후 판결[11]에서 인터넷 포털사이트를 운영하는 온라인서비스제공자가 제공한 인터넷 게시 공간에 타인의 저작권을 침해하는 게시물이 게시되었고, 그 검색 기능을 통하여 인터넷 이용자들이 위 게시물을 쉽게 찾을 수 있더라도, 그러한 사정만으로 곧바로 온라인서비스제공자에게 저작권 침해 게시물에 대한 불법행위책임을 지울 수는 없다고 판단했다.

또한 대법원은 2019년 판결[12]로 온라인서비스제공자가 제공한 인터넷 게시 공간에 타인의 저작권을 침해하는 게시물이 게시되었다고 하더라도, 저작권을 침해당한 피해자로부터 구체적·개별적인 게시물의 삭제와 차단 요구를 받지 않아 게시물이 게시된 사정을 구체적으로 인식하지 못하였거나 기술적. 경제적으로 게시물에 대한 관리. 통제를 할 수 없는 경우에는

9 　대법원 2009. 4. 16. 선고 2008다53812 판결
10 　서울중앙지법 2013가합564502 판결, 서울남부지법 2008가합20165 판결 등.
11 　대법원 2010. 3. 11. 선고 2009다4343 판결 등.
12 　대법원 2019. 2. 28. 선고 2016다271608 판결

게시물의 성격 등에 비추어 삭제의무 등을 인정할 만한 특별한 사정이 없는 한 온라인서비스제공자에게 게시물을 삭제하고 향후 같은 인터넷 게시공간에 유사한 내용의 게시물이 게시되지 않도록 차단하는 등의 적절한 조치를 취할 의무가 있다고 보기 어렵다고 판시했다.

상표권 등록

크리에이터가 자신의 브랜드나 채널을 성장시키기 위해서는 많은 노력을 기울이지만, 인지도가 낮다는 이유로 상표권 등록을 미루는 경우가 종종 있다. 단기간 활동을 계획하고 있다면 큰 문제가 되지 않을 수도 있지만 장기적인 사업을 목표로 한다면 상표권을 미리 확보하는 것이 중요하다.

상표권을 등록하지 않은 채 법적 분쟁이 발생했는데 이미 다른 사람이 상표를 등록했다면, 크리에이터는 자신이 원래 사용하던 브랜드나 채널명을 사용할 수 없게 될 수 있다. 나아가 크리에이터가 상표권 침해자로 지목돼 민형사상 책임을 지는 상황까지 발생한다. 따라서 크리에이터가 자신의 브랜드 정체성을 잘 지키면서 지속 가능하게 성장하고자 한다면 미리 상표권을 확보하는 것은 예방 차원에서나 지식재산권 확보 측면에서나 매우 중요하다.

누가 상표권을 등록해야 할까?

콘텐츠 크리에이터가 제작사나 매니지먼트사에 소속되어 있거나 다른 크리에이터와 협업할 때 상표권 관련 문제를 명확히 정해야 한다. 상표권은 특허청에 등록된 명의자에게만 권리가 발생하기 때문에 누가 상표를 출원하고 등록할 것인지, 그리고 소속이나 협업 관계가 종료된 후 상표권의 소유권을 누가 갖게 될지 정해야 한다.

만약 상표권이 개인이 아닌 회사 명의로 등록될 경우 크리에이터가 회사를 떠나거나 협업이 종료되더라도 개인이 상표를 사용할 수 없다. 한편 상표권을 개인이 아닌 회사에 귀속시킬 경우, 크리에이터는 나중에 자신의 브랜드를 계속 사용하고자 할 때 제한을 받을 수 있다. 따라서 상표권의 귀속에 대해 충분히 숙지한 다음 합의하여야 한다.

무엇을 상표로 등록해야 할까?

크리에이터가 상표로 등록할 요소를 결정할 때는 브랜드 구축에 중요한 요소를 우선적으로 고려해야 한다. 예를 들어 '알파카'라는 이름으로 활동하는 크리에이터가 자신의 채널명을 '알파카 랜드'로 정하고, 구독자들을 '파카파카'라고 부르며, 독특한 알파카 캐릭터도 디자인했다고 가정해보자.

활동명과 채널명인 '알파카'와 '알파카 랜드' 같은 이름은 크리에이터의 공개적인 신원과 채널의 정체성을 나타내므로, 이를 상표로 등록하는 것이 우선이다. 이런 이름들은 크리에이터를 대표하며 마케팅과 홍보에서 중심적인 역할을 한다.

① 캐릭터 디자인 : 알파카 캐릭터가 주요 콘텐츠의 일부로 중요한 역할을 한다면, 이 캐릭터를 도형 상표로 등록하는 것이 중요하다. 캐릭터 상표 등록은 해당 캐릭터를 사용한 제품이나 광고에서 독점적인 권리를 제공한다.

② 구독자 애칭 : '파카파카'와 같은 구독자 애칭도 브랜드의 일부로서 커뮤니티 내에서 특별한 의미를 갖게 된다. 이 애칭이 상품화 계획에 포함되어 있다면 상표로 등록을 고려할 수 있다.

'알파카 랜드'에서 '알파카 블루'라는 새로운 캐릭터를 개발했다고 가정해보자. '알파카'라는 기존 상표의 법적 효력이 '알파카 블루'에도 적용된다고 보기엔 다툼의 여지가 있으므로, '알파카 블루'라는 이름과 이 캐릭터의 이름(문자) 및 모양(도형)을 모두 새로운 상표로 등록해야 한다. 즉 기존에 '알파카'라는 상표가 있더라도, '알파카 블루'라는 새로운 캐릭터에 대해서는 별도의 상표 등록이 필요하다.

상표권의 효력과 지정 상품

상표를 출원하기 위해서는 상표명과 상품 또는 서비스업의 상품 분류를 지정해야 한다. 유튜브의 경우 기본적으로 제38류(통신업)을 서비스업으로 지정할 수 있고, 콘텐츠의 내용을 고려해 제41류(교육업, 연예오락업, 스포

츠 및 문화활동업)도 지정하는 것이 좋다.

이모티콘과 같은 캐릭터 비즈니스를 한다면 '모바일폰용 내려받기 가능한 이모티콘'을 포함한 제9류, '그래픽 인쇄물'을 포함한 제16류, 캐릭터 인형을 포함한 제28류, 캐릭터 디자인업을 포함한 제42류를 각각 지정하면 된다.

상표권의 효력은 등록할 때의 지정 상품과 동일하거나 유사한 지정상품에 사용하는 것에만 미치므로, 지정 상품을 어떻게 선택하느냐가 매우 중요하다. 지정 상품을 많이 선택할 경우 상표의 출원과 등록에 수반되는 비용을 비롯해 유지하는 비용도 그와 비례해 늘어난다. 그러니 초기에는 핵심이 되는 지정 상품만 선택하되, 사업의 다각화를 고려한다면 다른 지정 상품까지 차근차근 권리를 확보하는 것이 좋다.

10장. 크리에이터의 법인화

1. 프리랜서, 개인 사업자, 법인 사업자

프리랜서에서 개인 사업자로

크리에이터는 사업자등록을 하기보다 프리랜서로 시작하는 경우가 많다. 프리랜서는 일반적으로 부가세 납세의무가 없고, 3.3% 원천세를 공제한 나머지 금액을 대가로 받게 된다. 하지만 프리랜서도 일정한 조건이 갖추어지면 사업자등록을 해야 한다. 사업자등록을 해야 하는 상황임에도 미등록 상태에서 사업을 계속하면 매출(공급가액)의 1/100을 가산세로 내야 한다.

프리랜서는 언제 사업자등록을 해야 할까. 첫째로 사업 소득으로 얻는 저작권 사용료가 부가세 과세 대상이 될 때다. 둘째로 법인화를 선택할 때다. 이를 구별하기 위해 정리하면 아래 표와 같다.

크리에이터가 집에서 혼자 창작해 저작권료를 받는 경우는 면세다(유형 1). 그러나 사업 설비를 갖추었거나 근로자를 고용하면 면세 적용을 받을

구분	유형 1	유형 2	유형 3	유형 4
용역제공 주체	개인	개인	개인	법인
사업설비 유무	×	○	×	
근로자 고용여부	×	×	○	
부가세 과세 여부	면세	과세	과세	과세

저작권 사용료에 관한 부가가치세 과세 여부

수 없고 부가세를 신고납부를 해야 한다(유형 2, 유형 3). 한편 사업 설비 유무나 근로자 고용 여부와 무관하게 법인이 되면 반드시 부가세 과세 사업자가 된다(유형 4). 정리하면 법인이 아닌 개인이 혼자서 인적용역을 공급하는 경우에만 면세 대상이다.

유형 2에서 프리랜서가 자신의 집이 아니라 전용 작업실에서 작업을 한다면 설령 자신이 소유한 곳이라고 해도 사업자등록을 해야 한다. 임대차계약을 체결했는지, 임대료가 얼마인지는 묻지 않는다. 사업장에서 경비가 발생해 경비 처리를 할 때도 사업자로 등록하길 권한다.

유형 3에서 프리랜서가 특정 업무 때문에 단기 아르바이트를 채용했다면 경비로 인정받을 수 있지만 인건비는 사업자등록을 한 이후에 원천세를 신고해 납부하고 (간이)지급명세서를 제출해야 한다. 또한 크리에이터와 근로자와 근로계약을 체결하지 않았더라도 실질적으로 종속된 지위에서 일하게 된다면 근로계약의 실질이 있다고 보게 되므로 유의해야 한다.

높아진 소득과 절세, 법인화가 답일까?

스타 크리에이터가 되면 많은 이들이 회사의 주주나 대표가 되는 경로를 선택한다. 이 중 일부는 직접 대표이사가 되지 않고 믿을 수 있는 사람을 대표로 선임해 자신의 창작 활동을 지원받는다. 이는 성공한 연예인이 독립해서 1인 기획사를 설립하는 것과 유사하다.

사업적 비전을 가진 크리에이터들은 자율성이 높은 1인 회사를 설립하거나 주식회사를 설립해 사업을 다각화한다. 개인 사업과는 달리 회사 단위의 사업은 그 규모가 훨씬 크다. 비즈니스에 크게 적극적이지 않았지만 소득이 급격히 증가해 법인 설립을 선택하는 스타 크리에이터도 있다. 몇백만 원에서 몇천만 원을 벌던 시절과 달리 소득이 급격하게 증가하면 이에 상응하는 더 큰 세금 납부 의무에 직면하게 되기 때문이다.

개인으로 활동하며 큰 수익을 올리게 되면 자연스럽게 소득세율에 주목하게 될 것이다. 직장인 시절에는 연봉 협상과 연말정산 관리만으로도 충분했지만 높은 수입을 얻게 되면 세금 문제가 훨씬 복잡하게 된다. 고소득을 꾸준히 유지하거나 증가할 것으로 예상된다면 회계사나 세무사는 법인

으로 전환할 것을 권유할 수 있다.

크리에이터의 소득이 상당히 증가하면 절세 목적으로 법인화를 고려하는 것이 일반적이다. 개인에 대한 높은 종합소득세율 대신, 법인세율을 적용받아 세금 부담을 줄이려는 전략이다. 그러나 법인화 결정은 단순히 절세를 위해서만 이루어져서는 안 된다. 법인에 낮은 세율을 적용하는 이유는 법인이 절약한 세금을 재투자하여 경제 활동을 촉진하고 더 많은 고용 기회를 창출하기 때문이다. 즉 경제 성장에 기여하고 사회적 재분배를 촉진하기 위한 정책적 의도가 반영된 것이다.

법인화를 단순히 개인 소득을 보관하는 '수장고'로 이용하는 방식은 적절하지 않다. 이런 관점은 법인화의 본질적인 목적을 축소시키고 사회에 긍정적이지 않다. 법인화는 절세를 넘어 비즈니스의 장기적 비전과 계획은 통합적으로 고려해 결정해야 한다.

크리에이터는 언제 법인 사업자로 전환할까?

적지 않은 크리에이터가 "일단 법인화를 하긴 했는데 그다음에는 어떻게 하죠?"라고 자문을 구하기도 한다. 개인으로 돈을 버는 것과 법인으로 돈을 버는 것에는 분명한 차이가 있는데, 이에 대한 명확한 비전이 없는 상황에서 일단 대표님이 된 것이다.

법인화를 해야 하는 이유가 단순히 '매출이 많아서'가 될 수는 없다. 매출이 커져 세금 부담으로 인해 법인화를 선택하기도 하지만 세금 부담을 견딜 수 있다면 개인 사업자를 유지하기도 한다. 매출이 많은 것과 법인으로 전환하는 것은 다른 문제라는 것을 유념하자. 법인으로 전환한다면 왜 법인이어야 하는지 이유가 명확해야 한다.

1인으로 창작 활동을 하는 것은 한계가 있을 수밖에 없다. 기술적인 측면뿐 아니라 체력적으로나 심리적으로 한계를 느껴 번아웃이 되면 활동을 멈출 수도 있다. 지속가능한 창작을 위해서는 한 사람이 쉬더라도 돌아갈 수 있는 수레바퀴를 만들어야 한다. 조직력이 그 원동력이고, 법인화는 조직을 갖추는 출발점이다. 그렇게 탄생한 성과는 법인에 귀속이 되는 것이기에 개인의 성과물과는 다르게 취급한다.

법인화는 각종 정부지원금을 수급할 때도 유리하다. 대부분 정부지원 사업은 중소기업기본법에 근거한다. 개인 사업을 하더라도 정부지원금을 받을 수는 있지만 일부에 한정되기 때문에 개인 사업자는 법인 사업자에 비해 정책 혜택을 적게 볼 수밖에 없다.

보다 큰 규모의 일을 할 기회도 개인보다는 법인에 열려 있다. 아무리 고도의 창작성을 지닌 개인이라고 하더라도 규모가 큰 일을 할 때는 안정성을 확보하는 것도 중요하기 때문에 시스템을 갖춘 조직을 선호하는 편이다. 경험할 수 있는 일의 규모나 깊이 측면에서 개인과 법인은 차이가 있을 수밖에 없기 때문에 보다 확장된 비즈니스 경험을 하고 싶다면 법인을 설립하는 것이 더 나은 선택이다.

법인은 독립된 인격체다

크리에이터가 1인 회사를 설립할 때 대부분 주식회사의 형태를 취한다. 1인 회사는 주식회사의 총 주식을 한 사람이 소유하는 형태의 회사다. 법인(法人, juristic person)은 개인과 구별되는 독립된 인격체로서, 법률 규정에 좇아 정관으로 정한 목적의 범위 내에서 권리와 의무의 주체가 된다. 정관(定款, articles of association)이란 법인의 목적, 조직, 업무집행 등에 관한 근본적인 규칙을 기재한 서면을 의미한다.

정관

제1조 (상호) 당 회사는 "주식회사 ○○○"라고 부른다.
제2조 (목적) 당 회사는 다음 사업을 목적으로 한다.

1) 캐릭터 개발 및 라이선스업
2) 미디어 콘텐츠 제작 및 유통업
3) 창작 및 예술 관련 서비스업
4) 온라인 교육업 및 교육 관련 서비스업

5) 출판업(전자책 및 일반출판)

6) 광고제작 및 광고대행 서비스업

7) 주거용, 비주거용 부동산 임대업 및 전대업

8) 위 각 호에 관련된 통신판매업 및 전자상거래업

9) 위 각 호에 관련된 부대사업 일체 및 투자업

법인의 돈을 사적으로 쓴다면?

크리에이터는 1인 회사를 설립한 후 돈 문제를 접할 때 비로소 개인과 법인이 다르다는 것을 체감하게 된다. 프리랜서나 개인 사업자는 사업 자금이나 영업이익을 마음대로 사용하더라도 별다른 제한을 두지 않는다. 개인 사업으로 번 돈은 개인의 것으로 인정받을 수 있기 때문이다. 그러나 법인은 그럴 수 없다. 법인은 개인을 떠나 새롭게 탄생한 인격체다. 주주나 대표라고 해서 회사가 번 돈을 마음대로 인출해 쓸 수 없다.

그럼에도 불구하고 법인 자금을 마음껏 쓸 수 없는지 물어보는 크리에이터도 있다. 세무 스킬로 가능하지 않은지 묻는 것이다. 원칙대로 말하자면 그가 원하는 대답을 들려줄 수 없다. 개인이 아무리 유일한 주주라고 해도 법인 자금을 마음대로 유용할 수 없다. 회사법상 문제가 발생하고 횡령죄 또는 배임죄의 책임을 물을 수 있다.

대법원 2006. 11. 9. 선고 2004도7027 판결

주식회사 상호간 및 주식회사와 주주는 별개의 법인격을 가진 존재로서 동일인이라 할 수 없으므로 1인 주주나 대주주라 하여도 그 본인인 주식회사에 손해를 주는 임무위배행위가 있는 경우에는 배임죄가 성립하고, 회사의 임원이 그 임무에 위배되는 행위로 재산상 이익을 취득하거나 제3자로 하여금 이를 취득하게 하여 회사에 손해를 가한 때에는 이로써 배임죄가 성립하며, 위와 같은 임무위배행위에 대하여 사실상 주주의 양해를 얻었다고 하여 본인인 회사에게 손해가 없었다거나 또는 배임의 범의가 없었다고 볼 수 없다.

2. 1인 회사를 운영할 때 필요한 지식

1인 회사의 보수는 어떻게 정할까?

크리에이터는 자신이 설립한 회사로부터 크게 세 가지 방법으로 돈을 지급받을 수 있다. 첫째로 주주로서 배당을 받는다. 둘째로 이사로서 보수를 받는다. 셋째로 저작권 계약을 통해 라이선스 또는 양도의 대가를 받는다. 이 문제는 회사법과 저작권법 그리고 세법이 아울러서 적용되어 복잡하고도 미묘하다.

상법에서 주주는 주주총회와 같은 정식 배당절차를 거쳐야 하고 이사는 정관이나 주주총회 결의를 통해 결정된 보수를 지급받는 것이 원칙이다. 하지만 1인 회사는 주주가 1인이며 그 유일한 주주가 유일한 이사를 겸하는 경우도 많기 때문에 상법에 따른 원칙적 규정을 그대로 적용하지 않고 현실에 맞게 완화해 적용한다. 특히 주주총회의 소집 절차나 결의방법이 상법에서 정한 내용에 위반된다고 하더라도 궁극적으로 1인 주주의 의사에 부합하는 내용이라면 유효하다고 본다.

결론적으로 1인 주주와 이사를 겸하고 있다면 자신이 회사로부터 지급받는 보수를 비교적 자유롭게 결정할 수 있다. 주식회사에 있어서 회사 발행의 총 주식을 한 사람이 소유하고 있는 1인 회사는 그 주주가 유일한 주주로서 주주총회에 출석하면 전원 총회로서 성립하고, 그 주주의 의사대로 결의될 것임이 명백하므로 따로 총회 소집 절차가 필요 없다 할 것이고, 실제로 총회를 개최한 사실이 없다 하더라도 그 1인 주주에 의하여 의결이 있었던 것으로 주주총회 의사록이 작성되었다면 특별한 사정이 없는 한 그 내용의 결의가 있었던 것으로 볼 수 있어 형식적인 사유에 의하여 결의가 없었던 것으로 다툴 수는 없다.[1]

이사의 보수는 월급, 상여금 등 그 명칭을 불문하고 이사의 직무수행

[1] 대법원 1976. 4. 13. 선고 74다1755 판결, 1992. 6. 23. 선고 91다19500 판결, 대법원 1993. 6. 11. 선고 93다8702 판결 등.

에 대한 보상으로 지급되는 대가가 모두 포함되고, 회사가 성과급, 특별성과급 등의 명칭으로 경영 성과에 따라 지급하는 금원이나 성과 달성을 위한 동기를 부여할 목적으로 지급하는 금원도 마찬가지다.[2]

법인화와 탈세 문제

성공한 크리에이터나 인플루언서들이 방송이나 SNS를 통해 때때로 호화로운 주거 공간, 슈퍼카, 명품, 미술품과 같은 사치품을 선보인다. 이는 하고 싶은 일을 하면서 경제적 부를 누리는 이상적인 생활처럼 보일 수 있다. 그러나 법률 및 회계·세무 전문가들은 재산 과시에 대해 신중을 기할 것을 강조한다. 사실상 국세청은 매년 고수익 크리에이터의 탈루 혐의를 조사한다. 일부 크리에이터가 법인 자금으로 사치품 구매해 문제가 된 사례도 있다.

세무조사는 크리에이터에게 매우 심각한 위협이 될 수 있다. 크리에이터는 대중의 관심과 사랑으로 성공을 거두기 때문에, 세무조사로 인한 부정적인 이미지는 그들의 커리어에 치명적이다. 비록 불복소송을 통해 법적인 문제를 해결할 수 있을지라도 대중과 소비자의 신뢰를 잃게 될 수 있다. 따라서 크리에이터는 법적인 문제뿐만 아니라 공적 이미지 관리에도 세심한 주의를 기울여야 한다.

보조 인력의 비용와 저작권 문제

크리에이터가 창작 활동을 하며 사업까지 하다 보면 혼자서만 할 수 없는 상황을 마주하게 된다. 이때 인력을 서비스로 받을 것인지 채용할 것인지를 선택해야 한다.

먼저 아웃소싱 개념의 인적 서비스를 받고 싶다면 위임계약, 위탁계약, 도급계약 등 인적 서비스를 공급받는 계약을 체결해야 한다. 이때 인적 서비스를 공급하는 공급자와 수요자(크리에이터)가 상호 대등한 지위에서 계약을 체결하는 것임을 명심하자. 공급자가 얻는 소득은 사업소득이다.

2 대법원 2020. 4. 9. 선고 2018다290436 판결

한편 보조 인력을 채용하고 싶다면 근로계약을 체결해야 한다. 이때는 근로를 제공하는자(피용자)와 사용자(크리에이터)의 관계가 형성되는데, 근로자는 사용자에게 종속된 지위에서 처하여 지정된 시간과 장소에서 주어진 업무를 수행해야 한다. 이때 사용자는 근로자의 근로소득에 대해 원천징수의무를 이행하여야 한다.

한편 공급자(인적 서비스)가 창작해 제공하는 저작물은 저작권법상 창작자주의 원칙에 따라서 공급자에게 저작권이 발생한다는 점을 명심하자. 그러니 수요자(크리에이터)가 그 저작물을 이용해 사업화를 하고 싶다면 저작권 이용 허락 계약이나 저작권 양도계약을 체결해 적법하고 유효한 권리를 확보해야 한다. 생각보다 '내가 의뢰하고 돈을 줬으니까 내 것'이라고 착각하거나 공급자 입장에서도 '돈을 받았으니까 저작권을 넘긴 건가?'라고 모호해하는 경우가 많다.

비용으로 처리할 수 있는 것과 없는 것

통상적으로 창작 활동을 위해 지출된 비용으로 인정받을 수 있다면 모두 비용처리를 할 수 있다. 이를 위해 사업자 전용 카드를 만들거나 세금계산서, 현금영수증 등 증빙서류를 꼼꼼하게 챙겨야 한다. 국세청에서 왜 이 비용이 창작 활동에 필요한 것인지 꼬투리를 잡더라도 증빙서류를 잘 구비해 적극적으로 소명한다면 풀릴 수 있는 문제도 있다.

크리에이터의 세무 문제는 실무상 어렵다. 비용 인정 항목을 뚜렷하게 구별하기 어렵기 때문이다. 크리에이터뿐만 아니라 인적용역을 제공하는 사업자들은 비용 처리 문제로 여러 가지 어려움을 겪는다. 예를 들어 연예인이 자신을 꾸미기 위해 에스테틱에서 시술을 받은 것은 비용으로 인정받을 수 있을까? 그림을 그리는 크리에이터가 영감을 얻기 위해 여행을 떠나거나 맛있는 요리를 사먹는 것은?

만일 반려동물을 소재로 한 웹툰을 그리거나 디자인 용품 사업을 하는 크리에이터라면 적절한 증빙서류를 구비해 개나 고양이를 기르는 비용을 경비로 처리할 수 있겠지만 통상적으로 인정되기 어려울 것이다. 여행 영상 유튜버는 비행기 티켓비나 호텔 숙박비, 현지 체류비를 비용 처리 할 수도

있다. 물론 그 밖에 개인적으로 지출하는 미용비, 공연관람비, 취미활동비, 의류구입비 등은 비용으로 처리되기 어렵다. 요점은 과연 지출한 비용이 업무 비용으로 처리될 수 있는지 여부다. 담당 세무사와 면밀히 상의해 비용으로 처리될 수 있는 것과 처리될 수 없는 것의 항목을 잘 정리해 활용하길 권한다.

유형	내용	인원
유형①	• 연예인, 운동선수, 웹툰 작가 등 인적 용역 사업자 ☞ 1인 기획사 활용 소득 분산: 가족 명의 1인 기획사를 세워 수입을 분산하고, 실제로 근무하지 않는 친인척에서 허위로 인건비를 지급해 소득을 탈루한 연예인 ☞ 국외 소득 누락: 해외 대회에 참여하고 얻은 상금의 소득 신고를 누락하고 허위 경비를 계상한 운동선수, 게이머 ☞ 저작권 무상 이전: 온라인 콘텐츠 인기로 소득이 급증하자 법인을 세워 개인 보유 저작권을 무상으로 이전하고 소득을 분산해 세금을 탈루한 웹툰작가	18명
유형②	• 유튜버, 인플루언서 등 SNS-RICH ☞ 후원금 수입과 광고 수입 신고를 누락한 유튜버: 구독자로부터 받은 후원금과 광고 수입을 신고를 누락하고 실거래 없이 거짓 세금계산서를 수취함. ☞ 사적경비를 법인 비용으로 처리한 인플루언서: 고가의 사치품 구매 비용과 주택임차료를 법인 비용으로 처리함. ☞ 허위 인건비를 지급한 쇼핑몰 운영자: 화장품, 식품, 의류판매로 올린 수입의 신고를 누락하고 친·인척에게 허위 인건비를 지급한 쇼핑몰 운영자	26명

크리에이터와 인플루언서의 탈루 적발 유형[3]

3 국세청,「공정과 준법의 가치를 훼손하는 신종·지역토착 사업자 조사」, 2023년 2월 9일 자 보도자료.

3. 크리에이터와 법인의 저작권 귀속 문제

개인의 저작권과 법인의 저작권은 다르다

개인과 법인은 별도의 인격이다. 마찬가지로 나의 저작권과 법인의 저작권도 별개다. 크리에이터가 법인을 설립하면서 가장 많이 놓치는 법적 문제가 저작권 문제다. 설립자로서 대표이사나 주주를 역임할 때 본인과 법인 사이의 저작권 계약이 필요함에도 불구하고 누락시키는 경우가 빈번하다.

이 문제는 저작권법과 세법을 아울러 다뤄야 한다. 우선 저작권법 상 크리에이터가 창작한 저작물이 업무상 저작물에 해당한다고 명확하게 해석되지 않을 것이다. 왜냐하면 업무상 저작물은 저작권법이 따르는 창작자주의 대원칙에 있어서 유일한 예외가 되기 때문이다. 업무상 저작물은 법인 등의 업무에 종사하는 사람(종업원, 피용자 등)이 창작하는 저작물인 것을 전제로 하여 법인에게 저작권이 발생한다고 법률상 인정하는 것이지, 대표이사 또는 주주가 창작한 저작물의 경우에 이르기까지 포함한다고 해석하기에는 논란의 여지가 크다.

앞으로 법리가 명확히 정립되어야 할 필요성이 크지만 현실에서는 확실하게 예외에 해당한다고 보기 어렵다면 원칙적으로 대표이사 또는 주주가 창작한 저작물은 창작자주의에 따른다고 보는 것이 타당하다. 설령 무리하게 해석해 업무상 저작물에 해당한다고 보더라도 저작권법 제9조는 '계약 또는 근무규칙 등에 다른 정함'이 있는 경우라면 바로 업무상 저작물의 규정을 적용하지 않고 계약 또는 근무규칙 등에 따를 수 있게 하므로 창작자와 법인이 따로 저작권에 관한 계약을 체결할 실익이 있다.

개인과 법인의 저작권 이용 허락 계약

크리에이터가 자신이 그대로 저작권을 보유하면서도 저작권 소득만을 자신이 설립한 법인 주식회사로 수령할 수 있을까? 이론적으로는 크리에이터와 법인이 저작권에 대한 독점·배타적 라이선스 계약을 체결함으로써 오로지 이 법인만이 그 저작권 사업화를 가능하게 하는 방법이라면 가능할 수 있다. 그렇게 하려면 크리에이터와 법인은 저작권 사업화로 발생한 매출 또

는 수익에 대해 일정 비율로 정산을 받는 식으로 계약해 계약의 유형과 실질적 정산체계를 맞추어야 한다.

그러나 이때 크리에이터 개인의 종합소득세 부담이 늘어날 수 있고, 저작권 이용 허락 계약의 경우 저작권등록과 같은 공시제도를 이용하기 곤란하다. 만약 저작권 이용 허락 계약을 체결했다면 공증 변호사를 찾아가 계약서에 대한 공증을 받는 것이 바람직하다. 이런 대비가 없다면 국세청에서 소득을 분산시키기 위해 법인의 외피를 빌린 것은 아닌지 의심하여 세무조사를 할 경우 대응하는 것이 곤란하다. 이런 문제는 특히 1인 법인에서 주로 발생하는데, 국세청에서 1인 창작자가 설립한 법인에 대해 세무조사를 강화하는 이유도 여기에 있다.

개인의 저작권을 법인으로 양도하는 것이 맞을까?

크리에이터가 자신이 창작한 콘텐츠로 발생한 수익을 법인으로 이전하려면 법인이 그 수익을 법적으로 수령할 수 있는 적절한 권한을 확보해야 한다. 가장 명확한 방법은 크리에이터가 법인에 저작재산권을 양도하고, 이 양도를 한국저작권위원회에 등록하여 저작권 권리변동을 공식화하는 것이다. 이렇게 하면 크리에이터는 저작인격권자로 남아 있으면서, 법인은 저작재산권자가 되어 저작권 관련 사업을 자유롭게 운영할 수 있게 된다.

이와 관련하여 크리에이터들은 종종 법인에 저작권을 양도한 후 필요한 경우 이를 다시 회수할 수 있는 방법이 있는지에 대해 우려를 표한다. 특히 법인의 주주 구성이 변경되거나, 법인이 인수합병되거나, 해산하는 등의 상황에서 저작권이 크리에이터로부터 완전히 분리될 수 있다는 두려움이 있다. 이러한 문제를 해결하기 위해 저작권법적으로 저작권 양도를 기간부나 조건부로 설정하는 방법도 있다.

저작권이 회사의 중요한 영업용 중요 자산으로 판단된다면 절차적 제한을 걸어둘 수도 있다. 가령, 상법 제374조에 따라서 주식회사가 영업의 전부 또는 중요한 일부를 양도할 때는 주주총회의 특별결의가 있어야 한다는 규정을 적용할 수 있다. 상법 제393조 제1항에 따라서 중요한 자산의 처분 및 양도를 할 경우 이사회의 결의가 필요하다. 더불어 주주가 두 명 이상

존재하는 경우 주주들끼리 저작권의 관리와 처분에 대해 '주주간 약정'을 체결할 수도 있다.

저작권의 유상 양도와 무상 양도

저작권의 유상 양도와 무상 양도 모두 가능하지만 각각의 방식이 법적, 세무적으로 다른 영향을 미칠 수 있다.

① 유상 양도 : 저작권을 유상으로 양도할 때는 계약서를 통해 모든 조건을 명확히 해야 한다. 이 계약서에는 양도되는 저작권의 정확한 범위, 양도 대가, 지급 조건 등이 포함되어야 한다. 이러한 문서는 양도가 법적으로 유효함을 보증하고, 양도 대가에 대한 세금을 정확하게 계산하고 신고하는 데 필수적이다.

② 무상 양도 : 저작권의 무상양도는 특히 주의가 필요하다. 무상으로 저작권을 양도할 때는 그 결정의 합리적인 근거를 문서화해야 하며, 이는 세무조사를 방지하고 과세당국의 소명 요구에 대응하는데 있어서 특히 유의해야 한다. 예를 들어 무상양도가 회사의 장기적인 전략이나 창작자의 목적에 부합한다면 이러한 의사결정의 근거를 명확히 할 필요가 있다.

저작권 양도와 관련하여 세심한 준비와 철저한 문서화가 필수적이다. 특히 두 가지에 유의하자.

① 양도 시점 : 저작권을 양도하는 것은 법인이 저작권을 사업화하기 전에 초기 단계에서 수행하는 것이 바람직하다. 이는 법인이 저작권을 활용해 생성하는 수익에 대한 명확한 권리와 책임을 설정할 수 있게 하며 향후 법적 분쟁이나 세무 이슈를 줄이는 데 도움을 준다.

② 공증과 저작권등록 : 저작권 양도를 공증 받는 것은 양도의 유효성을 법적으로 강화하며, 양도 사실 증명에 있어서 강력한 법적 증거가 된다. 또한 한국저작권위원회에 저작권 권리 변동에 대한 등록

절차를 통해 양도 사실을 대외적으로 공시하는 것도 바람직하다.

크리에이터가 법인 소속 아티스트인 경우

크리에이터 자신이 법인의 대표나 주주가 아니라 소속 아티스트의 지위라면 저작권의 관리에 대해서는 보다 유연하게 접근할 수 있다. 만약 매니지먼트나 에이전시 계약만 체결했다면 크리에이터는 법인에게 저작권을 양도할 필요는 없다. 다만 계약의 목적에 맞는 수준에서 이용 허락권을 부여하거나 대리 중개를 위한 권한만 부여하면 된다. 고려할 사항은 다음과 같다.

① 저작권 이용 권한의 범위 및 조건: 계약은 법인이 크리에이터의 저작물을 어떻게, 어디에서, 언제까지 사용할 수 있는지 명확히 규정해야 한다. 이는 저작권의 사용이 특정 매체, 지역 또는 기간에 제한될 수 있음을 의미한다. 또한 저작물의 부분적 또는 전체적 사용에 대한 규정도 포함되어야 한다.

② 수익 분배: 저작권을 사용함으로써 발생하는 수익은 계약에 따라 양측 간에 분배되어야 한다. 이 과정에서 수익 분배의 비율, 지급 시기, 지급 방식 등이 구체적으로 명시되어야 한다.

③ 법적 보호 및 분쟁 해결: 저작권 침해 발생시 법인과 크리에이터는 어떻게 협력하여 문제를 해결할지에 대한 계약상의 규정이 필요하다. 이는 효과적인 침해 구제 절차의 설정을 포함하며 양측의 권리와 이익을 보호하는 데 중요하다.

④ 저작권 대리 중개업 신고 필요성: 법인이 크리에이터의 저작권에 대한 대리 중개업을 한다면 반드시 문화체육관광부 장관에게 신고해야 한다. 만약 신고를 하지 않고 저작권 대리중개업을 하면 500만 원 이하의 벌금에 처하게 된다.

11장. 플랫폼 비즈니스

1. 플랫폼 약관의 정의와 해석

플랫폼 약관이란 무엇인가?

플랫폼과의 계약은 일반적인 계약과 다르다. 일반적인 계약은 서로 밀고 당기며 협상할 수 있지만, 플랫폼은 주어진 조건을 받아들일지 말지를 결정해야 한다. 플랫폼은 불특정 다수의 사람에게 같은 조건을 제시한다. 만약 플랫폼이 일일이 개별 협상을 해서 누구는 유리하고, 누구는 불리하게 계약한다면 협상 과정이 복잡해질 뿐만 아니라 리스크가 커져 사업성이 사라진다. 따라서 플랫폼 사업자들은 합리적이고 효율적인 비즈니스를 위해 통일되고 획일적인 기준의 거래를 한다.

플랫폼을 이용하는 사람은 플랫폼에서 마련한 조항, 즉 약관에 동의하지 않으면 비즈니스를 시작할 수 없다. 물론 플랫폼이 직접 협상해 계약할 때도 있다. '파트너십 계약' '콘텐츠 공급계약' '크리에이터 계약' 등을 통해 독자적인 콘텐츠를 만들거나 크리에이터와 컬래버레이션해 이벤트를 만들 때 등이다. 이때는 당사자끼리 사적자치에 따라서 자유롭게 계약하면 된다.

약관규제법과 약관

약관의 규제에 관한 법률(약칭 : 약관규제법) 제2조 제1호에 따르면 "약관이란 그 명칭이나 형태 또는 범위에 상관없이 계약의 한쪽 당사자가 여러 명의 상대방과 계약을 체결하기 위하여 일정한 형식으로 미리 마련한 계약의 내용"으로 정의된다. 플랫폼이 약관을 마련해 계약을 체결하는 것은 계약자

유의원칙에 속하지만 플랫폼이 유리한 조건을 내세우고 상대방에게 불리한 조건을 강요할 위험이 있다. 상대방으로서는 동의할지 거절할지를 선택할 수 있을 뿐, 일일이 교섭하고 협상한다는 것은 불가능에 가깝다.[1] 거절하면 거래 자체를 시작하지 못하니 시장에 진입할 수도 없다.

약관에는 계약의 조건이 부동문자(不動文字), 즉 고칠 수 없는 문자로 기재되어 있다. 그런데 부동문자로 기재되어 있어도 거래 당사자가 이 내용을 계약 내용에 포함하지 않기로 합의한 경우는 다르다. 약관이 구속력이 있는 이유는 그 자체가 법규범으로 인정되어서가 아니라 당사자가 약관 내용을 계약에 포함시키기로 합의했기 때문이다. 따라서 계약 당사자가 약관 규정과 다른 내용으로 계약하겠다고 약정하면 그 약정의 효력을 부인할 수는 없다.[2] 하지만 이는 극히 예외적인 경우다.

플랫폼 약관을 읽지 않고 동하는 회원들

플랫폼 사업자는 회원이 내용을 꼼꼼하게 읽든 아니든 약관의 내용을 알 수 있게 해야 한다. 이를 약관의 작성의무, 명시의무, 설명의무라고 한다. 이 의무를 위반하면 문제가 발생해도 약관을 계약 내용으로 주장할 수 없다.

플랫폼에 가입하기 전 약관 내용을 얼마나 꼼꼼하게 읽어보는가? 약관에 동의하지 않으면 회원으로 가입할 수 없는데, 워낙 많은 플랫폼에 가입하다 보니 모든 내용을 읽고 숙고하기보다는 일단 '전체 동의'를 클릭하고 넘기기 일쑤다.

그런데 일단 약관에 동의하면 계약이 성립한다. 내용을 몰랐다고 해도 계약이 성립했다는 것 자체를 부정할 수는 없다. 자신이 넘겨버린 내용대로 플랫폼 사업자에게 권한을 부여한 것이다. 이를 가리켜 '테두리 약정에 의한 계약'이라고 한다. 회원은 임의로 내용을 정할 수 있는 범위를 주고, 플랫폼 사업자가 그 테두리 안에 내용을 채워 넣기로 합의했다는 것이다.[3] 좀 더

1 양창수·김재형, 『민법 I 계약법』(제3판), 박영사, 2020, 122-123쪽.
2 대법원 1998. 9. 8. 선고 97다53663 판결

어려운 말로는 편입합의(編入合意)라고도 한다.

테두리 약정을 했다고 하더라도, 그 테두리 안에 포섭된 약관 내용이 불공정할 수 있다. 신의성실의원칙을 위반해 공정성을 잃은 조항은 무효다(약관규제법 제6조 제1항). 공정거래위원회는 약관의 내용이 불공정해 위법성이 인정되는지를 심사할 수 있다.

약관은 어떻게 해석되어야 하는가?

약관은 신의성실의원칙에 따라서 공정하게 해석되어야 하며 고객에 따라서 다르게 해석되어서는 아니 된다(약관규제법 제5조 제1항). 약관의 뜻이 명확하게 해석되지 않는 경우라면 고객에게 유리하게 해석해야 한다(동법 제5조 제2항). 플랫폼 사업자는 비즈니스를 위해 약관 내용을 사전에 검토하고 법률전문가에게 자문서비스를 받는 등의 대비를 했을 것이다. 따라서 법은사업자와 고객의 법적 지위가 대등하지 않다는 점을 감안해 고객의 지위를 보호하는 측면에서 약관을 해석한다.

공정거래위원회의 약관 시정조치 사례

한 번 정해진 약관이라고 해서 바뀌지 않는 것은 아니다. 개인이 바꾸기는 어렵지만, 공정거래위원회 등의 공적 개입을 통해 불공정한 약관에 대한 시정조치가 활발하게 이루어지고 있다. 공정거래위원회가 실제로 사업자의 약관을 시정조치했던 대표적인 사례를 소개한다. 구체적인 활동 내용을 살펴보고 싶다면 공식 웹사이트 보도자료를 참고하길 바란다.[4]

3 앞의 책(주 1), 126-127쪽.
4 공정거래위원회, 정책/제도, 소비자정책, 불공정약관심사의 보22 공정거래위원회, 「콘텐츠의 2차적 저작물 사용 권리를 설정할 땐 별도 계약을 체결해야!」, 2018년 3월 27일 자 보도자료, 4쪽.

시정 전	크리에이터의 콘텐츠를 사업자의 필요에 따라 수정·삭제 가능함.
불공정성	• 저작자는 그의 저작물의 내용·형식 등의 동일성을 유지할 권리를 가지는바(저작권법 제13조 제1항), 콘텐츠에 대한 수정·삭제 등의 권한은 저작자인 크리에이터에게 있음. • 크리에이터의 콘텐츠가 제3자의 권리를 침해하는 등의 경우 사업자가 콘텐츠를 수정·삭제할 필요성이 어느 정도 인정된다고 하더라도, 그 사유를 구체적으로 정하지 않고 단순히 '계약 기간 중 필요한 경우'라고만 규정하여 사업자의 필요에 따라 크리에이터의 콘텐츠를 언제든지 수정·삭제할 수 있어 불공정함.
시정 후	사업자가 크리에이터의 콘텐츠를 수정·삭제(관리)할 수 있는 사유를 구체적으로 규정함.

수정 전 약관 조항	수정 후 약관 조항
제9조 콘텐츠 관리 및 귀속 등	제9조 콘텐츠 관리 및 귀속 등
4. '을'이 직접 기획, 제작한 콘텐츠의 지식재산권 등은 '을'에게 귀속되며, 단 계약 기간 중 필요한 경우 '갑'은 자신의 결정 하에 위 콘텐츠에 대한 디자인, 배열, 콘텐츠 자체의 수정, 삭제, 유지 등의 관리권한을 갖는다.	4. '을'이 직접 기획, 제작한 콘텐츠의 지식재산권 등은 '을'에게 귀속된다. 5. '갑'은 CMS 관리자로서 다음의 경우 '을'의 채널 및 콘텐츠를 관리할 수 있다. 　가. 법령 또는 "플랫폼" 정책 준수를 위해 필요한 경우 　나. "채널 브랜드 자산" 및 "콘텐츠"의 저작권 관리 등을 위해 필요한 경우 　다. 기술적인 오류 해결 등을 위해 필요한 경우 　라. 콘텐츠 내 자막 삽입, 광고주 요청 사항 반영 및 Google A.ds 관리를 위해 필요한 경우 　마. '갑'이 본 계약 제5조 의무를 준수하기 위해 CMS를 통한 관리가 필요한 경우 　바. '을'이 의사표시를 할 수 없는 상태에 있는 경우로서 명백히 '을'의 이익을 위해 필요하다고 인정되는 경우

(MCN) 크리에이터의 콘텐츠 임의 수정·삭제 조항[5]

시정 전	채널 이름, 채널 로고, 프로필, 채널 배경 디자인 등 채널을 나타내는 전반적인 요소로서 크리에이터의 채널 상표 등을 사업자가 어무런 제한 없이 사용할 수 있었음.
불공정성	• 저작물을 이용하고자 하는 자는 저작재산권자로부터 저작물 이용에 대한 허락을 받고 허락받은 이용 방법 및 조건의 범위 안에서 해당 저작물의 이용이 가능함(저작권법 제46조 제1항). • 저작재산권자인 크리에이터의 개별적인 이용 허락이나 어떠한 제한도 없이 사업자에게 크리에이터의 저작물인 채널 상표 등을 편집·수정하여 사용할 수 있도록 하여 불공정함.
시정 후	크리에이터의 사전 동의를 받고 크리에이터의 채널 상표 등을 사용하도록 시정함.

수정 전 약관 조항	수정 후 약관 조항
제7조("을"이 "갑"에 부여하는 권리)	제7조("을"이 "갑"에 부여하는 권리)
"을"이 "갑"에게 부여하는 권리는 다음 각 호와 같다.	"을"이 "갑"에게 부여하는 권리는 다음 각 호와 같다.
5. 모든 "을"의 채널 브랜드, 상표 등을 편집, 수정할 수 있고 "갑"이 이를 사용할 수 있는 비독점적인 권리	5. "을"의 사전 동의하에 "갑"이 "을"의 채널 브랜드, 상표 등을 편집, 수정하여, 이를 사용할 수 있는 비독점적인 권리

(MCN) 크리에이터의 상표 등 임의 사용 조항[6]

5 공정거래위원회, 「3개 다중 채널 네트워크(MCN) 사업자의 불공정 약관 시정」, 2021
 년 1월 5일 자 보도자료, 3쪽.
6 같은 보도자료, 4쪽.

시정 전	사업자는 콘텐츠 연재 계약을 체결하면서, 계약 내용에 2차적 저작물 사용권을 포함한 권리까지 설정함.
불공정성	• 사업자는 저작자로부터 원작 그대로 연재할 권리를 부여받은 것뿐이므로 연재 계약으로부터 2차적 저작물에 대한 작성·사용권이 자동적으로 발생하는 것이 아님. ☞ 저작자는 저작물을 2차적 저작물로 작성할 경우 연재 계약을 체결한 사업자 이외에도 다수의 상대방과 거래 조건을 협의하여 더 좋은 조건으로 계약을 체결할 기회가 보장되어야 함. ☞ 해당 약관 조항은 계약 내용에 2차적 저작물 작성·사용권을 포함한 권리까지 설정하여 저작자가 제3자와 계약을 체결할 권리를 부당하게 제한하는 조항에 해당되어 무효임(약관법 제11조).
시정 후	2차적 저작물 작성·사용권에 대한 권리 설정은 별도의 명시적인 계약에 의하도록 규정함.

수정 전 약관 조항	수정 후 약관 조항
본 계약의 계약 기간 동안 "콘텐츠"가 방송, 녹음, 녹화, 연극, 그 이외의 공연 등의 형태로 이차적으로 사용될 경우, "갑"은 그 이차적 사용에 대한 사무일체를 "을"에게 위임하기로 한다.	콘텐츠의 이차적 사용에 대하여 "갑"과 "을"은 별도의 계약을 체결하도록 한다.

(웹툰) 콘텐츠의 2차적저작물작성권 일괄 계약 조항[7]

7 공정거래위원회, 「콘텐츠의 2차적 저작물 사용 권리를 설정할 땐 별도 계약을 체결해야!」, 2018년 3월 27일 자 보도자료, 4쪽.

시정 전	최고 절차를 거치지 않거나 추상적인 사유로 계약을 해지할 수 있었음.
불공정성	• 계약의 해지는 계약 당사자의 이해에 중대한 영향을 미치는 사항이므로 그 사유는 구체적으로 열거되고 그 내용 또한 타당성을 가져야 하며, 계약 당사자의 귀책사유로 계약이 해지되어야 하는 경우에도 계약 내용의 이행을 최고하고 그 기간 내 이행하지 않은 때 계약을 해지할 수 있음(민법 제544조). ☞ '회사의 이미지에 손상을 끼칠 행위를 한 경우'와 같이 사업자의 자의적인 판단에 따라 계약 해지 여부를 결정할 수 있게 하거나 해지 사유에 대한 시정 기회를 부여하지 않고 계약을 해지할 수 있도록 하였으므로 불공정함.
시정 후	추상적인 계약 해지 사유는 삭제하고, 해지 사유에 대해 크리에이터가 시정할 기회를 부여함.

수정 전 약관 조항	수정 후 약관 조항
제15조 (계약의 해제 또는 해지)	제15조 (계약의 해제 또는 해지)
① "갑"은 "을"이 다음 각 호의 어느 하나에 해당하는 경우 "을"에 대한 통지로써 본 계약을 해제 또는 해지할 수 있다. 2. "갑"의 이미지에 손상을 끼칠 행위를 한 경우 4. "을"이 "갑"의 동의를 받지 않았음에도 임의로 1개월 이상 콘텐츠를 업로드하지 아니한 경우	① "갑"은 "을"이 다음 각 호의 어느 하나에 해당하는 경우 "을"에 대한 서면통지로 본 계약을 해제 또는 해지할 수 있다. 2. (삭제) 3. "을"이 "갑"의 동의를 받지 않았음에도 임의로 1개월 이상 콘텐츠를 업로드하지 아니하여, 시정요구를 하였음에도 1개월 이내에 이를 시정하지 아니한 경우

(MCN) 최고 절차가 없거나 추상적인 사유로 계약을 해지하는 조항[8]

8 앞의 보도자료(주 5), 6쪽.

시정 전	계약의 해제·해지 시 위약금을 지급하도록 규정함과 동시에 이와 별도로 계약의 해제·해지로 인한 손해배상을 청구할 수 있도록 규정하였음.
불공정성	• 위약금의 약정은 손해배상액의 예정으로 추정되며, 이러한 손해배상액의 예정은 손해 발생의 유무 및 그 손해액을 입증하는 번거로움을 피하고 당사자 간의 신속한 분쟁의 해결을 위한 것임(민법 제398조). • 따라서 당사자 간에 위약금을 정하는 것은 가능하나 이와 별도로 상대방에게 손해배상을 청구할 수는 없을 것으로, 위약금과 별도로 손해배상을 청구할 수 있도록 한 약관 조항은 불공정함.
시정 후	계약의 해제·해지에 따른 손해를 배상하도록 한 조항을 삭제함.

수정 전 약관 조항	수정 후 약관 조항
제16조 (손해배상)	제16조 (손해배상)
① 제15조의 사유로 인한 계약의 해제 또는 해지와 어느 일방의 단순 변심으로 인한 계약의 해제·해지의 경우 다음 각 호 기준에 따라 상대방에게 산정된 위약금을 지급하여야 한다. 　1. 위약금은 본 계약의 해지일 직전 6개월 동안의 "을"의 월 평균 총 수익에 본 계약의 잔여기간 개월 수를 곱한 금액으로 한다. 　2. 상대방에 대한 위약금의 지급은 제16조 손해배상에 영향이 없다. ② 제15조 계약의 해제 또는 해지와 "을"이 본 계약을 이행하지 않음(이행지체, 불완전 이행 포함)으로 인하여 "갑"에게 피해를 입힌 경우, "을"은 "갑"이 본 계약의 이행을 위해 "을"을 대위하여 직간접적으로 지출한 손해를 포함한 금액을 배상하여야 한다.	① 제15조 제1항에 따라 계약이 해제 또는 해지되는 경우와 "을"의 단순 변심으로 인해 계약이 해제 또는 해지되는 경우, "을"은 "갑"에게 "을"의 유튜브 채널 활동으로 얻은 "갑"의 월평균 수익(해지일 직전 6개월 동안의 평균 유튜브 수익)에 본 계약의 잔여기간 개월 수를 곱한 금액을 위약금으로 지급한다. ② 제15조 제2항에 따라 계약이 해제 또는 해지되는 경우와 "갑"의 단순 변심으로 인해 계약이 해제 또는 해지되는 경우, "갑"은 "을"에게 "을"의 월평균 수익(해지일 직전 6개월 동안의 평균 유튜브 수익)에 본 계약의 잔여기간 개월 수를 곱한 금액을 위약금으로 지급한다.

(MCN) 부당하게 과중한 손해배상 의무를 부담시키는 조항[9]

9　앞의 보도자료(주 5), 7쪽.

시정 전	사업자의 귀책 여부와 관계없이 크리에이터의 채널 또는 콘텐츠로 인하여 법적 분쟁이 발생할 경우 크리에이터가 모든 책임을 지도록 하였음.
불공정성	• 사업자의 고의 또는 과실로 인해 제3자에게 손해가 발생하였다면 그에 대한 책임은 사업자 자신이 져야 할 것임(민법 제750조). ☞ 크리에이터의 채널에 게시된 사업자의 콘텐츠 또는 사업자가 수정·편집한 크리에이터의 콘텐츠로 인하여 제3자의 권리가 침해되는 등 사업자의 귀책사유로 법적 분쟁이 발생할 수 있음에도 불구하고, 크리에이터의 채널 또는 콘텐츠로 인한 법적 분쟁에 대한 모든 책임을 크리에이터가 지도록 하였으므로 불공정함.
시정 후	사업자의 귀책사유 없이 크리에이터의 채널 또는 콘텐츠로 인해 법적 분쟁이 발생한 경우에 크리에이터가 그에 대한 책임을 지도록 함.

수정 전 약관 조항	수정 후 약관 조항
제4조 ("을"의 소유권 및 콘텐츠 관리)	제4조 ("을"의 소유권 및 콘텐츠 관리)
③ 모든 "을"의 채널 또는 그 콘텐츠로 인하여 제3자의 권한, 권리 등을 침해하는 등 법적 분쟁이 발생하였을 경우 "을"의 책임은 다음 각 호와 같다. 　1. "을"은 위 법적 분쟁의 해결을 위한 모든 비용을 지불하는 등 위 법적 분쟁의 해결을 위한 모든 책임을 진다. 　2. "을"은 위 법적 분쟁으로 인하여 발생한 "갑"의 손해를 배상하여야 한다. 　3. "갑"은 위 법적 분쟁과 관련하여 "을"에게 어떠한 책임도 지지 아니한다.	③ "갑"의 귀책사유 없이 "을"의 채널 또는 그 콘텐츠로 인하여 제3자의 권한, 권리 등이 침해되는 등 법적 분쟁이 발생하였을 경우 "을"의 책임은 다음 각 호와 같다. 　1. "을"은 위 법적 분쟁의 해결을 위한 비용을 지불하는 등 위 법적 분쟁의 해결을 위한 책임을 진다. 　2. "을"의 책임 있는 사유로 위 법적 분쟁이 발생하여 "갑"에게 손해가 발생한 경우 "을"은 그 손해를 배상한다. 　3. (삭제)

(MCN) 사업자의 귀책 여부와는 무관하게 크리에이터에게 모든 책임을 지운 조항[10]

10　앞의 보도자료(주 5), 7~8쪽.

시정 전	회원이 작성하여 사이트에 등록한 게시물과 관련한 어떠한 법적 권리도 주장 할 수 없도록 하고, 원 저작자(회원)의 동의 없이 사업자가 무상으로 저작물을 사용할 수 있도록 함.
불공정성	• 해당 약관 조항은 저작권법에 따른 원 저작자의 권리를 상당한 이유 없이 배제하거나 제한하는 조항으로 부당함.(약관법 제11조 제1호) ☞ 저작권의 내용: 저작인격권(공표, 성명표시, 동일성 유지권), 저작재산권(복제, 공연, 공중송신, 전시, 배포, 대여, 2차적저작물 작성권) ☞ 회원이 작성한 게시물 등의 저작권은 회원에게 귀속되는 것이며, 사업자는 서비스 제공 목적상 회원이 허락한 한도 내에서 게시물 등을 이용할 수 있는 것임. • 사업자가 회원이 게시한 저작물을 수정하거나 복제·배포·2차적 저작물 작성 등의 방법으로 이용하기 위해서는 원 저작자인 회원의 사전 동의가 필요함.
시정 후	회원이 작성한 게시물 등의 저작권은 회원에게 귀속됨을 분명히 하고, 회원의 사전 동의를 받은 범위 내에서 게시물 등을 이용할 수 있도록 함.

수정 전 약관 조항	수정 후 약관 조항
[이용 약관]	[이용 약관]
• 여행 상품 중에 촬영되는 사진 및 영상은 회사에 귀속되며 향후 회사의 홍보를 위해 사용될 수 있습니다.	• 회원이 촬영한 사진, 영상, 글 등에 대한 저작권은 원칙적으로 회원에게 귀속됩니다.
• 당사는 회원으로부터 제출 받은 저작물 일체를 홍보 등 영업상의 목적을 위하여 복제, 배포, 2차적 저작물 작성 등의 방식을 통하여 자유롭게 이용할 수 있으며, 회원은 당사가 자신이 제출한 저작물을 영업상의 목적으로 이용하는 것을 허락하며 이에 대하여 어떠한 법적 권리도 주장하지 않습니다.	• 당사는 회원의 사전이용 허락을 받고, 회원으로부터 제출 받은 저작물 일체를 홍보 등 영업상의 목적을 위하여 복제, 배포, 2차적 저작물 작성 등의 방식을 통하여 자유롭게 이용할 수 있습니다.

(재능 공유) 저작권 등 제한 조항[11]

11 공정거래위원회, 「"위법·허위의 자료로 인한 손해에 공유 사이트 사업자도 일정 부분 책임 겨야"-지식·재능 공유 서비스 사업자의 서비스 이용 약관 시정」, 2017년 6월 7일자 보도자료, 4쪽.

2. 플랫폼의 수익과 정산

플랫폼의 정산 근거

크리에이터로서 플랫폼에서 활동하게 되면 플랫폼 약관과 정책을 반드시 읽게 될 것이다. 이를 통해 수익 분배 공식에 대한 정보를 쉽게 확인할 수 있다. 일반적인 계약서에서는 수익 분배 비율에 대한 비밀유지의무가 있어 언급할 수 없는 경우도 있지만, 플랫폼의 정산 공식은 공개되어 있어 편리하다.

대부분의 플랫폼은 자동화된 시스템을 운영하고 있어 크리에이터가 수익을 직접 계산할 필요가 없다. 웹사이트에 접속하면 정산 결과를 확인할 수 있고 지급 금액과 일정은 모두 약관에 명시되어 있다. 또한 콘텐츠별 수익과 기간별 매출 추이도 확인할 수 있다.

따라서 플랫폼의 거래 구조와 내용을 명확히 이해하고 싶다면 약관을 주의 깊게 분석하면 된다. 약관은 개인의 협상력으로 수정할 수 없기 때문에 공정한지 여부에 대한 의구심이 생긴다면 공정거래위원회의 약관심사기준을 참고하여 해석하는 것이 도움이 될 수 있다.

플랫폼의 정산 공식

플랫폼이 수익 분배 방식을 공개하는 것은 단순한 의무를 넘어서 경쟁력을 유지하기 위한 필수 요소다. 이는 투명성을 보장하며 사용자들이 여러 플랫폼을 비교하고 선택하는 데 중요한 정보를 제공한다. 예를 들어 유튜브는 고객 지원을 통해 수익 분배 비율을 명확히 밝히고 있다.

유튜브 크리에이터의 주요 수익원은 광고, 채널 멤버십, 슈퍼 챗, 그리고 슈퍼 스티커다. 이러한 수익원은 유튜브의 서비스 약관과 크리에이터 스튜디오 정책에 기반을 두고 있다.

① 광고 수익: 유튜브는 광고 수익의 55%를 크리에이터에게 지급하고, 나머지 45%를 플랫폼이 보유한다. 광고 형식에는 디스플레이 광고, 오버레이 광고, 그리고 스킵 가능 및 비스킵 광고가 포함된다. 수익은 광고 유형, 시청 지역, 시청자 참여도, 조회수에 따라 달라진다.[12]

② 채널 멤버십: 크리에이터는 멤버십 옵션을 설정해 매달 정해진 금액을 지불하는 팬들로부터 추가 수익을 얻을 수 있다. 유튜브는 이 수익의 약 30%를 수수료로 취하고, 나머지 70%는 크리에이터에게 지급된다.

③ 슈퍼 챗 및 슈퍼 스티커: 라이브 스트리밍 중 시청자가 돋보이게 하고자 메시지에 대해 금액을 지불할 수 있다. 이 방식으로도 유튜브는 약 30%를 수수료로 취하고, 70%를 크리에이터에게 지급한다.[13]

④ 정산 주기 및 방법: 크리에이터는 매달 수익을 산정받으며, 최소 100달러가 되어야 애드센스(AdSense)를 통해 수익을 인출할 수 있다. 지급 방식은 구글 애드센스 광고 수익 방식과 동일하다. 크리에이터는 구글에서 확인한 수익의 70%를 지급받는다. 이 70% 금액은 현지 판매세 및 iOS의 앱스토어 수수료를 공제한 후 지급된다. 신용카드 수수료 등을 포함한 거래 비용은 유튜브가 부담한다.[14]

제페토는 크리에이터가 아이템을 팔면 매출액에서 구글이나 애플 같은 앱스토어 결제 수수료 30%와 제페토 플랫폼 수수료 30%를 공제한다. 나머지 40% 중에서 기타 소득세 8.8%가 빠지면 크리에이터에게 남는 몫은 31.2%가 된다. 즉 1,000원짜리 아이템을 판매하면 310원 정도를 얻을 수 있는 있다.[15] 카카오 이모티콘 스토어도 비슷하다. 이모티콘 매출액에서 앱스토어 결제 수수료가 30%에 육박하고, 나머지 70%에서 카카오 수수료 40%를 공제한 30%를 크리에이터가 받는다.[16] 이때 세금은 각자 부담한다.

이 정보들은 공개되어 있어 접근하기 쉽고, 일반 계약에 비해 협상할 필요 없이 명확한 정산 기준을 제공하는 장점이 있다. 하지만 크리에이터는 플랫폼의 정산 공식에 대해 아래와 같은 점을 주의해야 한다.

첫째, 수익 분배 메커니즘의 복잡성이다. 광고 유형과 시청 지역 등 다양한 변수 때문에 이해하기 어려울 수 있으므로, 수익 생성 방식과 조건을 명확히 이해하고 필요할 경우 전문가의 조언을 구하는 것이 혼란을 최소화하는 데 도움이 된다.

둘째, 정책 변경 관리이다. 플랫폼의 수익 정책은 시장 상황이나 내부

정책 변경에 따라 변할 수 있으므로, 이러한 변경 사항을 주의 깊게 모니터링하고, 플랫폼의 공지사항을 정기적으로 확인해야 한다.

셋째, 경쟁 노출 문제이다. 플랫폼의 수익 분배 정책이 공개되면, 경쟁 플랫폼이 이 정보를 이용해 자신들의 조건을 조정할 수 있다. 따라서, 다양한 플랫폼을 비교하고 자신에게 유리한 플랫폼을 선택해야 한다.

12 YouTube 고객센터, 「YouTube 파트너 프로그램을 통한 수익창출 – YouTube 파트너 수입 개요」, https://support.google.com/youtube/answer/72902?hl=ko

13 YouTube Creators, *Super Chat & Super Stickers: Setup and Tips for Using Them*, https://www.youtube.com/watch?v=ZXwpWEbAmd0&t=1s

14 YouTube 고객센터, 「실시간 채팅용 YouTube Super Chat 및 Super Sticker 관리」, https://support.google.com/youtube/answer/7288782?hl=ko&ref_topic=9154079#zippy=%2C%EC%88%98%EC%9D%B5-%EB%B3%B4%EA%B3%A0%2C%EC%88%98%EC%9D%B5-%EA%B3%B5%EC%9C%A0

15 최동현, 「가상현실서 월 5000만원 버는 그녀가 실제 가져간 돈은?」, 《아시아경제》, 2023년 2월 3일 자 기사, https://www.asiae.co.kr/article/2023020308013604909

16 옥기원, 「카톡 이모티콘 사면 작가 몫 750원…"월수익 100만원 수두룩"」, 《한겨레》, 2022년 9월 10일 자 기사, https://www.hani.co.kr/arti/economy/economy_general/1058191.html

나가며

이 책을 쓰게 된 계기는 대학 후배들과 함께했던 '디자이너를 기르는 법'이라는 강의였다. 2021년 2학기 졸업 전시 무렵, 후배들이 디자인학부 졸업생을 대상으로 법률 강의를 해줄 수 있는지 연락해 왔다. 업계에 나가기 전 법적인 내용을 배우고 싶다는 것이었다. 그리하여 북촌에서 5주간 '디자이너를 기르는 법' 강의를 하게 되었다. 온라인과 오프라인으로 함께 진행한 이 강의는 기대 이상으로 반응이 좋았다. 졸업생들의 반짝이는 눈빛을 보며, 내가 아는 것을 조금이라도 더 전하고 싶다는 마음이 커졌다.

그 후, 디자이너들에게 진정으로 필요한 법률 지식이 무엇인지 고민했다. 디자이너가 되고 싶었던 내가 법률을 그토록 공부하고 싶었던 이유에 대해서도 떠올렸다.

디자인 산업계에서 활동하는 사람들이 겪을 수 있는 법률문제에 실질적인 도움이 되는 책을 집필하는 것은 내 오랜 소망이었다. 이 책이 출간되기까지 많은 사람의 조언과 도움이 있었다. 무엇 하나 귀하지 않은 인연은 없었고, 그 인연이 모여 책을 완성할 수 있었다. 이 책은 나 혼자서 만든 것이 아니다. 여러 사람들의 이야기와 경험이 모여 이루어진 결과물이다. 특히, 힘든 순간에도 자신의 이야기를 나눠주신 분들께 진심으로 감사드린다.

내 이름 '유경(侑慶)'은 '사람을 도와 기쁜 일을 만들라'는 뜻이다. 부모님은 내가 배운 것들이 세상에 이로움을 주길 바라셨다. 이 첫 책을, 내 마음의 안식처이자 인생의 버팀목인 부모님께 바친다.